本书由江苏省优势学科建设经费资助出版

新编影视艺术基础

邵雯艳　主编

苏州大学出版社

图书在版编目(CIP)数据

新编影视艺术基础/邵雯艳主编. —苏州:苏州大学出版社,2021.9
ISBN 978-7-5672-3660-8

Ⅰ.①新… Ⅱ.①邵… Ⅲ.①影视艺术－教材 Ⅳ.①J9

中国版本图书馆 CIP 数据核字(2021)第 155154 号

新编影视艺术基础

邵雯艳　主编

责任编辑　周凯婷

苏州大学出版社出版发行
(地址:苏州市十梓街1号　邮编:215006)
宜兴市盛世文化印刷有限公司
(地址:宜兴市万石镇南漕河滨路58号　邮编:214217)

开本 787 mm×1 092 mm　1/16　印张 17.25　字数 378 千
2021 年 9 月第 1 版　2021 年 9 月第 1 次印刷
ISBN 978-7-5672-3660-8　　定价:49.00 元

若有印装错误,本社负责调换
苏州大学出版社营销部　电话:0512-67481020
苏州大学出版社网址　http://www.sudapress.com
苏州大学出版社邮箱　sdcbs@suda.edu.cn

 2019年,教育部、中央政法委、科技部等13个部门在天津联合启动了"六卓越一拔尖"计划2.0,开启了全面推进新工科、新医科、新农科、新文科建设的新征程。"新文科"的"新"不仅指要突破文史哲传统学科之间的坚固壁垒,也意味着要打破文科与文理的分明界限,进行科学化、合理化、多元化的学科重组,实现继承与创新、交叉与融合、协同与共享的开放性发展,推进新技术、新思路、新能力的激活与开发,形成新时代学科发展与人才建设的新范式。作为艺术学的重要组成部分,影视艺术在关于人、人性、人的命运等人类自身精神与情感的关注之下,其物质技术之"术法"与艺术精神之"义理"融合的理念认知、感性与理性共存相通的思维方式,正体现了相互依存、相互促进、共同发展的"新文科"精神内涵。"新文科"背景下,影视艺术教学对于培养学生既专业又全面的文化素养、培育新时代需求的现代社会复合型创新人才,具有特殊而重要的意义。苏州大学的"影视艺术鉴赏"课程自1986年春季开课至今,30多年来没有中断。1990年前只是面向师范专业学生,1990年后面向全校所有专业本科生。2006年,自苏州大学设立国家大学生文化素质教育基地以来,"影视艺术鉴赏"作为大学生文化素质教育课程,得到了学校的高度重视和大力支持。该课程于2010年被列为苏州大学"校级精品课程",2014年入选苏州大学"通识教育课程"。课程使用的教材几经改版。2015年版《影视艺术基础》获得了2016年中国高等院校影视学会"学会奖"——教材奖,2017年被评为"苏州大学精品教材"。为了应对通识教育的最新需要和影视艺术迅猛发展的现状,我们精心策划、编写了《新编影视艺术基础》。作为高等院校文化艺术"通识教育课程"的教材,它同时也是影视艺术爱好者进行自学的基础读本。

 《新编影视艺术基础》在旧版的基础上,保持基本框架的稳定和基本概念、知识要

点的统一，立足于拓展读者的影视艺术知识，开阔读者的影视艺术视野，培养读者必备的影视媒介素养，提高读者的影视语言理解能力，使其对影视本体界定、传播特征、文化意义、视听元素的基本构成、世界电影史和中国电影史、电视业及电视剧艺术发展史、当代影视的审美特征和发展趋势、影视文学、影视拍摄剪辑、影视导演表演、影视片的类型和风格等有所掌握。同时，我们希望读者在影视艺术中获得对历史、现实、本土、异域等情境概念的人文认知，超越时空的限囿，勘探远去的历史，体察多元的文化，夯实并开拓知识结构，驰骋自由的感怀与想象，在声像的审美愉悦、文化浸染和深沉思索中，感知"人"的生命历程，关注"人"的生存状态，追问"人"的生活意义，探索"人"的精神世界，最终促成自我内化、充实心智、陶冶情操、净化灵魂，实现更为真实和完整意义上的"人"的自由、和谐发展及真善美的有机统一。

《新编影视艺术基础》在以下方面进行了更新。一是展示新近影视创作和研究成果，如在影视剧的介绍方面，引入了21世纪的最新发展情况，在原来以中国和欧美为主体的体系中，兼顾日本、韩国等对世界产生比较大影响的国家的影视创作。教材中的案例除保留经典作品外，大量被替换成21世纪以后的作品，以提升读者的理解和感知能力。对于新近出现的新媒体平台中的短视频等现象亦予以阐述。二是体现新技术和新理念，关注数字技术等新技术在影视创作中的参与，以及纪录片的编剧意识、讲故事的戏剧化理念等新风尚。三是提升教材的科学性和规范性，教材在修订中，对所有引文和注释逐条审核，力保索引准确；对字词句仔细斟酌，力求表意清晰。

本书由邵雯艳规划并统稿、审核、定稿，周晨、杨秋、赫金芳共同参与编写，其中，周晨负责第二、三、四、五章，杨秋负责第八、十、十一、十二章，赫金芳负责第一、六、七、九章。倪祥保教授、钱锡生教授对本书写作提供了无私的帮助。本书的出版得到了苏州大学文学院和苏州大学出版社的大力支持和悉心关照。周建国、周凯婷两位编辑从选题申报、审稿校对到最终出版，付出了辛勤的劳动。在此一并致谢！仓促成书中难免存在谬误与不足，恳请读者宽容谅解并给予指正。

第一章　影视艺术的特性与文化功能 / 1
　　第一节　电影的基本分类 / 1
　　第二节　电视剧的基本分类 / 11
　　第三节　影视艺术的特性与差异 / 13
　　第四节　影视的文化功能 / 21

第二章　无声电影 / 26
　　第一节　近代文化、科技、经济的产儿 / 26
　　第二节　电影艺术的早期发展 / 28
　　第三节　世界无声电影的发展历程 / 30
　　第四节　中国无声电影的发展历程 / 37

第三章　有声电影 / 40
　　第一节　好莱坞戏剧化电影 / 40
　　第二节　新现实主义和新浪潮 / 43
　　第三节　新中国十七年及"文化大革命"期间电影 / 48
　　第四节　中国新时期电影 / 50
　　第五节　全球化时代的世界电影与中国电影 / 55

第四章　电视剧、微电影与短视频 / 62
　　第一节　电视剧发展概述 / 62
　　第二节　中国优秀电视剧举要 / 74
　　第三节　电视剧主要审美特征 / 80
　　第四节　网络剧、微电影与短视频 / 84

第五章　动画片 / 89

　　第一节　动画片发展概述 / 89
　　第二节　中国动画电影 / 94
　　第三节　中国电视动画片 / 98
　　第四节　中国动画片的未来发展 / 100

第六章　纪录片 / 104

　　第一节　纪录片的定义与特征 / 104
　　第二节　纪录片发展概述 / 106
　　第三节　纪录片的主要类型 / 110
　　第四节　纪录剧情片 / 118

第七章　画面与声音 / 122

　　第一节　画格（帧）与画面 / 122
　　第二节　景别的定义与划分 / 125
　　第三节　画面构图元素及法则 / 130
　　第四节　光影与色彩 / 135
　　第五节　声音元素与声画关系 / 139

第八章　蒙太奇和长镜头 / 143

　　第一节　蒙太奇 / 143
　　第二节　长镜头 / 162
　　第三节　长镜头与蒙太奇的关系 / 167

第九章　编剧与导演 / 170

　　第一节　剧情片的剧本创作 / 170
　　第二节　纪录片的剧本创作 / 178
　　第三节　文学作品的影视剧本改编 / 183
　　第四节　剧情片与纪录片导演 / 194

第十章　表演与拍摄 / 197

　　第一节　表演 / 197
　　第二节　拍摄 / 204

第十一章　剪辑与制作 / 220

　　第一节　剪辑概述 / 220
　　第二节　剪辑原理 / 222

第三节　多片种剪辑 / 234
第十二章　鉴赏与评论 / 240
　　第一节　影视鉴赏之察细处神韵 / 240
　　第二节　影视鉴赏之观通体风华 / 247
　　第三节　影视艺术鉴赏能力的培养 / 255
　　第四节　影视评论与写作 / 257
主要参考书目 / 265

影视艺术的特性与文化功能

电影和电视剧虽涵盖了多种类型形态，但两者相通，多有相近相关之处。了解其各自的分类内容、艺术特性，并进行一定的比较研究，是学习和掌握现代影视学知识的一个重要的基础。本章节重点介绍电影和电视剧的基本分类、影视艺术的特性与差异，梳理其文化功能，并探讨电影和电视高度发达可能产生的一些负面影响。

第一节 电影的基本分类

一、按照传统方法的宏观分类

关于电影分类，在最为宏观层面的传统分法是"三片"或"四片"。"三片"，即艺术影片（包含同样需要虚构的故事影片与美术影片）、纪录影片、科普影片；"四片"，即故事影片、动画（美术）影片、纪录影片、科普影片。现简述"四片"。

1. 故事影片

故事影片，简而言之，就是以讲述一个虚构故事为主干内容的影片。从最早起源的意义上说，法国卢米埃尔兄弟拍摄于1895年的《水浇园丁》是其滥觞；通常而言，法国电影艺术家乔治·梅里爱在1902年拍摄的《月球旅行记》是其开山之作。在"具有虚构的故事性"这一点上来说，它与动画影片具有共同点。

2. 动画（美术）影片

动画影片，简称"动画片"。改革开放前，中国动画片非常注重美术性，所以通常叫"美术片"；欧美则通常叫"卡通片"（cartoon）。

3. 纪录影片

纪录影片的基本属性是对客观生活的真实记录，它排斥艺术虚构和无事实根据的人为安排（搬演），在这一点上它是包含了故事影片、动画影片在内的所有艺术影片的对

立面。纪录影片，简称"纪录片"（documentary），最初只指电影纪录片，它由英国著名纪录片大师约翰·格里尔逊在1926年评论罗伯特·弗拉哈迪的纪录片《摩阿拿》时命名。

4. 科普影片

科普影片，有时也叫"科教影片"，诸如2000年上映的《宇宙与人》。这类影片随着电视台科教类节目的增多，也和美术影片一样在急剧减少，但是它很好地寄生在有关地球生态、环境保护等很多科教（专题）节目中。

二、按照技术特征分类

依据技术特征来分，电影有有声片和无声片之分；黑白片、彩色片和黑白彩色双色片（张艺谋的《我的父亲母亲》）之分；标准银幕电影、宽银幕电影、遮幅宽银幕电影和环幕电影之分；立体电影、非立体电影和动感电影（其动感实际来自放映场馆）之分；立体声电影和非立体声电影之分；连续电影（苏联的《战争与和平》、意大利的《灿烂人生》）和系列电影（中国的《唐人街探案》、日本的《寅次郎的故事》和美国的《黑客帝国》《速度与激情》）之分；等等。由于这些分类简单明了，且有些已不存在于当代创作中，因此不需要进行具体的介绍。

有关电影分类，值得一提的还有胶片电影、电视电影、DV电影、数字电影和3D电影等。传统的电影都是胶片电影。电视电影有的是用电影的拍摄方式拍摄后只在电视台播放的，也有的是用电视剧拍摄的方式拍摄后只在电视台播放的，它们无一例外都具有单片性（可以有上、下集或上、中、下三集，但都一次连续放映完毕）。自20世纪末开始，DV电影和数字电影先后问世。DV电影，就是先用DV机进行拍摄，通过非线性编辑机编辑好以后再转到胶片上去的电影。这种电影因为用DV机进行拍摄，所以制作周期比较短，费用也比较节省。但要使它达到很好的影院放映效果，对后期制作的要求比较高，其费用也可能比电视电影要高一些。DV电影的问世，对于电影的普及、电影与电视的综合，都有非常重要的意义。福建作家朱文于2001年拍摄了一部著名的DV电影《海鲜》，同年9月获威尼斯国际电影节"当代电影"竞赛单元评审团特别奖，为我国真正意义上的"作家DV电影"开了风气之先。进入21世纪后，完全意义上的"数字电影"在美国开始起步，目前中国紧紧跟上，国内的数字电影院在全世界仅次于美国。而完全意义上的"数字电影"，是指拍摄和放映全部采用真正的数字技术的电影。3D（乃至4D）电影是21世纪的产物，影响巨大的当属《阿凡达》，其技术进步既体现在拍摄层面，也呈现在观看层面，特点是空间立体感空前加强和逼真。

三、按照传播形态和文化功能分类

1. 影院电影、电视电影、网络电影和 iPhone 电影

依据传播形态来说，当代电影一般首先分成影院电影和电视电影这两大类。影院电影，即首先是为了能在电影院里放映（当然后来也不排除在电视台的电影频道上播放）而拍摄的电影。这类电影一般投资较大，制作精良，声响效果富有震撼力，画面景象很有冲击力。影院电影既包括在面广量大的商业影院中放映的影片，也包括在专门艺术影院里放映的影片。在艺术影院里放映的影片，主要是一些制作精良但相对缺乏娱乐性的故事片和部分纪录片，前者如张艾嘉的《相爱相亲》、李睿珺的《路过未来》等，这些影片在商业院线排片极低或没有排片，转而在全国艺术电影放映联盟专线上映；后者如《零零后》《冈仁波齐》等纪录长片。

电视电影，即主要是为了在电视台进行播放而拍摄的"小电影"（一般用 16 毫米而不是通常的 35 毫米胶片来拍摄），它与电视台在电影频道上播放的普通电影不一样。电视电影兴起于 20 世纪 60 年代的美国。在此之前，美国电视台播放的电影主要是 40 年代以前的作品。1961 年，美国全国广播公司（National Broadcasting Company，NBC）首先在黄金时间推出播放新影片的栏目"周六晚间电影"，接着美国广播公司（American Broadcasting Company, Inc, ABC）和哥伦比亚广播公司（Columbia Broadcasting System，CBS）两大电视网也紧紧跟上。但是，电视台播放电影新片不仅经费支出很大（如 NBC 为了播放《桂河大桥》要出资 300 万美元），而且时间长度也是个问题（不是删除一点影片的内容，就是影响节目的播出时间）。于是，电视台开始考虑为自己拍电影。1964 年，环球影片公司最先为 NBC 制作了电视电影《看他们怎么跑》，这标志着电视电影的正式诞生。在美国，这种电视电影被称为 Made-for-TV Movie，通常用 16 毫米的电影胶片来拍摄，然后直接制成磁带，在电子编辑机上编辑完成后在电视频道播出。这样的制作精良且便宜，是将影视艺术各自的长处进行很好综合的一种成功模式。随着科技的发展，现在的电视电影一般都是数字的而非胶片的了。

网络电影，广义地说，它可以指所有通过网络来播映的电影，是网络时代产生的电影新类型，这一概念只是从网络技术角度的界定，不涉及艺术个性内涵；狭义地说，它应该是指一种不用胶片拍摄而有原创性和网络即时互动性特征的电影。2000 年 6 月 16 日，由思科系统公司和 20 世纪福克斯电影公司联手制作的世界电影史上首部无胶片电影 *Titan A. E.*（《泰坦 A. E.》，或译作《冰冻星球》）在美国超级通信展（Supercomm）上首映。这部长达 90 分钟的影片，将真人和计算机生成的影像很好地组合成各种各样的电影画面，通过网络来进行传播。这是人类首次在电影院中观看从网络上下载的电影，标志着网络电影的正式问世。同年 8 月 18 日，台湾宏网集团与春水堂科技娱乐股份有限公司共同投资制作了第一部网络电影《175 度色盲》。这部网络电影的最大特色

是开始具有即时互动性，即上网看电影者可以根据自己的意愿来选择观看，比如，可以倒过来看或跳着看。也是同一年的9月14日，我国大陆中国娱乐网开始制作第一部真正互动式的网络电影《天使的翅膀》。影片在制作时，不仅在网上广泛征求网友的各种意见，而且采用边听建议、边制作、边播出的方式，形成了只有网络电影才具有的独特制播模式。

从网络传播的客观事实来看，现在的"网络电影"，其实主要还是指"在网络上传播的电影"。这样的网络电影，也应该包括在手机上传播的电影。正如"网络电影"的定义存在不同一样，"手机电影"，除了指通过无线网络传输到手机上的电影外，还指一种特定的"手机电影"——iPhone电影。世界上第一部真正的iPhone电影诞生于韩国。韩国电影导演朴赞郁和他的弟弟朴赞景一起用2部iPhone手机，花费10天时间和将近85万元人民币的成本，拍摄了一部时长33分钟、名叫"波澜万丈"的iPhone电影，该电影于2011年1月27日在韩国影院上映。

2. 艺术电影和商业电影

事实上，艺术电影和商业电影的区分并没有非常明确的标准：一部艺术性很强的电影完全可以同时是一部在商业上大获成功的电影，如《辛德勒的名单》；而一部完全按照商业化方式来拍摄的电影，又很可能在票房回报方面一败涂地，如张艺谋的《长城》，因此，这个分类有点被迫而无奈。作为从诞生的时候就既是一门艺术，又是一项商业投资的电影来说，艺术性和商业性都是它的题中之义，缺一不可。但是，这种分类又非常必要。一方面，自电影被称为"第七艺术"以后，一直不缺将电影只看作艺术或者特别标榜某些电影是艺术电影的做法；另一方面，在电影的现代发展进程中，这几乎还是一个世界性的话题，即在当代电影理论家的眼中和艺术家的创作实践中，事实上也在自觉或不自觉地进行这样的划分。虽说有点不大可分而强分之的意味，但也不是一种无病呻吟。

宽泛地说，所有可被称为电影艺术作品的影片，都是艺术电影，它自然包括绝大部分被人们称为商业电影的那些影片，如《复仇者联盟》《战狼》等；同理，所有在票房回报方面比较成功的影片，都可以说是商业电影，它也自然包括绝大部分被人们称为艺术电影的那些影片，如张艺谋的《归来》。狭义地说，艺术电影就是指即使获得广泛好评，主要也只是在所谓艺术院线才能获得很好的放映效果和在相对专业的评论界获得好评的影片，如《赛德克·巴莱》《推拿》《太阳照常升起》《万箭穿心》等；而狭义的商业电影，则是指完全按照市场规律来进行经济运作、采用几乎程式化的拍摄模式和非常规范化的广告宣传来制作的影片，如好莱坞的绝大多数影片、近年来由张艺谋《英雄》所引领的很多中国式大片和由《疯狂的石头》所引领的那些中国式商业小制作影片等。

关于艺术电影，从电影发展史的角度来说，还与所谓的先锋电影、实验电影、纯电

影和探索电影等有关系，其中也包括很多个性张扬、注重电影语言和电影风格创新的"作者电影"。尽管列举的这些电影类型名称不同，但它们无一例外都注重对电影艺术语言的改进和创新，对电影艺术本质的探索和研讨，因此，也都是当之无愧的狭义的艺术电影。尽管其中有不少作品在当时和现在看来都很不容易被观众接受，有些给人的感觉甚至很荒诞，如《机器的舞蹈》（又译《机械芭蕾》）、《第二十一号节奏》（又译《韵律第二十一号》）、《对角线交响曲》等，但是它们对于电影艺术发展所具有的积极意义不容忽视。事实上，电影史上有很多被称为艺术电影的作品，虽然可能没有得到起码的票房回报，但确实无愧是促进电影艺术发展的殉道者——如大卫·格里菲斯的《党同伐异》和陈凯歌拍摄的有些探索片。影视艺术正变得越来越大众化。影视艺术的大众化自然既不能排斥商业性，也不能排斥艺术性，因此，它决不能等同于商业化。从相对完美的意义上来说，影视艺术应该将艺术性和商业性很好地融为一体，使之达到雅俗共赏的理想境界。

四、按照题材内容分类

1. 社会历史正剧（悲剧）片

由于现实主义创作及精神是电影中非常重要而不可或缺的元素，因此，中外电影作品中涉及各种社会历史内容的一直很多。然而，随着社会发展和受众喜好的改变，具有深厚社会历史内涵的悲剧性（至少整体作为悲剧的）影片则日益减少了。

"文以载道"一直为中国文化所关注与强调，因此，人们很自然地会去注重"艺以载道"，而这就会很好地引导大量具有现实主义思想内容及艺术特征的影视作品。在20世纪40年代，《一江春水向东流》这部优秀影片既是对日本帝国主义侵略罪行及国民党主流派所谓抗日真面目的一种揭露，又是对中国伦理道德是非的一次评判。张忠良和素芬是影片中分别代表伦理道德是非两极的典型人物，对于普通观众来说，这两个艺术形象所能传达出的思想道德意味，也许就是整个影片"道"之主要内容所在。王竞导演的《大明劫》讲述了明末潼关一带暴发瘟疫，游医吴又可前去孙传庭军中医治病患，最终写出《瘟疫论》的故事，该片力求还原历史真实，由"人"带出"历史/社会"截面。作为影片的两位核心人物，吴又可与孙传庭一文一武，一个行医道一个行政道，通过人物对不同道路选择的深刻反思，启发社会真正以人为本，走好公心正道。这样一场与疫情相关的"战争/灾难"叙事，在新冠肺炎疫情仍存的当下更具有现实意义。实事求是地说，影视作品的"载道"与"寓教于乐"是无可非议的，也无法回避。不载此道，即寓彼德。再比如，吴天明和张艺谋都是从西安电影制片厂走向全国并走向世界的两位大导演，他们也是成功拍摄很多中国西部电影的著名电影艺术家。他们两人都对中国西部农村有很好的了解和关注，从一定意义上来说，具有浓郁的西部乡土情怀。这两位电影艺术家的很多作品所表达出来的艺术风格十分相近。无论是吴天明的《人生》

《老井》，还是张艺谋的《活着》《秋菊打官司》《我的父亲母亲》《一个都不能少》等，都十分鲜明而顽强地表达了艺术家对中国西部农村的热爱与关切，也传达出艺术家为中国西部农村发展而呼吁呐喊的深刻情怀。不管人们怎样批评吴天明已经过时了，或者张艺谋只擅长农村题材，我们都无法否认，在中国改革开放新时期拍摄的大量正剧式的电影作品中，真正充满着对中国最广大农村人民群众关切之情的电影及其叙述，恐怕还要数这"师徒俩"。

斯皮尔伯格是一位非常具有人文关怀精神的美国影视艺术家。在《辛德勒的名单》的结尾，影片借犹太会计师说的"救人一命，就是拯救世界"这一句犹太教箴言，十分深刻地赞美了辛德勒尽力拯救犹太人的高尚行为；在《拯救大兵瑞恩》中，瑞恩显然是无数母亲的儿子的一个指称，因此，拯救瑞恩，就是为无数母亲拯救她们的孩子，即拯救我们这个世界的未来者。将斯皮尔伯格的这两部作品联系起来，我们可以非常清楚地感受到艺术家的如此情怀：罪恶的法西斯及其战争对人类来说是毁灭性的灾难，反法西斯主义及其战争的人文意义就在于拯救人类。正是因为对第二次世界大战历史有如此深刻的人文认识，所以他在"9·11"以后，一方面愤然而起，立即拍片揭露和控诉恐怖主义；另一方面，他也表示坚决反对本国政府用战争的办法来解决恐怖主义问题，提倡在不同文明、不同民族之间通过加强相互理解、相互友善的亲和力来从根本上解决这方面的问题。他的电影《幸福终点站》和电视剧《兄弟连》等，也都是这种类型的作品。

2. 喜剧片（贺岁片）、闹剧片

喜剧电影历史悠久而不衰，世界各国电视喜剧片也都为数不少，由此可见其为人所喜闻乐见。喜剧一般主要以故事情节的误会巧合、演员表演的幽默风趣来体现，这实际上是在对戏剧主要构成要素与艺术特征进行特定的叙述处理。

在电影发展史上，早期喜剧影片以卓别林的作品为典型，他的喜剧电影在叙事艺术上有三点最为重要：情节设计、人物表演、系列组合。卓别林是一位天才的喜剧表演艺术家，他的喜剧片大多自编、自导、自演，因此，情节设计得幽默滑稽、妙趣横生，主要人物表演得到位传神、生动乐人，实在是"俯拾即是"。别具匠心的是，卓别林在塑造人物形象时，不刻意追求人物形象在同类电影中的许多不同，而特别叙述人物形象本质及其在不同环境中的相同遭遇。小人物夏尔洛是在不同的电影故事及其生活环境中被卓别林呕心沥血地造就出来的一个优秀的艺术形象，卓别林借助这个人物形象系列，多侧面地叙述了人与非人道的社会的冲突。卓别林喜剧电影的叙述都足以令人轻松愉快、捧腹大笑，也实在叫人笑里含泪、忧思深远。夏尔洛时时表现出绅士应有的优良品行，却处处让人感到了极不公正的惆怅失意，很容易使人想起莫泊桑在《俊友》（又译《漂

亮朋友》）中说的一句愤世嫉俗的名言："前程是滑头们的。"① 有评论家在分析夏尔洛这个形象的一个喜剧特色时指出：他总想挤进上层社会，成为一个体面的真正绅士，然而命运总是让他差那么一点点。其实夏尔洛这个人物的喜剧特色所蕴含的意义在于：小人物困苦失意而多心灵美善，大人物则趾高气扬而多品行腐朽；夏尔洛热情于以绅士自律，绅士们却总耻于与他为伍；卓别林总不让夏尔洛进入上流社会，与其说是为了赢得观众对他的一份同情，不如说是为了引起人们对他的一种尊敬——历经磨难而善行不改，同时还不无反讽意味。因此，卓别林的很多喜剧影片其实是悲喜杂糅的。意大利著名影片《美丽人生》中就有卓别林喜剧电影的这种特色。这显然既与纯粹的一般喜剧影片，如《虎口脱险》《废品的报复》等不尽相同，也与中国新人新事片中的《今天我休息》《五朵金花》《满意不满意》及冯小刚的喜剧贺岁片不同。

　　真正高质量的喜剧片，非常难拍，但若拍好了就特别高雅。因此，有很多看似喜剧的影片，其实它们充其量只算是闹剧片或搞笑片，不是真正的喜剧，就像现在的很多恶俗相声其实早已背离相声艺术本质一样。电影不是不可以拍一些闹剧式和搞笑式的，比如，《疯狂的石头》《疯狂的赛车》《三枪拍案惊奇》等，但应该将其和喜剧片区分开来。自1997年以来，冯小刚拍摄的贺岁片在大陆起步，因为最初的贺岁影片基本是喜剧片，所以在人们心目中，贺岁片应该是喜剧的，其实情况不完全如此。2001年，冯小刚在评价自己又一部贺岁片《大腕》时说过，这是一部"是喜剧又不是喜剧，是正剧又不是正剧"②的影片。冯小刚的很多影视作品确实就是这样，从内容上来说，既传统又不传统；从美学上来看，既前卫又不前卫，但都很好看，能为更多的人所接受，但不能说都是很好的喜剧片。近年来，人们因为"贺岁"而拍摄的电影，远离了中国贺岁文化中应有的喜庆欢乐元素，唯票房是求，所谓贺岁片早已不再局限于传统喜剧片的类型范畴，如《唐人街探案》杂糅悬疑推理、喜剧、冒险等类型要素。

　　3. 科幻片、魔幻片、恐怖片

　　一般地说，科幻片在先，魔幻片在后，但现在几乎更多的是魔幻片，缺少真正的科幻片。科幻电影，以今天已知的科学原理和科学成就，对未来或过去的世界做想象性的描述，世界公认的第一部科幻电影是法国导演乔治·梅里爱的《月球旅行记》（1902）。自20世纪60年代开始，科幻电影成为美国好莱坞的主流电影类型之一，《2001太空漫游》《星球大战》《回到未来》《火星救援》《星际穿越》等多部经典科幻大片相继推出。魔幻电影则为观众呈现了一个经由想象而创造出来的奇异世界，这个世界完全不同于现实世界，充斥着巫术和魔法，在其中所经历和遭遇的一切，是不能用理性、自然或

　　① 莫泊桑：《俊友》，李青崖，译，长沙：湖南文艺出版社，1993年版，第421页。
　　② 冯小刚. 都会知道《大腕》的幽默. [EB/OL]. (2001-08-14) [2021-04-20]. http://www.cctv.com/entertainment/news/20010814/191.html.

科学来描述和衡量的，如《哈利·波特》《指环王》《霍比特人》《纳尼亚传奇》等。2011年，作为美国魔幻电影《哈利·波特》系列电影的完结篇，《哈利·波特与死亡圣器（下）》以超过13.4亿美元的全球票房成为美国年度票房冠军，《哈利·波特》系列电影的总票房收入高达78亿美元。是什么造成一个主要由儿童饰演的魔幻类影片在众多好莱坞大片当中脱颖而出的呢？除了成功的跨媒体宣传以外，很重要的一点就是它在艺术风格上具有很强的趣味性和娱乐性。强调魔幻片、科幻片的娱乐性主要由其趣味性而来这一点很重要，因为这可以使我们更好地认识到大众艺术的娱乐功能其实可以通过很多方式来实现。

恐怖片，也可叫作"惊悚片"，一般也有悬念性，但是其在故事素材、人物形象、画面情景、叙事节奏和怪异音响等方面别具特色。这五点，可以说是构成恐怖片最为关键的要素，当然也在很大程度上决定着这类影视片所具有的艺术风格。恐怖片以它对观众的情绪效果来识别，它的主要目的是惊吓，令人不安及厌恶。日本恐怖片《午夜凶铃》讲述了一个令人恐怖的故事。接连几个人在午夜接到一个神秘电话后莫名其妙地死去，警察无法查出造成他们死亡的真正原因。一位女新闻工作者在她同伴的帮助下，开始关注并调查这个现象。随着调查的深入，事件的真相逐渐明朗，但进行这项调查的人员的生命安全也日益受到威胁。在调查组人员中一位大学教授也神秘地死去后，那位女新闻工作者终于彻底地了解了"午夜凶铃"的真相——一个名叫贞子的女鬼为了替母亲报仇，将邪恶的意念集中到一盒录像带里，谁看了这盒录像带，就会在第七天晚上接到神秘的电话，然后神秘地死去。在没有开始对"午夜凶铃"现象进行调查之前，影片就以几个人的神秘死去引发观众非常强烈的心理悬念和探究之情；在调查开始之后，特别是当事情真相渐趋水落石出与调查者处于极度危险之中的时候，观众更是被深深地吸引；当影片播放到那位教授看到贞子从井口爬上来后，导演刻意用主观镜头的画面来表现她身着白衣、头发散乱地慢慢走向那位教授——其实对所有观众来说，贞子就像是朝着自己走来——真是令人毛骨悚然。

4. 悬念片、推理片、谍战片

悬念的直接意思，就是将人对某个事物关切的意念悬挂起来，叫人放心不下或忐忑不安。这是强化影视作品对观众感受心理效果的一种非常有效的叙述方式和艺术手法。被称为"悬念大师"的好莱坞电影导演阿尔弗雷德·希区柯克，拍摄过很多这类影片，如他到好莱坞之前的成名作《三十九级台阶》，初到好莱坞打响的第一炮《蝴蝶梦》，以及后来非常著名的《美人计》《爱德华大夫》《后窗》等。特别像《蝴蝶梦》这样的影片，其实它的主要故事内容应当构成一部爱情片或生活片，却被叙述得处处疑云团团、时时让人惶惶不安，是非迭出，令人不知所措，使得片中的"我"与银幕外的"我们"一起心惊胆战、难以安神。

同样具有强化观众感受心理效果和很强的悬念效果的是推理片和谍战片，但它们与

悬念片略有不同。就推理片而言，这个不同主要表现在影视作品中直接出现进行推理的情节及其过程，例如，根据日本小说家东野圭吾同名小说改编的电影《嫌疑人X的献身》，在商业上取得较大成功的《唐人街探案》，等等。就谍战片而言，显而易见的是影片所涉及的有关生活内容具有特定性。近年来，中国的《暗算》《风声》《悬崖之上》等影视片在老一代反特片、剿匪片的基础上，掀起了新时代谍战片的创作高潮，受到了很多观众的喜欢和好评。显而易见，具备这样审美特征的影视片，还有相当一部分是西部片、警匪片、强盗片、黑帮片。以约翰·福特执导的《关山飞渡》为例，可以十分明显地看出这一点。影片一开始立即给人悬念迭起的感觉：美军陆军侦察兵前来报告有大批印第安人在赫赫有名的"佐罗尼姆"指使下开始大举进犯。在接受报告的指挥官对此有所怀疑的时候，从当途镇开往罗特斯堡的驿车还是在一支小部队的保护下准时出发了……值得一提的是，悬念不仅在影片一开始就出现，还在驿车的行进过程中不断得到加强，收到了非常好的戏剧性效果。影片对驿车上每个人的故事都做了非常细致的描绘，对他们的不同品性都进行了十分逼真的刻画，把外在故事和人际故事、内心故事都有机地融合起来加以表现。由于这类影视作品的追逐感、悬念性和娱乐性都很强，一般都会有很好的票房回报。

5. 动作片、武侠片（功夫片）

从动作片这个名称来说，几乎世界各国都有不少优秀的作品；从武侠片这个名称来说，到目前为止还都只和中国人有关系。

在动作片这个范畴里来说，美国的西部片是很具独创性的一种类型片。从发生学的意义上来说，美国西部片的拍摄与美国的"拓边"及开发西部的历史密切相关。众所周知，登上美国大陆后的白人殖民者，为了获得更多的生产资料与生活资料，开拓自己的生产、生活空间，不断地驱赶乃至屠杀当地土著居民印第安人。这是一段一部分美国白人依靠无情镇压、暴力掠夺而发家致富的历史，也是印第安人愤怒反抗、英勇斗争的历史。西部片中的峻岭峡谷、旷野邮车、要塞骑兵、土著飞箭、小镇酒吧、枪手称雄、牛仔英豪、印第安人等无不与此相关。西部片着力塑造的人物——"拓边英雄"，说到底是众多美国白人中拓荒开垦者及其保护者的代表。美国的历史非常短暂，拓荒垦边则是其中极重要的内容之一。美国电影中多有强盗片，明显受到西部片中对印第安人形象一般塑造的影响；美国电影中的英雄主义、英雄救美，明显是西部牛仔英勇尚武精神的延伸与弘扬；美国电影中的枪战闹剧片，明显是西部片枪手决战街头、牛仔大闹酒吧等情景的扩大与模仿；美国电影大多崇尚动作画面坦荡开阔、自然景色险峻雄奇、追逐情节紧张激烈、英雄好汉闯荡公路，而这明显都是西部片中险谷旷原、邮车骏马、枪林箭雨等场面的重现与加强。甚至在诸如《米老鼠与唐老鸭》等卡通片中都有无处不在的西部片影子与无时不有的西部片精神。从正面肯定的角度来说，美国的"拓边"行为若排除了其中对印第安人残酷镇压、野蛮掠夺的那些历史内容，应该说是具有开拓进取

思想和积极创业精神的。一部美国的开国创业史，如果没有强烈的拓荒意识和顽强的进取精神的存在，就所剩无几了；美国历史短暂而建设得力、发展强劲，如果没有强烈的拓荒意识和顽强的进取精神的激励，也难以想象；一个充分依靠人民努力拓荒、积极进取而在较短时间内创造了辉煌灿烂文化的美国，如果没有了最能显示美国历史与文化特色的西部片，不能不说将和中国没有《诗经》、古希腊没有荷马史诗一样令人遗憾（虽然西部片与后两者远不能相提并论）。美国人民和世界其他各国人民对美国西部片的热爱自然会有所不同，但在感到它很有美国特色这一点上大概是完全趋同的。由于民族偏见和文化偏见，美国拍摄的绝大部分西部片总有很大的历史缺陷和文化缺陷，这主要体现在对印第安人的极不公正上。在包括很多美国人民在内的世界各国人民长期批评指责之后，美国人拍出了在整个叙述过程中有所同情印第安人、反思美国"拓边"丰功伟绩的《与狼共舞》和电视系列剧《女医生》等具有反思意味的代表作。但就整体而言，这个非常有特殊意味的类型片正在淡出。

中国武侠影片有它最基本的叙事与动作模式及相应的文化意义。一般地说，哪里有以强凌弱、欺压无辜等不公平的事情发生，哪里就有路见不平拔刀相助和除暴安良的侠士显露身手。有恩怨必报、有义利必究、有恶暴必除，这些都是中国武侠影片叙事与动作的最一般模式。这样的叙事与动作模式不仅非常符合电影艺术的某些特性（如情节的追逐性和动作的造型性），而且也很好地传达出了武侠片所具有的中华文化内涵。优秀的中国武侠影片和武侠小说一样，首先，特别强调"武者不霸"。在中国的武侠文化中，大多总有泾渭分明的两类武艺高强之人：一类是内王外霸、不畏强暴、以正克邪的；另一类是内恶外狠、以强凌弱、为虎作伥的。在武侠小说中，前者的代表如鲁智深，后者的代表如镇关西；在武侠影片中，前者的代表如《少林寺》中的众多武僧，后者的代表如同一影片中的王仁则。其次，特别强调"武者止戈"，即习武是为了禁止滥用武力和不崇尚武器，甚至有非常明显的"去武器化"倾向，而相违背者不仅穷兵黩武，而且爱用暗器，如《卧虎藏龙》中的李慕白和玉娇龙的师傅。当然，中国武侠影片如果一味只言"功夫""动作"，那肯定不行，关键是整个片子必须姓"中国"，不然就成灵魂出窍的行尸走肉了。因此，拍摄好中国武侠影片，首先是文化问题，其次才是技术问题，并不是光靠华人华语就能解决好的。

6. 音乐片、歌舞片、戏曲片

这里所说的音乐片、歌舞片和戏曲片，都是指具有故事片属性的影片。因此，诸如大型舞蹈史诗《东方红》这样的电影和《椰风海韵》这样的电视文艺片，都不在其列。根据表现内容的不同，音乐片可以以音乐见长，如《爆裂鼓手》；也可以以歌曲（不少于独立的三首）见长，如爱尔兰电影《曾经》。就创作和观赏两个方面而言，音乐不仅对音乐人物的塑造起到了很好的艺术作用，如关于莫扎特、贝多芬、柴可夫斯基等音乐家传记式的影视片，而且对于很多一般的故事片创作来说，也具有非常好的表现效果，

如《音乐之声》《海上钢琴师》《不能说的秘密》等。对于这类影视作品（多数为电影），观众往往不仅被其故事情节吸引，而且经常为其音乐歌曲所感动。在很多情况下，也许一部影片的内容已经被人们遗忘了，但是其中一首或几首歌曲的传播，可以使该影片的影响得到不断的延续。当然，需要特别指出的是，很多优秀的音乐、歌舞和戏曲，都有一个普遍的特点，那就是充分地借助于音乐、歌舞和戏曲本身所有的叙述功能来建构影视片的叙述结构。

歌舞片，其实主要是指影视片中有较多歌曲和舞蹈内容的那些作品，荣获第75届奥斯卡金像奖最佳影片等六项大奖的《芝加哥》、荣获第89届奥斯卡金像奖最佳原创配乐等六项大奖的《爱乐之城》均属于此列。我国有历史悠久的戏剧艺术和丰富多彩的各种地方戏曲，因此，戏曲片也是中国影视的一大特色，其中不乏非常优秀的艺术精品，如越剧《红楼梦》和黄梅戏《天仙配》等。不管是音乐片、歌舞片，还是戏曲片，它们的一个共同审美特征就是比一般影视作品具有更强的视听（特别是听）效果，并且这种视听效果一般也特别富有诗情画意，让人愉悦。对于这类电影中的现当代作品来说，由于放映效果和传播质量的大大提高，它们能够为观众提供的身心享受和艺术美感确实会更多一些——尽管其叙事性通常要差一点儿。

第二节　电视剧的基本分类

电视剧这个艺术样式最早出现于1936年的英国，世界上第一个由伦敦亚历山大电视台播出的电视剧是《花言巧语的男子》（或译作《花言巧语的人》《花言巧语的男人》《嘴里叼花的人》）。在电视剧"咿呀学语"的时候，它的基本特征就是映出于电视接收机屏幕上的戏剧，也非常像同样具有戏剧性的电影，所以人们很自然地在给它命名时加入了一个"剧"字，也有人将它称为"小电影"。

一、按结构形态和长短来分

1. 小品

小品一集时间在15分钟以下，一般只是一个生活片段，但已具有初步的戏剧结构特征，如影视专业学生的实习作品和部分广告剧。

2. 短剧

短剧每集时间在30分钟左右，具有相对完整的戏剧结构，如广东卫视的系列短剧《外来媳妇本地郎》。日本的"电视小说"每集时间更短些，只是每次连续播出的集数通常不止2集。

3. 单本剧

单本剧可以包括上、下集或上、中、下集，但要求一次整体播出。1978年5月22

日，中央电视台播出我国第一部电视单本剧《三家亲》。这种电视剧在当下其实已和电视电影毫无本质区别。

4. 连续剧

连续剧的全剧故事内容具有一个完整的戏剧结构，集与集之间存在承前启后的严格逻辑关联，如《红楼梦》《父母爱情》《士兵突击》。

5. 系列剧

系列剧按照剧中主人公是否变换，还可分成以下两类：

（1）连贯型，即主题不变且主人公不变的系列剧，如《编辑部的故事》。

（2）非连贯型，这种系列剧通常主题一致、场景一致，但主人公会变换，只不过其类型一致，如都是高级白领女性或成功的商人。相比之下，这种系列剧不多见，如《绝对隐私》。

6. 混合剧

混合剧又叫作"单元连续剧""短打单元连续剧"。这种电视剧的特点是，对于其中某个单元内部来说是连续剧式的，而每个单元之间则是系列剧式的。混合剧这种形式一般不多见，如《重案六组》《少年包青天》。

二、从故事内容和制作方式上来分

从故事内容上来分，电视剧可以分成非常多的种类，通常有表现社会日常生活或凡人琐事的生活剧；重点表现人物情感（狭义的爱情、广义的爱情、亲情和一般的友情等）生活的亲情剧（情感剧）；专题表现社会问题和宣传社会理念的社会剧；表现犯罪与惩罚题材的案情剧（犯罪剧、法律剧）；包括以战斗片、武打片（功夫片）、枪战片见长的动作剧；表现不同时期重要历史内容的历史剧；以重要历史人物传记为内容的人物传记剧；以情节轻松、滑稽的人间万象和幽默、诙谐的语言见长的各种轻喜剧电视剧；等等。当然，仔细地分，肯定远远不止这些。

从制作方式上来分，电视剧可以分成：

1. 改编剧、原创剧

一般地说，由长篇小说改编成的电视剧，大多是连续剧，如《红楼梦》《三国演义》《大秦帝国》《康熙王朝》。但是对中国的有些古典长篇小说来说，则并不尽然，如《西游记》《儒林外史》就被改编成了系列剧（事实上也只能如此）。尽管人们经常把电视系列剧比作短篇小说集，但事实上只有少数的短篇小说集适合于改编成电视系列剧，如《聊斋志异》《天方夜谭》。

2. 情境剧、肥皂剧

电视情境剧相当于电视化的小品和相声，通过比较固定的少数几个演员的表演给观众提供娱乐和消遣是其最为主要的功能特点。它不同于生活剧和肥皂剧的主要表现是其

相对缺乏集中的情节冲突和多线索交加的故事内容；它不同于电视轻喜剧的形式因素，就在于其具有特别明显的舞台制作效果——表演背景始终如一、演员一般固定不变、经常出现假设的观众反应（主要为烘托剧情的笑声）。严格地说，所有情境剧都是系列剧。

电视肥皂剧是西方电视剧的主要形式，以美国和日本最为突出。所谓电视肥皂剧，其实就是多集电视剧，它既可以是连续剧，也可以是系列剧，一般地说，系列剧多于连续剧。在美国，电视肥皂剧最初是从广播肥皂剧发展而来的。例如，美国哥伦比亚广播公司最为著名的电视肥皂剧《指路明灯》，从1952年开播至2009年停播，将近半个多世纪，其实它的直接前身就是美国全国广播公司于1937—1952年期间连续播出的一个同名广播剧。这样的电视剧或广播剧之所以都叫作"肥皂剧"，是因为最初在它们播出间隙出现的广告内容主要是关于各种各样的肥皂，也就是说最初向它们提供赞助的主要是肥皂制造商。在美国，至今盛行的肥皂剧通常称为"日间肥皂剧"，基本上是针对家庭主妇播放的，每集60分钟，每天1集，每周5集，一般都是在星期一至星期五的下午。这种"日间肥皂剧"从题材内容上来说，绝大多数可以归入电视生活剧，在制作和播放形式上则有它的特殊性：具有比较固定的结构公式和规范的制作流程。

在日本，非常类似于美国"日间肥皂剧"的是很有特色的"电视小说"。这种电视剧最初由NHK（Nippon Housou Kyoukai，日本放送协会）在1961年首创，每集15~20分钟，每周播出6集，一般都是在每周一至周六的上午，其主要播放对象也是家庭主妇，如在我国有很大影响的《阿信》就是其中一部优秀之作。由于文化和其他方面的原因，从比较严格的意义上来说，在中国至今没有类似美国"日间肥皂剧"和日本"电视小说"这样的电视剧形式。

3. 室内剧和非室内剧

影视室内剧这个名称最初用于电影，它最初指具有实验性的电影，其意思就像在小剧院里进行排练演出的具有实验性的小型戏剧，后来指剧情内容主要在室内场景中进行和展现的影片。现在，人们对它的理解及把握根据的是后来的意思。非室内剧是指剧情内容主要在室外场景中进行和展现的影片。

第三节　影视艺术的特性与差异

一、艺术特性

一般地说，影视艺术的特色属性主要可以从以下几个方面来了解。

1. 画面性、视听性

电影有时被称为"银幕上的艺术"，电视剧则有时被称为"银屏上的艺术"，两者

几乎都是从画面这个意义上来说的。就影视艺术的照相性来看，不管是摄影还是摄像，其根本上都具有照相艺术的延伸的特点，即进行审美的记录的特点。在此强调是"照相艺术的延伸"而不仅仅是"物质世界的还原"是非常重要的，不然的话，影视画面就可能没有艺术创造性可言了。在具体的影视作品中，虽然每个画面的构图不可能都如一幅精美的绘画一样具有深厚的美学意蕴，但这并不妨碍影视作品在映现客观生活情景时会带有一定的美学因素。有些影视作品中的某些画面内容给观众提供的审美感受，犹如"最是那一低头的温柔"与"野渡无人舟自横"之类名句所描写的一样。人们觉得它们很美，并不是因为人们从来没有见过这样的情景，而是因为它们被诗人十分具体、突出地放到了人们专注的感知域里面。因此，影视画面成功的选择安排、拨冗去杂、攻石见玉，是颇见艺术家神思匠心所在的；善于发现并直接捕捉生活中的美景，是使影视画面取得艺术性的一个重要方面；离开了影视画面这个载体，影视艺术性的创造也就将成为"无米之炊"。

　　根据一般定义，影视画面不仅是三维的，而且是四维的，即它们还包含了声音这个元素。因此，影视的画面性和视听性紧密相关。如果不加区分，电影电视作品的映现和戏剧、歌舞、曲艺的表演等一样，都可以说是既要看又要听的艺术。其中，听的差异性不大，而看的差异性则很大。从物理真实方面来说，电影和电视画面提供给观众看的，其实都不过是二维的平面视像，但人们在感受的过程中又觉得它们都是立体的。这种在感觉中本来很真实的立体感，由于声音的融入而显得更为真切。需要指出的是，正如曾经反对过有声电影的很多电影大师所担心的那样，在电影中出现的声音不应该是对画面图景的重复说明。对于有声影视作品来说，其画面内容和包括人物语言、音乐、各种声响等在内的影视声音的有机结合，应当构成影视画面艺术一个最为根本的基础。影视画面具有视听兼收的特征，但两者一般不平起平坐。电影、电视都以视为主，也就是将画面性作为其艺术性的主要基础。对于影视作品来说，绝大多数美妙华丽的语言、音乐及其他声响，如果离开了画面内容的物理支持和形象诠释，都将会黯然失色，甚至毫无意义。

　　2. 动态性、逼真性

　　这里所说的动态性与逼真性，是基于影视艺术的画面性而来的。影视艺术的画面性与绘画、摄影的画面性有本质区别，前者始终流动而后两者绝对静止。一动一静，各逞其美，犹如黄河之水美在动，漓江之水美在静。形容各异，本质使然，人们对此没有任何厚此薄彼的理由。戏剧也具有动态性，它的动态主要表现在演员身上，舞台绝对不动，布景相对不动，剧中人物与观众距离相对不动。影视则不然，人动景亦动，一切都在动，无时不在动，观众静坐而无以静观。传说，古代有人观山水之画而深为吸引，看似枯木伫立，神已置身画中。这是好画遇知音，非有特别艺术情愫者不能至此境界。看影视作品（特别是电影）则不然，即便面对中等水平一类的作品，并且观众对艺术的

感悟能力并不怎么强，只要认真专注，很快就能进入影视作品情景之中的人总不在少数。对此，其他任何艺术门类都望尘莫及。影视艺术在这方面得天独厚的表现力，使得它们往往比现有任何艺术门类都更具有吸引力和感染力。过去，人们既因银幕上奔驰而来的火车吓得魂飞魄散，因熊熊大火的画面景象而吓得夺路逃跑，又为电影表现了"风吹树叶，自成波浪"而惊奇不已，赞叹不绝；现在，人们一面为侏罗纪公园里种种陌生的景观而心驰神往、虚幻莫辨，一面也为《阿凡达》中的画面景象而心弦如扣、遐想联翩。即便人们对影视"把戏"很了解，也依然会对银幕（屏）上映现的各种真实场面和奇幻情景具有浓厚的观赏兴致和较强的视听欲望，而且照样为之喜、为之悲、为之爱、为之恨、为之神往、为之动情。这些主要都应该归功于影视画面的动态性和逼真性。

影视画面的动态性和逼真性，使得其形象性具有和其他艺术门类都不同的内容与意味。匈牙利电影理论家贝拉·巴拉兹指出："印刷术的发明使人的面部表情逐渐减小……可见的思想就这样变成了可理解的思想，视觉的文化变成了概念的文化。……目前，一种新发现，或者说一种新机器，正在努力使人们恢复对视觉文化的注意，并且设法给予人们新的面部表情方法。这种机器就是电影摄影机。它也像印刷术一样通过一种技术方法来大量复制并传播人的思想产品。它对于人类文化所起影响之大并不下于印刷术。"① 电影的出现正在努力使人们恢复对视觉文化的注意。很多事物总有"可意会而难以言传"之处。"言传"有赖于理性分析，"意会"则凭直觉整体把握。由分析而至渐悟，由意会而至顿悟，似乎是人类认识世界时两种最常见的、不可偏废的方式。人类正在进入一个更为崇尚科学、重视知识的时代，这个时代应该也是一个十分重视形象和提倡美育的时代。从这个意义上说，动态的影视画面所具有的逼真性和形象性，既是艺术创造的需要，也是文化发展的需要。

3. 综合性、大众性

这里所说的综合性与大众性相关：一是影视作为综合艺术所拥有的一些具体特征；二是影视艺术内容的大众性。影视作为最年轻的艺术形式，在实现对先它们以前而存在的艺术形式的表现能力和表现手段综合运用的同时，对以往所有艺术形式都自然而然地进行了最无情的冲击，其中尤以电视为甚。影视艺术对其他艺术门类表现要素的学习、借鉴与综合运用不是一种机械的拼凑组合，而是一种卓越的有机结合。原则上说，这种综合在制作技术、表现方法、艺术思维、美学创造等方面，无处不在、无处不有。因此，影视艺术的综合性始终是以组成新的有机整体为结果的，也就是说，这种综合性由其整体特征显现而成。而大众对影视艺术的欢迎程度，几乎与影视艺术本身对其他艺术的综合程度和整体有机程度成正比。人们在设施良好的电影院里和性能优越的电视机

① 贝拉·巴拉兹：《电影美学》，何力，译，北京：中国电影出版社，1982年版，第24－25页。

前，可以看到编得相当不错且能见其人、闻其声、如入其景的故事，既可以领略其中优美音乐和插曲的韵味，也可以陶醉于旖旎的自然风光和轻歌曼舞的美的享受之中，甚至可以更为细致入微地去感受各类艺术活动的关键动作和荡漾于每个艺术表演者眉目神情之间的艺术风采……很多人因此不再愿意花更多的时间去看像《红楼梦》这类大部头的经典名著，以地方戏剧等为代表的不少传统艺术都不得不被列为"保护"对象才得以生存延续，人们为此不得不开始注意研究影视（尤其是电视）对人类艺术乃至文化活动方式的巨大影响。

　　影视艺术的综合性，在很大程度上又表现为其作为大众文化与大众艺术的属性。好莱坞的影视作品，尤其是它的电影，之所以能够长期风靡全世界，其中有一个非常重要的原因就是它的综合性，或者说是大众性。大部分好莱坞影片在走向世界的时候，只要解决了语言翻译的问题，其画面情景和故事情节就会对很多人有极强的吸引力。这确实是促使好莱坞电影获得世界性成功的一个主要因素，而另一个重要因素，就是它的综合性——其内容几乎对所有地区、所有民族和所有层次的人都适合。有人说，好莱坞电影具有混血性，也许就是从这个意义上来说的。由此可见，所谓影视艺术的大众性，其实还是以影视艺术的综合性为基础的。影视艺术若在其创作过程中没有尽可能考虑到受众的广泛性，就不可能以真正的大众文化形态和大众艺术形式来生存发展。如果说有很多艺术作品是可能雅俗共赏的话，那么影视艺术这种形式似乎也很容易做到。从这一点上来看，影视艺术的综合性和大众性，使得它们比较富于世界性，因而也就很容易成为"一项世界性语言"。正如影视艺术的综合性不可能是廉价的拼凑一样，影视艺术的大众性也不应该是一种低俗的迎合。这一点在影视艺术的发展历程中具有非常突出的重要性。有关这方面的内容，本书将在关于影视艺术商业性和消费性的部分再进行专门论述。

　　4. 现在性、进行性

　　从本能的时间这个意义上来说，我们正在亲身经历并身处其间的都具有"现在进行时"属性，而我们在这里所要说的内容与此相关，但又不完全一样。在感受和鉴赏一幅精美的图画或一件精美的艺术品的时候，作为本能的时间同样正在不可逆转地流逝（进行），但人们一般不太真切地感受到这一点，仿佛时间被作品凝固了，既没有"现在时"感，也没有"进行时"感。但是，当人们在全神贯注地观赏一部电影或一部电视剧（片）的时候，一切就会显现出"现在进行时"性。这里所谓的"显现出'现在进行时'性"，并不主要是说人们对于本能时间在"进行"的感知，而是观众与影视作品中人物与情景的同呼吸共命运现象。不管作品中讲述的内容对于作品本身来说是属于过去时的还是现在时的，观众一律把它们看作现在进行时态的，并且把自己当作一个实实在在的在场者；尽管观赏者对于影片内容非常熟悉，但一切的情景还像是正在身边不可预见地进行着一样，仿佛自己也是一个即时的参与者。正是由于这个原因，观众在感受

影视作品的时候，不仅会把"过去时态"的内容全部当作"现在时态"的，而且事实上是把所有时态的内容都当作了"现在进行时态"。这一点最典型地表现在由交叉蒙太奇造成的所谓"最后一分钟营救"情节内容的感受过程中，其难以抗拒的吸引力和感染力给人留下了非常深刻的印象。

5. 科学性、科技性

作为艺术，电影和电视剧（片）都与现代科技密不可分。在现代科学技术日益发达的今天，影视艺术的科学性与科技性日益显著。以前，人们对于影视艺术的科技性说得比较多，对于其中的科学性则很少涉及。影视艺术中的科学性，一般主要表现在影视艺术作品的某些内容和对某些内容的表达方式这两个方面，简而言之，就是表达科学和科学表达。表达科学，即在影视作品中直接表现很多科学方面的内容，但这一般不同于科普片，如剧情片《龙卷风》《星际穿越》《火星救援》等，作为对人类社会及其管理进行反思的人文类纪录片《动物园》（美国弗雷德里克·怀思曼的作品），还有如《探索》频道和《动物世界》栏目中一些属于自然类的纪录片。影视作品能够表达很多关于科学方面的内容，这不仅与现代科学观念的普及有很大关系，也和影视艺术家自觉关注科学的意识分不开。科学表达，就目前我们所知的而言，主要表现在对影视表达与观众感受心理关系进行科学研究，并将有关成果体现在影视艺术创作实践中。例如，希区柯克对很多影片的剪辑，在运用什么景别、映出多少时间、切换多少次等蒙太奇处理方面，都充分考虑到那样做对观众感受心理的刺激程度，努力达到增一分太长，减一分太短的效果。人们都觉得好莱坞电影好看，也清楚这类影片很容易骗人，但就是愿意不断地"上当受骗"。不管从影视故事编织、人物设计、场景选择，还是从画面气氛、镜头运动、声响效果安排等方面来说，其中最为重要的奥妙之一，就是好莱坞的影视制作者能非常恰到好处地去刺激人的感受心理，使之获得良好的观赏效果。这就像优秀的针灸师能够用他们手中那根小小的银针去恰到好处地刺激人体中的穴位，以此来达到良好的医疗效果一样。因此，好莱坞及其他现代优秀影视作品在这方面的成功，其实也离不开心理科学在影视艺术创作中的很好运用。

6. 商业性、消费性

既是一门艺术，同时又是一项企业，这是影视艺术商业性、消费性不可或缺的基础。虽然我们暂时还很难对艺术与企业经济之间的密切联系做出恰当的评价，但我们不能对影视艺术的这些属性等闲视之。影视作品一般决不会像凡·高的《向日葵》那样在几十年后才名声大振，受人青睐。当时轰动的虽未必传之久远，不轰动的则大多湮没无闻，这对影视作品来说是一般规律。影视艺术的这些属性，迫使艺术创作者们从各个方面更加注意对作品被接受情况的研讨，并用以指导自己的艺术实践，他们极少孤芳自赏和我行我素。这无疑是被影视发展史充分说明和值得称赞、褒扬的。

与很多事物都可能具有两面性一样，影视的商业性及其对利润的追求，犹如一条稍

加放纵就会泛滥成灾而难以被引来浇灌农田、滋润草木的河流，常常会给影视作品保持应有的艺术品位和寓教于乐带来灾难性的冲击。正确认识和重视影视艺术的消费性与影视艺术的商业性具有同样重要的意义。如果陈凯歌一再自我迷恋在《黄土地》和《孩子王》等影片中，就不会有《霸王别姬》的重要转折与巨大成功；如果电视剧（片）不是很好看，就不会获得一定数额的商业广告费；如果影视作品为了利润一味地去迎合观众，特别是迎合观众的低级趣味，那是不可取的，并且也不可能获得真正的长期成功。

二、艺术差异

从大而化之的角度看，电影和电视剧近于孪生姐妹，所以通常说它们是"姐妹艺术"。在很多情况下，确实只要把电影艺术某方面的情况讲清楚了，也就等于把电视剧艺术相应方面的情况讲明白了。而从严格的意义上来说，电影艺术与电视剧艺术毕竟有区别，并且有些区别还相当明显，我们应该加以分辨。

1. 画面空间可能性不同

电影和电视剧都是视听艺术，但两者在以视为主的"视"的比重上有很大差异。首先，这由两者画面空间的大小决定。据有关资料表明，现在一般家用电视机的屏幕面积还不到一个放映35毫米规格影片标准银幕面积的1/90，就是家庭影院的电视屏幕面积与电影银幕面积相比也还是有很大的差距。其次，由画面视像的清晰度决定。即便是达到1 000行扫描线的电视视像，其清晰度也不可能超越每平方英寸有3亿颗感光粒子提供的银幕视像。画面面积之比和画面视像清晰度之比，使我们明确无疑地认识到，电影画面空间的表现可能性远远优于电视画面，电影若充分运用它画面巨大、视像清晰的表现力，就能够大大地提高它的表达效果。

电影和电视剧画面空间表现可能性的大小，很明显地表现在对景别的选择与运用方面。与电视剧相比，电影在大量使用近景、中景画面的同时，可以毫无顾忌地使用全景、远景和大远景等画面，但会比较慎重地运用特写画面。而电视剧则主要运用中景、近景和特写等画面，全景画面的运用频率相对较低，一般很少运用远景画面（更不用说大远景），即便使用往往也是无可奈何地偶尔为之。电影和电视剧艺术在画面景别运用方面的这些不同，非常直接地影响着电影和电视剧的艺术创作。第一，对于电影来说，题材选择余地比较大，它既可以是场景壮阔的，如《阿拉伯的劳伦斯》《泰坦尼克号》《阿凡达》等，也可以是家居生活式的，如《喜宴》《饮食男女》《你好，李焕英》等。相对而言，电视剧对《珍珠港》这样的题材很难呈现好，而对《父母爱情》那样的题材则更为合适。电视剧《解放大西南》并没有在解放的战争场面上下功夫，而是在有关解放的政治角逐上做文章，这其实是一种非常好的扬长避短。第二，是对画面情景意象的营造。如前所说，电视剧创作更多地运用中景、近景及特写等画面，因此，电视剧画面要进行情景交融的艺术创造比较困难，这就使得电影艺术一般要比电视剧艺术更为

精美。

马赛尔·马尔丹在他的《电影语言》一书第四章中引用约克·费德尔的话，他认为："在电影中，暗示就是原则。"① 并进而指出："电影是省略法的艺术。"② 有效的暗示和可能的省略，可以说是一切艺术的创造原则和努力目标。电影艺术在暗示和省略方面，也许确实可以做得比电视剧及其他艺术门类更出色，究其原因，还是因为电影画面空间具有更多的表现可能性。电影画面良好的表现力和清晰度，既使得电影艺术家可以发挥自己的艺术才华，创造精美的艺术意象，又可以使他们在艺术创作方面的缺陷与不足暴露无遗，昭然若揭。所有期望成功、珍惜名声的艺术家，都必然为之殚精竭虑，呕心沥血，不敢草率，不敢懈怠。相对而言，电视剧的创作要求可以低一些。当然，这一方面显然是就总体而言的，另一方面这也不应成为其降低艺术性的理由，更不可以通俗到平庸的地步。

2. 画面表演（现）力不同

在电影艺术界，历来有"画面表现是黄金，人物语言是白银"的说法。高仓健作为日本一位十分优秀的电影演员，他不是以魁伟的身躯出名，而是以他无表情、少言语的表演而赢得观众。他的这种成功，在电影中比较容易获得而难以在电视剧中实现。我们现在还可以非常会心地去感受无声电影时期的经典作品——卓别林的《淘金记》，为谢尔盖·爱森斯坦《战舰波将金号》中"敖德萨阶梯"的那些场景所动容，但我们很难在不了解人物对话内容的情况下去感受一部哪怕是本土的电视剧。这就明白无疑地告诉我们，对于电影艺术来说，画面语言和观众之间的非语言沟通能力比较强，因此，它对于片中人物语言的依赖性就弱一些；对于电视剧艺术来说，观众对作品中人物语言的依赖性比较强，所以画面语言与观众之间的非语言沟通能力就比较弱。

造成上述情况出现的根本原因，其实也在于画面空间表现可能性的大小。电视剧画面空间的表现可能性相对较小，因此，关于故事背景交代、情节线索展开、内心情感表现等，几乎都必须借助大量人物语言才能较好地进行与完成。当然，电视剧艺术更多地注重人物语言的运用，除了画面面积与视像清晰度等因素外，还和一般都是家庭观赏这一特点有关。家庭观赏不同于影院观赏，观赏者通常以一种十分放松和消遣的心态来进行，比较随意散漫。人们还常常因为要做事，视觉注意力不够集中，有时甚至稍微走动一下看不见屏幕。这样，听觉接受就显得十分必要，不能见其人，至少闻其声。于是，或是注意力重新回到屏幕，或是人重新坐到电视机前，在连续不断的语言的帮助下认知易于衔接，观赏亦易于继续，还是能很快地看得下去。与此相比，如韩国电影《晚秋》中男女主角深情吻别的一段戏，还有如美国电影《当幸福来敲门》中父子两人无家可

① 马赛尔·马尔丹：《电影语言》，何振淦，译，北京：中国电影出版社，2006 年版，第 60 页。
② 马赛尔·马尔丹：《电影语言》，何振淦，译，北京：中国电影出版社，2006 年版，第 60 页。

归留宿卫生间的那场戏，它们在影院里的放映效果可以非常好，但这种在较长时间内不借助人物语言的情节处理方式在电视剧中一般很难收到同样的观赏效果。

3. 作品结构表意有效性不同

就整体而言，所有艺术作品结构的表意性都非常重要。例如，对于《公民凯恩》《罗生门》《罗拉快跑》等结构形态相对更为特别的影片，只要很好地把握它们的结构用意，那么整个影片所要表述的主题思想内容也就几乎不言而喻了。在这一点上，电影艺术和电视剧艺术应该说具有很大的不同。

影视艺术在结构表意性上所具有的不同，主要应该在电影和电视剧之间进行比较，它首先非常突出地表现在讲述故事所遵循的时序逻辑这个方面。对于一部具体的电视剧来说，不管是就整体而言，还是就某一集而言，一般都遵循顺叙的逻辑来讲述故事和展开情节，并且几乎毫无例外地都具有很强的线性特征。对于一部具体的电影而言，它在讲述一个（有时也可能有几个，如《城南旧事》）故事的时候，其时序的组合可能性非常多，并且完全可以是非线性态的（《玫瑰人生》）。从纯技术的层面上来看，时空交叉得很厉害的一部电影也许不会怎么影响观众的感受效果（《英国病人》《法国中尉的女人》），但对于电视剧而言则不可取。即便观众一集不漏地观赏完剧情进展在时空上具有很大跳跃性和交叉性的某部电视剧，事实上观赏效果也肯定会受到影响。因此，电视剧的某一集中可能出现"闪回"之类的情节内容，却不大可能表现很丰富的时空交叉。

4. 单片性与系列性、连续性

电影大多为单本（也有分上、中、下或极个别 4 集的，如《灿烂人生》），相隔一段时间后再拍续集的也不多。电视剧则不然，几十集成一个连续剧、几百集成一个系列剧的很多，而且能造成较大的影响。连续剧犹如一根环环相扣、连接而成的链条，严格按照故事情节的发展逻辑和人物性格发展的逻辑而展现各种生活情景和刻画各种人物形象。系列剧犹如几个山楂果被竹签串起来做成的冰糖葫芦串，每集情节之间除了主题相似以外，一般并没有承上启下的逻辑关系，除了主要人物以外，人物场景也都可以随意加以转换，创作的随意性和自由度都十分大。电影和电视剧在这方面所具有的不同，主要由不同的观赏场所决定，这种不同也导致了两者在艺术创作中的某些差异。对于电影来说，要在一部通常在 100 分钟左右的影片中讲明白一个故事，表现一定的生活内容，塑造几位有血有肉的人物，就必须以尽可能高度集中的艺术构思和尽可能简洁省略的艺术技巧来进行选择、安排和取舍。结构删繁就简、场景变换迅速、细节典型突出、语言精练概括，对电影作品来说都要尽可能做最佳处理。对于电视剧来说，尽管基本的艺术要求应该是相通的，但是，由于它具有系列性和连续性（尤其是后者）的特点，可以对容量很大的故事和众多的人物照样进行充分的展现和详尽的表述。因此，电视剧艺术与电影艺术相比，可以少一点集中和省略，多一点展开和详细。只要遵循艺术创作的基本规律，电影艺术和电视剧艺术完全可以被处理得各具特色和各有所长。

第四节　影视的文化功能

电影、电视与文化有着极其密切的关系。作为一项规模巨大的社会文化事业，电影、电视的传播本身就是一种文化，是人类听觉文化和视觉文化所开拓的新领域，是集科学技术、信息传播、文学艺术等一切优秀文化成果于一体的新文化形态。此外，电影、电视又可视为一种新型的文化传播手段，以大众传播媒介的方式在信息社会的文化中发挥着越来越重要的作用。

一、影响人类的行为方式

影视画面声色俱佳、图文并茂的强大感染力调动着受众的视听潜力，影视创造的这种直观文化，使人类在信息接受方面更加便利、直观，吸引着更多无缘接触印刷文化的人参加到社会文化的传播中。影视以其高度的兼容性，创造了一种全人类都乐于接受的普及型的文化生活方式。电影、电视不仅为受众开辟了一块全新的文化娱乐天地，而且提供了一种廉价的文化消费。享受信息与娱乐是一种消费，而消费是要付出代价的。比起戏剧、音乐会、体育比赛等，电影、电视在相对廉价的情况下向受众提供了丰富的资讯和娱乐。因此，电影、电视自登上历史舞台以来，很快成为当今最大众化、最有影响力的文化消费品，将人类的文化生活推进了一个崭新的时代。

电影、电视以大众化、通俗化的审美特点吸引不同年龄、不同职业、不同教育程度的受众，而且跨越时空，使文化传播得以迅速成倍增长，对新文化意识的形成和发展起着强大的作用，深刻影响着人类的文化生活方式。如在中国文化系统中本没有圣诞节、情人节等概念，但随着大众传播媒介尤其是电影、电视对这些节日绘声绘色地介绍和渲染，越来越多的中国人正在逐渐接受这些节日；而自1983年正式开办的春节联欢晚会，则又成了春节这个最为隆重的中国传统节日中的一个新民俗。

二、催生各种新型理念

电影、电视具有独特的传播特征和时空无限自由的艺术表现力，完全有能力和潜力对时代和社会的一切事物敏感地做出反应，传达出文化心理的嬗变、时代观念的更迭和社会意识的变化。电影、电视剧的意义绝不仅仅在于其自身，而是由此可以关照出特定时代和特定社会人们的各种新生理念。如贾樟柯的电影《山河故人》不仅讲述了汾阳姑娘沈涛一家三代人从1999年到2025年情感、时代变化的故事，还是一个穿越时空意义的文化寓言。一边是汾阳这块古老的土地、方言、传统的饮食习惯和象征着传统文化的沈涛父亲，另外一边是蹦迪、粤语歌曲、德国汽车与会说英语的沈涛儿子，导演将个

人的悲欢离合，放在快速发展的社会语境中来加以考量，在新兴文化与传统文化相互挤压、渗透，甚至同化的过程中，主角沈涛的爱情、亲情、友情都随之震荡崩塌，物像的山河虽然还在，但浸染在山河中的文化传承已然断裂。再如英国电视剧《黑镜》，被不少剧迷誉为"未雨绸缪的科技暗黑寓言"，每集讲述一个独立的故事，以极端的黑色幽默讽刺探讨了科技对人类生活产生的影响，启迪人们警惕物欲横流的消费主义。

电影、电视是用最先进的科学技术武装起来的，具备了迅速、及时地反映社会生活的优势。电影、电视将摄影（像）机的镜头对准社会现实生活，捕捉最富时代特征的场景、画面和形象，故而具有浓厚的当代性和时代感。通过蒙太奇等艺术手段的运用，电影、电视能够以镜头与镜头、画面与画面、声音与声音的非线性的链接，展示非线性的现实，表达具有内在逻辑的思想和感情，以隐喻、转喻和象征来阐述抽象的思想观念。像广泛存在于电视新闻节目中的嘉宾连线，就非常直观地使麦克卢汉所谓的电力文化能造就"一切同时"（all at once）的情景得到了具象的展示，潜在而有力地改变着人们的时空观。影视文化，特别是电视文化对社会大众的日积月累的浸润，已非常明显地在持续改变人们的认识能力和认识方法，对当代新文化的建设和发展，正潜移默化地起着极其重要的作用。

三、整合硬科技与软文化

电影、电视是硬件文化和软件文化的互相整合。作为软件文化形态，从古陶器、古青铜器、古绘画到现代音乐、摄影、雕塑等，从来没有像影视这样更需要硬件文化作为其不可缺少的物质载体和技术支撑。电影、电视是科技的产物，并随着科技的发展而发展。从无声电影到有声电影，从黑白电影、彩色电影到宽银幕电影，再到立体声电影、全景电影、全息电影，从黑白电视到彩色电视，从无线电视到有线电视，再到立体电视、高清晰度电视，都离不开科学技术的推动，电影、电视与科技结下了不解之缘。科技的发达不仅提高了视听质量，也促进了艺术的革新。意大利新现实主义及法国新浪潮电影审美观念的出现，与当时小型摄影机、高灵敏度录音设备的出现密切相关。电影、电视剧的表现手段也得到了技术的大力协助，如《黑客帝国》《魔戒》《蜘蛛侠》《流浪地球》等影片就是依靠电脑进行动画设计与合成的。电影、电视剧中的特技镜头，更离不开高科技。随着科学技术的进步，艺术的表现手法也在日新月异，并不断完善，比如，光学和电学应用于蒙太奇，使其在时空的转换上灵活多变。借助电子技术，不仅能使一个演员同时扮演两个角色，而且这两个角色还能同时出现在一个画面中。依赖物质技术手段，电影、电视还催生出了许多新的艺术种类。如MTV便是音乐与电视技术结合的产物，大大扩展了音乐的表现力。

电影、电视不仅是科技的受益者，同时科技借助电影、电视也扩大了自身的传播和影响。科技不仅为电影、电视提供了多方面的物质条件，而且还成为影视表现的对象和

内容。科幻片令人瞩目的发展，便体现了科技与影视艺术的结合。科幻片从今天已知的科学原理和成就出发，对未来的世界或遥远的过去做幻想式的描述，其内容既不能违背科学原理，又不必拘泥于已经达到的科学现实，以充分的想象力激发着受众对科技的兴趣与关注。

四、让生活与艺术双向进入

电影、电视使生活走向了艺术。从技术上说，借助摄影（像）机的魔力，电影、电视把影像和声音再现于屏幕之上。影像还原和声音还原保证了对现实生活复现的逼真。因此，影视媒介比其他任何媒介都更具有真实反映生活的能力。但影视绝不是对生活的机械照搬，而是对生活素材的艺术化的主观创造，从生活事件中传达出丰富的思想内涵和精美的诗意内蕴，闪烁出哲理、艺术的光芒。在对历史与现实的观照中，电影、电视透露着创作主体的审美理想和艺术感受，影视能够运用特殊的技术手段（蒙太奇等），再造基于现实生活之上的艺术的时空结构，能够通过摄影（像）机的角度和运动、拍摄速度和镜头焦距的变化、光影和色彩的运用、主观音响和无声源音乐等影视语言的运用，对最日常、平凡、简单、司空见惯的现实予以装饰和诗化。随着摄影（像）机的小型化、简易化和普及化，很多非专业人员能够拍摄影视艺术作品的现象将越来越普遍。

电影、电视令艺术走向了生活。电影、电视是当今世界具有强大影响力的大众传播媒介，从某种意义上讲，影视已成为现代人类日常生活的一部分，其触角已深入人类生活空间的角角落落。艺术的境界是人类解放的一个标志，是合乎人性生存的必要条件。历史上，艺术曾经是少数权贵名流的特权，到了现代主义阶段，艺术的含义被大大扩展了，但囿于精英主义的局限，审美化的生存还只限于少数精英艺术家。电影、电视走入寻常百姓家中，将艺术的视听享受引入了受众的日常生存和经验中，消解了艺术与生活之间的人为界限和鸿沟，起着艺术启蒙的作用。同时，影视媒介引领时尚，再造文化，实现了受众日常生活的审美化，极大地拓展了艺术的领域。电影、电视间接指导受众在服饰、仪容、起居、娱乐上追求有风格、有品位、合乎时尚的生活方式，于是，格调、品位、审美愉悦这些有关艺术的概念便不再局限于美术馆、音乐厅等高雅的艺术场所，转而成为一种日常生活形态。

五、正在凸显的负面影响

尽管电影、电视为人类文化的发展铺开了新的道路，但随之而来的负面影响也不容忽视，特别是电视，其主要表现在以下四个方面：

1. 引起思维与能力的衰退

奥勃洛摩夫是俄国作家伊万·亚历山大洛维奇·冈察洛夫笔下的一个"多余人"

形象,他的一生从饮食起居到工作爱情都由别人安排得妥妥帖帖,他不费吹灰之力平静地生活着,但也因此而丧失了基本的生存能力,最终一无所为地离世。当电影、电视将浅俗易懂而又丰富多彩的内容一一呈上时,人们轻而易举就能获得视听享受和各种信息,被我们称为"奥勃洛摩夫效应"的现象就很可能由此而产生。就一般规律而言,当人们不再愿意去进行艰苦的探寻和思考的时候,人类的理性思维能力和逻辑判断能力就会由此而减弱。宫崎骏在谈到《千与千寻》的创作时说:"我们生活在一个'娱乐'泛滥的社会,成年人不断地追求娱乐,以填补心灵的空虚,这同时也反映在孩童身上,过剩的娱乐使他们的知觉淡化了,天赋的创造力减退了。"① 这也许是千寻的父母亲在闯入魔界后不能自救的一个根本原因。影片极力创造了只有10岁的小女孩千寻能够在进入魔界后依靠自己的诚信、善良和勤奋获得自救,并帮助父母亲一起返回家园的故事,就是要刺激人们久已麻木的知觉,激发孩子们独自面对困难时所具有的创造力。

2. 导致人际关系的冷漠

随着电影、电视的普及,人们的大量闲暇时间都被影视占据,正常的人际交往时间被挤掉,导致人类与社会隔离。麦克卢汉所谓的"地球村",只是从讯息传播这个意义上来说正在不断得到实现,而在增强人与人及人群与人群之间的亲和情感方面则相形见绌了。有这样一幅西方漫画:第一个画面是久别的丈夫一进家门就把随身带回的提包扔下然后便往屋内走去,从屋内走出来的妻子正满面笑容地迎上前来;第二个画面是丈夫完全不理会身边热情的妻子,径直向电视机奔去;第三个画面是丈夫坐在沙发上全神贯注地看电视,被冷落的妻子则在一旁愤愤不平。虽然这幅漫画所映现的生活内容非常"高于生活",但其所反映的社会现象显然是有现实基础的。即使是在一个家庭中,影视的渗透也使原先的一些传统的家庭交流逐渐消失,人们饭后不再聚在一起交谈,甚至于父母睡觉前也不再给孩子讲故事,家庭成员之间的沟通越来越少,家人之间的亲情也就相应淡漠。

3. 某些内容造成社会污染

影视作品中的一些不健康的内容,尤其是色情和暴力镜头,是犯罪信息的间接提供源,也是造成社会污染的原因。如20世纪70年代,电视上曾播放了一个有关犯罪的节目,说的是有人在民航客机上安放了一种炸弹,当飞机降到一定高度时,空气的压力就会使炸弹爆炸。节目播放后的一个月内,澳大利亚的坎塔斯航空公司就被人用这种办法威胁敲诈了50多万元。之后,同样的诡计也在美国出现了。据有关报道,其实发生在美国用飞机撞击世界贸易中心大楼的恐怖事件的具体做法,早已在美国的有关电视剧和电子游戏中出现过。"9·11"事件发生以后,好莱坞开始反思影视作品中的暴力内容,这可算得上是一种"亡羊补牢"。事实上,即便影视观众中不会有很多人去从事恐怖活

① 缪斯印记:《奥斯卡的世界》,济南:山东电子音像出版社,2003年版,第152页。

动,但影视作品中反复出现的色情、暴力场面对人的心理确实会产生麻醉作用,久而久之,人们心安理得地接受色情和暴力,由屏幕前的熟视无睹到生活中的无动于衷。这对人类的影响不仅事关个体的,还事关社会的;不仅是短期的,还有可能是长远的。为此,全世界影视工作者都应该对此进行必要的反思,并保持清醒的认识。

庸俗、浮躁之风制造了另一些影视垃圾。戏说历史满天飞,动不动就是俊男靓女、名车豪宅、小资情调……这些远离生活、胡编乱造的作品不仅缺乏社会责任感,而且缺少起码的历史精神;娱乐覆盖了文化,低俗代替了端庄。影视传媒决不能为了一时的经济利益而放弃社会效益,不能为了吸引眼球而制造文化垃圾。否则,大量低俗内容充斥屏幕,不仅误导受众的精神需求,也会损伤媒体自身的形象和公信力。

4. 造成文化的趋同

电影、电视的广泛传播,强化了大众社会的简单划一,损害了文化宝贵的多样性和丰富性。在电影、电视高度参与社会生活的背景下,从来没有这么多人、在这么多地方,共同使用一个信息和概念系统,电影、电视以其空前的影响力为受众造就着各色样板,提供着同一的认识,供人追逐仿效,从而造成社会空前的文化趋同现象。这种趋同表现在一个民族、地域中的文化现象传递到另一个民族、地域中,使全球文化产生融合、同化的趋势;表现在影视正不断地消除不同年龄之间的文化差异,"老少皆宜"的制作,致使作品内容设定的年龄界限不清,特别是对青少年儿童,往往跨越自然的心理发展阶段,大量涉猎成人社会的材料;表现在影视以大众文化消解了高雅文化,影视传播对象定位于文化水准、欣赏趣味、评价能力都很普通的受众,展示大众化艺术的同时也可能是对精致艺术的毁坏,对高雅艺术的发展提出挑战。随着全球化进程的加快,很多发展中国家的民族文化根本经不起汹涌澎湃的全球化浪潮的冲击,正日益面临"无可奈何花落去"的局面。尽管近年来联合国通过了关于保护文化多样性的文件,呼吁要有不同的声音,但是要真正很好地保护人类久已创建的丰富多彩的文化,似乎还是一件困难重重的事。

第二章 无声电影

电影从无声到有声，从黑白到彩色，从强电到弱电，至今已有一个多世纪的历史。无声电影的诞生和最初发展，不仅从主要是一门新的技术逐步发展成一门新的艺术，而且从主要是一项新的制造业逐步演变成一项新的文化产业。这个"伟大的哑巴"所取得的全方位进步与发展，为现代影视艺术及其产业发展奠定了非常坚实的基础。

第一节 近代文化、科技、经济的产儿

1895年12月28日，电影发明家卢米埃尔兄弟在巴黎卡普辛大街14号大咖啡馆地下室第一次采用售票的形式向社会公开放映他们的早期电影作品。这一天被确定为世界公认的电影诞生日，卢米埃尔兄弟也因此被称为"世界电影之父"。那天上映的影片有现代电影之父格里菲斯的《工厂的大门》《火车到站》《婴儿的早餐》等，其造成的轰动效应巨大而空前。8个月后，中国上海开始了这种电影的最早放映，受到了热烈欢迎，并且很快在仍处于封建社会时期的大江南北传播开去。

正如一个新生婴儿的诞生日并非是其生命的真正起源日一样，电影的诞生也有一个相应的孕育过程，而孕育这个新生命的母体乃是近代的文化、科技，当然还有非常关键的企业经济因素。以电影这个相当正确的名称所指意义来说，电影的发明绝对应该建立在电能的较好利用和摄影技术得到较好发展这两个最基本的技术条件之上。从简单而直接的角度来说，电影的主要发明者是法国的卢米埃尔兄弟和美国的爱迪生。仔细考察一下爱迪生和卢米埃尔兄弟等关于电影机方面的发明动机，无一不是为了发展自己的已有影像产业和赚取更多的金钱。爱迪生发明"电影视镜"是为了弥补留声机闻声不见人的缺陷。当"电影视镜"已经能够为他赚取"镍币"的时候，发明工作就暂停了。作为一位了不起的发明家，爱迪生对于电影的贡献主要在于光电技术与机械制造方面，这就是他几乎没有什么传世电影作品的一个重要原因。卢米埃尔兄弟对于电影摄影机的发

明研究，完全是因为父亲希望他们的研究能够给自己家庭的照相工业带来更多的商机。尽管路易·卢米埃尔不仅具有机械方面的发明才能，而且也具有摄影方面的天赋，但他在从事早期影片拍摄方面努力的主要目标，还是为了推销他们制作的活动摄影机。乔治·萨杜尔在《电影通史》中指出："从经济观点来看，电影此时还是一种买卖器械和供应器械所需的影片的商业。……最主要的是器械的制造，影片交易只是处于次要地位。观众还是零星的，临时性的，他们总是把这个新的机械看成是一种科学的新奇玩具。"① 1897 年 3 月 17 日，美国早期电影制作人提尔登和雷克多在拍摄《考培特与弗茨西蒙的拳赛》时首次打出的广告也是为了宣传"真实电影机"。从一定意义上来说，电影确实首先是近代科学技术的新生儿，其次才是一门全新的艺术。所以它的主要发明家不是光电方面的专家，就是机械方面的能手，其中很少有像路易·卢米埃尔这样比较具有摄影的艺术修养的人。一句话，电影在它还没有很好地成为一门艺术的时候，企业性的因子和商业性的元素就已经渗透了它的全身，这是不能否认也不应该否认的一个重要事实。

电影既是一门艺术，又是一项企业，是几乎所有认真学习电影发展史的人自然会得到的一种认识。它也使我们再次认识到这样一个道理：在人类社会发展历史中，有时并不怎么高尚的目标，也可能带来一项非常伟大事业的成功。认识到电影作为一项企业的特性是与生俱来的，对于现当代电影艺术家和电影爱好者都具有重要的意义。卢米埃尔兄弟领先于爱迪生的成功，使得法国一开始就成为当时世界电影的中心。在以后的十多年时间里，法国和意大利等欧洲国家一直是世界电影的中心。其中，乔治·梅里爱和百代电影公司都是当时电影界叱咤风云的重要人物和企业代表，曾经在法国和世界电影舞台上有过十分辉煌的作为。20 世纪 20 年代，世界电影的中心开始移向美国。出现这个现象的原因主要有两个：第一，是因为好莱坞拥有了以拍摄宏篇巨制见长的格里菲斯和以拍摄轻喜剧见长的卓别林，他们的影片无论从任何方面来说都是当时世界最好的；第二，是因为好莱坞资本家更加注重市场经济规律和资本运作，其资金的雄厚程度和运作能力远远高于欧洲尚未完全走出家族型企业式的电影公司。这个不以人的意志为转移的事实，从一个方面无可辩驳地证实，电影的发明有赖于近代科学技术，而电影的发展则既有赖于艺术和科技的创新，又需要市场的认可与支持。尽管中国人拍摄的第一部影片《定军山》有点特殊，但作为一门艺术，电影确实不像先它而出的其他艺术形式一样或多或少是人类需要抒发情感时和生活中有了闲暇时间才出现的产品。

① 乔治·萨杜尔：《电影通史：第 1 卷·电影的发明》，忠培，译，北京：中国电影出版社，1983 年版，第 454 页。

第二节　电影艺术的早期发展

一、不自觉的艺术发展阶段

电影被称为"第七艺术",但是它并非一开始就以艺术的品性和姿态面世。它之所以能够成为一门艺术,是因为它开始于自觉或不自觉地接受其他艺术的"异养"。在它接受其他艺术形式"异养"的历程中,首先借鉴的是摄影与绘画艺术。无论是卢米埃尔兄弟,还是爱迪生等其他早期电影的发明人物,他们在从事早期电影创作的时候,都毫无疑问地认真学习和钻研过摄影技术,并且或多或少地对摄影作为一门艺术也有所学习和研究。路易·卢米埃尔之所以能够成为其中的佼佼者,不仅因为他出身于照相工业世家,而且因为他是当时法国里昂一位第一流的摄影师,具有较高的审美能力。很多电影史学家都不约而同地注意到,路易·卢米埃尔拍摄的不少影片在取景构图方面所体现出来的审美水平,甚至可以和现代最优秀的一些电影摄影相媲美。在他拍摄的《婴儿的早餐》一片中,卢米埃尔住宅的豪华和花园的美丽与家人生活之间的温情相交融,人物背后的树叶在阳光下摇曳的情景则十分生动感人,因此获得了"风吹树叶,自成波浪"的美誉。在《出港的船》一片中,丽日蓝天下的海面非常晶莹透亮,海浪冲向沙滩,小船颠簸飘摇,两位卢米埃尔夫人手中挥动的毛巾和被海风吹拂的衣裙更增加了画面的情真意切和生活气息,真无愧是最早的一部风光游记片。在《火车到站》一片中,火车头直接对着人开过来而带给观众的惊奇感,偶然朝相反方向拍摄所得到的景象与行进的火车、人物在画面上所形成的不同景别,都给人以场景转换的节奏感,体现出了最原始的蒙太奇艺术性。似乎完全可以这样说,电影的纪实功能及其艺术性在卢米埃尔兄弟的很多早期影片中都同时得到了体现,尽管这种体现所具有的艺术感是极其粗浅和十分幼稚的。从电影毕竟是一门艺术这个意义上来说,世界对于路易·卢米埃尔所给的殊荣也是当之无愧的。

在早期电影借鉴绘画艺术方面,不妨也以路易·卢米埃尔为例。众所周知,《水浇园丁》的巨大成功在于它的戏剧性,但这部早期影片所具有的戏剧性不是路易·卢米埃尔有意识向戏剧学习来的,而是有意识向绘画学习来的。乔治·萨杜尔在《电影通史》中指出,令人感到惊异的是《水浇园丁》和一部儿童画的故事非常相似。1892年,Nature就已经指出,画家纪约姆和卡朗·达什等人所刊行的《图画故事》正是那些用连续摄影技术拍下来的一系列照片的渊源。(事实上,路易·卢米埃尔的《水浇园丁》正是受法国"冈丹画册"一组名叫"浇水人"的漫画的启发而拍摄的。)乔治·萨杜尔的这番话,使我们认识到电影对于绘画艺术的学习可以追溯到更早一些时候。至于在摄影

艺术中，就拍摄水平而不是暗房技术来看，最为主要的美学要素都应该从绘画艺术中来这样的事实，更是不言而喻。

二、站在戏剧艺术的肩膀上

早期电影在走向一门相对成熟的全新艺术这个历史进程中，其学习借鉴得最多的是戏剧艺术。伟大的乔治·梅里爱是这方面的杰出奠基者。

1895年12月28日，乔治·梅里爱应邀出席了卢米埃尔兄弟举行的那次著名放映，受到巨大影响。1896年，他在巴黎意大利人路开设了第一家电影院，同年在蒙特路伊建成第一个电影摄影场，开始了他的电影制片生涯。作为一位伟大的电影先驱者，梅里爱对于电影的最大贡献是给电影引进了戏剧艺术的各种要素。换句话说，梅里爱让电影重放光彩而开始成为比较自觉的艺术的最主要的灵丹妙药，就是把戏剧艺术中的剧本、导演、演员、布景、服装、舞蹈等统统搬入电影，犹如给生命力脆弱的电影注入了大量的强身滋补剂。电影艺术由此充分地展现了巨大的融合能力。从电影发展史的角度看，使电影具有故事性，是电影能够成为一种艺术而得到很好发展的一个重要前提，具有非常重要的意义。美国无声片著名大导演格里菲斯就说过："我的一切应当归功于梅里爱。"[①]

能够让电影实现从卢米埃尔兄弟只是简单记录的"再现生活"走向"表现生活"的伟大转折，与梅里爱具有良好的戏剧艺术修养不无关系，也和他在拍片过程中遇到的一件偶然事情有关。据梅里爱自己的说法，有一天他在歌剧院广场拍摄街景，摄影机突然发生故障。经过大约一分钟的时间，摄影机恢复运转。在这一分钟的时间里，街上的来往行人和车辆都自然而然地变化了，出现了很多奇怪的情况：公共马车变成了灵柩车，男人变成了女人。这个偶然性事件给了梅里爱一个重要的启发：可以借助"暂停拍摄"的方法来制造变魔术般的特技效果。于是，梅里爱在他的摄影棚里拍摄了诸如《六十分钟变出十顶帽子》《贵妇人的失踪》《魔鬼的庄园》等大获成功的特技片。由于这种"暂停拍摄"既能够顷刻之间使"老母鸡变鸭"，又能够使画面空间骤然实现"面目全非"的转换，因此，它给梅里爱进而去拍摄生活内容更为丰富和场景转换比较频繁的各种影片提供了巨大的可能性。1897—1902年，被电影史学家们称为"梅里爱时代"。如果说路易·卢米埃尔是由于他在摄影艺术方面的良好修养而高蹈于爱迪生等人之上的话，那么梅里爱能够在卢米埃尔兄弟的肩膀上成为一定历史时期的卓然一人，则主要是因为他及时地把戏剧艺术引入了电影领域。尽管梅里爱本人在1913年后就退出了历史舞台，但是他对电影艺术发展所做出的贡献永远不可磨灭。

① 邵牧君：《西方电影史概论》，北京：中国电影出版社，1982年版，第18页。

第三节　世界无声电影的发展历程

一、再现生活与"旧现实主义"

早期电影的照相性决定了它再现生活的客观可能性，但电影要很好地从能够再现生活走向名副其实的现实主义艺术，绝非易事。在早期西方电影中，历来存在两种尖锐对立的倾向：一种以表现上流社会资产阶级的豪华生活为主；另一种以表现社会普通人的艰苦生活为主。很多电影史学家把第一种倾向叫作"资产阶级倾向"，把后者叫作"通俗化倾向"。"通俗化"可以说是西方电影发展史上出现的第一个美学倾向。所谓"通俗化"，一是指反映平民百姓的生活，二是指坚持现实主义创作态度。这种美学倾向与世界电影发展史中最早出现的两个电影学派——英国"勃列顿学派"和法国"芳森学派"紧密相关。

"勃列顿学派"，形成于19世纪末20世纪初，因其主要代表人物史密斯和威廉逊都出生于英国勃列顿而得名。"勃列顿学派"对电影艺术的早期发展做出了很大的贡献，主要体现在积极探索新的手法和努力关注社会现实这两个方面。威廉逊在拍摄"通俗化"影片的时候，不仅真实地描写社会普通人和反映社会现实，而且努力涉及一些社会问题，十分有效地确立了"通俗化"电影富于社会性的现实主义传统。《士兵的归来》则是这方面的代表作。这部影片的主要内容是，英国政府为了巩固在南非的殖民主义统治，派遣大量英国士兵去镇压当地人民的反抗斗争。在士兵们完成镇压任务回国后，他们看到自己国内出现了一系列他们不愿看到的社会问题，甚至感到自己为当时的统治者去打仗是完全错误的。影片所涉及和提出的社会问题十分尖锐，具有很强的社会批判性。这也可以说就是相对于"意大利新现实主义电影"而言的"旧现实主义电影"的滥觞。

"芳森学派"在坚持电影的"通俗化"倾向方面，也做出了很好的成绩。20世纪初，百代电影公司是世界最大的电影企业，由法国芳森城一个名叫查尔·百代的人建立并经营。1903—1909年这段时间，电影史上称为"百代时期"，芳森城则是当时世界电影的"首都"。百代电影公司及其"芳森学派"在电影艺术创作方面努力注意表现社会普通人和反映社会问题，继续"通俗化"的拍片方针，齐卡在其中发挥了非常重要的作用。《一个犯人的故事》中所讲述的故事，在非常真切的社会背景中展开，给人以很强烈的现实真切感。其中，表现犯人临死前"最后一夜"与执行死刑这两部分内容的画面，不仅具有非常成功的蒙太奇处理方式，也具有很成功的感受效果，无愧是齐卡的第一部成功之作。遵循这样的创作原则，齐卡在后来的电影创作中取得了更多、更好的

成绩。例如，他在《罢工》一片中，以肯定的口吻表现了工人与资本家之间的矛盾和斗争；在《黑暗的地下》一片中，则不无同情地向电影观众展示了工人在煤矿瓦斯爆炸中的悲惨遭遇。

二、欧洲戏剧电影与美国戏剧电影

20世纪初，世界电影的中心还在欧洲的法国和意大利。由于这两个国家都具有悠久的文化历史和良好的艺术传统，并且很容易将其反映到电影艺术创作中去，因此，拍摄艺术电影和电影巨片一度在这两个国家蔚然成风。1908年，意大利导演吕基·麦几拍摄了意大利历史上第一部艺术电影《庞贝城的末日》。这部影片是电影发展史上比较早的"灾难片"，在当时获得了巨大的成功。当然，这部影片大获成功还有另一个重要的原因，那就是影片拍摄运用了各种豪华而巨大的布景及立体模型。毫无疑问，这种从著名的意大利戏剧中学来的表现手法，对于再现"庞贝城的末日"这一故事题材来说是不可缺少的。

1912年，意大利导演安里哥·格佐尼根据波兰作家亨利克·显克微支的同名小说改编并拍摄了艺术大片《你往何处去？》，影片的故事内容主要描写了罗马皇帝尼隆统治下基督徒极其富于戏剧性的遭遇。凭借显克微支小说的巨大影响和意大利宏伟戏剧装饰布景的视觉效果，影片在商业放映中一下子就大获成功。这部影片总长度为2 225米，按当时的放映速度将近要放映2个小时，是意大利电影发展史上第一部开始尝试拍摄巨片的电影。这部电影巨片在发行和放映中都取得了非常可观的经济利润，使得世界电影放映业从此进入了一个更加充满竞争性的新的发展时期。相对而言，法国的艺术电影更多的是用著名的戏剧演员来拍摄著名的戏剧作品，但成就并不突出，比较主要的作品还应该数梅里爱于1912年拍摄的《北极征服记》。该片既是对当时科学家对南北两极探险十分看好情况的一种反映，又是对他以前拍摄的如《月球旅行记》《太空旅行记》一类影片的总结与提高。影片中设计制造的那位白雪巨人也非常具有吸引力。它的半个身体就足有十来个成年人那么大，内部装有相当精巧的机械设施，能够表现挥动手臂、摇晃脑袋、转动眼珠、吸烟斗等动作，还能够把一个人吞下肚去后又吐出来。很显然，这对于后人制作宏大的电影场面与诸如"金刚""恐龙"等电影怪物都不无启迪意义。

代表美国无声电影戏剧化最高水平和审美趋向的当数电影大师卓别林的轻喜剧电影。卓别林于1913年进入由格里菲斯创办的"启东斯"电影公司当演员，不久就当上了导演和独立制片人。卓别林的电影集通俗性、戏剧性、人民性于一身，完全征服了从社会名流到马路儿童最广大的人群，使得他在当时世界影坛上成功地超越了格里菲斯，很快成了一位了不起的世界名人，法国电影大师德吕克赞誉其"只有耶稣和拿破仑能和

他匹敌"①。1998年6月，美国电影学院通过美国哥伦比亚广播公司电视台公布了美国电影一个世纪以来一百部最佳影片的排名。卓别林有三部喜剧片入选，可惜名次都比较靠后，《淘金记》排在第74名，但已是入选三部中排名最前的一部，其余两部依次是《城市之光》和《摩登时代》。其中，《城市之光》曾被提名奥斯卡奖，但评委会对有声电影诞生以后多年卓别林仍坚持拍无声影片不予支持，所以他没能获奖。其实《淘金记》在世界范围内的多次电影评选中，其地位都要比在美国时这一次评选高得多。如1952年，在英国《画面与音响》杂志邀请世界著名影评家评选的"世界电影十大佳作"中，《淘金记》名列第二；如在1952年和1958年，在比利时由多个国家众多电影史学家评选的"世界电影十二佳作"中，《淘金记》两次都名列第二。卓别林在世的时候，也最喜爱《淘金记》一片。他在该片公开发行后即宣布放弃版权，以便让更多的观众能够非常容易地看到该部影片。1942年，卓别林专门为《淘金记》配音剪辑后重新发行，1956年再次发行。在他被美国当局无理拒绝回国而与美国断绝往来的1952—1972年间，卓别林仍让《淘金记》一片在美国发行。《淘金记》在卓别林的所有电影作品中有一点是非常特别的，那就是它特别明显的大团圆结局。这一点可能跟当时的卓别林正处在事业巅峰状态有关。

三、分镜头拍摄与叙事蒙太奇

电影艺术自我风格的核心内容，就技术层面上来说是分镜头拍摄，就艺术层面上来说是电影蒙太奇，两者相辅相成。关于这一点，最早可见于1896年1月上映的路易·卢米埃尔的影片《消防员》（又译《里昂消防员》），这部电影共有四个部分：《救火车出动》《摆开水龙》《向火进攻》《火中救人》。开始的时候，路易·卢米埃尔是想用四部影片来组成一个连贯的戏剧段落。随着放映机的改进，主要是放映间隙的缩短，这本来作为四部影片的内容就变得仿佛是一气呵成的一部影片。紧跟其后且有所发展的是英国"勃列顿学派"的史密斯。在他于1901—1902年拍摄的喜剧片《玛丽·珍妮的灾难》中，故事展开的空间背景一会儿在室内，一会儿在房顶，一会儿在墓地，场景转换得非常快。特别是影片将描写珍妮擦鞋、生炉子的身体动作的全景与描写她脸部表情的特写穿插起来的剪辑组合效果，给人耳目一新的感觉。当然，更为出色地使用叙事蒙太奇手法来拍摄电影并给人以强烈感受的是埃德温·鲍特于1903年拍摄的《火车大劫案》。这部被称为世界上第一部"西部片"的电影，其故事内容比以前绝大多数电影都要丰富，所以分镜头拍摄已是势在必行。而鲍特这位美国电影的真正创始人，对电影有

① 乔治·萨杜尔：《电影通史：第3卷·电影成为一种艺术（下）》，文华，吴玉麟，等译，北京：中国电影出版社，1982年版，第320页。

一个十分重要的认识："电影艺术必须依靠分镜头而不是依靠取景取胜。"①《火车大劫案》的历史性成功，既雄辩地证实了他的这个重要思想，又为更好地运用叙事性蒙太奇手法来进行分镜头拍摄和剪辑组合影片提供了更为成功的范例。如果说电影作为一门艺术，应该具有属于它自己的独特风格的话，那么说这比较明显地开始于鲍特的《火车大劫案》未尝不可。

也许正是由于鲍特这部影片的成功带来的巨大影响，美国无声电影在探索电影自身艺术风格的道路上确实取得了先声夺人的成绩，其中，最为出色的要数大卫·格里菲斯及其代表作《一个国家的诞生》《党同伐异》。

格里菲斯于1907年涉足电影，1908年开始当导演，一生导演了近千部电影。1914年拍摄的《一个国家的诞生》的大致情节是南北战争前，喀麦隆一家非常幸福地生活在美国南卡罗来纳州。奥斯丁·斯东曼议员一家从宾夕法尼亚州来拜访喀麦隆一家。斯东曼的次子费尔对喀麦隆的长女玛格丽特一见钟情，喀麦隆的长子本嘉明则爱上了斯东曼的爱女爱尔茜。不久，内战就爆发了。斯东曼全家支持北方，喀麦隆全家则支持南方。林肯被刺以后，斯东曼成了美国的"无冕之王"，本嘉明则成为白人中反抗运动的领袖人物，他创立了"三K党"，对黑人发动攻击。斯东曼的部下西拉斯为此要去逮捕喀麦隆一家。爱尔茜跑到西拉斯和她亲兄弟费尔那里去为喀麦隆一家求情，结果兄妹两人均被西拉斯抓了起来。西拉斯带领黑人警卫队包围了喀麦隆一家所在的小屋。喀麦隆一家开枪自卫。正当情况非常危急的时候，本嘉明上校带领"三K党"前来营救，救出了喀麦隆和斯东曼全家。斯东曼从此认识到自己的错误，决心要把白人保护好。影片结尾表现美国南方在"三K党"的统治下又获得了幸福，喀麦隆和斯东曼两家的联姻则象征了南北方新的结合。这部影片开始放映时用的是原小说的名称，也叫《同族人》，影片放映一个月后更名为《一个国家的诞生》，并在纽约连续上映了44个星期。影片情节跌宕起伏，场景丰富多彩，技巧多有创新，代表了美国电影发展的一个新时代。它不仅标志着美国无声电影已经走向成熟，而且昭示了美国好莱坞电影从此开始称霸世界。

《党同伐异》拍摄于1916年，与《一个国家的诞生》一样，都是在格里菲斯短暂的创作高峰时期拍摄出来的。从电影发展史的意义上来看，《党同伐异》的作用和影响应该说更大、更深。《党同伐异》开始的片名叫《母亲与法律》，其故事情节是根据美国"斯蒂洛案件"而编写的。影片的结尾十分精彩，一个参加过罢工的小伙子因一场意外的决斗而被判死刑，在他即将被行刑前的几个小时，真正的凶手来到他的妻子——一位年轻的母亲面前坦白自己的罪行。于是，这位年轻的母亲带上真正的凶手赶往州长那里去请求赦免她的丈夫。但是，州长刚刚出去旅行。年轻的母亲和那位真正的凶手乘

① 朱玛：《电影电视辞典》，成都：四川科学技术出版社，1988年版，第375页。

了一辆赛车追赶火车。最后，当赦免令送到刑场上的时候，执刑人正要把绞索套到小伙子的头上去。电影史上著名的"一分钟救援"在此再次大显身手并从此张扬开去。当然，这部影片的巨大成功主要不在于"母亲与法律"这段故事及其结尾部分的交叉式蒙太奇处理，而在于整个影片空前的时空交叉和恢宏壮阔的历史画面。在这部对于格里菲斯和当时整个电影界来说都是十分关键的影片中，另外还有三个时空完全不一致的故事。它们分别是"耶稣受难""巴比伦的陷落""圣巴戴莱教堂的大屠杀"。就格里菲斯的认识而言，他这样做的主要考虑，一方面可能为了强调社会的"不容异己"是由来已久的，另一方面可能是为了使电影更有力地摆脱戏剧性的束缚。这部影片能够在同一个思想主题的贯穿下，把空间相距几万里、时间跨越几千年的著名历史事件有机地融合在一部电影作品中，确实极具有开创性，不愧是世界电影史上第一部十分壮丽的形象交响乐。1998年6月，美国电影学院通过美国哥伦比亚广播公司电视台举办的名为"美国电影学院百年百片"的专题节目，公布了一百部影片名单，《党同伐异》竟然被忽略了，真是匪夷所思。好莱坞电影追求"票房就是一切"的理念再次得到生动的体现。格里菲斯在拍摄这部影片后就开始一蹶不振，这似乎象征着他为了创作最精美的作品而付出了他全部的生命精华。在世界电影史上，格里菲斯的名字总是和他的这两部不朽之作联系在一起。

四、欧洲早期表现主义电影

欧洲早期表现主义电影包括法国印象派、先锋派和德国早期表现主义学派等。概括地说，这些电影的艺术特点主要有三个方面：一是以心理科学为表现依据和向意识流文学看齐，努力追求电影艺术的"心理化"和"意识银幕化"；二是以达达主义等绘画艺术为表现依据，刻意追求画面构图的所谓纯电影效果；三是积极探索其他各种电影的表现可能，探索电影语言的革新和发展。

德国导演罗伯特·维内于1919年导演了著名的表现主义电影《卡里加里博士》。影片的主要编剧卡尔·梅育是20世纪20年代德国电影界的一位多产作家，他不仅是表现主义电影的一位重要艺术家，而且也是电影"室内剧"的主要开创者。世界电影史上公认的第一部"室内剧"——《后楼梯》，以及紧接着比较有影响的三部早期"室内剧"——《铁道》《圣苏尔维斯特之夜》《最卑贱的人》都是由他编剧的。在他从事电影剧本创作之前，他一度经商，当过街头画家和演员，第一次世界大战期间还当过兵。由于他的想法和行为总是和一般人不大一样，他曾被送去精神病医院。这些丰富的人生经历，或多或少地反映在他的电影作品中。因此，在他所写的各种各样的电影剧本里，虽然手法比较怪异，但还是具有比较强的生活真实感。《卡里加里博士》则是他所创作的表现主义剧本中的一部优秀代表作。其故事的主要情节是这样的，卡里加里博士是精神病院院长，他摆出一副权威架势，暗中干着不可告人的勾当。他对青年舍柴施行催眠

术，使舍柴任由他摆布。卡里加里博士先是把他当作节目杂耍表演的玩物，然后指使他夜里去杀人。舍柴盲目地替他卖命，却被折磨而死。卡里加里博士的阴谋终于被戳穿，他自己也被看作疯子关进疯人院。为了表现卡里加里这个人物的变态特征，影片不仅为他设计了特别的服饰，要求他有特别的行为举止，还在选择和布置环境时更多地使用特意绘制的画景，配上比较特别的灯光，大量运用强烈对比的明暗效果和偏斜角度进行拍摄，给人以十分怪异的感觉。因此，这个剧本的主题是对实行专制残酷统治及其精神的无情批判，又对发动第一次世界大战的战争狂人有所影射。德国著名电影理论家齐格弗里德·克拉考尔据此而写了《从〈卡里加里博士〉到希特勒》一文。

1927年，法国导演阿贝尔·冈斯拍摄了电影史上非常著名的《拿破仑》。影片的很多表现手法非常值得一提，特别是影片用三幅银幕来表现某些场景，即著名的"三画合一"技巧。例如，拿破仑在三军非常疲惫的情况下骑着白马巡视军队鼓舞士气的情景是用三幅银幕来表现的：中间一幅表现骑着白马的拿破仑，两边是阿尔卑斯山下的千军万马，非常有气势；影片的结尾，当一只雄鹰冲向空中的时候，三幅银幕上分别出现蓝、白、红三种颜色，形成一面鲜艳夺目的法兰西国旗，给人留下难以忘怀的印象。这种把三幅银幕合在一起进行放映的做法，是电影史上最早的"宽银幕"电影，非常有气势。"冈斯还进一步将宽银幕画面发展成'合成视像'，让并列的三幅银幕同时显示三个不同的画面，中间的银幕叙述故事的主旋律，是散文；两边的银幕则是诗，渲染情绪和气氛，从而造成一种视觉交响乐般的效果。"[①]

《一条安达鲁狗》是西班牙导演路易斯·布努埃尔于1928年拍摄的，它是第一次世界大战后欧洲早期表现主义电影晚期的一部重要代表作品。作为一部追求"意识银幕化"的心理电影，这部作品的最大特色是表现人的下意识。整部影片对蒙太奇的运用十分随心所欲，例如，一会儿画面上是一双男人的手在磨剃刀，一会儿是一个姑娘的脸，明亮的双眸宛如两颗星星，接着刀锋靠近眼睛，卷云遮住圆月，刀刃将姑娘的眼珠划开，一片浮云划破圆月，等等，从而造成了电影作品对时空处理的高度自由。第一次世界大战后的欧洲早期表现主义电影，不管是被称为"印象派电影"，还是被称为"先锋派电影"，大多具有心理电影的特征。在这些心理电影中，我们能够非常清晰地感觉到经受第一次世界大战后知识分子对人类社会命运的独特思考。

第一次世界大战以后，不少拍表现主义电影的编导是画家出身，所以他们拍的电影都比较重视画面的构图和造型的美感，有些人甚至试图用电影画面上的图形和线条来表现抽象的音乐。画家艾格林于1921年拍摄的《对角线交响曲》和同是画家的里希特以黑、灰、白三色的正方形、长方形跳动组成的影片《第二十一号节奏》等，均是最好的例证。

① 汪流：《中外影视大辞典》，北京：中国广播电视出版社，2001年版，第746页。

五、苏联蒙太奇学派及其创作

爱森斯坦与普多夫金是创建苏联蒙太奇学派的两位大师，他们的理论建树和艺术创作代表了苏联无声电影艺术的最高水平，其代表作分别是《战舰波将金号》和《母亲》。

在爱森斯坦以前，电影蒙太奇在大部分电影艺术家那里只是一种简单的叙事手段。随着爱森斯坦的深入研究和不断探索，电影蒙太奇从理论上和实践上都不仅被视作一种艺术手段，而且上升为一种艺术思维。《战舰波将金号》充分运用蒙太奇手法很好地表达了导演的艺术构思及其思想内涵。影片开头，巨大的海浪猛烈而有力地冲击海岸，不时地淹没了岸边的岩石、漫过堤岸，在"波将金太子号"巡洋舰上的水兵向反动军队司令部开炮的时候，影片插入了分别表现"在沉睡""刚苏醒""咆哮了"三只石狮子的画面，中间者是对沙皇时代即将出现革命风波的暗示性隐喻，后者则是对俄国人民终于爆发革命激情的最好象征。影片最为经典和精彩的是关于"敖德萨台阶"大屠杀的那个片段。敖德萨台阶共有120级，导演在表现这个片段时一共使用了150多个镜头。按照军队自然的行进速度，跑完这个台阶一般只需要2分钟时间，而影片在表现沙皇反动军队沿台阶而下屠杀无辜平民的过程竟用了将近10分钟时间。其中，反动军人向四处奔跑的人群和抱着孩子的母亲开枪，哥萨克士兵用刺刀乱砍手无寸铁的民众，老妇人眼睛里流出血来，母亲被打死后沿台阶滚动的婴儿摇篮，台阶上躺了无数被害者的尸体等蒙太奇组合，确实具有非常震撼人心的效果，成为电影蒙太奇手法运用的一个著名范例。

《母亲》是普多夫金于1926年根据高尔基同名小说改编而成的一部影片，它是苏联和世界电影史上的一部杰作。影片成功地塑造了一位名叫尼洛夫娜的生性胆小软弱的女性发展成为革命英雄的母亲形象。尼洛夫娜曾经在沙皇宪兵到巴维尔家来搜查的时候，非常愚昧地把藏在家中地板下的手枪交给了搜查者，想以此来挽救她的儿子。但是，敌人还是把巴维尔给抓走了。后来，她在一次"五一"大游行中目睹了儿子的壮烈牺牲，并在游行队伍出现了溃退的情况下奋不顾身地举起倒在地上的红旗，迎着哥萨克的骑兵勇敢地冲上前去……作为一位蒙太奇大师，普多夫金在电影创作中与爱森斯坦有所不同，他比较注意吸收戏剧性要素。这部影片不仅成功地塑造了尼洛夫娜这位母亲的人物形象，而且在运用蒙太奇手法来进行艺术表现方面也大获成功。影片一开始，画面上出现的是一派天空低沉灰暗、房屋破旧不堪的凄凉景象，让人一下子就很容易进入那个不堪回首的年代。影片的结尾，有世界电影史上一个十分著名的隐喻蒙太奇：首先，工人们纷纷来到街上，准备参加游行，冰河在春水的冲击下出现裂缝；随后，工人们三五成群慢慢形成游行队伍，冰块开始随着春水滚动；接着，游行队伍浩浩荡荡地行进在大街上，冰块在波浪起伏的河面上急促地流动。这部影片中多次出现冰河的镜头与革命运动的画面组接，从开始解冻一直到春水浩荡，以此来暗喻革命春天的很快来临。

第四节　中国无声电影的发展历程

一、从"西洋戏"到《定军山》

1896年8月11日，上海徐园"又一村"首次放映从国外传入的早期电影，这是电影这个新鲜事物第一次出现在华夏大地上。当时，人们把电影叫作"西洋影戏"，或简称"影戏"。这两个称呼一直沿用了几十年，后来才逐渐被"电影"这个名称取代。关于使用"电影"这个名称来取代"西洋影戏""影戏"这两个名称的历史情况，说法不一。有的认为是受辛亥革命领导者之一黄兴的影响。1913年，他在日本问起"Film"一词在中国怎么翻译，有人告诉他一般都翻译成"影戏"，但南京有个人（中国基督教教会创建人之一的孙喜圣）翻译为"电影"，黄兴当即表示后者更好。此后，国民党元老之一的陈立夫也赞同黄兴的观点，于是"电影"一词的影响逐渐扩大。有的认为是陈裕光在1923年担任东北师范大学代校长和1927年担任金陵大学校长期间大力提倡以后才开始的，而陈裕光之所以会提倡用"电影"这个名称来取代"影戏"，其实也和他曾与孙喜圣（及其儿子孙明经）的交往并知道其关于"Film"的翻译有关。

将"Film"（同时也包括Cinema或Picture）翻译成"电影"，很好地说明了电影赖以产生的两个最基础的条件：电能的有效利用和摄影技术的发明成熟。这两个必不可缺的条件都不是由中国人最早提供的，所以尽管中国有历史非常悠久的皮影戏、走马灯等民间艺术，但电影无疑是舶来品。经过一个多世纪突飞猛进式的发展，就其本质来看，电影确实还无法摆脱"电"和"影"这两个最基本的属性。从某种意义上来说，电视被称为"小电影"也许是更符合其物理属性和影像属性的。

1905年，中国电影史上出现了一件史无前例的大事，那就是诞生了一部完全由中国人自己拍摄的电影——《定军山》。这部影片的拍摄者是北京丰泰照相馆的摄影师刘仲伦，他以照相馆内园子的空地为舞台，请当时著名京剧演员谭鑫培表演他的保留剧目《定军山》，开创了由中国人自己表演、自己拍摄电影的历史纪元。该片一共拍了三天，拍成三本。从此以后，丰泰照相馆和其他搞摄影的人还陆续拍摄过一些非常类似的早期影片，但都因为没有什么新意而影响不大。中国电影受戏剧艺术的影响，自胎教就开始，可谓深远。

二、从第一代导演到有声电影诞生

1912年，戏剧评论家出身的郑正秋和本来从事广告业务的张石川，应聘到美国人在中国经营的亚细亚影戏公司，从事编导工作。1913年，由郑正秋任编剧，郑正秋、

张石川联合执导的中国第一部故事片《难夫难妻》(又名《洞房花烛夜》)问世。这部仅有四本的短片,以抨击封建婚姻制度为主要内容,在当时产生了比较大的影响,也具有相当积极的社会意义。郑正秋和张石川作为中国最早的第一代电影编导(即使不按照关于划分五代导演的说法,他们也当之无愧),从此全面揭开了中国电影艺术发展史的序幕。

正如任何伟大的先驱者总有其局限一样,中国第一代导演的杰出代表郑正秋、张石川在电影创作的开始阶段,相对比较注重故事性而忽略电影性。张石川在《自我导演以来》一文中说:"镜头地位是永不变动的,永远是一个'远景'。"① 也就是说,在电影美学和电影语言方面,他们早期的创作实践及其艺术观念与梅里爱非常相近。由此可见,把当时的电影叫作"影戏",说明国人对电影本性的了解还非常不够,所以张石川的观点也不无道理。

自《难夫难妻》面世以后,中国无声电影进入了一个比较繁荣也比较混乱的发展时期。这种混乱与繁荣,在电影创作内容和电影事业发展两个方面都有充分的表现。一方面,《难夫难妻》的成功,吸引了更多的人怀着不同的目的来从事电影创作,使电影舞台出现了乱哄哄、大家唱的局面。我国著名电影评论家钟惦棐对这段时期的电影有过这样的评述:"其后十年(1913年《难夫难妻》创作后十年,笔者注),中国电影可谓五花八门,既有忠孝节义,也有匪盗红颜;既仰仗戏曲舞台,也照搬文明戏。"② 这对当时电影创作内容来说,是非常中肯的。另一方面,外国资本家和民族资本家都想在中国这个方兴未艾的市场中获取较多的票房利润,于是竞相投资兴办大大小小的电影公司。由这种一哄而上带来的电影事业的发展,免不了有点混乱,但中国电影事业正是在这种情况下实现了历史上的第一次繁荣。

在这有点混乱的繁荣时期,郑正秋、张石川离开美国人办的亚细亚影戏公司,合伙办起了明星影片股份有限公司。他们在明星影片股份有限公司编导了不少影响较大的影片,其中,《孤儿救祖记》是打响的第一炮,《玉梨魂》《最后之良心》《上海一妇人》等片沿着《难夫难妻》的路子继续表现艺术家对封建婚姻、娼妓制度的揭露和批判,特别是以《火烧红莲寺》为代表的中国武侠片,风靡了当时整个中国影坛,展现了它无穷的魅力。1928年,这部影片由郑正秋根据平江不肖生(向恺然)所著的《江湖奇侠传》小说改编,张石川执导。《火烧红莲寺》上映之后,取得了特别巨大的票房成功,于是明星影片股份有限公司抓住机会紧接着拍摄续集。三年之中,居然连续拍摄了18集,不仅开创了中国电影系列剧的先河,而且创下了空前的纪录。在《火烧红莲寺》

① 张石川:《自我导演以来》,罗艺军《20世纪中国电影理论文选(上)》,北京:中国电影出版社,2003年版,第199页。
② 钟惦棐:《力争电影为人民和社会进步贡献才智:在香港中国电影学会召开二十至三十年代中国电影研讨会的发言》,《电影艺术》,1984年第6期。

的影响下，中国武侠电影出现了一个非常混乱的繁荣时期，并且其中大量是对《火烧红莲寺》的简单模仿。如 1929 年出品了《火烧青龙寺》《火烧百花台》《火烧剑峰寨》《火烧九龙山》《火烧平阳城》；1930 年出品了《火烧七星楼》《火烧白雀寺》《火烧白莲庵》《火烧灵隐寺》《火烧韩家庄》。1928—1931 年间，仅在上海的电影公司就拍摄了将近 250 部武侠电影，其中也不乏一定数量的系列片，如《荒江女侠》有 13 集，《关东大侠》有 13 集，《女镖师》有 6 集，《女侠红蝴蝶》有 4 集，等等。"于是红莲寺一把火，'放出了无量数的剑影刀光'，'敲进了武侠影戏的大门墙'。"[①] 武侠戏的泛滥当然不是一件好事，但它对中国电影摄影技术和电影特技的发展具有一定的积极意义。构成香港长期以来一个重要样式的诸如"黄飞鸿系列"等武侠片和各色动作片，21 世纪以来享誉世界的《卧虎藏龙》《英雄》等影片，其实也都应该说是发源于此的。

三、中国新现实主义电影的摇篮

中国有声电影的面世，没有导致无声电影很快结束。因此，自 20 世纪 30 年代开始的中国新现实主义电影，其实最初萌芽在中国最后一些无声电影中，比如，《狂流》《神女》和一半无声一半有声的《渔光曲》等影片。具体内容将在后面有关部分细说，在此不予展开。

[①] 程季华：《中国电影发展史：第 1 卷（初稿）》，北京：中国电影出版社，1963 年版，第 133 页。

有声电影

最早的有声电影诞生在 1926 年美国华纳兄弟电影公司。1931 年，由洪深编剧、明星影片股份有限公司制作的《歌女红牡丹》作为中国第一部有声电影（蜡盘配音）问世。同年，友联影片公司也推出了蜡盘配音的影片《虞美人》。1931 年 6 月，在上海新光大戏院首次上映了中国第一部片上发音的有声电影《雨过天青》，中国有声电影从此宣告真正开始。电影理论家斯坦利·梭罗门在《电影的观念》中指出，"电影业由于对话的出现而加强了信心，认为电影现在能够做到戏剧和小说一直在做的事了：讲述关于人的复杂故事，而且故事中的人物能用语言来表述自己的问题。声音出现以后，电影看来不仅能够赶上，而且还能超过其他叙事艺术"[①]。声音进入电影后引起了巨大变化，大大丰富了电影的艺术表现力。有声电影发展的历史进程，有如射线一样有起点而没有终点。

第一节 好莱坞戏剧化电影

一、从百老汇到好莱坞

戏剧化是帮助无声电影艺术走向成熟的主要因素之一。好莱坞从 20 世纪 20 年代以后逐渐使自己成为世界电影中心的一个重要表征，就是它成熟而经典的戏剧化电影。

在好莱坞尚未扬名之前，"百老汇"不仅是美国戏剧艺术的一个代名词，而且也是美国大众文化的一个代名词。作为一个年轻的移民国家，百老汇的戏剧及其影响力，在美国文化中占据了重要的位置。伟大的电影艺术家卓别林，就是从百老汇成功地走向好莱坞的一个杰出代表。尽管卓别林过于迷恋无声电影这个伟大的哑剧，竟然在有声电影

① 斯坦利·梭罗门：《电影的观念》，齐宇，译，北京：中国电影出版社，1983 年版，第 195 页。

诞生10年之间始终坚持拍摄无声电影,但是他在电影这个新的文化载体中充分发挥戏剧艺术的历史性成功,给更多的好莱坞有声电影艺术家以巨大的启迪和影响。1929年,第一届奥斯卡特殊荣誉奖授予卓别林自编自导自演的无声片《马戏团》。1930年,第二届奥斯卡最佳影片,即第一部获得奥斯卡最佳影片的有声电影是《百老汇的旋律》。由此可见好莱坞电影与百老汇戏剧间千丝万缕的关联。如果说《壮志千秋》《乱世佳人》等片在整体上是对格里菲斯《一个国家的诞生》式影片的继续的话,那么像《爵士歌王》《曼哈顿通俗剧》《歌舞大王齐格飞》《哈姆雷特》《红菱艳》及后来的《出水芙蓉》《音乐之声》等影片完全是百老汇式的歌舞剧,而《欲望号街车》《后窗》等则完全是舞台式的"室内剧"。不管美国电影随着社会文化的发展会有什么样的发展,总的来说,好莱坞的百老汇情结始终根深蒂固。21世纪后出炉而大获成功的好莱坞歌舞片《芝加哥》,就是这股文化脉络在不断延续的一个重要表征。

二、从喜剧歌舞加悬念到拳头加枕头

好莱坞电影的喜剧性和歌舞性在很大程度上也来自百老汇,如由著名童星秀兰·邓波儿演出的几乎所有电影,以及好莱坞电影非常注重至少一片一歌的特色等,也都不例外。好莱坞戏剧化电影对百老汇的发展,首先体现在对动作悬念处理的加强上,并使之充分地电影化。在这方面,希区柯克是一个不得不说的典范。

悬念,简单地说,就是能使人觉得心情七上八下的东西。它既可以存在于文学叙事之中,也可以存在于戏剧进程之中,特别能存在于电影情节的展开过程之中。希区柯克不仅是好莱坞的悬念电影大师,也是全世界的悬念电影大师。他于1920年自荐到英国名演员—拉斯基电影公司担任无声电影字幕设计员,由于对电影的巨大迷恋和认真学习,他很快就走上了独立执导影片的道路。好莱坞向他发出邀请的重要原因,就在于他拍摄了像《三十九级台阶》这样引人入胜的影片。1939年他来到好莱坞,次年就拍出了获得奥斯卡最佳影片的《蝴蝶梦》。《蝴蝶梦》本来是一部关于家庭婚姻爱情方面的影片,但他将其拍得故事扑朔迷离、情节山重水复,时时令人惊恐不已,处处觉得疑云团团。从此以后,他的电影创作佳作迭出,一发不可收,"悬念大师"的美名就此名扬海内外。需要指出的是,虽然他后来拍摄的《深闺疑云》《爱德华大夫》《美人计》《后窗》《西北偏北》《群鸟》《眩晕》等影片都大获成功,有的也登上了奥斯卡最佳影片的宝座,但希区柯克本人始终没有获评最佳导演。值得欣慰的是,1979年,也就是在他去世前的一年,美国电影艺术与科学学院授予他"终身成就奖";1980年,英国女王伊丽莎白二世给他授予"爵士"称号。应该指出,希区柯克的电影不仅善于设置悬念,而且善于将之电影化。例如,他于1960年导演的《精神病患者》,不仅是他所有影片中票房最高的一部,而且其中浴室谋杀的场面拍得非常惊心动魄,其电影化的程度达到难以逾越的地步,成为全世界拍摄惊险片的一个经典范式。

所谓"拳头加枕头"就是暴力与色情的代名词，而暴力与色情一般认为是很多好莱坞影片不可缺乏的调味品。但它们无论如何不应该是文艺作品刻意追求和着力渲染的内容。

三、奥斯卡金像的光彩与失重

奥斯卡金像奖的颁布者是美国电影艺术与科学学院（The Academy of Motion Picture Arts and Sciences）。这个学院其实并不是一个大学或科研院所的机构，而纯粹是好莱坞电影界各路人士的一个组合，它于1927年在好莱坞米高梅电影公司老板路易斯·梅耶的倡导下，由当时36位好莱坞著名的导演、制片人、编剧、演员和摄影师等发起成立。倡导者路易斯·梅耶成为该学院的第一届理事会主席，道格拉斯·范朋克则为学院第一任院长（奥斯卡评委会主席）。

在相当长的历史阶段中，奥斯卡评奖在一贯注重商业性成功的同时，也非常关注影片的社会学意义，这是它赖以获得世界性认同的一个重要基础。以第一届奥斯卡评奖为例，在当届参评影片中，有著名的第一部有声片《爵士歌王》和卓别林风靡欧美的《马戏团》，但"最佳影片"还是被授予表现积极参加第一次世界大战英雄的《翼》。很多著名的反战片，如《猎鹿人》《野战排》《生于七月四日》等都获得了各种奥斯卡奖。美国人反省自己对印第安人野蛮行径的影片《与狼共舞》获得了奥斯卡最佳影片，赢得了全世界的广泛好评。诸如《雨人》《阿甘正传》《美丽心灵》等影片对弱势人群的关心，如《克莱默夫妇》《为戴茜小姐开车》《金色池塘》等影片对传统人性温暖的歌颂，如《甘地传》《勇敢的心》《辛德勒的名单》等影片对高尚人格的赞美等，都很好地构成了奥斯卡系列影片非常美丽动人的巨大光环。

当然，奥斯卡金像的光彩有时也会显得比较黯淡。由于卓别林电影对资本主义社会制度进行无情而深刻的揭露，对生活在社会底层普通百姓充满同情与关切，这为美国主流社会所不容，所以几次问鼎奥斯卡最佳影片均未成功（其中，《城市之光》差一点成功，最后以不是有声片而落选）。1991年，第64届奥斯卡最佳影片颁给了《沉默的羔羊》这样一部表现可怕的变态犯罪分子与可怕的变态犯罪医生的恐怖影片，引起了全球电影与文艺界很多人士的一片哗然与不少批评。1995年，美国电影艺术与科学学院在评选"美国百年百片"时将格里菲斯的史诗巨片《党同伐异》排除在外，虽然选取了卓别林的三部影片，但其排名都非常靠后，这同样遭到了全世界众多电影界人士的不满和批评。2010年，历来以票房为主要考量指标的奥斯卡奖，把"最佳影片"授给了"政治正确"（歌颂美国军人冒着生命危险在伊拉克排除炸弹的故事）而票房很差的《拆弹部队》，全球票房大户和并不缺乏积极的当代思想文化精神内涵的《阿凡达》则名落孙山，只拿到了3个分量很轻的小奖项。

在一个标榜自由、民主的国家里，作为美国电影界握有主流话语权的好莱坞却一直

不看好与不支持独立电影。世所公认的美国独立电影（Independent Film）最早出现在20世纪50年代，其诞生的基本背景就是有不少电影艺术家不想在电影创作方面受制于好莱坞电影大资本家的种种限制与死板教条。拍出著名影片《公民凯恩》的奥森·威尔斯和拍出著名越战片《现代启示录》的弗朗西斯·福特·科波拉等，都是美国独立电影的爱好者与践行者，而《现代启示录》本身就是一部著名的独立电影，因此，它只能到戛纳电影节上去获奖。和世界上所有的独立电影一样，其所谓独立首先表现在经济层面上。与其他国家独立电影有所不同：美国独立电影表面上看也是一个电影拍摄的资金投入问题，其实是一个关于电影艺术观的自由表达问题。因为在好莱坞，再有名的导演，其拍片都得听命于出钱的资本家，包括著名演员的表演也是如此。所谓"自筹资金，自由表达"，最能表达美国独立制片的本质属性。当然，在美国好莱坞各大公司握有最充分主流话语权的挤压下，很多独立制片人有时也不得不做出一些让步以取得必要的认可，如第一部问鼎奥斯卡大奖的独立制片《与狼共舞》，就不得不在制作风格上有所迁就好莱坞的标准与口味。总之，美国独立电影的长期存在与发展，既是对好莱坞模式的间接批判，也是对好莱坞电影的有益补充。

第二节　新现实主义和新浪潮

一、新现实主义电影的兴起与发展

1926年，电影这个"伟大的哑巴"开口以后，好莱坞电影的戏剧化如虎添翼，得到了前所未有的发展。与此同时，在有声电影问世前不久初步形成的苏联蒙太奇学派，也得到了举世瞩目的发展。第二次世界大战刚结束，以罗西里尼为代表的一批意大利电影艺术家，面对饱受战争之苦的人民和经济萧条、生灵涂炭的现实，萌生了要用电影去真实地反映这种社会现实的热忱，增强了他们要为平民群众大声疾呼的信念。基于这一信念，他们感觉到好莱坞电影大多远离生活且制造梦幻的做法不可取，以往电影很少反映普通百姓的艰苦生活的现象也亟须改变。这是造成"新现实主义"的"新"的一个不可忽视的重要方面，即有别于"旧现实主义"的一个重要标志。意大利新现实主义电影将第二次世界大战期间富于积极反映现实生活意义的纪录电影的精神运用到艺术电影中来，客观地、及时地反映战后的社会现实和人民生活，再一次强烈地显示了纪实性美学和现实主义传统在电影艺术领域中所具有的巨大力量和积极意义，是现实主义电影走到台前所进行的一次淋漓尽致的表演和有史以来取得的一次影响空前的丰收。意大利新现实主义电影一般要求影片拍摄突出社会普通人，关心他们的疾苦，表现他们的品格，甚至将社会普通人当作英雄人物来塑造，涌现出了很多在艺术表现形式和反映生活

内容方面都非常相近、相关的影片，如《罗马——不设防的城市》《偷自行车的人》《罗马11时》《大地在波动》等都是非常优秀的代表作。

新现实主义电影运动在中国的发生与发展非常值得一提。著名电影史学家乔治·萨杜尔认为："中国30年代创作的某些优秀影片，与意大利新现实主义的某些影片类似，但比意大利新现实主义电影的诞生却早了10年，中国30年代电影可以说是意大利新现实主义电影的先导。"① 客观地说，中国在20世纪30年代后出现具有新现实主义特征的电影，自有其特殊的社会历史原因。

1930年3月，中国左翼作家联盟（简称"左联"）在上海正式成立。这是中国现代文学史上的一件大事，是中国共产党加强对国统区文学艺术领导的重大举措，对于中国电影的发展同样具有重要影响。1932年，根据瞿秋白的指示，在"左联"下属剧联内建立了由夏衍等参加的党的电影小组。这个小组一方面向各电影公司输送左翼新人，壮大电影界的进步力量，尤其加强对编剧内容的正确导向；另一方面创办"左翼电影"工作者的理论刊物《电影艺术》，想方设法在上海主要报纸上开辟电影副刊以扩大"左翼电影"宣传评论的影响。这为具有中国新现实主义特征电影的问世，奠定了一个非常好的发展基础。1933年3月5日，明星影片股份有限公司推出了由夏衍编剧的第一部"左翼影片"《狂流》。该片以"九一八"事变后长江流域发生重大水灾的事实为背景，展现了30年代中国农村的阶级矛盾和斗争。同年，夏衍又将主题思想与《狂流》相近的茅盾的《春蚕》改编成电影，首次实现了将中国"五四"以后新文学作品搬上银幕的成功尝试。这两部均由夏衍编剧、程步高导演的影片的面世，不仅是1933年中国电影的重大收获，而且标志着中国共产党领导下的"左翼电影"运动的良好开端。在左翼进步艺术家的影响下，很多电影艺术家都开始了创作上的转变：郑正秋1933年的新作《姐妹花》，以其主题思想从反封建文化走向"替穷苦人叫屈"的明显进步和较好的艺术处理，赢得了连映60多天的空前的票房纪录；由吴永刚导演和阮玲玉主演的无声片《神女》，更是一部敢于为处在社会底层，被压迫、被侮辱、被损害人群说话的影片，具有强烈的反叛意识和深刻的现实主义精神；从一个学徒自学成才而当上电影编导的蔡楚生，也由此开始了他辉煌的电影艺术生涯。

1934年6月4日，由蔡楚生编导的中国第一部国际获奖（莫斯科国际电影节荣誉奖）影片《渔光曲》于上海金城大戏院首映，在时值盛夏酷暑的时期，连映84天，创造了中国电影史上新的纪录。这部影片在反映当时旧中国的渔民生活方面是十分逼真而深刻的，这一方面得益于导演本身从小在渔村里长大，对穷苦渔民的生活有比较深切的体会；另一方面和导演所具有的进步的创作态度又有十分密切的关系。从一定意义上来说，蔡楚生的创作走的是郑正秋的路子，但他又明显实现了很好的超越。这首先表现在

① 程季华：《程季华自选集》，北京：中国电影出版社，2012年版，第449页。

对社会生活的反映要广阔得多、深刻得多，影片不仅涉及渔村的生活，而且涉及城市里的生活，甚至还涉及帝国主义侵略给民族工业带来的灾难这方面的内容。从艺术上来说，这部影片以非常具有民族特色且十分优美的《渔光曲》来贯穿整个作品，使得"一片一歌"的好莱坞特色在具体运用中很好地弘扬了民族文化，还获得成功的艺术升华。影片和插曲相得益彰，成为当时中国电影中的一个杰出范例。应该说，《渔光曲》成为中国电影史上第一部获奖的影片确实当之无愧。以后，蔡楚生在《新女性》（1935）、《迷途的羔羊》（1936）、《王老五》（1937）、《孤岛天堂》（1939）、《前程万里》（1941）等影片中，继续创作反对压迫、反对剥削、反对侵略等以进步、爱国内容为主题的电影，为满目疮痍的祖国和身受深重灾难的人民大声呐喊。1947年，他与郑君里联合编导了著名的电影《一江春水向东流》，该片背景广阔、内容深厚、情节丰富、角色感人，极大地感动了当时的中国影坛和广大观众，再次取得了巨大的成功。

1932年以后的中国"左翼电影"，其中相当部分有抗日内容。1933年，由田汉编剧的《民族生存》《肉搏》是这类影片的发端。阳翰笙编剧的《中国海的怒潮》，因其情志刚烈、锋芒毕露而遭到当局反动势力的封杀。全长2 472米的影片，竟被剪去871米，使之无法成为一部可供上映的影片。另外，史东山编导的《保卫我们的土地》，阳翰笙编剧、应云卫导演的《八百壮士》《塞上风云》，田汉编剧、史东山执导的《胜利进行曲》，沈西苓编导的《中华儿女》，费穆编导的《狼山喋血记》等影片，更是正面反映了中国各阶层、各地区人民进行的抗日斗争及他们坚定不移的抗日情志。此外，这个时期还有不少思想上进步、艺术上成功的电影作品，比较著名的有《桃李劫》《风云儿女》《马路天使》《十字街头》等。这些影片中不少主题曲或插曲，如《毕业歌》《义勇军进行曲》《天涯歌女》《四季歌》《思故乡》等都是久传不衰的名曲，也为那个时期的电影发展史添上了色彩鲜艳的一笔。抗日战争胜利后，中国"左翼电影"运动在同样艰难困苦的情况下不断发展，涌现了很多优秀的影片，比较有代表性的如《八千里路云和月》《一江春水向东流》《三毛流浪记》《万家灯火》《清宫秘史》《乌鸦与麻雀》等。与意大利新现实主义电影的很多创作者是共产党员或左翼知识分子的情形非常相似，在中华人民共和国成立前拍摄了大量具有新现实主义属性的中国电影的那些电影人，也有相当一部分是中国共产党人和在党的电影小组领导下的"左翼电影"工作者。总之，中国"左翼电影"运动的成绩十分值得称道，它构成了中国最早具有新现实主义特色电影的主体。

中华人民共和国成立以后，现实主义传统在电影领域里的发展，更多地表现为革命现实主义，相对集中地表现在各种战斗题材的影片和新人新事电影之中。真正遥相继承并发展中国电影新现实主义传统精神的，是改革开放后的中国新纪录片运动和以贾樟柯为代表的第六代导演的部分作品。

二、电影现代性的发轫

通常认为：现代电影的起始时间为第二次世界大战以后；现代电影的关键性特征在于非常刻意地去表达人的内心世界。也许就是基于这两点，一般认为世界现代电影的发轫之作是《公民凯恩》，而中国则是《小城之春》。

《公民凯恩》面世于1941年，是一部在结构形式及塑造人物形象等方面多有新颖之处的影片。影片的整个结构像一篇人物通讯：先通过一部关于凯恩的新闻短片来概括性地说一下凯恩先生，然后通过对相关人物的采访从不同的侧面描述凯恩其人。凯恩是一个个性非常鲜明而难以全面把握的报业巨子，他非常懂得社会传播的一般道理，也很会利用这种传播来推进自己事业的发展与提升，但他几乎从不与人进行真诚的沟通和交流。这既直接造成了影片的一个基本悬念：凯恩临终时说的"玫瑰花蕾"到底意味着什么？又非常形象地告诉受众：人们经常通过文字等转述系统来了解一个人——尤其是他或她的内心世界——其实是非常困难和难以做到的。

《小城之春》是费穆先生的最后一部长故事片，上映于1948年9月，那时正是解放战争形势发展特别快的时期。当时的人们从不同的角度出发，对这部电影产生了截然不同的评价，这在一定意义上来说是十分正常且可以理解的。《小城之春》这部影片在中国电影发展史上具有十分重要的地位，其比较特别之处在于：在着力表现现实生活中情与理的矛盾冲突的时候，借助一切电影元素与手段来着力表现人物丰富而深奥的情感世界——这是现代电影的一个主要特征；表面上以第一人称进行叙述，实际上影片中到处有便于全方位叙述的第三人称叙述在进行——这既不是传统的叙事方式，又不是所谓的"意识流"；影片中的人物只有五个，场景除了河上泛舟一小段外，其余不是在破旧的戴礼言家中，就是在那段同样富有象征性的破城墙前，可以说简单到不能再简单了——但这主要不是从"三一律"角度来考虑的，而是相当于中国画中的以白当黑，以留给人们更大的可对比的自由想象空间；影片在富于浓郁的情性表现的同时，具有非常深刻的诗意与哲理——这是典型的文人电影，或者说是典型的作家电影。

费穆是一位具有良好国学修养和爱国精神的艺术家。抗日战争全面爆发之前，他与沈浮合作，拍出了较有影响的"国防影片"《狼山喋血记》；抗日战争胜利之后，他曾怀着巨大的热情拍摄了描写国共两党组织联合政府并建设新国家的影片《锦绣河山》，但他的这股热情很快就被内战的现实破灭了，于是他就拍摄了《小城之春》。在这部影片中，一座破落的家园和一段破损的城墙几乎是唯一的外景。影片的开始和结尾都在这城墙上，男女主人公的两次约会都在这段城墙上。剧中人戴秀说道："沿着城墙走，有走不完的路；在城头使劲往外望，就知道天地不是那么小！"由此可见，费穆拍摄这部影片时的心情是伤感的，但并非消沉颓废，特别是其在艺术创作方面的呕心沥血，使得这部影片取得了非常重要的成绩。由此看来，这部电影同样具有"为时而作，为事而

拍""感于哀乐，缘事而发"的现实主义特色。

三、新浪潮电影

20世纪50年代后期，象征主义、表现主义、印象主义、超现实主义、未来主义、存在主义等西方现代哲学对电影领域产生的极大冲击，是新浪潮电影运动兴起的重要外部原因。从电影自身发展来说，电影现代性对人性的关注、新现实主义电影后期对内心现实主义的关注，都对新浪潮电影的发生和发展产生了巨大的影响和推动。新浪潮电影一般又称为"法国新浪潮电影"，就像新现实主义电影一般又称为"意大利新现实主义电影"一样。其实，比较具备新浪潮特征的电影最早发轫于瑞典，英格玛·伯格曼于1957年拍摄的《野草莓》就是一部很好的代表作。新浪潮电影在欧洲很快蔚然成风，但要数法国的影响最大，所以又被称为"法国新浪潮电影"。欧洲新浪潮电影重提第一次世界大战后欧洲表现主义电影的"表现自我"和"意识银幕化"，强调主观随意性和创作的绝对自由，侧重表现人类飘忽无常、捉摸不定的内心情态和潜意识活动，并把这样的电影称为"主观现实主义"和"内心现实主义"。其中，有些电影更是具有强烈的反传统性，崇尚无理性、无情节、无人物性格等，意义表达显得比较朦胧晦涩。

新浪潮电影的代表人物及其作品有法国阿仑·雷乃及其《广岛之恋》《去年在马里昂巴德》，让－吕克·戈达尔及其《筋疲力尽》，弗朗索瓦·特吕弗及其《四百击》，意大利安东尼奥尼及其《奇遇》《红色沙漠》《放大》，费德里科·费里尼及其《甜蜜的生活》《八部半》等。新浪潮电影艺术家的共同本质特点是努力以现代主义精神来改造电影艺术。由于指导这种改造的哲学思想基础具有明显的缺陷和不足，因此，这场电影美学和技术革命的艺术贡献与有失偏颇并存的情况比其他电影运动来说更为突出和容易引起人们的争议。就其艺术贡献方面来说，其对于电影在注意外部真实的同时尽可能借用文学中的"意识流"手法和心理描写技巧去表现人的心理活动（包括梦境和潜意识），对于促进电影心理美学的发展，对于探求运用人的意识活动来进行电影的情节结构安排，对于采用网络式多元结构和时空高度跨越组合来表现更为丰富多线的情节内容与较为熨帖细腻的即时反应（剧中人的），对于主观镜头、跳接、闪回等电影手段表现性的提高，等等，都起到了相当明显的促进作用，并取得了局部性的艺术成果。就其明显缺陷方面来说，首先，主要是哲学思想基础本身带来的问题；其次，进行艺术探索与改造没有掌握好分寸，局部已完全走到极端的地步。

值得指出的是，绝大部分新浪潮艺术家都能在大胆进行艺术探索、改造创新一阶段后，认真反思自己进行电影创作的理论与实践，并在不同程度上实现了自我修正，从彻底反传统的道路上，逐渐返回到有继承地突破传统电影艺术并进行基本符合现实主义精神的创作。新浪潮电影对欧洲电影（包括苏联电影）影响很大，对好莱坞影响很小，对世界其他国家的影响有一些，但不是很直接。

第三节　新中国十七年及"文化大革命"期间电影

1946年10月1日，新中国第一个电影制片厂——东北电影制片厂在长春成立。中华人民共和国成立以后，受到当时及以后一段时间内世界政治、经济格局的影响，新中国电影在一个相对封闭而基本能够自适自足的情况下发展着。1951年3月，文化部电影局在全国26个城市举办"国营电影厂出品新片展览月"活动。参加这次展览的共有26部影片，其中6部是纪录片。由王滨、水华编导的《白毛女》，成荫导演的《钢铁战士》都在展览片之列中。这两部影片分别在国际电影节上获得了"特别荣誉奖"和"和平奖"。这个被周恩来总理称为"新中国人民艺术的光彩"的良好开端，显示了新中国电影的最初成功，是十分令人鼓舞的。遗憾的是，时隔两个月的一场对电影《武训传》的批判运动，立刻影响了新中国电影最初成功的发展势头。直至1953年年末，当时的中央人民政府政务院颁布了《关于加强电影制片工作的决定》，才使这一局面逐渐出现转机。

中华人民共和国得以成立的一个非常重要的因素，是有无数仁人志士和革命先烈不畏枪林弹雨，为之抛头颅、洒热血。在革命取得成功的时候，忘记过去便意味着背叛，因此，大量拍摄再现中国人民为了推翻"三座大山"而前赴后继地英勇斗争的影片，无疑是十分必要和非常重要的。其中，比较优秀的有《钢铁战士》《柳堡的故事》《红色娘子军》《渡江侦察记》《红日》《小兵张嘎》《董存瑞》《战火中的青春》《万水千山》《风雪大别山》《红旗谱》《风暴》《怒潮》《永不消逝的电波》《野火春风斗古城》《八女投江》《南征北战》《地道战》《地雷战》《洪湖赤卫队》《铁道游击队》《平原游击队》《回民支队》等。在这些作品中，有的生动再现了战斗场景，如《红日》《万水千山》；有的成功塑造了人物形象，如《红色娘子军》《小兵张嘎》《董存瑞》《战火中的青春》；有的精心编织了故事情节，如《渡江侦察记》《柳堡的故事》《永不消逝的电波》《野火春风斗古城》，可以说各具千秋，异彩纷呈，十分脍炙人口。

中华人民共和国的成立和中国人民民主专政政权的巩固，经历了一个并不短暂的时间。在这个历史发展阶段，中国人民所面临的斗争来自各个方面，是各种各样的，如反特、剿匪、平叛、安边、御敌等。为此，也产生了不少相关题材的优秀影片，如《国庆十点钟》《铁道卫士》《秘密图纸》等反特片，如《英雄虎胆》《云雾山中》《沙漠追匪记》《林海雪原》等剿匪片，如《冰山上的来客》《金沙江畔》《农奴》等平叛安边片，如《上甘岭》《英雄儿女》等御敌片，构成了战斗片的几个重要方面。其中，《冰山上的来客》《上甘岭》《英雄儿女》《农奴》等片的乐曲旋律优美、饱含深情；《国庆十点钟》《铁道卫士》《英雄虎胆》等片的故事情节扣人心弦；杨排长、王成、强巴等人物

的个性鲜明和形象生动，都具有相当高的艺术水准。

新社会新风尚，新人新事新气象，这不仅出于自然，而且对于巩固新的社会制度具有非常重要的意义。任何一个新政权的建立，几乎都要在这方面大做舆论宣传工作。我国也不例外。就中华人民共和国成立到"文化大革命"开始这段时间拍摄的影片来看，比较优秀的新人新事片有《李双双》《我们村里的年轻人》《今天我休息》《五朵金花》《锦上添花》《老兵新传》《雷锋》《护士日记》《槐树庄》《满意不满意》《蚕花姑娘》等。这些电影在反映中华人民共和国成立以后各种新人、新事、新风尚方面，都有一定的收获和积极的社会教育意义。值得一提的是，在这些新人新事片中，有不少是为广大人民群众所喜闻乐见的轻喜剧片。这应该说是新中国电影注意娱乐性的一个重要标志，也是这个历史时期中国电影的一抹亮色。与新人新事片相关而又有所不同的是新旧社会对比片，这方面的主要代表作品有《白毛女》《龙须沟》《女篮五号》等影片，对于歌颂新社会和巩固新政权产生了非常深刻的影响。

除了各种战斗片和新人新事片外，从中华人民共和国成立到"文化大革命"前的其他电影创作，也涌现出了不少优秀作品，其中以《林家铺子》《祝福》《早春二月》《青春之歌》《家》《宋景诗》《李时珍》《林则徐》《甲午风云》《舞台姐妹》《阿诗玛》《刘三姐》《天仙配》等为代表。它们在改编文学名著、表现历史人物、再现民间传说、借助音乐力量等方面都取得了可贵的成绩和长足的进步，为装点我国电影百花园做出了不小的贡献。

"文化大革命"时期是中国电影的灾难期和萧条期，其间一共拍了不到 30 部故事片，除《创业》《海霞》《闪闪的红星》等少量影片质量还过得去之外，几乎大多是"高、大、全"，是"三突出"的产物。像《反击》《决裂》等影片更是极左思潮的产物和阴谋文艺的典型。整个"文化大革命"期间，广大中国人民除了观看几乎没有什么艺术性可言的少数电影以外，就是反复观看"三战"（《南征北战》《地道战》《地雷战》）和"样板戏"，还有少数国外影片。

改革开放前，香港电影、台湾地区电影与祖国内陆几乎没有什么交流互通。在香港，有少数电影公司可以引进内陆影片，但是由于国际反共势力和冷战因素的影响，像《白毛女》《林则徐》这样的影片都遭到禁映。相对而言，第二次世界大战后的香港电影比台湾地区电影发展得好一些，国际影响也大一些。香港电影的一大特色是以功夫片、枪战片见长。比如，众所周知的"黄飞鸿系列"，就是一个最好的例子。该电影系列从 1950 年到 2001 年，共拍了 100 部，这比世界电影史上十分著名的"007 系列"要多 80 多部，比日本的《寅次郎的故事》也要多 40 多部。其中，从 20 世纪 50 年代到 70 年代的导演主要是胡鹏，主要演员是关德兴，总计拍了 77 部；从 20 世纪 70 年代到 90 年代的主要演员是成龙；进入 20 世纪 90 年代，导演主要是徐克，主要演员是李连杰。就世界影响而言，香港的武打片当首推 1972 年罗维导演的《精武门》。20 世纪 70 年代

是香港电影界开始大量拍摄中国武打片的一个高潮时期。这个高潮时期的主要特征之一是大力起用具有中国功夫的演员来担当影片的主要角色,李小龙及其《精武门》就是这个时期的杰出代表。

第四节 中国新时期电影

一、在反思浪潮中扬帆前进

伴随着改革开放而发展起来的中国新时期电影高举反思的大旗,在反思的浪潮中扬帆前进,概括地说,中国新时期电影界的反思由人、社会而至文化,由电影创作实践而至电影美学。在表现对人的反思方面,有电影《苦恼人的笑》《泪痕》《生活的颤音》等;在对社会的反思方面,《天云山传奇》《巴山夜雨》《人到中年》《牧马人》《被爱情遗忘的角落》《高山下的花环》等影片是比较优秀的代表作;在对文化反思方面,《黄土地》《良家妇女》《乡音》等在其星空中是最为璀璨明亮的。新时期中国电影对人、对社会、对文化的反思是你中有我、我中有你、共载一体的,尽管在不同时期与不同作品中它们各有侧重。

新时期中国电影的美学反思,主要表现在这样几个方面。首先,重视对电影本体的研究和对电影艺术特性的探讨——主要开始于注重电影的照相性和纪实性。《邻居》《沙鸥》《都市里的村庄》是代表这方面美学反思带来积极成果的较好作品。其次,强调与戏剧"离婚",打破以传统戏剧冲突为基础的电影构成。受此美学反思影响拍出的影片有《城南旧事》《黄土地》《海滩》等。再次,对电影娱乐性进行讨论和认识,由此形成一个竞相拍摄各种娱乐片的热潮。拍出中国新时期第一部探索片《一个与八个》的导演张军钊的第二部作品就是娱乐片《孤独的谋杀者》,因《红高粱》而走红的张艺谋也禁不住去拍了娱乐片《代号美洲豹》。与此同时,电影理论界通过大量翻译介绍,创办更多的电影刊物和展开空前活跃的理论研讨,对繁荣我国电影美学理论和提高整个电影界的美学理论水平都起到了极其适时的推动作用和持续有力的促进作用。

二、"第五代导演"与中国电影走向世界

在新时期的中国电影中,北京电影学院1978级毕业生的非凡才气在短暂的创作过程中得到了极其明显的展现。一时间,人们很快对他们刮目相看,并称誉其中不少杰出者为"第五代导演"。这五代导演的划分为:第一代是无声片期间的代表,如郑正秋、张石川等;第二代是从有声电影开始到中华人民共和国成立期间的代表,如程步高、史东山、蔡楚生、郑君里等;第三代是从中华人民共和国成立到"文化大革命"期间的

代表，如谢晋、凌子风、水华、成荫等；第四代是中华人民共和国自己培养、主要创作表现在"文化大革命"结束以后的代表，如吴贻弓、吴天明、滕文骥等；第五代是"文化大革命"以后在新时期电影创作中以狂飙突进式的势头影响了中国影坛的北京电影学院的1978级毕业生，其中，以陈凯歌、张艺谋、张军钊、田壮壮、李少红等为代表。"第五代导演"这个称谓考虑欠周，确实有不少难以立说的因素，所以现在已基本上不再往下套用。然而，主要被称为"第五代导演"的这批青年艺术家拍出的不少中国新时期探索片，却值得一提。张军钊的《一个与八个》在突破传统电影塑造人物脸谱化倾向、将人物形象放到真实可信的客观生活中、进行全方位观照和立体性刻画等方面的创新，也使得它确实无愧于"中国新时期的第一部探索片"的称号。陈凯歌的《黄土地》情节结构所蕴含的历史哲理内容、摄影构思所传达的思想文化信息、音画对立所激荡的人物内心情韵，都使得它永远载入中国电影的史册。张艺谋的处女作《红高粱》以具有震撼力的电影视听语言讲述曲折、动人的故事，传达出对生命更是对民族的礼赞。1988年，《红高粱》获得第38届柏林国际电影节金熊奖，成为首部获得此奖的亚洲电影。

中国新时期电影不仅精品纷呈，而且大步走向世界，这与"第五代导演"的崛起不无关系，但也不只是依靠"第五代导演"。谢晋的《芙蓉镇》以其主要人物形象有血有肉、大团圆结尾却饱含深刻的忧患意识而多次获得国内外奖项。吴天明以他运用千古旧题道出现代社会变革生活内涵的《人生》，以及洋溢着坚定执着、自强不息民族精神的《老井》，刮起了"中国西部片"之风，赢得了国内外同行和观众的一致好评。张艺谋以他给人耳目一新、独具魅力的《红高粱》《大红灯笼高高挂》《秋菊打官司》《一个都不能少》《我的父亲母亲》等片扬名于海内外，连捧了几项国际大奖。凌子风以他对文学名著独具慧眼的把握，拍出了电影圈内和具有一定文学艺术修养的观众几乎一致予以好评的《边城》和《骆驼祥子》。吴贻弓不仅以片段式结构拍摄了著名影片《城南旧事》，而且以淡雅隽永的笔调拍摄了《阙里人家》。赵焕章的农村片、黄蜀芹的女性片、郑晓龙的文化冲突片等也都各具风采，多有佳作。还有中国式巨片《血战台儿庄》《大决战》《开天辟地》等片，以及拍摄20世纪中国伟人的《周恩来》《孙中山》《毛泽东和他的子女们》《少年彭德怀》等片，都是上乘的作品。另外，或与港台合资、合拍的一些"清宫片"，如《火烧圆明园》《垂帘听政》等；武打片，如《少林寺》《自古英雄出少年》《南北少林》等，亦可谓佳作迭出，不胜枚举……

三、新生代导演和中国独立制片

20世纪80年代末至90年代初，中国影视界新生代崛起。由于市场体制和资金运作的原因，新生代的创作与中国当代独立制片（也有人称之为"业余制片"）现象的发生密切相关。王小帅的成名作《冬春的日子》是一部独立制作的影片，被BBC评为电影

诞生一百周年来"最佳100部影片"之一(唯一的中国影片);何建军的《悬恋》《邮差》也都是独立制作而在国际电影节上获奖的影片。在历史即将进入21世纪的时候,中国当代的独立制片领域又出现了令人瞩目的新人新作,如贾樟柯的《小武》、吕乐的《赵先生》、康锋的《谁见过野生动物的节日》和丁建成的《纸》等。特别是贾樟柯的影片《小武》,在1998年第48届柏林国际电影节、第20届法国南特三大洲电影节、第3届釜山国际电影节、第17届温哥华国际电影节和1999年意大利亚里亚国际电影节等国际电影节上频频获奖。

根据不完全统计,到2001年年底,中国当代独立制作故事影片大约拍了30部,其中将近有一半在各种国际电影节上获过奖。就"第六代导演"的创作主流来看,他们中的不少人像很多法国新浪潮电影艺术家那样,拍片即意味着想办法尽可能真实地、全方位地再现自己,赤裸裸地解剖自己。王小帅导演的《十七岁的单车》中,主人公其实都被刻画成在肉体上和精神上均没有父母亲的少年。父母亲或前辈的缺席,不仅导致了青少年们的无助,而且导致了他们的"失范",特别表征着充满英雄神话与乌托邦时代的消逝。从这个角度来看,娄烨的《苏州河》、贾樟柯的《小武》等都与此相似。

从另一方面来看,即便是同样关注当下中国的现实生活,"第五代导演"所选择的视角有的是政府式的,如《一个都不能少》;有的是亚政府式的,如《大阅兵》;有的是知识分子式的,如《秋菊打官司》。而"第六代导演"的电影镜头所代表的视角大多来自生活底层,他们的作品有时就像是突然从云层里射出的一道阳光,照亮现实生活世界一角,有时又好像是偶然看到一个无名氏所写下的关于他或她自己一段真实生活的日记。如果说"第五代导演"在关注中国当下现实生活的时候,总想宣扬些什么或提倡些什么的话,如《与你在一起》等,那么"第六代导演"则似乎只在意让真实的生活世界直接进入受众的眼帘去感受与品味,如《站台》等。同样是源于生活而高于生活,"第五代导演"更多地关注他者的生活现实,如《一个都不能少》等,而"第六代导演"更多地关注自己同在的生活世界,如《十七岁的单车》等。

总之,"第六代导演"的电影创作确实是面对"第五代导演"取得非凡辉煌现实所做出的一种选择。这种选择,既为他们从"第五代导演"的阵地上杀出了一条艰难的生路,也为他们带来了艺术实践中的创新与成就。

四、港台电影

自20世纪80年代开始,台湾地区出现新电影,侯孝贤是这种新电影的一个重要代表人物,《悲情城市》则是他的一部重要代表作。该片于1989年荣获威尼斯国际电影节金狮奖,从此奠定了侯孝贤作为一名著名导演的地位。影片主要讲述了生活在基隆的林阿禄一家从1945年日本天皇宣布无条件投降到1947年台湾地区发生"二二八"事件稍后一段时间里的情况。从艺术创作特色来说,侯孝贤注重以细腻的笔触写人的悲欢离合

之情来迭现历史的深重，可谓小中见大，情中有理，确非易事。

李安是台湾地区更为新生一代的代表人物，他于1992年拍了《推手》，1993年拍了《喜宴》，1994年拍了《饮食男女》。所有这些影片不仅有中国文化的特色，而且都获得了很大的成功。这为他到美国去发展并以《卧虎藏龙》获得奥斯卡4个奖项奠定了坚实的基础。《卧虎藏龙》凭借祖国大陆、香港和台湾地区三方电影艺术家的合作，成为第一部因表现中国功夫而获得美国2001年度金球奖最佳导演奖和美国导演学会最佳导演奖的影片，同年在获奥斯卡奖10项提名的基础上荣获最佳外语片、最佳原创音乐、最佳音乐、最佳摄影等4个奖项，这似乎预示着中国文化在21世纪里将有更大的作为和更多的贡献。

《卧虎藏龙》与像《精武门》《少林寺》那样表现中国功夫的影片有所不同。对于后者的电影画面来说，其中武打镜头的内容基本是对摄影机前真实存在过情景的一种客观纪录。这也就是说，在《精武门》《少林寺》这样的影片中，其中的动作场面基本上是真实的，至多是在拍摄的时候注意运用更多的摄影机来拍摄较多的素材以便给剪辑提供更多的便利，还有就是在拍摄时注意加快或减慢拍摄的速度以造成某些特技效果。所以在这样的影片中，担任有武打表演内容的主要人物（李小龙、李连杰等）几乎本身都是相当出色的"武林高手"。在《卧虎藏龙》中，无论是章子怡，还是周润发，他们都不是武林中人，杨紫琼虽然演过"007系列"等很多动作片，事实上也不是一位武林人士，但这并不影响他们在影片中有非常出色的武打表演。这就意味着这部影片中的很多武打画面和追逐镜头，其实有相当一部分是需要运用特技和依靠后期制作来完成的。

中国的武侠小说想象力特别丰富，故事情节的发展根本不受现实时空的限制，所以影视要很好地表现出这一艺术样式所具有的独特神韵，势必要在探索相应的表现手段方面大做文章。《卧虎藏龙》没有像很多港台武打片那样较多地表现人物的神功魔力，而是在使人眼花缭乱的拳脚刀剑相拼搏的硬功夫和令人瞠目的翠竹枝头争高低的轻功夫上大做文章。这样做，既抓住了中国功夫的主要外在特征，又不至于给人过分的"乱说《封神榜》"那样的感觉。这恐怕是该片放映后在美国和欧洲引起巨大的中国功夫热的一个重要原因。中国的武术动作，不管是独练，还是对打，都非常注重人体动作的造型之美，也具有东方舞蹈"眷恋大地"的特征，能给观众带来很好的视觉美感。这不能不说是表现中国功夫的影片的一大优势，自然也就是它能很好地吸引观众的一个重要原因。这部影片在表现中国功夫对人对己要真诚的"武德"方面，表现中国功夫哲学观内容之一的"心诚则灵"方面，表现中国传统道德观中的正义和邪毒方面，还有语言运用方面，确有不尽如人意之处，但还是不无一定的正面意义。故事中既有浪漫的爱情和冒险的情节，还有劝服的惊险和艰难、人心的真诚和感化，非常合乎欧美国家观众的口味。这部影片的频频获奖和较高的票房收入，无疑对世界华语电影的发展产生了积极的影响，确实可喜可贺。但这并不意味着就是华语电影的主流发展方向，也并不是说华

语电影都应该走这样的道路。

香港地区回归祖国以后，香港电影除了一如既往拍好各种功夫动作片以外，还出现了一些新的变化，如 1997 年陈果拍摄的《香港制造》反映了社会底层青年坎坷不平的遭遇，以后他又拍摄了《去年烟花特别多》《榴莲飘飘》等片，都是反映市井平民百姓的生活片。王家卫继 2000 年拍摄的怀旧影片《花样年华》在国际上（特别是在欧洲艺术院线）获得巨大成功后，又拍出了影响很大的《2046》《一代宗师》。所有这些，都可以说是香港电影在跨入 21 世纪后出现的好兆头。坚持慢工出细活的许鞍华拍了《玉观音》和充满生活气息的《姨妈的后现代生活》《天水围的日与夜》《桃姐》。2013 年，陈可辛的《中国合伙人》勇夺第 29 届中国电影金鸡奖最佳故事片、最佳导演和最佳男主角 3 项大奖，他也成为第一个来自香港的金鸡奖最佳导演。2014 年，徐克执导 3D 谍战动作电影《智取威虎山》，凭借该片他获得第 35 届香港电影金像奖最佳导演奖、第 30 届中国电影金鸡奖最佳导演奖、第 16 届中国电影华表奖优秀导演奖。2016 年，林超贤导演的《湄公河行动》创造了当年香港导演内地票房纪录。一年后，林超贤带领团队远赴北非，用 101 天时间和他导演生涯最高的 5 亿元投资，完成了两小时从头打到尾的主旋律动作片《红海行动》，除了飙高的票房外，该片体现出的中国军人的英雄气概与大国崛起的精神气度，把中国军事题材影片推向新的高度。

进入 21 世纪，中国电影市场的票房不断飙升，2010 年越过 100 亿元票房，2014 年逼近 300 亿元，2020 年即使受新冠肺炎疫情的影响，中国电影全年总票房亦达到 204.17 亿元，增速惊人。2015 年国内票房最高的影片是《捉妖记》，2016 年是《美人鱼》《西游记之孙悟空三打白骨精》，那时候电影还可以靠工业奇观和情怀取胜，而从 2017 年《战狼 2》、2018 年《我不是药神》开始，能够大爆或者实现以小博大的，无论类型是科幻还是喜剧、动画，无论完成度如何，都有一个共性，那就是准确击中了某种强烈的国民情绪，影院票房的决定性因素不再是视听效果，而是情感效果。为公共讨论提供文本，越来越成为电影最重要的功能。同时，电影表达更为开放而多元、审美趣味丰富而多变、多重电影现象复合存在、类型多样拓展、导演代际交替、互联网更大规模地介入等，成为中国电影的热度风向标。宁浩、张一白、文牧野、贾玲等年轻导演纷纷涌现，《失恋 33 天》《匆匆那年》《后会无期》《左耳》《我不是药神》《唐人街探案》等电影跃升到主流市场的前列。2020 年，国产电影票房占总票房的 83.72%，并且 2020 年票房榜前 10 名影片均被国产影片霸占。中国电影既产生了《八佰》《我和我的家乡》《姜子牙》这样的档期救市之作，也产生了贺岁档黑马《拆弹专家 2》《送你一朵小红花》《你好，李焕英》这样的高口碑之作。期待中国电影未来在获得更高票房的同时，期待在质量上能够更上一个台阶，在创作生态上有更大的提升。

第五节 全球化时代的世界电影与中国电影

一、全球化时代的世界电影

当今世界的"文化帝国主义"突出反映为西方电影尤其是好莱坞电影突破民族文化的差异和障碍，以市场争夺的所向披靡裹挟着思想文化的认同，在全球范围内传播与渗透。与此同时，抵抗好莱坞、反对全球化的浪潮也一浪高过一浪。近年来，欧洲艺术电影的坚守、伊朗电影的独树一帜、日本新电影的崛起、韩国电影民族文化的张扬、印度电影忠于本土的发展，乃至非洲尼日利亚被称为"瑙莱坞"的大量电影创作，都以各自的方式应对好莱坞电影帝国的侵袭。多样性是文化艺术的必然存在和生命本质，电影也同样如此。

1. 好莱坞式大片席卷全球

说到丰富多样的现当代电影，人们也许首先会想到各式各样的大片。这里所谓的"大片"，一般就是指好莱坞所倡导的具有"四高"特征的电影。这"四高"分别是高投资与高回报（票房），高科技（制作）和高娱乐（刺激）。具体来说，大片当然主要和投资额度相关：投资巨大意味着成本巨大，必须要有高额票房回报才能赢利；投资巨大，就可以动用大量人力物力，能给观众带来全新的视听感受和巨大的娱乐性。如果说好莱坞电影的黄金时代主要是以成功的戏剧化电影为标志的话，那么电视时代好莱坞电影继续称霸世界则以拍摄大片为主要武器。确认现当代电影大片最关键的一个指标是拍片的投资总金额，投资额越高，其等级就越高。通常来说，构成拍片巨大投资的主要部分不外乎这样几个方面。第一，不惜出重金聘请各路大牌明星，这样做势必大大提高人员酬金，即提高拍片成本，往往一个强大的拍摄阵容能造就巨大的票房号召力，也就是用高投入来换取高回报。第二，大量运用高科技手段来进行影片的拍摄与制作，这样做的一个结果是必然提高投资成本，另一个结果则是可以提供给观众更多全新的感受冲击和花样翻新的视觉盛宴，如《阿凡达》中对于外星球奇妙幻景的三维表现。当有更多的人希望到影院中去获得那些现实生活中无法获得的全新感受时，票房的额度也就得到了飙升。第三，不惜花巨资通过各种大众传媒进行空前强化的宣传与引起轰动的炒作，以此来吸引最广大的观众走进影院，争取让更多的人购买电影入场券和电影后产品，以此来创造票房的新高和利润的神话。

现当代电影的第一大特色是努力营造"强观赏效果"。首先，故事内容追求离奇与怪异，以此来吸引人的眼球，最为常见的就是各色各样的科幻片和魔幻片，如《魔戒》《霍比特人》《哈利·波特》等。其次，故事内容特别关注非常态的人和事，以好莱坞

为例，《阿甘正传》（智力障碍者）、《美丽心灵》《黑天鹅》《搏击俱乐部》（精神病患者）；以中国电影为例，《金星小姐》（变性人）、《蓝宇》（同性恋）、《小武》（小偷）、《昨天》（吸毒者）、《榴莲飘飘》（卖淫女）。再次，故事叙述的方式非常特别，如《罗拉快跑》《云上的日子》等。第二，视觉造型或新颖，或夸张，或独特，使画面景象对受众具有强大的视觉冲击力，如《英雄》中打斗动作造型与大色块运动的变幻，《泰坦尼克号》沉没过程中对大自然力的尽情展示，《卧虎藏龙》中的飞檐走壁与竹林打斗，《龙卷风》中从天而降的奶牛和随风翻滚的房屋，《星际穿越》中对外星球生态环境的想象性表现……第三，特别的声响效果，这既体现在拍摄与制作方面，又体现在影院方面。在拍摄与制作方面，主要是审美观念起作用，如对同期声、自然光的运用和对普通人原声歌唱的选用等；在影院方面，则纯粹是一个技术层面的问题。

毋庸置疑，"强观赏效果"是现当代电影创作中应该值得肯定的一个内容。需要指出的是，现当代电影不是光靠关注"强观赏效果"就能取得成功的。作为艺术，现当代电影无论如何都应该特别强调它的原创力。一些高投资、高回报、高科技、高娱乐的电影，由于表意上的无力，并不符合高艺术的标准。凡是看过《宾虚传》（又译作《宾虚》《宾汉》）和《斯巴达克斯》的观众，就会在观看《角斗士》的时候萌生"曾经沧海难为水"的感受；凡是看过《翼》（第一届奥斯卡最佳影片）和《走出非洲》的观众，就会对《珍珠港》的创作者在人物关系设计和精彩影像构想（飞机上所见之景）方面大有"江郎才尽"的慨叹。这就涉及传统大片和现当代大片之间产生的质的变化与量的飞跃。什么是质的变化呢？举例来说，格里菲斯在拍《党同伐异》时所搭建的布景，源于他认为只有这样做才接近真实，并足以与影片宏伟的史诗性和浩瀚的哲理性相一致——这与拍摄《宾虚传》的导演的想法其实差不多。在现当代，有不少人意识到：要想在好莱坞成为电影大师，就要敢于加大电影投资，哪怕那些加大的投资其实对拍好一部影片关系不大，甚至根本就没有什么作用，比如，把很多的人力物力投放在影片放映之前的宣传造势方面，还有的把更多功夫放在制造各种一时的新闻效应方面，等等。也就是说，很多被称为"好莱坞电影大师"的人，有相当部分首先是要靠金钱堆积出来的。以很多人公认的"如果没有好莱坞，就不成其为大师"的詹姆斯·卡梅隆为例，他在拍摄巨片《泰坦尼克号》时，其中不少大笔投资只是为了显示这样才算得上是一部宏篇巨制，还有大笔投资仅仅是为了强化宣传"这是一部巨片"的概念，其效果非常像电影《公民凯恩》中凯恩发表竞选演讲时那个作为讲台背景的巨幅肖像画。这与他后来为了拍摄《阿凡达》而创新电影的很多技术手段的做法，是很不一样的。

2. 经济全球化与文化多样性

随着 WTO（World Trade Organization，世界贸易组织）的不断发展与完善，世界经济的全球化程度越来越高，这个现象在总体上正在逐步为世界各国人民所接受。然而，在经济领域里可以被基本接受的东西，并不等于在文化领域里就一定可以或应该被接

受，虽然现当代的很多文化都不可能不与经济发生密不可分的联系。当然，这里有一个需要澄清的简单事实：经济的全球化不等于世界各国的经济模式、经济政策和经济战略一个样，而主要是指全球经济的相互协作、相互依赖和相互弥补等。文化多样性既是人类各民族文化生成源头的状态，也是世界各国文化演变进程的状态，自然也应该是世界文化现在和未来的发展状态。电影与电视作为现当代重要的文化形式，当然也不例外。在全球各国经济联系日益密切的今天，文化孤岛不大可能有。然而，当今世界"全球化"等于美国化、电影"全球化"等于好莱坞化的发展态势并不为全世界人民所乐于接受。从一定意义上来说，这就是形成世界各地反"全球化"和反"好莱坞化"浪潮一浪高过一浪的根本原因。

应该看到，随着世界经济大循环进程的日益发展，电影等文化产品在世界范围内的交流与竞争也日益加剧。经济领域内的垄断与文化领域内的垄断并驾齐驱，政治、经济、军事上的霸权主义与电影市场里的大国沙文主义相辅相成。片面追求高投入、大制作，促使整个世界的电影业变得日益浮躁，经济欠发达国家的电影业更是难以为继。电影的世界性还在以空前的速度企图无情地吞噬电影的民族性，恰如文化的一元性正在以巨大的威力企图消除文化的多元性。然而，人类需要丰富多彩的文化艺术，与自然需要丰富多样的生物一样重要。如果有一天"国际电影"全部是好莱坞电影了，那么这也就意味着"国际电影"和"民族电影"共同走向死亡的时刻到来了；如果有一天"国际电影"主要由世界很多国家的"民族电影"组成，那么这也就意味着"国际电影"和"民族电影"共同构成繁花似锦的艺术春天到来了——这无疑是"民族电影"国际化文化意义的一个生动体现。就较为优秀的电影而言，不管讲述的是过去、现在，还是未来的生活内容，其在本质上都对现在人类来说具有现实意义和教化作用。这里所谓的"现实意义和教化作用"，说到底就是对人类认识自己、提升自己有教育意义和帮助作用。为了更好地观照外部世界和认识自身，人类需要为自己竖起多面明亮的镜子；为了更好地改变当下社会现实和完善今后的生活，人类同样需要得到更为丰富多彩的思想教益和人文关怀。

按照加拿大传播学家麦克卢汉的观点，"地球村"时代的文化并不意味着人类文化完全同化与单一；相反，电力技术锻造的地球村激发出更多非连续性、多样性和区别性，它比原来机械的、标准化的社会要略胜一筹。实际上，地球村必然会产生最大限度的不同意见和富有创造性的对话。千篇一律和万马齐喑并不是地球村的标志。由此可见，不管是"地球村"时代，还是"全球化"时代，影视和所有文化一样都应该是一个走向多元和谐的时代，它既尊重和保持各民族文化的特色，又能使不同文化保持相互交流、沟通、互补与和谐的局面。如果我们不认真努力地让世界各国不同影视文化和平共处、交流沟通与共同发展，即在多元发展中形成"双赢"或"多赢"局面，那么人类的影视文化就不可能在不断前进的过程中始终保持它应有的丰富多彩。

二、全球化时代的中国电影发展策略

在关注世界电影现状及未来发展的时候,我们不得不特别关注一下中国"民族电影"的未来发展问题。作为一个文明古国、文化大国和人口大国,中国应该非常积极地创作"民族电影",努力使其中一部分成为很好的"国际电影"。

1. 凸显本土文化的中片策略

当下的中国,社会进步很大,经济发展也快,但是市场经济体制尚在摸索之中,加之底子太薄、负担过重,要想在任何一个领域与美国比拼经济几乎不大可能,似乎也不够明智。电影也不例外。记得在好莱坞电影对中国电影市场产生空前巨大冲击波的时候,张艺谋和冯小刚的不少电影,尤其是冯氏贺岁喜剧一次次刷新国内票房的纪录,不断上演着"以小搏大"的奇迹。以小能够搏大吗?这样的拼搏能够长久吗?回答是肯定而乐观的。当然,根据倪祥保教授关于《论"中片"作为本土票房基本主体》一文的最新观点来看,这种以往说的"以小搏大",其实也应该是"以中搏大"①。2006年的《疯狂的石头》投资仅300多万元,但国内票房达2 300多万元,投入产出比着实让人惊喜。如果就单个作品来看,这种所谓"以中搏大"的例子还有《人在囧途之泰囧》《失恋33天》《你好,李焕英》等。那么,中国电影主要靠什么来"以中搏大"?关键就是三个字:本土化,即剧情内容、思想情趣和投资回报都比较适合中国国情的本土化。当然,其中的文化因素是更为主要的。冯小刚贺岁电影的屡屡成功,在于他对国人生活和内心的敏感把握,借助富有时代特色和生活气息的人物语言加以传达。《疯狂的石头》看似荒诞,却根植于现实。盗窃、诈骗,这些频频出现在各地社会新闻上的作料得到了巧妙的嫁接;对于名利的急切渴求和不择手段,这些大众既厌恶又不得不抗拒的隐秘心理,在电影中得到了反射。

2. 立足本土消费

中国电影(至少是绝大部分)主要应该拍给中国人看。因此,首先,中国电影的发展战略应当特别关注本土观众,这可以说是根本目的所在,也是根本出路所在。尽管各国观众在电影观赏方面存在诸多差异,但凡是有关艺术的表现,必定直指人的情感。人心、人性是相通的。真正优秀的作品必然可以跨越时间和空间,获得广泛的共鸣。好莱坞在全球观众中的口碑建立在普遍化的通俗基础上,那就是人性共通的心理。好莱坞在海外市场低价倾销其影片的做法是它在美国国内市场已经初步收回成本之后进行的。从电影生产、发行的实践层面讲,不扎根于深厚的文化传统土壤,不研究纷繁复杂的现实处境,背弃民族认同的社会心理而妄想大举进军国际的做法是不可取的。

其次,中国电影的主战场应当在国内。即要很好解决中国电影在"全球化"或

① 倪祥保:《论"中片"作为本土票房基本主体》,《电影艺术》,2013年第4期。

"美国化"浪潮中的发展问题,首要任务就是尽可能多地守住本土市场的份额,不然,就将自毁长城。2005年面世的俄罗斯电影《第九连》(又译《第九突击队》)拍摄历时6年,总投资900万美元,当年本土票房额高达2 500万美元,一举成为俄罗斯2005年电影票房的冠军,刷新了国内票房纪录。普京总统在2006年年初破天荒地请创作人员到他的官邸并表示,"这是一部非常成功的影片","是一部严肃地描写战争和在这场战争的极端条件下自我表现得令人尊重的人的真正作品"。① 在欧洲各国电影票房额都普遍下降的情况下,俄罗斯充分依靠本土市场能取得这样的成功,应该值得我们学习、借鉴。

3. 关注和而不同

我们并不简单地反对向先进的世界电影学习,但坚决反对邯郸学步式的学习,更反对认为中国民族电影非常落后的观点。中国的文学艺术,特别是古典诗歌艺术和戏剧艺术都非常成功,这对电影发展所具有的"异养"功能非常强大。尽管电影媒介形式是舶来品,但其表达内容及其文化精神内涵还应当是非常民族的,再说我们始终坚信多样性是文化的必然存在和生命本质。在这一点上来说,中国电影面对好莱坞的全球化冲击,也完全可以提"中体西用"这样的口号来努力守护民族文化版图。这里的"中体",不仅是中国生活题材和中国演职员,关键还在于中国文化精神实质及其表达方式。如果"中体西用"使用得宜,就既能守城,也能出城。一句话,中国电影面对好莱坞全球扩张的主要策略之一,是把重点放在坚持走民族化发展道路之上。

观众在好莱坞电影里可以获得视听享受、时尚风格,但是找不到亲切的民族情感生活和深入骨髓的文化认同。民族文化不可复制、不可替代的属性是国产电影应该秉承的文化资源、知识资源和创作资源。首先,要大力提倡电影主创人员学习、研究民族优秀历史文化,积极、深刻地关注民族的历史生活和现实生活,在了解中国文化独特优势的基础上,自觉地去发掘中国文化的魅力并努力加以电影化的表达。传递温情脉脉的人文关怀,设置跌宕起伏的戏剧冲突,表现情景交融、天人合一的意境,是传统文化在中国电影身上留下的审美印记,也是"民族电影"争取观众的卖点。其次,中国电影的国际化要在将"民族电影"拍出民族生活特色与民族文化个性的同时,努力在制作技术、市场运作等方面向世界先进电影学习,使"民族电影"成为走向世界的"国际电影"。中国电影应该抛开狭隘的民族主义,以开放的姿态学习、研究、运用一切世界电影有利的资源和手段。《少林寺》《双旗镇刀客》如果在技术和场面处理上稍加点缀,在光与影的处理、动与静的表现、画面与音响的设计和结合中,手段更丰富,表达更有质感,并不比《英雄》《十面埋伏》逊色;《芙蓉镇》《边城》如果在营销上多下点功夫,多一点广告宣传,多一点摇旗呐喊,很可能走向更宽广的国际电影市场。最后,关键一点

① 安超:《〈第九连〉:噩梦初醒》,《当代电影》,2006年第4期。

还在于教育民众，一定要努力关爱自己民族的电影。我们应该充分地意识到，在好莱坞电影不断进行全球扩张的时代，守护文化版图的重要性一点也不亚于守护地理空间上的版图。在真正意义上的"地球村"时代尚未来临之际，国家意识和民族意识还都不可缺少，这是爱国主义的表现所在。

三、全球化时代的中外合拍影片

从全球范围来看，电影创作和生产间的国际合作已是常态。2001年12月中国加入WTO，正式进入全球化进程，跨国合作成为必然的选择。随着合作制片的政策限制逐步放开，中外合拍影片不断推出，中外合拍行为呈现逐渐扩大态势。按照我国于2003年出台、2004年修订并实施的《中外合作摄制电影片管理规定》，中外合作摄制电影是指依法取得《摄制电影许可证》或《摄制电影片许可证（单片）》的境内电影制片者与境外电影制片者在中国境内外联合摄制、协作摄制和委托摄制的各类电影片。这种形式就是中外双方共同投资（含资金、劳务或实物）、共同摄制、共同分享利益及共同承担风险的一种摄制形式。按照国家政策，中外合作摄制的电影可以享受国产片待遇，并且享受相应优惠的税收政策。随着中外合作的不断深入，中外电影合作的进程已是中国电影工业化进程的重要一环。

中外合作拍摄影片由来已久。中国第一部长故事片《难夫难妻》由美国人依什尔和萨弗投资，郑正秋编剧，张石川导演，美国人依什尔摄影，亚细亚影戏公司出品，俨然是一部合拍片。[①] 1939年，荷兰导演尤里斯·伊文思拍摄的中国抗日战争纪录片《四万万人民》也可谓中外合拍的样本。1949年9月，中国与苏联的制片单位合作拍摄了大型纪录片《中国人民的胜利》《解放了的中国》。1950年，两国又合作完成了纪录片《中国杂技团》《长江大桥》。之后，中国分别和捷克斯洛伐克、保加利亚等国合拍纪录片。1958年，北京电影制片厂与法国加朗斯公司合作拍摄了故事片《风筝》。之后，中国先后和越南、苏联等国家都合作拍摄了故事片。改革开放之后，专门承接境外合拍申请的中国电影合作制片公司正式成立，中国电影对外合拍事业开始蓬勃发展。文化上同根同源的香港电影人率先回到内地拍片。香港与内地合作拍摄的《绝处逢生》《垂帘听政》《火烧圆明园》《少林寺》等影片，无一不成为当时影坛的焦点。1988年，中英意合拍的《末代皇帝》在第60届奥斯卡金像奖评选中，一举斩获多项大奖。1993年，国家广播电视总部《关于当前深化电影行业机制改革的若干意见》及其《实施细则》发布后，各国有制片厂为了生存，都走上了大规模合拍的道路。与港台合拍成为主流。据统计，在1993年完成的154部故事片中，有三成是与港台合拍片。[②] 2001年12月，中

① 钱化佛，郑逸梅：《亚细亚影戏公司的成立始末》，《中国电影》，1956年第S1期。
② 周菁：《论中外合拍电影的发展与跨文化传播》，《电影评介》，2013年第12期。

国正式加入 WTO，合拍片成为改革和扶持的重点对象，内地的合拍区域扩展到全球。从商业运作到文化理念、表达手段的融合，合作的广度和深度都远远超越了以往。如中美合拍影片《功夫之王》《雪花秘扇》，中澳德国合拍的《黄石的孩子》，中法合拍的《巴黎宝贝》，中意合拍的《事出有姻》，中英合拍的 3D 电影《传奇》，等等。

中外合拍影片的商业成就显而易见。合拍片参照国际化的商业运作模式，绝大多数都在主流院线上映，其票房收入相当可观。2002 年，合拍片《英雄》单片票房创下 2.5 亿元，占当年国产片总票房的一半。2003—2009 年，合拍片以每年至少 8 部的成绩进入内地票房前十名排行榜。这一局面一直延续至今。在海外市场，合拍片的表现同样引人注目。2005 年，合拍片的境外票房达 16.42 亿元，约占当年中国影片海外票房总量的 99%。2007 年，合拍片贡献 18.4 亿元的海外票房收入，占据了当年中国影片海外票房总收入的 91.1%。① 成功的案例，诸如 2014 年，中法合拍影片《夜莺》成为第一部在法国最卖座的非商业类型的中国影片。

中外合拍引入了国际电影理念、电影语言，提升了中国影片的创作和表达品质。2001 年，好莱坞的制作方式、国际化的资金投入、多地电影人打造的创作团队，成就了《卧虎藏龙》。该片的视听和特技效果堪称世界一流。法国导演费利普·弥勒在《夜莺》中打造了中国版的《蝴蝶》。旖旎的风光、舒畅的情怀、寻爱的主题，使人如沐春风。此片代表中国参与 2014 年奥斯卡最佳外语片奖角逐，这是对其艺术成就的最大肯定。中法合拍片《狼图腾》，由法国导演让·雅克·阿诺执导。导演花费 3 年时间驯养狼，培养人与狼的真情实感，并用独特的镜头语言，展现浩渺草原上人狼和谐共处的图景，实现了中国电影史上动物题材影片的一大突破。

除借鉴国际成熟的运作机制和呈现手段外，中外合拍片努力立足本土，探索"中国故事、国际表达"之路，贯彻"和而不同"的文化理念，在创新中发展和形成自己的民族特色及文化品格，增强对外传播能力，消除文化误解，提升文化软实力，有效实施跨越国界和意识形态的文化输出。《卧虎藏龙》艺术性地表现了中国武侠文化及儒道思想。中美合拍影片《雪花秘扇》中以源于湖南江永，被称为"世界上唯一女性文字"的"女书"为载体，描述了女性之间神秘隐约、温柔绵密的情感。中意合拍的《事出有姻》展现了宽窄巷子、锦里、合江亭、平乐古镇、都江堰、蜀绣、火锅等成都的美食美景，把成都故事推向欧洲。

① 周菁：《论中外合拍电影的发展与跨文化传播》，《电影评介》，2013 年第 12 期。

电视剧、微电影与短视频

电视剧是电视艺术的重要组成部分,也是本书所谓"影视艺术"的关注重点。一般地说,电视剧本身就是一个十分庞大的对象内容,本章在简要介绍电视剧发展历史内容的情况下,重点论述中国电视剧的有关情况,以及电视剧艺术的一般审美特征。近年来,随着新媒体技术的迅速发展,新出现的网络剧、微电影和短视频等影视新形态也在本章中予以介绍。

第一节 电视剧发展概述

1936年11月2日,英国BBC(British Broadcasting Corporation,英国广播公司)公司在伦敦亚历山大宫建成了世界上第一个电视台——伦敦亚历山大电视台,这标志着电视和电视艺术的正式诞生。同年,该电视台播出了世界上第一部电视剧——《花言巧语的男子》。以后世界各国相继建立电视台并播出电视剧。其中,较早建立电视台的国家有苏联,1938年;美国,1948年;西德,1952年;日本,1953年;等等。电视剧在世界发达国家的发展历史已有80多年,其独特魅力和社会功能,使之成为继戏剧、电影之后,人们艺术欣赏的主要种类之一。同电影相比,电视剧制作周期短,生产成本低,观看方便,收视率相对较高;同戏剧相比,电视剧突破舞台剧的时空限制,反映现实生活的可能性更大,艺术感染力更强。

一、世界电视剧发展概述

从世界范围来看,电视剧的发展大致可分为如下三个阶段。

1. 起步阶段(20世纪30—50年代)

1936年,英国BBC公司播出的世界上第一部电视剧《花言巧语的男子》,其实是一部直播的舞台剧。从此以后直到50年代,当时所谓的电视剧,实际上基本都是直播

舞台剧和小戏，具有即时性的特征。这一时期由于电视发展处于初期，技术水平制约着电视剧的发展水平，当时播出的电视图像是黑白两色的，图像清晰度低，声音效果差。特别是录像机和录音磁带还没有发明出来，电视剧只能采用演播室直播的方式播出，即在演播室演员按事先的排练表演、电视台直接播出这些图像和观众同步观看这一节目三位一体，由于无法保留储存，因此，只能成为一次性消费品。如果节目要求重播，就得重新组织人马，再次即演即播。这种状况使早期的电视剧发展缓慢，影响力不大，许多剧作家甚至不屑为电视剧写作。同时，当时的电视剧受戏剧影响很大，一般都用"三一律"来指导创作，强调电视剧与舞台剧的同一性，人工搭设景物，缺少时空变化，很少有自己独特的艺术特点。

2. 发展阶段（20世纪50—70年代）

第二次世界大战结束后，电视剧随着经济文化的复苏和电视技术的发展而迅速发展。1954年，美国首次开播彩色电视，之后广泛普及；1958年，便携式摄像机和录像磁带出现，使电视剧的制作走出演播室，进入外景拍摄。技术的进步有力地改变了电视剧发展初期的各种限制。与此同时，电视剧的创作观念也得到了更新，盛行一时的意大利新现实主义电影运动及法国安德烈·巴赞、德国齐格弗里德·克拉考尔的电影纪实理论也渗透到电视剧的创作中，这使得电视剧艺术能够很好地从纪实美学中汲取养分，打破好莱坞电影的虚假程式，真切地反映现实生活。新现实主义电影运动提出的"把摄影机扛到大街上"的口号，实际上更适合于电视剧创作而不是电影创作，巴赞和克拉考尔的纪实理论更是同电视的纪实本性紧相一致，这些都为电视剧艺术的发展奠定了坚实的基础。

得益于理论和技术两个方面的大力支持，这一时期电视剧的创作数量急剧增多，质量也明显增高。优秀作品有《爱德华七世》《简·爱》《加冕礼长街》《新来的人们》《大西洋底来的人》《加里森敢死队》《草原小屋》《嘉蒂回家》《阿花的生涯》等。其中，1951年美国哥伦比亚广播公司推出的电视情景喜剧《我爱露西》，表现一个一直想进入娱乐行业但毫无天赋的家庭主妇的生活故事，该剧连续播出20多年，成为深受美国人欢迎的文化经典。英国首播于20世纪60年代的《加冕礼长街》也连播十几年，共达1 144集。1963年，由杰里米·桑德福摄制的《嘉蒂回家》，把摄像机镜头对准普通人家的日常生活，播出后引起轰动，被人们推为电视剧创作的代表之作。曾在我国中央电视台播出的系列电视剧《大西洋底来的人》《加里森敢死队》，由于其每集相对独立，叙事有张有弛，都取得了轰动性效应。前者是一部科幻系列片，描写来自大西洋底的迈克，有着非凡的智慧、超人的力量，能在危急之中帮助人类，惩恶扬善；后者描写第二次世界大战时盖尔林中尉率领的部下全是监狱犯人，他们从美国来到欧洲，以战斗换自由，个个身怀绝技、本领高超。

不出家门便可观赏的传播特点使电视剧的发展呈现很大的优势，电视剧中电影观念

取代戏剧观念，采用蒙太奇理论来拍摄电视剧，使之获得了与电影同等的地位，人们开始把电影和电视视为同一种艺术。与此同时，电视对电影市场产生很大的冲击，以至于电影片商从开始的不向电视台提供故事片，到后来的不得不与电视握手言和，电影和电视出现了互相合作的新局面，推出了一批被称为"电视电影"的作品。

3. 成熟阶段（20世纪70年代至今）

伴随着电视技术的提高、电视特征的增强，发端于20世纪60年代的电视连续剧、系列剧进入70年代成为主角。与前两个时期电视剧制作大多集中于单本剧的创作不同，电视连续剧、系列剧注重借多种艺术之长发挥电视手段之便，注重引人入胜的情节发展和错综复杂的人物关系，注重表现连绵的生活故事、广阔的时代变迁、曲折的人物命运，基于此，电视剧逐步摆脱了戏剧和电影的影响，不断回归自我，走向成熟。

这一时期较为著名的作品有美国的《根》《神探亨特》《成长的烦恼》《豪门恩怨》《浮华世界》《鹰冠庄园》；英国的《难分难舍》《亨利六世》《大卫·科波菲尔》《安娜·卡列尼娜》《简·爱》《罗密欧和朱丽叶》《十字路口》；苏联的《十二把椅子》《弗尔沙伊特的沙格》《苦难的历程》《战争与和平》；日本的《古都之风》《血疑》《阿信》《排球女将》《家兄》；巴西的《女奴》《卞卡》；墨西哥的《诽谤》；等等。相对来讲，欧洲的电视剧大多改编自文学名著，内涵丰富、情节生动，既刻画人物的情感世界，又展现广阔的社会背景。而美国的电视剧多取材于当代的现实生活，反映当代人所关心的社会问题，如《神探亨特》以系列故事表现亨特与搭档麦考尔在日常生活中与犯罪行为的较量，人物形象幽默风趣；《成长的烦恼》表现西尔沃一家五口普通人的生活问题，矛盾冲突激烈、人物性格鲜明，其中，社会问题的热点也变为电视剧的热点。日本的电视剧则充满民族意识和竞争精神，鼓励通过奋斗获得幸福，如《阿信》塑造了一位勤劳善良、坚忍不拔的女性阿信的形象，她在战乱中长大，在吃苦中度过艰难岁月，经营数十年，终于拥有自己的商号，命运的坎坷不能征服她不屈不挠的意志；《排球女将》中的小路纯子克服重重困难，终于获得冠军，并见到自己朝思暮想的母亲。

进入21世纪以来，全世界的电视剧创作数量越来越多，剧集本身制作更加精良，拍摄风格更为多元，提供给观众更好的视听享受和情感共鸣。如美剧《兄弟连》《越狱》《绝望的主妇》《实习医生格蕾》《生活大爆炸》《纸牌屋》《权力的游戏》等，日剧《冷暖人间》《深夜食堂》《半泽直树》《昼颜》等，韩剧《看了又看》《大长今》《人鱼小姐》《匹诺曹》《来自星星的你》《秘密森林》《信号》等，产生了很大的社会反响。

二、中国电视剧发展概述

与许多发达国家相比，中国电视剧起步较晚，前20年的发展比较缓慢，大部分时间处于停滞状态，但是近20年来发展迅猛，进步很大。我们对此做一个简单区分，大

体为四个阶段。另外,也简单介绍一下港台电视剧的发展情况。

1. 艰难的初创起步(1958—1977)

1958年6月15日,刚试播不久的北京电视台播出了中国第一部电视剧《一口菜饼子》,这部根据同名短篇小说改编的电视剧,人物不多,故事情节也比较简单,讲的是忆苦思甜、节约粮食的故事:一个小姑娘饭后用一块糕喂狗,被姐姐及时发现加以阻止,并回忆起中华人民共和国成立前一家人的痛苦遭遇,妹妹听后深受教育。至"文化大革命"前,北京电视台共摄制了《党救活了他》《焦裕禄》《江姐》等70多部电视剧。此外,上海电视台、广东电视台、天津电视台、吉林电视台、黑龙江电视台也摄制了《红色的火焰》《长征路上》《雷锋》《快马加鞭》等数量不等的电视剧。

初创阶段的电视剧创作时期主要是从1958年到1966年,这一阶段也是中国电视的起步阶段,电视剧在内容上重政治教化功能,"演中心、唱中心",配合当时全党、全国的中心任务,歌颂革命年代的英雄人物,歌颂新人新事新生活,具有浓郁的时代色彩和政治色彩。由于技术条件的限制,电视剧局限于黑、白两色,处于直播阶段,不能录像保存,播出时边演边播,不能出任何差错。在这种生产条件的制约下,每集电视剧的时间较短,限制在30分钟以内;剧情简单,场景局限在演播室里;强调戏剧冲突,遵循"三一律"的戏剧美学原则,许多电视剧显得较稚嫩,只是电视小戏,有的类似于剧场演出的实况转播。另外,由于技术条件的限制,北京电视台播出的电视剧只能在北京地区收看,不能传送到全国各地,影响极其有限。尽管条件简陋,工作人员却十分认真,配合默契,在及时反映生活、贴近现实、发挥电视特点等方面做出了积极的探索,在一定程度上突破了舞台剧的限制。如北京电视台的《党救活了他》,反映为抢救国家财产而被严重烧伤的工人邱财根的英雄事迹,是在新闻事件发表的当天突击编写的剧本,仅过30个小时就在电视上播出了。

"文化大革命"时期,各行各业都处于瘫痪阶段,电视剧创作也不例外,几乎是一片空白,在长达十年的时间里,全国只有《考场上的反修斗争》《公社党委书记的女儿》《神圣的职责》等3部图解特定时代里的政治话语电视剧的作品(后两部都是知青"上山下乡"的题材),刚刚起步的中国电视剧陷入了长期停滞状态。

2. 重新起步至初步繁荣(1978—1990)

中国电视剧创作在"文化大革命"后重新起步,并得到迅速发展。这主要得力于改革开放为电视剧创作提供了宽松有利的大环境,也因为经济发展后我国电视机的社会拥有量急剧增长,而便携式摄像机的普遍使用也为电视剧的制作提供了新的更为方便快捷的技术手段。其中,又可分成这样两个小的发展阶段。

(1)重新起步阶段

1978年5月22日,刚刚改名的中央电视台推出了新时期第一部电视剧《三家亲》,这部反映农村勤俭办婚事的电视剧根据同名锡剧改编,是采用实景拍摄的彩色电视片。

真实的环境、多变的场景、灵活的镜头，使该剧充满逼真的生活气息。1979年，中央广播事业局在首次召开的全国电视节目会议上提出了"大办电视剧"的号召，建议各地电视台凡有条件者都可制作电视剧，这一年共播出18部电视剧，此后电视剧的生产数量开始增多。1980年，中央电视台举办了以电视剧为主的全国电视节目大联播，一个多月的时间内共播出新创作的电视剧47部，促进了电视剧创作的发展，到该年年底，电视剧年产量第一次超过100部。1981年，我国又推出第一部电视连续剧《敌营十八年》，打破了电视单本剧一统天下的局面，该剧由于内容违反真实生活等一些缺陷而受到观众的批评，但对连续剧创作的形式做了有力的探索。这一年还首开了全国性的电视剧评奖活动，从此坚持一年举办一次，至1983年（第三届）才正式定名为"全国电视剧飞天奖"（以下简称"飞天奖"）。1983年，浙江《大众电视》杂志社主办第一届"大众电视金鹰奖"评奖活动，与飞天奖为政府奖不同，该奖由群众投票评选，从此也是每年评选一次。两个奖项的设立，有力地推动了电视剧创作质量和水平的不断提高。

　　这一时期电视剧的生产量每年成倍增长，题材以反映现实为主，比较贴近生活；品种上从以单本电视剧为主到向中篇电视剧发展，不少电视剧在思想性、艺术性方面达到了一定的高度。代表作有单本剧《有一个青年》《凡人小事》《女友》《新岸》《周总理的一天》《乔厂长上任记》《女记者的画外音》《新闻启示录》《走向远方》等；连续剧有《蹉跎岁月》《武松》《鲁迅》《赤橙黄绿青蓝紫》《上海屋檐下》《高山下的花环》《华罗庚》《生命的故事》《今夜有暴风雪》等。

　　其中《有一个青年》《凡人小事》《新岸》等单本剧故事简洁、矛盾集中、形象生动、结构完整，着力描写日常生活中随处可见的普通人的生活与情感，带着浓郁的生活气息，在创作方法上表现出对"文化大革命"文艺刻意塑造"高大全"人物的反叛。它们有的正确地反映了"文化大革命"给青年工人带来的精神创伤，以及他们在新时期不甘现状、发奋自强要追回被耽误的青春的决心和意志；有的通过描写城市普通教师的平凡小事，抨击了"请客送礼，开后门办事"的不正之风；有的描写"文化大革命"中的失足青年如何改过自新，不失做人的尊严和对生活的信心。这些作品取材于真实的社会生活，展现了在新的时期人们摆脱历史哀怨、满怀信心地建设新生活的热切情怀和精神面貌。

　　《蹉跎岁月》《今夜有暴风雪》《赤橙黄绿青蓝紫》等中篇连续剧在当时都引起很大的反响。在创作方法上，这些电视剧将人物推到尖锐激烈的矛盾中，一改以往人物塑造过于简单和符号化的创作倾向，使人物形象显得较具个性、颇为丰满。前两部电视剧以知青为题材，可以说是电视剧中的"伤痕文学"。《蹉跎岁月》描写了在"文化大革命"时期，共同的命运把柯碧舟、杜见春、邵玉蓉三个青年联系在一起，他们满怀虔诚地奔赴山乡插队落户，但是在残酷的现实面前，他们的理想被撞得粉碎，然而他们没有颓废消极，而是逐渐意识到自己的责任，重新鼓起人生的风帆。《今夜有暴风雪》以雄浑沉

郁的风格，再现了"文化大革命"时期悲怆的历史画面：在北大荒挣扎了十年的知青们，在一个风雪之夜突然得到可以回城的消息，知青们从四面八方朝团部涌来，局面一时失控，仓库失火，歹徒乘机抢银行，刘迈克为保护国家财产献出了生命，而善良文静的姑娘裴晓云因出身不好而遭受歧视，最后却在第一次被允许站岗时因无人换岗而冻僵在哨位上。《赤橙黄绿青蓝紫》是较早的改革题材的电视剧，塑造了一个桀骜不驯的复杂人物刘思佳的形象，他看似玩世不恭，但敢于对工厂管理弊端提意见，在关键时候奋不顾身地开着起火的汽车离开油库。这些作品摆脱了配合政治、图解宣传的缺点，呈现出对作品思想内涵和艺术价值的自觉探索。《女记者的画外音》《新闻启示录》等电视剧以其几乎与社会生活同步的近距离展示、新闻政论似的犀利锋芒，令人耳目一新，在探索电视剧艺术形式和艺术表现手段方面取得了可喜的突破。

这个时期的电视剧制作手段已大为改观，在很多方面学习并接近于电影艺术创作，即大量采用实景拍摄、多线结构、蒙太奇方式等。同时，该时期的优秀电视剧大多改编自小说，在人物形象的塑造和故事情节的发展方面都因为明显受到文学的滋润而具有很强的感染力。

（2）初步繁荣阶段

从 20 世纪 80 年代中期开始，中国电视剧在前阶段探索的基础上，积累了经验，培养了人才，进入了一个初步繁荣的发展阶段。该阶段最明显的一个特征就是增长速度前所未有，呈几何级增长状态。在数量方面，从 1985 年的突破 1 000 集到 1988 年的突破 2 000 集，到 1990 年则突破 5 000 集；在篇幅方面，从以 3—8 集中篇为主转向以 9 集以上长篇为主。

这一时期的电视剧在题材上有了相当大的拓展。以每年面世的情况来说，这一时期的主要作品有 1985 年：《四世同堂》《新星》《寻找回来的世界》《诸葛亮》《巴桑和她的弟妹们》《穷街》等；1986 年的《红楼梦》《西游记》《努尔哈赤》《雪野》《凯旋在子夜》《甄三》《希波克拉底誓言》《太阳从这里升起》《丹姨》等；1987 年的《西游记》《严凤英》《便衣警察》《雪城》《乌龙山剿匪记》《啼笑因缘》《秋白之死》等；1988 年的《末代皇帝》《篱笆·女人和狗》《师魂》《绿荫》《神圣忧思录》等；1989 年的《上海的早晨》《商界》《有这样一个民警》《长城向南延伸》《结婚一年间》等；1990 年的《围城》《渴望》《杨乃武和小白菜》《公关小姐》《宋庆龄和她的姊妹们》《深圳人》《焦裕禄》《辘轳·女人和井》《你为谁辩护》《巾帼悲歌》等。其中《新星》以浓墨重彩表现了一个古老的山区小县古陵在社会变革的大潮下卷起的波澜，展示了一幅县级体制改革中充满尖锐矛盾的生活画卷，李向南大刀阔斧，革除弊政，打击不正之风和官僚主义，顺了民心，出了民气，被人称为"改革英雄"。该剧引发了人们呼唤改革深入的热潮，造成全国观众的众相议论，但将改革的动力和成败归于个别"青天"式人物，则表现了传统人治思想的局限。

在电视剧的形态和创作手段方面,《四世同堂》首开长篇连续剧的先河。1985年,北京电视台推出28集电视连续剧《四世同堂》,当即轰动全国,从此长篇连续剧成为电视剧创作阵营的主力军。长篇电视剧容量大,易于表现丰富复杂的故事情节、广阔多姿的时空变迁和起伏跌宕的人物命运,最大限度地适应了电视媒介播出的日常性和观众收看的连续性,被认为是最具电视剧特征的创作样式。1990年,由北京电视台、北京电视艺术中心联合推出的50集大型室内剧《渴望》,播出后大获成功,该剧是以基地化生产方式制作的家庭伦理剧。电视剧曾经在很长一段时间按照电影思维创作,用电影方式拍片,那种选择外景、实景拍摄的方法速度慢、产量低、耗资大,随着电视节目的日益市场化,必须寻找到适合电视自身特色的制作方式。"室内剧"的出现,标志着电视剧生产一个新时代的开始。从此以后,电视剧制作越来越注重建立影视基地的做法,采用室内搭景、多机拍摄、连续表演、同期录音的拍摄方法,使电视剧的生产效率大大提高,使得一次性投入后可取得长久效益,即生产成本大大降低。于是,纯室内式或半室内式拍摄的国产电视剧就如雨后春笋般地出现在了寻常百姓家的电视机屏幕上。

在当时很多长篇电视连续剧中,名著改编和历史题材成为主角。在当年影响较大的有《红楼梦》《西游记》《努尔哈赤》《渴望》《围城》等。《红楼梦》是中国古典"四大名著"之首,将其改编成电视剧,开启了文学名著以电视的方式"飞入寻常百姓家"的先河。该剧的拍摄尽管在红学界有这样那样的不同看法,但就整体而言是非常成功的,尤其是大量非职业青年演员相对纯情自然的表演,给人留下了非常深刻的印象,在某种意义上来说,那是李少红导演拍摄的新版电视剧《红楼梦》相对比较缺乏的,乃至可以说是无法比拟的。电视剧《西游记》的拍摄同样取得了很大成功,尤其对于更广大的青少年和普通百姓来说影响很大,其传播效果也确实不是后来重拍者所能达到的。《努尔哈赤》是历史剧中的一部扛鼎之作,该剧吸取了新时期以来史学界在清史研究上的最新成果,超越了狭隘的民族意识和文化偏见,塑造了一个有血有肉、活生生的英雄形象。努尔哈赤在率领女真民族崛起的戎马生涯中,始终迸发着富于开拓进取的自强精神,这正好契合了当今的时代特点,因此,播出后在全国引起巨大反响。《渴望》是对人间各种美好情愫的一次集中的表现,该剧以"文化大革命"为背景,塑造了一系列具有是非善恶分明特征、符合大众审美心理的人物形象,反映了"文化大革命"中千家万户的悲欢离合。刘慧芳是众多美好感情的化身和集中体现,这一形象的出现,恰逢全社会对人间真情强烈向往之际,因此,在艺术创作和社会心理领域都引起了巨大的反响。《围城》根据钱锺书同名小说改编,为中国电视剧重视文学剧作的基础和人物语言的个性化起到了示范作用。全剧用画面加旁白的手法,尽可能保留原著中充满幽默机智的语言,展现了抗日战争时期一部分知识分子的精神风貌,成功地解决了文学作品改编为电视剧的难题,表现了我国电视剧创作为提高文化品位和艺术质量而做出的努力。

除长篇剧外,单本电视剧也有一些精品力作,如《秋白之死》《希波克拉底誓言》等。《秋白之死》塑造了一个胸怀坦荡、严于律己的无产阶级革命家的形象,在创作方法上采用写实和写意的结合,将历史真实和艺术细节进行合理想象整合,使作品充满了文学性和哲理性。《希波克拉底誓言》借助古希腊的圣医希波克拉底的誓词拍摄而成,它超越所描写的医疗事故的层面,升华到对人生哲理的认识上,立意较深,形式较新。

这个时期的电视剧在数量急速增长、质量不断提高的前提下,不少作品思想精深、艺术精湛、制作精致。但不可否认,也有一些平庸之作,有的粗制滥造,有的趋时媚俗。因此,国家广播电视总局为实施精品战略,自1985年以来每年年初都要召开一次全国电视剧题材规划会议,会上对上年度电视剧创作的成败得失进行总结,对当年电视剧创作做出规划,确定重点选题,避免题材撞车。1989年,国家又开始实行电视剧制作"许可证"制度,对规范、促进电视剧创作产生了积极作用。

3. 较为成熟与更加繁荣(1991—2011)

从1991年开始,中共中央宣传部设立"五个一工程奖",提倡以高尚的精神塑造人、以优秀的作品鼓舞人,使电视剧的精品意识得到了进一步加强。这之后在"弘扬主旋律、提倡多样化"的原则指导下,中国电视剧的创作日益丰富多彩,不少电视剧遵循现实主义的创作思想和方法,贴近人生,直面人生,弘扬时代的主流精神,歌颂人间的真善美,提高了自身的思想品位、文化意蕴、审美格调,各类题材、体裁、风格和样式的电视剧齐头并进,形成多元发展格局。在突出精品意识的同时,电视剧创作还体现出以下一些趋势。

一是注重通俗性。电视剧通俗化进程在"《渴望》热"的影响下加快了步伐,写百姓喜闻乐见的事,以虔诚之心服务观众,将深奥的人生哲理、尖锐的现实冲突化解为通俗易懂、老少咸宜的艺术形象,使剧情充满人情味、喜剧性、轻松活泼、赏心悦目、寓教于乐,成为创作的风尚。北京电视艺术中心录制的《编辑部的故事》是我国第一部电视系列喜剧,该剧以《人间指南》杂志编辑部为主要场景,由6位年龄不等、性格各异却热心助人的编辑贯穿全剧,18集故事各自独立,反映的都是现实生活中的热门话题,幽默风趣、调侃戏谑、触及时弊、引人深思。情景喜剧《我爱我家》《家有儿女》开创性地引进了国外情景喜剧的模式,并与中国的喜剧、小品等形式有机结合,展示了20世纪90年代北京一家人及他们的亲朋好友、左邻右舍的日常生活。《孽债》作为这个时期"海派"电视剧的代表,围绕五个知青子女从云南来沪寻找生身父母的中心事件,反映了五个不同类型的上海家庭在大变革时代中的生存环境和复杂心态。

二是注重市场化。电视剧以巨额资金投入为前提,制作耗资巨大,单一的经费来源满足不了生产的需要,在市场开放的条件下,走商品化之路,按市场机制运作,多方吸纳资金投拍电视剧为势所必然;同时电视剧必须引入流通机制,进入节目市场,让买卖双方平等交易,按照优胜劣汰的法则进行自我淘汰,避免资金浪费,使生产进入良性循

环。中央电视台在1993年出资350万元人民币，购买了电视剧《爱你没商量》，虽然被人批评是"盲目的市场行为"①，却是走向市场的一个标志。电视剧《北京人在纽约》靠银行贷款解决资金问题，《京都纪事》《我爱我家》也都实行了商业运作。电视剧的节目交易活动很多，如每逢单年举办的四川国际电视节，每逢双年举办的上海国际电视节，以及固定在每年6月在全国不同城市举办的全国性电视节目交易会，为电视剧提供了较为广阔的市场。根据美籍华人曹桂林同名小说改编的《北京人在纽约》是中国第一部按照市场机制操作的电视剧，该剧的拍摄资金是北京电视艺术中心以自己的固定资产作抵押，向银行贷款150万美元筹集而来的。

　　三是注重多元化。这一时期的电视剧题材较之前任一时期的创作都更为丰富多彩。比较突出的一类是现实题材，与时代同步，与社会生活息息相关，展现改革开放发生在中国大地上的一个个变化。《情满珠江》时间跨度从"文化大革命"到改革开放，从城市到农村，从知青到商战，透过男女主人公的情感波澜，可感受到时代的变迁和改革开放对他们精神世界带来的影响。《英雄无悔》通过常见的警察故事，全方位地折射出当代社会风貌，堪称一幅展现南国改革开放和现代化建设生活的形象画卷。《苍天在上》表现了随着改革开放进程的发展，改革者开始自觉地意识到自身改革的必要性，在清除改革障碍的同时，也表现了他对自身缺点的反思，以及人性的复归和自我完善。《和平年代》通过展现一批曾经历过战火洗礼的军人在"无仗可打"的和平年代所遇到的价值观念的冲突，深刻揭示了军人价值在新的历史环境中的存在。以《中国神火》《铁人》《焦裕禄》《好人燕居谦》《有这样一个民警》《一个医生的故事》为代表的一批作品着力塑造当代英雄形象，超脱于英雄形象的窠臼，更加强调人物性格开掘的深度。名著改编也在这一时期的电视剧创作中引人注目。如根据古典名著改编的电视剧《三国演义》《水浒传》，根据现代名著改编的《南行记》《孽债》《钢铁是怎样炼成的》等，这些作品在保持原著的艺术风格的基础上，充分调动了电视艺术的表现手段来刻画人物、叙述情节、营造场景，制作精致，意蕴悠长。

　　这一时期有影响的主要作品有1991年的《编辑部的故事》《外来妹》《孔子》《中国神火》《上海一家人》《北洋水师》《杨家将》《南行记》《好人燕居谦》等；1992年的《唐明皇》《中国商人》《半边楼》《双桥故事》《天梦》《风雨丽人》《京都纪事》《古船、女人和网》等；1993年的《神禾源》《北京人在纽约》《情满珠江》《大雪小雪又一年》《过把瘾》《凤凰琴》《豫东之战》等；1994年的《三国演义》《九一八大案纪实》《孽债》《马本斋》《东方商人》《年轮》等；1995年的《宰相刘罗锅》《英雄无悔》《苍天在上》《西部警察》《咱爸咱妈》《子夜》《东边日出西边雨》《孔繁森》《天网》等；1996年的《和平年代》《儿女情长》《党员二楞妈》《车间主任》《弘一大师》

① 仲呈祥：《艺苑问道：仲呈祥自选集》，北京：北京广播学院出版社，2004年版，第112页。

《深圳人》《司马迁》《浦江叙事》《香港的故事》等；1997年的《水浒传》《人间正道》《黑脸》《红十字方队》等；1998年的《走过柳源》《牵手》《雍正王朝》《春光灿烂猪八戒》《红处方》等；1999年的《钢铁是怎样炼成的》《突出重围》《开国领袖毛泽东》《红岩》《永不瞑目》《贫嘴张大民的幸福生活》《刑警本色》《田教授家的二十八个保姆》《有这样一个支部书记》《嫂娘》《大明宫词》等；2000年之后的《大雪无痕》《忠诚》《日出东方》《长征》《孙中山》《向前向前》《康熙王朝》《武林外传》《大宅门》《红粉》《家有儿女》《刘老根》《乡村爱情》《清凌凌的水蓝蓝莹莹的天》《金婚》《暗算》《潜伏》《中国式离婚》《士兵突击》《乔家大院》《闯关东》《走西口》《解放》《保卫延安》《十万人家》《蜗居》《人间正道是沧桑》《恰同学少年》《解放大西南》《奠基者》《茶馆》等。

4. 守正出新，呈现全新时代图景（2012年至今）

2012年之后，中国电视剧走上快速提升发展之路，在内容生产上，通过网络文学、真实事件改编等丰富电视剧的创作，打造出一批或展现中国历史文化，或具有社会关怀的高质量电视剧；在电视剧制作上，由于市场大、资本大量注入，电视剧开始以"电影化"的标准进行精良的制作，观众对于电视剧的视听语言及艺术审美要求也越来越高。

改革题材剧、军旅题材剧、行业剧、家庭伦理剧、情感都市剧等类型创作守正出新，出现了一批原创力水平较高的好作品。表现中国社会城乡改革大潮的《浮沉》《马向阳下乡记》《温州一家人》《推拿》《生命中的好日子》《老农民》《平凡的世界》《温州两家人》《安居》《鸡毛飞上天》《大江大河》等接续了20世纪80年代改革题材剧的优秀传统，又以与时俱进的时代视野观中国社会的历史与现实，生动再现了30年来深度的社会转型与体制变革，传神地表现了行进在其中的改革者与普通人在思想观念上的变化及其精神情感命运的变迁。《湄公河大案》《于无声处》《谜砂》《人民检察官》《小镇大法官》《人民的名义》等，以丰富的刑侦、反腐内容，传达了法制精神与社会正义，有较高的叙事艺术水平，受到观众的普遍欢迎。军旅题材剧注重表现当代年轻军人的成长历程，在艺术上追求类型的融合创新，更加偏向年轻受众的审美需求。《火蓝刀锋》《我是特种兵》《热血尖兵》《青春集结号》《陆军一号》《深海利剑》等是其中比较优秀的作品。行业剧，以医生、律师等职业及其情感为主要内容的电视剧类型也有较大发展。《心术》《产科医生》《青年医生》《外科风云》等医疗剧和《离婚律师》《金牌律师》等律师剧涉及青年从业者的爱情、婚姻等成长故事和医患关系、医疗改革、医疗律政伦理等公共焦点话题，常以一波三折、引人入胜的情节和贴近百姓生活的内容引发观众共鸣。家庭伦理剧、都市情感剧一直是贴近百姓、深具活力的电视剧类型，《父母爱情》《情满四合院》《小儿难养》《小爸爸》《岳母的幸福生活》《老有所依》《嘿，老头》《北京青年》《咱们结婚吧》《大丈夫》《欢乐颂》《小别离》《中国式关系》《都挺好》《三十而已》《小舍得》等剧以其强话题性、高敏感度引起大众强烈

共鸣和广泛关注。

革命历史题材剧依托政策激励、特殊历史节点纪念活动等优势，创作呈现繁盛态势。《我们的法兰西岁月》《聂荣臻》《毛泽东》《寻路》《历史转折中的邓小平》《彭德怀元帅》《海棠依旧》《毛泽东三兄弟》《绝命后卫师》《长征大会师》《东方战场》《历史永远铭记》《长沙保卫战》《东北抗日联军》《北平无战事》《少帅》《战长沙》《十送红军》《林海雪原》（2017年改编版）等取得较高艺术成就。

谍战剧创作继续发展，叙事技法日趋成熟，不时出现创作高峰，佳作迭出。《潜伏》《黎明之前》《悬崖》《锋刃》《独刺》《红色》《王大花的革命生涯》《伪装者》《好家伙》《父亲的身份》《解密》《麻雀》等各有千秋。谍战剧在对人性深度的表现、对细节的挖掘及悬念设置的叙事技巧等各方面都明显有精进。

关注度较高的历史剧有《赵氏孤儿案》《楚汉传奇》《木府传奇》《大秦帝国之纵横》《大秦帝国之崛起》《精忠岳飞》《抗倭英雄戚继光》《于成龙》等。历史传奇剧《后宫·甄嬛传》《陆贞传奇》《兰陵王》《武媚娘传奇》《琅琊榜》《芈月传》《大军师司马懿之军师联盟》《楚乔传》《延禧攻略》《如懿传》《庆余年》等都有较高的收视率和点击量。

近年来，家族剧向年代剧过渡，表现内容日趋青春化，传奇性、浪漫性也更强，大多涉及抗战内容或以抗战内容为重心。《红高粱》《青岛往事》《打狗棍》《勇敢的心》《民兵葛二蛋》《正者无敌》《二炮手》《女儿红》《白鹿原》《那年花开月正圆》等，或以表现家族历史、人物情感命运变迁见长，或以展示战争主题、激荡传奇为特色，或以深厚的历史感和人文深思为表征，大多取得了较高的收视率。

5. 港台电视剧

作为中华文化的有机组成部分，港台电视剧一方面植根于传统文化的沃土，另一方面借鉴西方文化之长，更讲究商业性、娱乐性、通俗性，其创作异彩纷呈、别开生面。其中，武侠题材、历史题材、言情题材、都市乡土题材的连续剧久演不衰，深受观众的欢迎和青睐。

武侠题材剧有《霍元甲》《楚留香》《射雕英雄传》《书剑恩仇录》《小李飞刀》《神雕侠侣》《鹿鼎记》《笑傲江湖》《绝代双骄》等。这类电视剧大部分改编自古龙、金庸的武侠小说，在纵横交织、波澜壮阔的历史背景下，描写主人公的英雄正气，或绝技超群、行侠仗义，或智勇双全、除暴安良，表现了中华民族传统的文化价值和精神气节。在情节安排上，有的层层深入、引人入胜，有的曲折悬疑、大起大落。如《霍元甲》描写出身于武术世家的霍元甲无师自通，一身正气，与邪恶势力作对，他没有正式介入武林，却练就迷踪拳法，成为一代宗师；《射雕英雄传》描写宋元之交孤儿郭靖在流浪途中结识黄蓉，相伴浪迹天涯，郭靖憨厚耿直、黄蓉机智伶俐，他们逢凶化吉，大难不死，风流倜傥，情深义重。历史题材的电视剧有《包青天》《杨家将》《戏说乾隆》

《金枝欲孽》等，这类电视剧借古讽今、亦庄亦谐、伸张正义，大快人心，史实与虚构结合，既有浓厚的历史感，又有强烈的现代意识。如《包青天》拍摄了300多集，塑造了秉公执法、刚正不阿的包拯形象，他既铁面无私又扶持弱小，既执法如山又爱民如子，是一个有血有肉、爱憎分明的人；《戏说乾隆》描写的是风流天子乾隆皇帝微服私访、三下江南的故事，该剧通过"戏说"方式，重新裁剪正史野史、民间传说，集言情、打斗、闹剧于一体，趣味横生，诙谐轻松。言情题材的电视剧有《牵情》《几度夕阳红》《烟雨蒙蒙》《庭院深深》《在水一方》《婉君》等，以琼瑶作品为代表的这类电视剧往往紧紧围绕男女主人公的爱情纠葛，宣扬纯正无瑕、如梦如幻、唯美唯情但又很少涉及现实的爱情，情节上一波三折、节外生枝、曲折动人，但又有模式化的痕迹，人物大同小异，故事陈陈相因。都市乡土题材的电视剧有《追妻三人行》《家有仙妻》《全家福》《邮差》《星星知我心》等。这类电视剧既有都市生活的写照，又有温馨乡土的礼赞，有的带有喜剧色彩，如《追妻三人行》通过轻松幽默的方式，描写阴差阳错的误会，有较强的娱乐性和可视性；有的带有写实色彩，朴素清新、清纯自然，如《星星知我心》渗透浓浓的乡情和亲情，塑造了一位充满爱心的母亲古秋霞的美好形象。港台电视剧一般都讲究编剧技巧，制作力求创新多变，并借助现代科技手段，因而受到观众的欢迎。但也有一些电视剧胡编乱造、煽情矫情、故弄玄虚、落入俗套，这些弊端都是不足取的。

 21世纪中国社会文化环境急遽变化，文化语境的变迁、大众审美习惯的变化、影视制作手段的进步等因素使得受众拥有越来越多的选择。随着港台影视制作本身固有缺陷的逐渐显露与大陆影视市场的日渐繁荣，港台电视剧逐渐式微。2000年，国家广播电影电视总局发出《关于进一步加强电视剧引进、合拍和播放管理的通知》，政府逐步加大对文艺领域的监管力度。香港与内地合拍剧成为21世纪港剧创新的突破点，2005年，受《内地与香港特区更紧密文化关系安排协议书》、"限韩令"等一系列政策措施的影响，港剧重新成为内地市场引进剧的重头戏，尤其以纪念香港回归十周年的合拍"回归剧"为代表，如《香港姊妹》《岁月风云》等。内地资本的注入给港剧的场景选择、制作规模、演职员选择等方面带来了益处，但此阶段合拍剧的创作理念基本延续了经典港剧的模式，或借力经典剧推出衍生剧，如《宫心计2》《溏心风暴3》等。衍生剧在宣传推广上虽有诸多优势，但多数因剧情雷同无新意、过度消费情怀等问题导致内地观众出现审美疲劳，未能再续原作辉煌。

 2020年，以《叹息桥》为代表的新港剧，以主题的现实复杂性、罗生门式的叙事方式、立体的人物塑造、考究的摄影风格呈现出不同于传统港剧的新趋向。《叹息桥》是由Viu TV（香港电视娱乐有限公司开办的一个粤语免费电视频道）和优酷合作，于2020年3月在优酷独播的悬疑爱情剧。以都市爱情为切入点，深入探讨原生家庭、人性阴暗面、伴侣选择、精神疾病、两性相处等诸多社会化议题。新港剧多为小成本制

作，内容与拍摄手法不拘一格，大胆实验，呈现出与绝大多数观众印象里不同的港剧。传统港剧模式或已过时，但港剧的创造力仍在。"港味"也在以《叹息桥》为代表的新港剧中被重新构建，与内地文化、互联网市场交互融合发展，共同参与当下的中国叙事。

21世纪的前十年是台湾偶像连续剧的黄金发展时期。《流星花园》《战神》《恶作剧之吻》《花样少男少女》《公主小妹》《恶魔在身边》《东方朱丽叶》《王子变青蛙》《微笑PASTA》《爱情魔发师》《转角遇到爱》《换换爱》《命中注定我爱你》《下一站，幸福》等，这些电视剧多以"灰姑娘"式的剧情设置，满足了众多普通观众对于美好爱情的想象，打造了美好、浪漫乃至脱离现实的恋爱空间。自2010年起，由于市场萎靡、产业不景气，"偶像剧"因陷入公式化创作模式引发了观众的审美疲劳而走向低迷，此后台湾电视剧长期陷入"乡土剧"独占鳌头、总体制作水平低下的尴尬局面。从2015年开始，《花甲男孩转大人》等"植剧场"系列、《通灵少女》等剧以本土闽南文化题材创作，结合跨境合作在国际网络平台播映，同时开启类型化、产业化制作的"短剧"模式，通过国际化资金和资源的注入，开启转型之路。2019年是台湾地区电视剧产制重要转型发展之年。《我们与恶的距离》《想见你》《俗女养成记》3部电视剧通过现实主义批判、"台式"轻喜剧风格、悬疑奇幻元素及多元丰富的叙事模式，在内容创作、生产制作、营销等方面实现转型升级，在大陆影视评分网站豆瓣上分别获得了9.5、9.2、9.1的高分，位居豆瓣2019年度华语电视剧前三名。在观众对视听观感追求愈高的当下，多是成低本、小制作的台湾电视剧凭借精细构思的内容生产、多元创新的叙事模式，以及巧妙嫁接的流行音乐，重返大陆市场，并在当下竞争激烈的大陆市场获得宝贵的一席空间。

第二节 中国优秀电视剧举要

电视剧在整个国家影视文化消费中占据十分重要的位置。其中，很多优秀电视剧的广泛传播，对于国家民族思想文化建设影响很大。近几十年来，中国电视剧创作在多方面进行了非常成功的探索，取得了长足的进步，尤其在以下一些题材内容或剧作形式方面，更是成绩斐然、影响深远。需要指出的是，与所有分类其实都是相对的一样，比如，《还珠格格》既是历史题材喜剧，又是青春偶像喜剧；《开国领袖毛泽东》既是重大革命历史题材剧，又具有人物传记电视剧的特征；等等。

一、重大革命历史题材剧和军旅题材剧

中国电视剧的成熟和繁荣，与主旋律作品成为荧屏主角这一现实密切相关。其中，

重大革命历史题材和军旅题材无疑是特别成功和影响很大的一个部分。由于很多重大革命历史题材其实也都具有军旅题材的特征，因此，在此把它们放在一起来做简要介绍。

1. 重大革命历史题材

该剧种通常以重大革命历史事实为创作依据，因此，基本虚构的如《人间正道是沧桑》那样的，属于主旋律作品，但一般不属于重大革命历史题材剧。重大革命历史题材电视剧大多以艺术化的叙事，真实展现近代以来的革命进程，并吸取近来学术界的最新学术成果，再现历史情景及人物命运，如实地把革命者作为血肉丰满的人来描写，形象生动、真实可信。

一般地说，重大革命历史题材也可以有如下的细分。

（1）以重大革命历史事件为主体的，如《长征》《解放》《我们的法兰西岁月》《长征大会师》《绝命后卫师》《东方战场》《历史永远铭记》《长沙保卫战》《东北抗日联军》《北平无战事》《少帅》《战长沙》《十送红军》《林海雪原》（2017年改编版）《外交风云》《伟大的转折》《谍战深海之惊蛰》《光荣时代》《河山》《归鸿》《激情的岁月》《觉醒年代》等。

（2）以重大革命历史事件和突出个别重要革命历史人物相结合为主体的，如《日出东方》《开国领袖毛泽东》《聂荣臻》《毛泽东》《寻路》《历史转折中的邓小平》《彭德怀元帅》《海棠依旧》《毛泽东三兄弟》《上将洪学智》《共产党人刘少奇》《可爱的中国》《永远的战友》等依据"大事不虚"的创作原则，具备了伟人传记故事片应有的史诗品格和大气格局（以群像为主的一般归入第一类）。

（3）以中华人民共和国成立以后重大革命历史题材为主体的，如军事方面的《解放大西南》，关于发展石油工业方面的《奠基者》，关于发展"两弹一星"的《五星红旗迎风飘扬》；表现中国社会城乡改革大潮的《温州一家人》《温州两家人》《鸡毛飞上天》《大江大河》等；致敬脱贫攻坚伟大事业的《马向阳下乡记》《山海情》等。

2. 军旅题材

（1）很多重大革命历史题材其实也是典型的军旅题材，如《八路军》《解放海南岛》等。

（2）军旅题材可以基本虚构创作而不必基于历史事实，如《高山下的花环》《凯旋在子夜》等。《亮剑》《我的兄弟叫顺溜》《潮起潮落》《突出重围》《DA师》《士兵突击》《我是特种兵》《空降利刃》《陆战之王》《号手就位》《飞天英雄》等作品展示了现代军队建设和军人的新风貌。

二、社会发展与百姓生活剧

中国电视剧的成熟与繁荣伴随着中国社会改革开放的不断进步与深入，因此，表现中国社会发展和百姓生活题材的电视剧，自然成为非常重要的一个组成部分。这些电视

剧所映现的生活内容与时代同步，和社会生活息息相关，展现改革开放后发生在中国大地上的一个个变化，创造了一个个新人形象，不少作品的感染力很强。除了众所周知的《渴望》外，比如，早期的《情满珠江》，时间跨度从"文化大革命"到20世纪80年代，表现内容很丰富，从城市到农村，从知青生涯到商战，透过男女主人公的情感波澜，可以感受到时代的变迁和改革开放对他们精神世界带来的影响。《和平年代》通过展现一批经历过战火洗礼的军人在"无仗可打"的和平年代所遇到的价值观念的冲突，深刻揭示了军人价值在新的历史环境中的存在，表现了以秦子雄为代表的当代军人在和平时期的精神风范，歌颂了军人在平凡生活中的不平凡的精神境界的追求。《大雪无痕》敢于触及敏感而尖锐的重大社会矛盾，对腐败行为思考和揭示的程度极为深刻，虽然其外在的故事线索是以一件重大命案的侦破而引发的，但全剧真正关心的是官场上复杂的人际关系和利益关系对人心灵的扭曲和腐蚀，充分展现了人物在面对诱惑和威胁的时刻独特而丰富的精神世界。《空镜子》以对比的方式刻画出姐妹不同类型的女性形象，不同价值观、爱情观所导致的不同归属使作品充满戏剧张力。进入21世纪后，中国电视连续剧有很多作品都非常注意贴近现实生活，这与同时代的中国电影形成较大的反差。《贫嘴张大民的幸福生活》堪称平民现实主义作品，主人公始终以乐观豁达的态度来对待生活的不公和无奈，在贫困与苦难中坚持守望幸福。《蜗居》非常真切地涉及了当下都市人特别真切而现实的很多方面的生活内容，因此，很快成为大江南北热议的对象，其态势比当年的《新星》和《渴望》都有过之而无不及。可见，任何文化艺术，只要贴近现实，贴近生活，就会有更多的受众和更大的社会影响。

简要地说，这方面的电视剧主要可以分成这样几类。

1. 农村生活题材

（1）表现相对原生态的农村生活题材的，如《篱笆·女人和狗》等三部曲，《蹚过男人河的女人》《喜耕田的故事》《老农民》《刘老根》《国家孩子》《希望的大地》《启航》等。

（2）主要反映农村改革生活新气象的，如《希望的田野》《永远的田野》《插树岭》《清凌凌的水蓝莹莹的天》《麦香》《在桃花盛开的地方》《欢喜盈门》等。

2. 城镇生活题材

（1）表现改革开放生活题材的，如《新星》《苍天在上》《十万人家》《大雪无痕》《温州一家人》《奔腾年代》《激荡》《大江大河》等。

（2）反映百姓日常生活、婚姻爱情和亲情的，如《渴望》《蜗居》《手机》《空镜子》《贫嘴张大民的幸福生活》《世纪之约》《牵手》《中国式离婚》《乡村爱情》《亲情树》《亲兄热弟》《大哥》《金婚》《金婚风雨情》《左手亲情右手爱》《嘿，老头》《幕后之王》《我的真朋友》《加油，你是最棒的》《我们都要好好的》《乔安你好》《亲爱的，热爱的》《山月不知心底事》《逆流而上的你》《激情燃烧的岁月》《杜拉拉升职

记》《五星大饭店》《杉杉来了》《何以笙箫默》《老大的幸福》《媳妇的美好时代》《小欢喜》《少年派》《遇见幸福》《都挺好》《小舍得》等。

（3）表现民工和城镇底层创业者生活的，如《外来妹》《都市外乡人》《深圳人》《在远方》等。

3. 知青生活题材

如《今夜有暴风雪》《雪野》《雪城》《孽债》等。

4. 境外生活题材

如《北京人在纽约》《上海人在东京》《小小留学生》《带着爸爸去留学》等。

三、文学名著改编剧

文学名著改编电视剧，特别是根据古典名著改编的电视剧《红楼梦》《西游记》《三国演义》《水浒传》的成功，标志着中国四大文学名著全部搬上荧屏，其中，《三国演义》的改编更为成功一些。尽管不久后又拍摄的新版《三国演义》电视剧也有可圈可点之处，但是总体上稍见逊色，而且因为间隔时间太短，且初版电视剧《三国演义》的影像质量很好，因此，重拍的合理性和必要性更加值得质疑。老版《红楼梦》的影像质量要差一些，可惜新版《红楼梦》的整体效果更不理想，各界的评价几乎都以否定为主。相对而言，较早的《南行记》改编则获得好评。该电视剧打破原小说的结构，设计了三个时空交错进行：20世纪20年代是故事发生的历史时空，60年代是老作家第二次南行的过去时空，90年代是老作家与其扮演者共同探讨人生的现实时空，这一创造性结构，不仅扩大了全剧的叙事容量，而且使历史和现实在荧屏上得到巧妙的沟通。《茶馆》《四世同堂》《围城》等电视剧的改编，特别因为尽可能忠于原著而取得非常大的成功。

文学名著改编电视剧大致可做如下分类：

（1）由古典文学名著改编的，如《红楼梦》《三国演义》《水浒传》《西游记》等。

（2）由现当代文学名著改编的，如《四世同堂》《茶馆》《南行记》《子夜》《围城》《家》《保卫延安》《红岩》《红粉》《红高粱》《平凡的世界》《白鹿原》《神雕侠侣》《笑傲江湖》《侠客行》《书剑恩仇录》《天龙八部》《射雕英雄传》《倚天屠龙记》《连城诀》《碧血剑》《雪山飞狐》《鹿鼎记》等。

（3）由外国文学名著改编的，如《钢铁是怎样炼成的》等。

四、家族题材剧

家族题材剧的历史区间，以清末开始到民国期间为多，而且以描写家族创业生活居多。这些电视剧，如果加以细分的话，其实还可以分成：主要表现家族创业发展相关的，如《乔家大院》《闯关东》等；侧重表现家族和国家社会历史发展相关的，如《走

西口》《人间正道是沧桑》《新安家族》等。

一般地说，大多家族题材的电视剧会采用将家族及其事业发展与国家社会发展密切关联进行叙述的方法。其中，《乔家大院》和《闯关东》的影响很大，关键点在于故事内容与人物形象塑造同时得很成功。比如，《闯关东》中由李幼斌饰演的剧中第一主角朱开山，无疑最为闪亮，比《亮剑》中李云龙的形象更为立体丰满、感人至深而耀眼夺目。在朱开山身上，既有艰苦创业、不屈不挠、自强不息的顽强意志，又有仁爱为本、忠诚宽厚、爱憎分明的高尚情操，特别是深深地烙在其性格中那"家国一体""仁内义外"的民族文化精神和智勇双全、刚柔相济的浩然之气，被表现得自然真切、生动形象而富有个性，给人留下难以磨灭的强烈印象。再比如，萨日娜扮演的朱开山妻子"文他娘"，也非常出色。如果说朱开山是像大地脊背一样的山梁，那么文他娘就是自然血脉一般的清流；如果说朱开山像照耀征途山山水水的阳光，那么文他娘就是滋润家园一草一木的雨露；如果说朱开山代表着社会现实中的政治和哲学，那么文他娘就意味着日常生活里的艺术与宗教。

五、谍战剧、剿匪剧和警匪剧

谍战剧是以间谍及地下秘密活动为主题，包含卧底、特务、情报交换、悬疑、爱情、暴力刑讯等元素的一类电视剧。剿匪剧是以1949年后国民党军的残余势力勾结恶霸地主聚啸山林、占山为王、为非作歹，地方党组织和人民解放军进行剿匪斗争、肃清残余反动力量为题材的电视剧。警匪剧是以警察和匪徒为主线的电视剧，剧情内容通常是刑事案件侦破、反恐案件侦破、打击黑社会犯罪等，警匪剧通常贯穿警察和匪徒之间的斗智、斗勇，动作、追车、爆炸等场面也是主要特点。谍战剧、剿匪剧和警匪剧以其强情节、大悬念等优势深受广大电视观众的喜爱，是收视率的有力保障。

谍战剧、剿匪剧和警匪剧的主要作品如下：

（1）谍战剧，如《暗算》《潜伏》《黎明之前》《誓言无声》《悬崖》《王大花的革命生涯》《伪装者》等。

（2）剿匪剧，如《乌龙山剿匪记》《天池山血泪》《死命令》《乌蒙血》《万山剿匪记》《桂北剿匪记》《林海雪原》等。

（3）警匪剧，如《九一八大案纪实》《刑警本色》《便衣警察》《别让我看见》《湄公河大案》《于无声处》《谜砂》《人民检察官》《小镇大法官》《人民的名义》《破冰行动》《天下无诈》《因法之名》等。

六、古代历史剧和名人传记剧

这类作品虽然描写的是历史事件和历史人物，但焦点在人物形象的刻画、人物精神世界的展现和人格内涵的揭示上，或从历史题材中发现新内涵，或在历史题材中注入当

代审美新创造，沟通古今之间社会价值取向的共通点，在历史和现实的契合点上，把握其现实意义。这些作品中有不少是鸿篇巨制，成就斐然。如《雍正王朝》，该剧淡化对深宫秘事的猎奇，着意于开掘皇室题材中与当代大众的民心向背、善恶取舍紧密相关的内容，如封建官场的结党营私、钩心斗角、卖官鬻爵、贪赃枉法等。继位之初的雍正虽励精图治，苦心推行新政，但屡遭百官掣肘，回天乏力。《一代廉吏于成龙》鞭挞丑恶，张扬正义，塑造了一个为民请命、不畏权势的清官形象，特别具有现实意义。

古代历史剧和名人传记剧的主要类型和作品分类如下：

（1）历史故事剧，如《雍正王朝》《康熙王朝》《大明宫词》《天下粮仓》《木府风云》《大明王朝1566》《贞观之治》《走向共和》等。

（2）历史人物剧，这种题材的电视剧涉及从古到今的历史名人，如《孔子》《司马迁》《汉武大帝》《努尔哈赤》《武则天》《后宫·甄嬛传》《铁齿铜牙纪晓岚》《一代廉吏于成龙》《弘一大师》《孙中山》《宋庆龄和她的姊妹们》《马本斋》《严凤英》《焦裕禄》《孔繁森》《赵丹》等。还有主要表现人物某一生活阶段的电视剧，如《少年彭德怀》和表现青年时代毛泽东的《恰同学少年》等。

（3）历史公案剧，如《杨乃武与小白菜》《大宋提刑官》《神探狄仁杰》《少年包青天》《状王宋世杰》《施公奇案》等。

七、多种喜剧

强调通俗的电视喜剧，是电视剧中不可缺少的一个大类，其中可以细分的亚类型还有很多，在此举要如下：

（1）百姓通俗喜剧，如《刘老根》《乡村爱情》《搞笑一家人》《炊事班的故事》《金太郎的幸福生活》《编辑部的故事》《我爱我家》《家有儿女》《爱情公寓》等。

（2）青春偶像喜剧，如《咱们结婚吧》《粉红女郎》等。

（3）历史喜剧，如《神医喜来乐》《武林外传》《上错花轿嫁对郎》等。

（4）魔幻喜剧，如《春光灿烂猪八戒》《春光灿烂猪九妹》《太子妃升职记》等。

八、武侠功夫剧

这类电视剧主要有《霍元甲》《陈真》《霍东阁》《李小龙传奇》《叶问》等。武侠功夫剧进入21世纪后数量有所减少。与此同时，在很多电视剧中，尤其是古代题材、警匪题材、谍战题材等电视剧中，会有大量功夫打斗的场景。这对不少观众来说，似乎能很好地弥补专门武侠功夫电视剧相对减少所带来的一定缺憾。

第三节　电视剧主要审美特征

电视剧问世不久，就被称为"小电影"或"电视戏剧"，电视剧艺术也因此经常被称为电影的"姐妹艺术"。然而，即便是孪生姐妹，也还是有差别的。电视剧作为一门艺术具有哪些特点？电视剧作为艺术主要依靠什么来为广大受众所喜闻乐见？比较重要的因素应该在于以下几个方面。

一、故事性与语言性

现代电视节目缤纷多姿，这与现代人丰富多彩的精神文化需求相吻合。每一类电视节目都拥有一批特定的受众，因而都有其存在价值。电视剧在电视中的存在，主要以"讲述一个故事"的方法来满足大众想"听一个故事"的愿望。这里所说的故事，主要不是指那些真实地存在过的，而是指创作者根据自身生活经验和受众内心需求所创造的。最初出现在人类历史上的这种故事，似乎就是那些绚丽多姿的神话传说。应该说，人类总是想听故事的这个愿望是非常古老而恒久的。就人作为个体而言，每个人都在内心深处有一种想听故事的渴望，这在儿童喜欢听大人讲故事的普遍现象中可以得到验证。就人作为集体而言，几乎每个民族都本能地神往有关自身的神话故事和历史传说，这在各民族神话故事和历史传说一再被津津乐道地加以传播的历史现实中可以得到印证。

人们对这种故事的需要，蕴含着人们对自然、社会和艺术的需要。这种需要并不随着社会的发展而减弱。进入电视时代以来，人们如果想了解外面的世界和所处的社会，就迫切需要电视新闻节目；人们如果想在自己所创造的世界中"直观自身"，就迫切需要电视剧艺术（当然还有其他艺术）。一如神话传说是远古时代人们编织的主要故事一样，电视剧则可以说是后工业时代人们编织的主要故事。所有这些内容广博而富有魅力的故事，按照罗丹的说法，都是体现了人"在良智照耀下看清世界，而又重现这个世界的智慧的喜悦"，都是"要锻炼人自己了解世界并使别人了解世界"。[①]

电视剧对其故事性的展现与电影是不一样的。在电影中，讲述一个故事可以最大限度地依靠演员的表演和画面展示；在电视剧中，由于屏幕面积和清晰度的限制，讲述一个故事则更多地需要借助语言。电影和电视在画面表现力方面明显不同，在画面传送信息量方面的巨大落差，使得电影和电视在讲述故事的时候表现出了很大的差异：电影作为视听艺术是可以以视为主的；电视剧作为视听艺术则一般是视听平分秋色的。另外，

① 范耀升：《著名艺术家书信鉴赏》，济南：泰山出版社，1996年版，第193页。

人们观看电视节目的地方大多在家。家庭观看比之于影院观看不仅具有较大的自由度和随意性，而且人们的注意力往往不够集中。有时要接个电话，有时要到另外一个房间去拿样东西，有时要到厨房去处理家务……电视剧展开故事较多地运用语言，就使得视觉注意力相对不够集中的观众，还能在稍有影响的情况下继续观看（收听）。

二、情节性与人物性

从一定意义上来说，电视剧确实是在向人们讲述一个持久永恒的人类世界的故事。商业影视所谓的"故事就是一切"，犹言"情节就是一切"，这在各种警匪片、侦探片、枪战片、黑帮片等电视剧中是不言而喻的，在其他电视剧中也不例外。没有精心设计的情节，就没有引人入胜的故事，从而也就没有广大的受众——这在电视节目日益丰富多彩的今天尤其如此。电视连续剧《牵手》所吸引观众的情感问题、道德问题、家庭问题、伦理问题、婚姻问题，无一例外地是从剧情中所"牵"出来的。

人们所喜闻乐见的故事，应该是非常富有情节性和教益性的。影视剧不是社会故事的萃取者，就是人生百态的猎奇者，前者如《渴望》《金婚》《蜗居》等，后者如《末代皇帝》《李小龙传奇》《庆余年》等。对于优秀影视艺术家及其作品来说，平常生活内容可以很美，异常的生活故事也可以很美。从相对宽泛的意义上来说，人类所有社会生活都可以进入影视艺术的表现领域，但具体到作品内容情节上，还应该有相对严肃的选择。比如，有的电视剧片名叫"烹尸奇案"，看似猎奇，其实毫无表现的意义；有的电视剧名叫"道德底线"，讲新婚之夜女主角走错房间而配错了鸳鸯。这样的事，不能说人类社会中从来就没有发生过或者永远不会发生，问题是，这样的故事到底有多少可以成为艺术典型的价值意义？人们对社会信息和艺术作品的接受程度有很大的不同。如人们对食用的鸡蛋是否授过精这一点可以不关心、不讲究，但是如果那个鸡蛋要用来孵小鸡，可就不一样了，非得特别讲究才行。一般地说，感受艺术品需要的就应该是"授了精的鸡蛋"，即一定要切实具有正面价值意义的生活内容才好。

与情节性紧密联系的是人物形象。任何故事和情节都离不开人物，人物是电视剧情节性中的一个主要因素。如果说《西游记》没有了孙悟空这个人物就将大为逊色，《红楼梦》没有了贾宝玉和林黛玉就难以成为世界名著，那么《渴望》没有了刘慧芳这个角色，《钢铁是怎样炼成的》没有了保尔这个形象，也都将黯然失色。这里所谓的人物，主要是就剧情中的人物形象塑造而言的，不是从演员的知名度上来说的。一个初出茅庐的演员，可能因为饰演一个非常好的角色而一举成名；反过来，一个明星演员，让其饰演一个几乎没有什么"戏"的角色，他（她）也肯定"难为无米之炊"。

电视剧的艺术性当然不只局限于情节性和人物形象这两个方面，但生动的人物形象与丰富的故事情节非常有机地浑然于一体，确实构成了电视剧对受众的最主要吸引力。没有内蕴丰厚、感人肺腑的情节；没有个性鲜明、形象生动的人物，电视剧所讲述的故

事就将显得过于平淡而抓不住受众，随片播出的商业广告也会没有多少社会影响力，电视剧作为商业性节目主角的作用也就无从发挥。也就是说，没有以情节性和人物性见长这两点作为支持，电视剧的商业价值就如无源之水、无本之木，其流也不长，其叶也不茂。

三、开放性与受众性

电视剧艺术的开放性主要表现在以下两个方面：一是电视剧内容的本身；二是电视剧与受众的关系。电视剧内容的本身，又可以分成两个部分：电视剧情节结构的开放性（这一点最明显地体现在电视系列剧中，将在有关电视剧的基本分类的内容中加以展开）和电视剧创作体现广大受众的参与性。因此，电视剧艺术的开放性和受众性的关系是非常密切的。

从传统的观点上来说，艺术只不过是创作者对生活、人生所具有的一定理解及其情感的一种表达方式，至于这种表达方式是否为广大受众所喜欢和欣赏，则是非常不重要的，甚至无须考虑。按照这样的观点，电视剧与受众的关系就非常简单——我拍片，你看剧。显而易见，这样的观点和认识是不符合现代传播学理念的。

作为现代传播的一个重要方式，几乎所有电视节目都应该具有十分广泛而普遍的大众参与性。电视剧自然也不能例外。电视剧制作能否正确并及时地反映受众不断变化着的爱好及兴趣，从一定意义上来说就是体现了受众对电视剧的参与。在电视剧的初创时期，巨大的新鲜感和很低的竞争性使得电视剧可以不怎么考虑受众的反应和需要。随着电视事业的不断发展和电视剧制作数量的增加及电视制作水平的提高，当今世界任何一个组织机构拍摄的电视剧，都已不可能不去重视受众的兴趣和口味。严峻的现实一再告诉人们：在现代社会，不考虑接受对象需要的艺术是毫无生命力的，不考虑人们接受和参与的传播是没有出路的。

从另一个方面来说，电视传播需要高技术和高成本，依照一般的经济规律，这就需要有高利润回报来加以平衡，不然，电视传播事业就得不到良性的发展。也就是说，电视剧作为年轻的现代艺术，不可避免地要遵循现代市场经济的发展规律。随着现代商业化浪潮的汹涌澎湃和传播事业的日益发展，全世界所有老牌的国家电视组织和公共电视组织都处在风雨飘摇的状态之中；相反，商业电视组织及电视的商业化趋势正在空前迅捷地向前发展。电视剧作为商业性节目中的主要一员，毫无疑义也要适应这种商业化的发展形势。在现代市场经济条件下，电视剧艺术不仅要接受自身艺术规律的支配和影响，同时还必须接受市场经济规律的支配和影响。这是电视剧艺术不可缺少的一个现代特征。

注重电视剧的受众性和开放性（包括商业性）与注重电视剧的艺术性并不矛盾。一般地说，作为现代传播领域中的大众艺术，电视剧的艺术性必须要认真考虑并努力符

合大众的可接受性。所谓"认真考虑并努力符合",自然是开放性的一种表征,当然也具有出自受众性方面的考虑,但这并不是指低俗的迎合,而是指以务实的研究带来积极的创作。这里的"积极创作",是指既有适度的顺应,又有必要的引导;既承认当下的实然性,又追求较好的应然性。

四、通俗性与时效性

电视剧面对最广大的受众,明显具有内容的通俗化倾向和创作的即时性特点。通俗与高雅相比较而存在,庸俗与高雅相对立而存在,两者的性质不一样。就正面而积极的意义上来说,电视剧所具有的通俗化倾向既无可非议,又与其时效性紧密联系——只有十分通行于世俗的,才是非常有即时效果的;同时,只有十分具有时效的内容,才是更能通行于世的。

正因为通俗与高雅是相比较而存在的,所以片面理解通俗性和追求电视剧的商业价值,只注意其外在而表层的娱乐功能,不重视作为艺术作品应该有的生活内涵,往往会取得适得其反的效果。如果没有用心良苦的情节设计和人物形象塑造之功,只依靠令人捧腹大笑的噱头和丑态百出的误会等喜剧处理方式,卓别林就不可能成为卓有成就的电影大师;如果在故事情节中只满足于对各种吊人胃口"调料"的混合或一味看好请相声小品演员来领衔主演,那么中国电视剧距自立于世界民族影视之林的日子恐怕将更为遥远。

应该承认,电视剧比之于文学和电影更具有通俗性和时效性。这在一定意义上来说,也使得它更符合电视这个大众传播媒介,更具有娱乐性要求。随着社会文化的不断发展,人们对其娱乐功能和生活内涵的要求都在不断提高。电视剧怎样才能不断适应这种发展着的社会文化形势?除了老老实实地向生活学习以外,积极地向人类一切优秀艺术包括电影艺术学习也是非常重要的。借鉴优秀的文学艺术,可以使电视剧所讲的故事更具有生活的内涵,可以使电视剧所表现的人物更具有现实的气息;借鉴优秀的戏剧艺术,可以使电视剧的导演、表演等更为圆熟和精湛;借鉴优秀的绘画、音乐等视听艺术,可以使电视剧在光影色彩、取景构图、音乐音响等视听表达方面更具有艺术表现力;借鉴优秀的电影艺术,可以使电视剧所讲述的故事显得更加精美,可以使电视剧所表现的人物变得更加生动。也许只有这样,我国的不少电视剧才不至于由通俗艺术演变为庸俗艺术。

电视剧作为最具现代性和大众性的一门通俗艺术,作为黄金时间段内的主要电视节目之一,应该逐步做到"曲有其高而和者不寡"。一味媚俗,算不上有通俗性,其真正的时效性也将丧失殆尽。

五、造型性与写意性

电影通常是更注重造型的艺术,而电视剧是更注重叙事的艺术;电影是更强调省略

与象征的艺术，而电视剧是更强调贴近日常生活的艺术。其言下之意，即电视剧更像日本电视剧的一种——"电视小说"，一般不必在造型性、写意性和象征性等艺术审美性更强的地方特别考虑。随着电视技术的不断提高，电视荧屏的空间不断增大，清晰度不断提高，音响效果也不断改善，一句话，其画面空间艺术表达的可能性得到了大大提高。于是，那些故事场景非常丰富壮阔的题材，也开始进入电视剧的创作领域（比如，有关解放战争"三大战役"的题材等）；对于本来确实更多属于电影的造型性、写意性的关注，也就自然而然地越来越为电视剧创作者们所青睐。

从电影导演走向以拍摄电视剧为主的李少红，拍摄了很多非常著名的电视剧，如《大明宫词》《橘子红了》《红楼梦》《大宋宫词》等。仅就这些电视剧来看，除了场景、台词等方面的唯美考虑外，就其服饰的唯美程度而言，几乎是很多电影都望尘莫及的，完全可以与很多大片相媲美，甚至有过之而无不及。这是电视剧在造型艺术性方面取得很大成功的一些典型范例。另外，无论是好莱坞电影还是以往的中国电影，长期以来一直非常注重"一片一歌"的做法。现在，很多电影都不再非常注意创作主题曲或插曲，即使有，下的功夫也不到家，所以给观众的印象反而淡薄了。相反，随着我国电视剧艺术的不断成熟和电视剧创作的日益繁荣，电视艺术恰恰在这个电影艺术具有传统优势的地方实现了明显的超越。改革开放以来，中国乐坛很多非常优美而传诵广泛的歌曲，其中有不少是更为新近的电视剧的主题曲或插曲（比电影多得多）。有的歌唱演员，几乎就是因为演唱电视剧的主题曲或插曲而成名的，如李娜和谭晶。电视剧《走西口》因大量使用著名民歌《走西口》而增色不少，还有更多的电视剧因为其原创的主题曲或插曲的优美而有力地提高了收视率，增强了后续影响力，比如，《我心中的太阳》之于《雪城》，《少年壮志不言愁》之于《便衣警察》，《重整河山待后生》之于《四世同堂》，《好人一生平安》之于《渴望》，《篱笆墙的影子》之于《篱笆·女人和狗》，《走进西藏》之于《孔繁森》，《我不想说》之于《外来妹》，《远情》之于《乔家大院》，《家园》之于《闯关东》……

第四节 网络剧、微电影与短视频

近年来，伴随着新媒体技术的更新迭代，网络剧、微电影、短视频等新兴的影视形式呈现迅猛发展之势，其对影视艺术的构成及相关观念的改变，对影视产业的创新及相关文化产业的发展，乃至对人们认知思维和文化生活方式的变化都产生了巨大影响。

一、网络剧

网络剧是专门为电脑网络制作、通过互联网播放的电视剧。与电视剧一样，网络剧

一般分单元剧、单本剧、连续剧。其优点在于互动性、便捷性,由观众即兴点播,因而深受年轻网民的青睐。传统电视剧的播放媒介主要为电视机,网络剧的主要播放媒介是手机、平板电脑、计算机等网络设备。

2008年,Y.E.A.H在凤凰网、PPLive等数十家网站同时开播,这部采取由受众决定剧情发展的互动模式制作出来的网络剧,被视为中国网络剧的开山之作。它在网络试水成功后继续在凤凰卫视播出。如果说2008年之前,网络剧还是散兵游勇的小打小闹的话,那么2008年之后,各大视频网站竞相加入网络剧的创作大军中来,意味着中国网络剧进入诸侯争霸的时代。2008年,优酷网推出《嘻哈四重奏》第一季,成为中国"22影展"最牛网络剧。2009年,土豆网推出了自制网络剧《Mr.雷》,也获得了不错的反响。2010年,优酷网推出的《老男孩》红遍了网络,促使各大视频网站加大了对网络剧的关注力度。2010年也被业内称为"网络剧元年"。2013年,国产网络剧产量已经达到1 000集。搜狐视频自制剧《屌丝男士》的总播放量超过10亿次。2014年,优酷、乐视和搜狐视频三足鼎立之势基本形成,其他视频网站也都制定了自己的网络剧战略,拉开了阵势,准备大干一场。2014年,优酷、乐视、搜狐、爱奇艺、腾讯密集推出了《X Girl》、《光环之后》《屌丝男士》《探灵档案》《灵魂摆渡》等多部网络剧。我国网络剧的创作不仅生产数量迅猛增长,而且题材范围和表现类型亦更加丰富,悬疑、探险、罪案、律政、校园、古装等类型的题材精彩纷呈。网络剧从最初的以选材差异避开与电视剧的正面竞争,到现在类型题材数量超过一半的市场份额;从对电视剧的补充到日渐主流化,成为类型创作增长的新引擎。网络剧《暗黑者》《他来了,请闭眼》《心理罪》《白夜追凶》《无证之罪》《长安十二时辰》《陈情令》《全职高手》《大明风华》《庆余年》《鹤唳华亭》《隐秘的角落》《我是余欢水》《赘婿》等剧情接地气,悬念设计得非常精巧,受到了年轻观众的追捧。

国内网络剧的火爆有它的必然性。首先,是互联网平台的发展,更多的网民更愿意选择在电脑上而不是电视上观看节目。与电视剧播放的模式相比,网络剧边拍边播的制播模式更加灵活,可以与受众进行充分互动,更加贴近受众,这在很大程度上体现了对受众的尊重。网络的自由特性使得每一个人都能参与到网络剧的制作与评论创作机制中来,如受众可以参与投票选演员、定角色,可以随时改变剧情的走向和最终的结局。其次,网络剧充分地考虑到了受众的口味,其内容大多贴近平常人的生活或者迎合大众的审美倾向。网络剧大多围绕都市青年男女的故事展开,不那么高大上和追求主旋律,更能满足观众的心理诉求,引起观众的精神共鸣。审美也罢,审丑也罢,网络剧更多关注的是"屌丝"们的喜怒哀乐。网络剧剧情设置和拍摄手法虽无法与制作精良的电视剧相媲美,但是其独有的人性化的创作特征吸引了大量受众,这使得网络剧的受众群体日益增加,不断推动网络剧的发展。

二、微电影

在当下中国,微电影成为社会各方的新宠,如雨后春笋般涌现,方兴未艾,我们显然有必要对之进行简单介绍。国外一般没有"微电影"这样的概念(要有的话应该是短片),国内也有专家并不赞同这样的称谓。[①] 按照目前的一般认识,微电影又称微型电影、微影或小型电影,指的是在电影和电视剧艺术的基础上衍生出来的视频短片,具有完整的故事情节和可观赏性,主要在各种新媒体平台上播放,适合在移动状态和短时休闲状态下观看。微电影的"微"指的是"微时"(一般片长在8～15分钟)、"微周期制作"(一般几天,最多数周)、"微规模投资"(一般在几千元到几万元之间)。微视频涵盖小电影、纪录短片、DV短片、视频剪辑、广告片段等视频短片形态,短则30秒,长则不超过20分钟,内容广泛,可通过电脑、手机、摄像头、DV、MP4等多种视频终端摄录或播放。

正是由于意识到"微电影"这样的称谓不够严谨,也有不少人和有关组织机构更愿意使用"微视频"或"网络微视频"这样的称谓。一般地说,微视频或网络微视频这样的说法,完全可以指代当下一般被称为微电影的那些声像作品,但是它同时还可以指称那些完全不具备一个起码作品要件的那些声像片段,由此看来,两者的联系和区别还是非常明显的。

在国外,虽然没有"微电影"这样的概念,但是有精美短小的声像短片。被国内也称为微电影的《调音师》,就是一个非常经典的作品。影片开头,伴随着舒缓优美的舒曼钢琴曲,第一人称"我"的画外音出现:"我很少在公众面前演奏,除非是特殊的场合或观众,比如今晚。"语气平和、娓娓道来,却以一种"无声胜有声"之效设下影片的第一处"密码"。观众不禁发问:"这是什么样的演奏者?为何很少在公众面前演奏?特殊的观众指谁?今晚又是怎样特殊的场合?"就在大家急于求解时,影片画面迅速切换为坐在沙发上的老人的近景。未及我们弄清这位安详的老人与"特殊的观众"的关系,另一段关于"这个男人是谁,我不认识他"的独白再次给我们设下一处"密码":"我"既然不认识他,为何会身处这样的场合?究竟此前发生了什么?幸而接下来的画外音给了我们宝贵的提示:"我甚至看不见他,我是盲人。"一句"我是盲人"似乎解释了独白者的身份,解开了"很少在公众面前演奏"的一些疑问,但这样的只言片语仍旧是"犹抱琵琶半遮面",到底未能搔到"痛"处,且随后的一句"再说也不是为他演奏,而是为了我身后的人",于并不完全的解密外,再次留下一段更为神秘、复杂的悬念。

在中国约定俗成的语境里,关于微电影的起源,有的人认为是2010年的广告片

[①] 倪祥保:《微电影命名之弊及商榷》,《电影艺术》,2012年第5期。

《一触即发》，但是更多人愿意认可是起源时间更早的胡戈摄制的《一个馒头引发的血案》和筷子兄弟的《男艺妓回忆录》等短小视频内容。正是因为有人将这些基本能够讲述一个短小故事及说明某个意思的短小视频内容称为微电影，于是很快引起广大网民的关注并形成一股投资与创作的热潮。就一段时间以来的发展情况看，国内微电影或具有作品属性的微视频主要表现为这样几个大类：一是剧情片，其中关于青春爱情、励志奋斗和感人亲情的居多；二是广告片，也分商业广告和公益广告两大类，相对而言，政府和非企业的社会组织拍摄的公益广告片比较多，商业广告片自然是大公司进行产品宣传的最爱手段之一；三是纪录片，这种纪录片的独立制作和民间性特征非常明显，或者说几乎主要都是这种属性的；四是剧情纪录片，这种形式大多由社会组织机构基于真人真事进行相关宣传而拍摄，经常也是系统内部进行相关竞赛的产物；五是动画片，这种作品在网络，尤其在微信平台上的传播比较火，其故事内容和意义表达往往都很丰富多彩，其中也不乏言简意赅的佳作。

微电影是互联网时代特有的叙事和传播方式，有着独特的艺术属性和美学特征。"微"除了表现在形制上的"微"外，还在于短片选材上的"精"，如果不能做到选材上的"精"，就必须要求每个故事情节都新鲜，有一定的主题和较为完整的叙事结构，具有一定艺术性的视听语言和较强的反映客观现实的叙事能力，有趣、富含哲理，要有个性、有深度和有冲击力。2013年5月18日，由中央新闻纪录电影制片厂（集团）、中国网络电视台联合推出的中国第一个微电影互联网专业视频平台——央视微电影频道正式上线，并先后推出《复活的情韵——唐代诗词系列微电影108部》，通过微电影，将唐诗作为重要题材加以挖掘创作，新颖的表达方式和厚重的历史积淀完美融合，赋予唐诗一种崭新的阅读方式。其中，《春风吹又生》《江雨霏霏江草齐》《碧叶风来别有情》《长风破浪会有时》《春夜闻笛唤春归》等视音频交融所创造的意境内涵赋予品鉴古诗词时一种全新、多维的立体化体验，提升了影像感染力和文化传播力，为其他传统文化艺术的视听创作做出了有效的尝试。《故宫100》、《如果国宝会说话》、《国家相册》、《大国廉政》系列、《中华孝道》系列、《天下公仆》系列、《美丽中国》系列等数百部微电影作品出现在电视、网站、手机等各视频媒体终端，产生了较好的传播效果和社会影响力，让我们看到了"以央视微电影频道为代表的主流媒体已经肩负起了文化传承创新的使命，在微电影创作的道路上，正不遗余力地朝着产业化、品牌化、精致化的方向迈进"[①]。

由于微电影或具有作品属性的微视频通常选题切入点小，内容较为简单，制作要求也相对较低，因此，比较容易拍摄制作（一般用单反相机或质量较好的手机就能实

① 金德龙，杨才旺，王晖：《中国微电影：2014－2015》，北京：中国传媒大学出版社，2015年版，第191页。

现），是有意学习声像作品的创作者比较容易上手且有很好锻炼效果的方式，也很适合大学生表达自己对生活的观察和理解。目前国内的电影短片大赛或活动有很多，大多冠之以"微电影"的名头，如中国国际微电影节、国际大学生微电影盛典、海峡两岸微电影大赛、中国大学生微电影节、南昌城市旅游微电影创作大赛、西安金丹若国际微电影艺术节、中国武汉微电影大赛、中国花博会微电影大赛、"你好，南京"微电影创作大赛、中国吐鲁番微电影节、沈阳国际微电影节、天津滨海国际微电影节等。

三、短视频

短视频是指在各种新媒体平台上播放的、适合在移动状态和短时休闲状态下观看的、高频推送的视频内容，时间几秒到几分钟不等。内容融合了技能分享、幽默搞怪、时尚潮流、社会热点、街头采访、公益教育、广告创意、商业定制等主题。短视频并不像微电影那样具有特定的故事情节、表达形式要求，而是具有生产流程简单、制作门槛低、参与性强等特点。随着移动互联网技术的发展，人们已经进入移动、多元和联动的"屏媒时代"。手机中的短视频 App 作为新兴的用户自主生产内容平台，允许用户通过数秒至数分钟的视频记录日常生活的点滴，主要融合文字、语音和视频，辅以音乐和美化编辑等特效，使得用户可以更为直观和立体地进行创意表达和沟通，进而满足人们的社交和娱乐需求。同时，由于具有碎片化、富媒体化和娱乐性等特征，短视频得以成为人们的社交媒体"新宠"并迅速普及。2016 年被称为"短视频元年"。目前，短视频行业已经初步形成了以抖音和快手等平台为主的市场格局。

"抖音记录美好生活""快手拥抱每一种生活"，短视频平台在视频内容种类上丰富多样，涵盖了搞笑类、日常生活类、旅游类、美食类、美妆购物类等多样化的视频内容。海量的视频内容满足了青年群体各方面的兴趣需求，他们通过观看短视频可以获取大量的娱乐信息和知识。同时，短视频平台通过收集并分析用户的日常搜索行为和关于兴趣爱好取向的相关数据，设置算法，对用户进行精准化的视频内容推送，由此，青年群体所接收到的短视频大多迎合了个人兴趣点。在短视频 App 上花费的时间越多，平台获取的用户信息就越精细，推荐的视频内容就越呈现个性化趋势，从而更吸引青年群体高频率地使用。中国互联网络信息中心（China Internet Network Information Center，CNNIC）的第 45 次《中国互联网络发展状况统计报告》显示，截至 2020 年 3 月，中国网络视频用户规模为 8.5 亿，占网民总数的 94.1%。其中，短视频用户数量达到 7.73 亿，占网民总数的 85.6%。[1] 短视频在相关组织与个人的营销下变得越来越受到用户的关注与喜爱，已经演变成了全民参与、价值共创、利益共享的网络虚拟社区活动的载体。

[1] 第 45 次《中国互联网络发展状况统计报告》，中国国信网，2020 年 4 月 27 日，http://www.cac.gov.cn/2020-04/27/c_1589535470378587.htm。

动画片

　　动画及动画片的诞生，是人类社会的一个重要创新，它翻开了文化发展史上的崭新一页。动画片不仅使孩子们多了一些伴随他们成长、进而影响他们一生的伙伴，也可以使成人重拾稚趣、保持童心。动画片是影视家族中一个重要的艺术样式。无论是电影的，还是电视的，它从来都可以老少咸宜，为很多人所喜闻乐见。不仅如此，动画片还可以是相对低碳的影视产业形式。就文化和产业这两个方面来说，动画片都非常重要。

第一节　动画片发展概述

一、世界动画片发展概述

　　在相对恰如其分的意义上来说，中国的"皮影戏""走马灯"确实可能是世界上最早给人有"画面在动起来"感觉的一种艺术样式，它们比诞生于西方17世纪的"魔术幻灯"（将多个画有图案的玻璃画片依次旋转着投射到墙面上供人观看的装置）更加古老。19世纪末，活动摄影机被发明出来。1882年，一个名叫埃米尔·雷诺的法国人在巴黎利用活动摄影机拍摄并放映绘制的动画片，他因此被称为动画片的先驱。1906年，世界公认的第一部动画片《滑稽脸的幽默相》由布莱克顿创作面世。1907年，美国人斯图亚特·勃拉克顿发明"逐格拍摄法"（又叫"分格拍摄法"）来制作动画片，这标志着动画影片的真正诞生。

　　好莱坞动画创作一直处于世界领先地位，从《猫的闹剧》《米老鼠唐老鸭》《猫和老鼠》《白雪公主》《大力水手》到《狮子王》《怪物史莱克》《海底总动员》《玩具总动员》《机器人瓦力》《飞屋环游记》《超能陆战队》《冰雪奇缘》《心灵奇旅》等，全世界亿万观众都为之喜闻乐见。其中加菲猫、米老鼠、唐老鸭、白雪公主等卡通形象及其衍生产品，长期畅销全世界。华特·迪士尼以米老鼠、唐老鸭为主要形象制作的一系

列动画片，吸引了全世界无数观众的好奇目光，其艺术魅力一直影响至今。以此为主题的大型娱乐公园也在全世界建了很多，深受不同民族文化的观众——特别是儿童的欢迎。诞生于有声电影时代的动画长片《白雪公主》让全世界都感到了动画片艺术表现力和创造力的巨大可能，对全世界的动画片创作产生了巨大影响。从一定意义上来说，中国问世的第一部动画长片《铁扇公主》，也多少受到它的影响。

日本和韩国是动画界的后起之秀，他们都起步于第二次世界大战以后甚至更晚一些时间。其中，日本动画在手冢治虫和宫崎骏两位大师的努力下，形成了以个人独立创作为主的发展路线及特色，使整个日本动画在世界动画界获得了非凡的成就。《铁臂阿童木》《一休》《机器猫》《名侦探柯南》《蜡笔小新》《龙猫》《红猪》《幽灵公主》《千与千寻》等，无论是动画形象还是动画故事，无论是动画技术还是营销策略，都足以独立于世界民族动画之林。

欧洲也是动画的故乡之一，尽管因为种种原因与中国动画的交流少了一些，但还是有很多非常著名的动画作品给中国观众留下了很深刻的印象。诸如比利时的《丁丁历险记》、捷克斯洛伐克的《鼹鼠的故事》、法国的《小王子》、爱尔兰的《海洋之歌》等都非常别具特色且脍炙人口。

动画电影节为各国动画作品交流、传播搭建平台。目前，世界主要的动画电影节有以下四个。

一是昂西国际动画电影节。该动画电影节始办于1960年，在每年6月举行，是世界四大动画电影节中举办历史最长的，享有"动画界奥斯卡""动画界戛纳"等盛誉的世界顶级国际动画节。其下设的动画长篇、动画短片、电视动画等奖项为世界动画界的最高荣耀。近年来，昂西国际动画电影节的商业气息逐渐浓厚，上映的影片也从文艺类逐渐向大众类过渡，下设多项活动，包括面向儿童观众的露天上映会、主题作品企划展览、商业动画洽谈会、主题商业论坛等。此外，主办方还会在每年动画电影节期间实施各种面向学生的作品选拔及人才培养计划。

二是萨格勒布国际动画电影节。第一届萨格勒布国际动画电影节在1972年6月开幕，是目前欧洲历史最悠久的动画节。2002年，萨格勒布组委会又为在动画理论方面取得突出成就的动画工作者设置了专门奖项。2005年，在成功举办过33届两年一次的动画节之后，组委会决定把它的活动分成两个部分。第一部分是在单数年的10月末，为超过60分钟的长篇动画电影举办独立的竞赛。因为长篇动画电影的数量正在逐年增加，它们开始形成独立的产业，表述独立的世界，值得动画节予以全力关注。萨格勒布国际动画电影节特别支持欧洲原创，因为在南欧和其他处于社会转型期的国家中，由于电影市场还很小，原创作品在和美国动画电影工业巨头的竞争过程中几乎没有出头之日。第二部分是在双数年，在6月中旬举办动画短篇竞赛。

三是渥太华国际动画节。该动画节由加拿大电影学院于1976年创立，是北美地区

最大、最重要的动画节，其最大的特点就是对商业性的作品"不屑一顾"——或者说是不看重，鼓励实验性质或者其他不带商业气息、够另类、够特别的作品。渥太华国际动画节一直都在努力随着动画行业的发展而改进，经过漫长的发展，它已经成为一个非常有组织、各方面成熟完善的大型综合动画盛会，参赛人数逐年增加，而且参赛作品都是非常有个性的精品。它很好地实践着自己建立的初衷：为世界各地的动画爱好者们提供一个一起交流、学习、娱乐的场所。

四是广岛国际动画节。1984年9月，国际动画协会（Association International du Filmd Amination，ASIFA）决定在广岛举办第一届国际动画电影节。之所以选择这座城市，一方面是由于它不幸的历史与国际动画电影协会"动画是人类寻求和平生活的一种方式"的理念相吻合；另一方面广岛希望以和平城市的形象承办连续性的国际活动。因此，广岛作为国际动画协会在亚洲的首选城市，在1985年举办了第一届国际动画节。而1985年，也正是它遭受原子弹袭击40周年的年份。这是首次在日本举办的如此规模宏大的电影节。最初，第一、第二届都是在奇数年举行，分别是1985年和1987年。自从1990年以后，它每两年举办一次。

除此以外，还有其他一些比较重要的国际动画电影节。

一是斯图加特国际动画电影节。它于1982年创办，是世界上重要的动画电影节之一，尤其在欧洲的同类电影节中的地位非常重要。它与其他国际动画电影节的一个不同点是，它不是社会团体组织发起的，而是由德国路德维希堡电影学院动画系来主办的。也许正是这个原因，历届电影节上都没有规定主题，而是非常强调艺术上的自由与个性化。同时，它还非常注意鼓励年轻人和新人。像电影节上设立的学生作品奖，虽然不是电影节上最有影响的一个奖项，却是奖金最高的一个奖项。

二是奥斯卡最佳动画片奖。它于2001年设立，并于第74届奥斯卡奖开始颁发。2002年，奥斯卡最佳动画奖被细分为最佳动画长片奖和最佳动画短片奖。多年来获奖作品片源产地不断增多，内容题材丰富，制作材料形形色色，表现手法及卡通形象丰富多样，主题异彩纷呈，短小精悍、以小见大，体现出创作者非凡的创造力和想象力。其追求原创和前卫的个性也见证了2D、3D、黏土等动画形式自身的实验与探索。近年来，《回忆积木小屋》《鹬》《包宝宝》等作品的获奖，让我们看到了奥斯卡评委口味的变化——从过于推崇技术的新颖，到如今更加在意影片本身的创意和形式的多样化。《怪物史莱克》《千与千寻》《海底总动员》《飞屋环游记》《玩具总动员》《冰雪奇缘》《疯狂动物城》《寻梦环游记》《心灵奇旅》等动画片先后获得奥斯卡最佳动画长片奖。

二、中国动画片发展概述

中国动画片起步较早，万氏三兄弟（万籁鸣、万古蟾和万超尘）是伟大的先驱和成功的创造者，特别是他们精心创作的中国第一部动画长片《铁扇公主》于1941年面

世，标志着当时中国动画处在国际先进水平，同时为中国动画在国际上获得"中国学派"的美誉开了先河。中华人民共和国成立后，中国动画学界精心创作了具有中华民族文化艺术特色的动画，在相当长的历史发展阶段一直在国际上获得很高的声誉。

中华人民共和国成立后的17年间，动画电影发展态势非常良好，从1950年到1956年，无论是作品数量还是创作质量都在逐渐提高。1956年，木偶片《神笔》获多项国际大奖，上海电影制片厂深受鼓舞，导演特伟提出"探民族风格之路"的口号，创作了更具中国民族文化特色的著名动画片《骄傲的将军》，为继续万氏兄弟初创的"中国学派"迈出了可贵的一步。1957年4月1日，上海美术电影制片厂成立，动画电影创作者从当年东北电影制片厂美术组的10多人发展到了200多人。在"多、快、好、省地建设社会主义"口号影响下，上海美术电影制片厂不仅探索创作了富有中国文化艺术特色的剪纸片（《猪八戒吃西瓜》等）、折纸片（《聪明的鸭子》等）和将皮影艺术、剪纸艺术结合起来的美术片（《济公斗蟋蟀》等），而且不久后又探索创新了更具有中国文化艺术特色和高超美术水平的水墨动画片《小蝌蚪找妈妈》《牧笛》。1961年至1964年期间，大型动画片《大闹天宫》把神话小说《西游记》中的精彩故事形象地再现于电影银幕，其丰富的想象力、造型艺术和动画技巧都达到很高水平，成为中国动画片发展史上泽被后世的非凡经典。

改革开放前，我国习惯于把动画片看作美术片的一个种类，特指凡是用绘画方式制作的动画片，不管是传统绘画中的水墨画还是工笔画，也无论现代绘画中借鉴壁画还是装饰画的方式。"美术片"这个名词最早出现于1947年。1946年10月1日东北电影制片厂正式成立。厂长袁牧之于是提出"七片生产"口号。所谓"七片"就是指艺术片、新闻纪录片、科教片、美术片、翻译片、幻灯片和新闻照片。靳夕先生在《东影半载》中有过这样的回忆："考虑到'卡通'是外来语，在我国自己创立这一事业的今天仍沿用旧称不太合适，经反复推敲，考虑日本称卡通为'动画'，既形象，又准确，虽系外来语，中国人一看就懂，完全可以'拿来'为我所用，于是便使用至今。至于为什么又称作美术片，这在当时应说是具有开拓性远见的。那时虽还没有发现其它美术形式可以归入美术片行列，但深知运用造型原理，赋造型艺术以动作，在我国广阔的造型艺术天地里，肯定不会绝无仅有的。事实证明，在此以后不久，继木偶片和动画片之后，又诞生了剪纸片和折纸片。"[①] 我国美术片的其他种类主要有木偶片、剪纸片、折纸片等。随着动画制作技术的现代化、数字化和影视文化产业的日益全球化，美术片（如水墨动画、木偶、剪纸等）的创作在我国越来越少，相应地，其概念也慢慢淡出人们的感知视阈，代之而起的就是在制作方式和表达形式上与世界日益趋同的动画片。

1995年，上海美术电影制片厂开始筹拍建厂以来第五部影院动画长片《宝莲灯》，

① 苏云：《忆东影》，长春：吉林文史出版社，1986年版，第172页。

这时距上海美术电影制片厂推出的上一部动画长片《金猴降妖》已经过去十年。《宝莲灯》历时 4 年制作完成，制作费用 800 万元，宣传费用 400 万元，由国家一级动画设计师、导演常光希执导，著名电影导演吴贻弓担任本片艺术指导，著名作曲家金复载任音乐总监。全片前后共有超过 300 位工作人员参加制作，总共绘制逾 150 000 幅动画、2 000 余幅背景，镜头 2 000 多个。《宝莲灯》是中国首部按照国际先进的动画电影制作程序进行操作的影院动画片。它是对迪士尼动画片制作、发行、放映各方面的全面学习。各种全新的制作理念，加上规模巨大的广告造势，使得《宝莲灯》一改国产动画在 20 世纪 90 年代形成的粗糙、幼稚的不良面貌，成为多年之后再次回到公众视野中的国产动画电影。该片于 1999 年 7 月初在国内 28 个省市全面上映，8 月底票房即突破 2 200 万，超过同期迪士尼动画电影《花木兰》的中国票房。影片在暑假黄金档的推出为开发新的电影档期和扩展电影受众空间做出了探索。《宝莲灯》在中国当代动画史上具有独特的标志性意义：中国动画片开始被迫搭上"动画全球化"的轨道列车，其全面模仿迪士尼的制作与发行模式，显示出中国本土动画传统的断链状态。2006 年，投资 1.3 亿的动画巨片《魔比斯环》由于缺乏民族元素及缺少建立在此基础之上的叙事逻辑、叙事情感，除了在高科技三维技术的展示方面让人印象深刻并获得感官刺激外，并没有在情感力量与审美超越上征服受众。不过无论如何，《宝莲灯》敏锐的市场化意识及其不俗的票房成绩，都是新时期中国动画电影毅然重新走上自强道路的标志。

　　21 世纪的最初 10 年，国内出台了一系列动画产业政策。2000 年 10 月，中国共产党十五届五中全会召开，会上对中国动画进行重新定位，首次在党和国家的文件中为动画加上了"产业"的后缀，并在 2001 年的"十五"计划中正式纳入动画产业。2002 年 4 月，国家广播电影电视总局公布《影视动画业"十五"期间发展规划》，这是中华人民共和国成立以来的首个国家级的动画业发展规划。2004 年 4 月 20 日，国家广播电影电视总局向全国印发《关于发展中国影视动画产业的若干意见》，之后又颁发了《关于对国产电视动画片实行题材规划的通知》《关于促进我国动画创作发展的具体措施》《广电总局关于 2004 年度全国电视动画片题材规划申报立项剧目的批复》等促进我国动画产业发展的文件。大量鼓励性的政策吸引了相当数量的资金，同时也使一部分动画加工企业回到原创动画制作的阵容之中。许多动漫企业和动漫工作室开始积极着手研发拥有自主知识产权的动画作品。后来创作出备受瞩目的《喜羊羊与灰太狼》系列的广东原动力文化传播有限公司就是这一时期成立的。宏观经济的转变给以动漫产业为代表的文化产业发展提供了一个更好的发展环境和发展机会，中国动画在这个过程中积累了大量的经验和技术，进而开始向高度市场化的动画电影市场扩张。国家对动漫产业政策的支持力度加大，动漫消费群体不断扩大，市场需求日益增长，这些为我国动漫产业发展提供了广阔的空间。中国动画片的发展也经历了从改革开放初期以引进外版为主的"被动启蒙"阶段到"摸着石头过河"阶段的转变历程，所幸的是经过了这十年的历练，

国产动画终于"守得云开见月明",进入了"初具气候"阶段。

百年峥嵘,国产动画历经由聚中国动画学派集体之力创作"美术片"的高光时刻、乘大众媒体传播电视动画片的勃兴盛荣和经市场化运作"国漫"的稳步助力之后,已然成为我国重要的影视艺术类型、不可或缺的大众文艺形式和具有高附加值的文化产品。在当代多媒体的传受环境中,"国漫"作为区分于"日漫""美漫"的具有中国特色的动画作品,无论是院线动画电影、电视动画系列片还是网络番剧,已经呈现出从高速发展向高质量发展转变的崛起态势。

第二节 中国动画电影

动画电影是世界动画、也是中国动画最早发展成熟的一种类型,是近百年来动画发展在叙事结构、视听技术上的集大成者,它浓缩了动画艺术中最多的传统资源。动画电影是目前被国际经验证实的最有影响力的文化与商业产品类型之一。

一、《铁扇公主》:商业美学的先行者

《铁扇公主》于1941年9月由上海新华联合影业公司摄制完成,"当时的报刊对此给予极大关注,称这部影片'制作规模宏大,共有115名绘制人员,历时18个月,片长9 760尺,放映1小时20分钟''据统计《铁扇公主》在大上海、沪光、新光、杜美四家影院一共放映了35天,一天最少一场,最多五场,一共大约放映178场,场场观众爆满''盛况空前,这在当时故事片中也是少见的'"①,开创了中国动画史上第一部长片纪录,也创下了当时亚洲地区第一部长动画片的纪录。在世界电影史上,它是名列美国的《白雪公主》《小人国》《木偶奇遇记》之后的第四部大型动画艺术片,标志着当时中国的动画艺术已经接近世界先进水平。

从1937年11月上海沦陷至1941年12月珍珠港事变日军侵入上海租界,"孤岛"时期的上海电影公司形成了一套相对完整的策划投拍、建立院线、连贯放映的商业化运作方式,与20世纪五六十年代中国需要规避西方电影影响、生成了不计成本也要探究民族风格的体制不同,影片从前期准备到整个制作过程都浸润在商业氛围之中,这朵绽放在"孤岛"时期的动画电影奇葩不仅在艺术上是中国动画电影的时代地标,更蕴含了在资本、时代种种的限制中"戴着镣铐跳舞"的"动画真经"。在《铁扇公主》中,既有因借鉴、融合了迪士尼动画与好莱坞电影手法而体现的动画电影的核心要素(童心

① 上海图书馆文献提供中心:《迪士尼上海往事 民国时期的城市记忆》,上海:上海科学技术文献出版社,2016年版,第133页。

童趣、游戏精神），又有蕴含在角色造型、音乐、背景设计、故事情节、影片主题中深厚的民族特色和传统东方文化的诗性追求，所以，影片呈现出的浓郁的东方韵味既符合中国人的审美习惯，又非常富有动画片的趣味性，观众在耳熟能详的亲近中发现了变形的夸张与乐趣。资本家、艺术家在商业性与艺术性上的博弈造就了《铁扇公主》这部影片意味和趣味较为完美的融合，既可以经受商业美学洗礼，又深深植根于民族文化特色之中，为当时的观众，也为中国动画电影史留下了令人惊艳的一笔。

《铁扇公主》显示了处于诞生期的中国动画电影的早熟状态，为国产动画电影中的另外一面旗帜《大闹天宫》的诞生奠定了非常坚实的基础，同时也为动画电影的未来发展提供了一种艺术可能，即在汲取民间文化资源的基础上结合动画电影的品性和时代话语尽可能提升自身的艺术状态，从一定意义上来说，这也是中华人民共和国成立后中国动画电影能够很快形成鲜明特色并有卓越成就的一个重要原因。《铁扇公主》的创作锻炼出一批成熟的中国动画电影人，他们成为中国动画电影的后继者，这也是中华人民共和国成立之初，中国动画电影的创作基地从长春迁至上海的原因之一。值得一提的是，日本动画和漫画的鼻祖手冢治虫，就是在看了这部动画后放弃学医，决定从事动画创作的。

二、《大闹天宫》：中国动画学派的扛鼎之作

从1949年到1966年的17年间，美术电影人深入挖掘中国丰厚的美术资源，将各种风格的山水画、花鸟画、人物画、年画、壁画、建筑、画像砖、木偶、泥塑、皮影、剪纸、陶瓷等都纳入美术片造型的素材中，创造性地完成了剪纸、水墨等动画片，在反映民族生活和民族心理，体现民族的生活方式和思维方式，继承中国艺术传统和精神，借鉴民族文化遗产，探索如何与美术电影的现代艺术特性相结合的过程中，逐渐形成了自己的独特风格、鲜明的民族特色及与众不同的艺术表现手法，成为日后享誉世界的"中国动画学派"。1964年，由李克弱、万籁鸣、唐澄编剧，万籁鸣导演的动画电影《大闹天宫》在历时四年的辛苦准备后问世，这是我国第一部彩色动画长片，也是中国动画学派的巅峰之作。该片片长120分钟，分上、下集，18个段落场次，条理明晰，衔接自然，戏剧矛盾丰富且具有层次性，节奏感强。动画电影《大闹天宫》作为中国动画学派的扛鼎之作，在中国元素的运用上达到了顶峰，中国动画学派也因为这部作品而名扬全世界。

1949年的到来，不仅意味着一个新的政权代替另一个政权，更是中国历史上一种全新的文化和意识形态的到来。中国动画体现出了高度的自为意识，即内容上的服务政治与形式上的不断创新。1961年至1964年拍摄的蕴含了现实"斗争哲学"的大型动画片《大闹天宫》（上、下集）虽取材自《西游记》的前七回，但是没有拘泥于原著，而是根据时代的需求进行了具有现代感的改编。在动画电影里，孙悟空被塑造成了一个英

勇机智、纯朴天真、顽强不屈、具有反抗精神的神话英雄。这与20世纪五六十年代的时代特征密切相关。1961年文艺座谈会上提出的"文艺八条"、1962年毛泽东关于"千万不要忘记阶级斗争"的口号对编创人员都产生了极大的影响。改编者不仅对孙悟空的命运进行了重新安排,而且在造型设计上努力表现出新时代的特征。人物形象塑造上,根据"古为今用"的原则,根据主题和人物性格的需要,孙悟空"脱胎换骨",成为一个反抗者和叛逆者、一个革命式的人民英雄。情节编排方面,结尾抛弃了原著中孙悟空被如来佛压在五行山下的悲剧结尾,改为孙悟空踢翻八卦炉,拿起金箍棒,打上凌霄宝殿,几乎使玉皇坐不成宝座。

动画的魅力就在于它仅仅是喻体——只是有些像——但并不是。由于高度假定性、夸张性、荒诞性的品格特性,以及"为儿童服务"的定位,《大闹天宫》凭借其丰富的想象力、高超的造型艺术和动画技巧在反映时代中超越时代,逃逸出政治话语的空间,获得了某种永恒的魅力,成为泽被后世的经典。

三、《天书奇谭》:民族动画现代化的"盗火者"

《天书奇谭》由上海美术电影制片厂于1983年摄制完成,是我国摄制的第三部剧场版动画长片、第一部最长的彩色宽银幕动画片。原本预定由上海美术电影制片厂与英国BBC广播公司合拍,后因故停止这一合作,由我国独立摄制。此片共长8 050尺,放映时间共一个半小时。全片在平面的动画摄影台上共拍摄画面三十余万次,但拍摄制作只用了15个月,是上海美术电影制片厂同时期出品的动画长片里耗时最短的。《天书奇谭》情节跌宕起伏、引人入胜,在注重继承民族传统文化的同时寻求突破,用现代性的转型和置换来凸显动画艺术的娱乐功能,突破中国动画对中国古典文学或是神话传说机械性苍白复制的窠臼,电影叙事风格娱乐化、幽默化、狂欢化,堪称民族动画现代化的"盗火者"。

基于"探民族风格之路"的定向追求和"为儿童服务"的意识形态宗旨,大部分中国动画电影中"大团圆"或曰"光明的""亮色的"尾巴反复运用于影片的结尾已成为一种固定的范式。《天书奇谭》影片本身以喜剧风格呈现出来,却留给观众悲剧性的回味。叙事表层描写了蛋生利用天书为黎民百姓造福,以及与祸害百姓的狐狸精斗法的故事,结局是蛋生胜利获得天书,狐狸精被崩塌的山石压死,从表面看确实是以"大团圆"的光明结尾。但是,影片实际上还暗藏着另一条线索,即袁公盗取天书受到天庭惩罚的深层叙述,这条故事线在表层叙事的遮蔽下忽隐忽显,直到结尾才真正爆发。袁公虽然让蛋生熟背天书以流传人间,自己却被押解上天,生死未卜,袁公与玉帝之间善与恶的冲突,为影片光明的结尾留下了一道浓重的阴影,突破了大团圆式的封闭式结构,超越道德教化的良苦用心,将现实社会的尖锐矛盾大胆地揭露出来,由此使影片拥有了粗粝冷峻的生命质感。其独特的风格与魅力及超强的观赏性绝对是中国动画历史上的里

程碑,亦是分水岭,甚至超越了上海美术电影制片厂之前的两部动画长片《大闹天宫》《哪吒闹海》:前者是中国动画长片开山立派的鼻祖,而后者更因有些悲情色彩的故事情节和优美灵动的艺术风格而获奖无数。但是,《天书奇谭》的超前性在当时并未获得超越前两者的口碑,在国内外均未有过获奖甚至提名,这或许就是"盗火者"的宿命吧。

四、《喜羊羊》大电影系列:产业化"领头羊"

国产原创系列电视动画片《喜羊羊与灰太狼》,由广东原创动力文化传播有限公司出品。自2005年6月推出后,陆续在全国近50家电视台热播,"在北京、上海、杭州、南京、广州、福州等城市,《喜羊羊与灰太狼》最高收视率达17.3%,大大超过了同时段播出的境外动画片。此外,该片在中国香港、中国台湾、东南亚等国家和地区也风靡一时"[①]。但让《喜羊羊与灰太狼》真正成为全民关注的文化话题还是在2009年年初大电影《喜羊羊与灰太狼之牛气冲天》上映后。影院传播使《喜羊羊与灰太狼》系列的市场影响力极速放大,对大众的渗透力、影响力急遽上升。原本并不了解国产动漫的成年人也被《喜羊羊与灰太狼》吸引。知名的互联网社区豆瓣网、百度贴吧、天涯社区也纷纷为这个热门话题开辟了小组讨论和单独版面。在新的文化格局中,羊族抑或狼族的宝贝们都成为炙手可热的招牌式文化符号与时尚流行语,为各种文化或商业活动创造着价值。2009年《喜羊羊与灰太狼之牛气冲天》、2010年《喜羊羊与灰太狼之虎虎生威》、2011年《喜羊羊与灰太狼之兔年顶呱呱》、2012年《喜羊羊与灰太狼之开心闯龙年》、2013年《喜羊羊与灰太狼之喜气羊羊过蛇年》、2014年《喜羊羊与灰太狼之飞马奇遇记》、2015年《喜羊羊与灰太狼之羊年喜羊羊》……电影的名称与当年的生肖紧密结合,充满了中国传统文化气息。这种带着游戏味道的命名方式,区别开了传统国产动画"严肃"的角色命名法,在新的文化格局中,不但成为《喜羊羊与灰太狼》电影的招牌式文化符号,也成为时尚流行语,让观众对每年的《喜羊羊与灰太狼》贺岁大电影充满期待。

近年来,国产动画电影不断取得新发展,以优异的表现提升了市场对于国产动画电影的信心和热情。中国动画电影工作者悉心钻研动画电影的题材、呈现方式、技术表达、特效工艺乃至市场推广。2010年,《梦回金沙城》为中国动画电影开拓海外市场进行了有力探索与实践,摸索出了一套完整的制作技术标准。2011年的《兔侠传奇》、2011年开始推出的《赛尔号》大电影系列和2014年开始推出的《熊出没》大电影系列等集体发力。虽然这些动画电影在制作周期、资金投入等条件制约下,在技术表现与营

① 张毅,邓彦妮:《动画创作的地利、人和、天时:探析〈喜羊羊与灰太狼〉的成功之道》,《电影评介》,2010年第14期。

销模式等方面上还存在诸多的遗憾与不足,但这些创作团队的付出与努力无疑是国产动画一次次勇于开拓与探索的有益尝试。2015 年《大圣归来》、2016 年《大鱼海棠》、2016 年《小门神》、2017 年《大护法》、2019 年《白蛇:缘起》、2019 年《哪吒之魔童降世》、2020 年《姜子牙》等国产动画电影,集大投入、高票房和高口碑于一身。动画电影的上映数量和平均票房也出现了大幅度增长,动画电影行业量、质齐飞。《2019—2020 动画电影市场研究报告》显示:"国产动画电影竞争力不断增强,2018—2020 年动画电影票房冠军均为国产,且国产动画电影票房从 2019 年开始反超进口。"[①]

现如今,国产动画电影发展形势良好。一方面,国产动画在分级类型上开始走向多元化,低幼化趋势逐渐减弱,在头部国产动画电影中,少儿动画的数量不断减少,全家欢动画增长速度最快,出现了越来越多的优质成人动画电影。另一方面,系列电影成为最强有力的票房放大器,《喜羊羊与灰太狼》《熊出没》《赛尔号》作为国产系列电影的代表,成为国产系列动画电影最大赢家。环顾今日中国动画电影界,老一辈宝刀未老,如《西游记之大圣归来》的导演田晓鹏、《兔侠传奇》的导演孙立军等;年轻一代动画人正脱颖而出,如打造了《十万个冷笑话》《镇魂街》的卢恒宇和李姝洁、《秦时明月》的总导演沈乐平、《大鱼海棠》的导演梁旋和张春、《哪吒之魔童降世》的导演饺子及《罗小黑战记》的导演木头等。

随着互联网的迅速发展,中国动画电影的生存环境、生态格局正在发生结构性变革,动画电影在票房上的积极表现吸引了各类资本的涌入,动画电影的投资正在逐步走向专业化、规模化路线。比如,光线传媒成为《大鱼海棠》的幕后推手,乐视影业参与了《熊出没》系列电影的投资与发行。可以说,在新的文化格局和产业模式下,国产动画电影正在全面转型,呈现出新的发展格局和新的发展景观。

第三节　中国电视动画片

中国的电视出现于 20 世纪 50 年代,50 年代末期才有了自己的电视剧。当电影深入每个中国人的生活中的时候,电视还是一种相对奢侈的文化消费品。20 世纪 80 年代之后,电视才得以在中国普及,而电视自身良好的造血功能(电视广告的出现和渐渐成熟规范)不仅不知不觉地在 80 年代中期便独立完成了其市场化过程,并且潜移默化地在微妙中改造着中国的文化形态。进入 21 世纪后,中国电视动画片经历了文化管理体制和政策的重大转折,宏观经济的转变给以动漫产业为代表的文化产业发展提供了一个更

[①] 《2019—2020 动画电影市场研究报告》,搜狐网,2020 年 11 月 21 日,https://www.sohu.com/a/433316045_120505321。

好的发展环境和重要的发展机会。国家对动漫产业政策的支持力度加大,动漫消费群体不断扩大,市场需求日益增长,这些为我国动漫产业的发展提供了广阔的空间。中国动画片发展也经历了从改革开放初期以引进外版为主的"被动启蒙"阶段到"摸着石头过河"阶段的转变历程。

众所周知,中国动画学派所创作的基本上是影院动画(而且多为短片),随着我国电视媒体的崛起,动画的播出平台已由影院转至电视台,观众逐渐习惯了从电视上看免费动画片,电视观众成了动画最大的收视群体。20世纪80年代,上海美术电影制片厂开始了动画系列片的生产,在多个片种中推出系列片,包括13集系列动画片《邋遢大王奇遇记》、13集系列剪纸片《葫芦兄弟》、14集木偶片《阿凡提的故事》和6集木偶片《擒魔传》。1996年,上海美术电影制片厂和上海电视台实行"影视合流",为动画片的制作提供了更好的空间。同时,影视合流也为动画片的放映播出拓宽了渠道。电视动画栏目也培养了大批动画观众,保证了国产动画的播出。电视动画有着巨大的发展空间。电视相对于电影来说,与大众的消费更为接近,且电视的普及使电视动画的影响更大。从电视角度看,审美对象的批量化和审美过程的商业化则更趋鲜明、更加彻底。动画界对电影、电视区别与联系的研究不足,没有区分两种媒介传播的不同。那时的很多作品依然是用胶片拍摄而成,然后经过胶转磁,在电视机中播出——"打开电视机看(动画)电影"虽然很好地传播了中国动画学派的动画,但制作方式没改变,成本也没有降低,生产能力更不可能提高,导致利用动画系列片突围的策略失败。

这一时期的中国动画学派总体上守成有余,开拓不足,习惯性地站在中国几千年文化这一巨人的肩膀之上进行创作,作品创作更没有及时地与国际接轨,观念上的保守导致行动上的瑟缩,大部分作者还沉迷在小生产社会生活图景中,有如婴儿镜像期间的顾影自怜、天真的自我欣赏,懈怠于世界开放系统背景下的探索,其民族文化内涵并没有与时俱进。与世界主流动画界的疏离,使其在动画本体属性、技法和对动画功能的认识上存在很大的缺失与误区,如艺术探索的两极化:一种思想认为中国动画应该仅从艺术层面上进行探索和创作;另一种则认为中国动画应该完全面向儿童,呈现出低幼化倾向,作品过分强调动画对儿童的教化意义,对于动画制作的定位和把握也完全以儿童的审美需求为标准,忽视了成人对动画作品的审美要求,使动画作品浮于浅表。

进入21世纪以来,中国电视动画走过了从总量扩张到量质失衡、再到重质保量的路程。随着《文化部"十二五"时期文化产业倍增计划》《关于进一步加强国产电视动画片内容审查的紧急通知》等政策的出台,我国电视动画领域的乱象得到了有效整顿和遏制,产生了《茅山小道士》《小飞机卡卡》《星学院》《地道战之英雄出少年》《京剧猫》《粉墨宝贝》《燃烧的蔬菜》《少年师爷》《土豆侠》《功夫鸡》《黄帝史诗》《鸡毛信》《飞越五千年》《小龙大功夫》《百变马丁》《猪猪侠》《洛克王国大冒险》等一批人们喜闻乐见的电视动画精品。

受益于文化部《"十二五"时期国家动漫产业发展规划》和《国家"十三五"时期文化发展改革规划纲要》等国家政策对新媒体动漫产业的推进，也依靠互联网行业的迅速发展及群体文化消费力的提高，当今中国动画的主要传播媒介已经迅速地由电视、电影转向网络，并逐步形成了中国动画消费与传播的"互联网动画媒介偏向"。自2012年开始，腾讯、哔哩哔哩、爱奇艺等互联网视频平台正式涉足漫画领域，在资金筹备、资源整合和传播渠道等方面极大地助推了动画产业的发展。随着动画业进入精品动画创作的竞争阶段，各互联网平台也加大了与优质动画内容生产公司的合作强度：腾讯与花原文化合作制作的《狐妖小红娘》《一人之下》《从前有座灵剑山》《中国惊奇先生》等精品动画获得大量好评；哔哩哔哩与艾尔平方联合出品的《汉化日记》《镇魂街》等原创动画更是获得青睐；2020年哔哩哔哩播出的根据网络文学《魔道祖师》改编的原创动画《天官赐福》也获得了超高人气。

第四节 中国动画片的未来发展

一、中国动画片发展的三道关

21世纪成为文化创意产业及其麾下的动画产业大张旗鼓的时代，一系列关于动画产业政策的出台，将受众对国产动画的期待提升到了历史最高点。被寄予厚望的中国动画的产量提高很快，但在质量上呈现出良莠不齐、缺乏具体评审标准的泛滥趋势，这不仅造成了严重的资源浪费，也拖累了国产动漫业的前进步伐。站在新的历史起点上，中国动画人要想实现动画产业的飞跃，需要筚路蓝缕，勇闯"三关"。

1. 定位关：低幼化的教育工具的错误定位

我国动画片在受众定位上，长期将儿童教育作为动画片生产的主要目的，忽略了12岁以上青少年的观赏趣味和需求。2001—2010年间，虽然动画制作理念逐渐转变，观众定位也由低龄儿童向青少年和成人转变，出现了向成人化、娱乐化探索的动画作品《小和尚》《可可可心一家人》，也出现了以青少年动漫迷为观众定位的《我为歌狂》《梦里人》《封神榜》《隋唐英雄传》等一批优秀作品，但大部分动画制作企业依然在用以教育为主的制作理念、以儿童为主的制作出发点来制作动画。仅以2010年为例，尽管国产动漫作品的数量显著增长，但是接近30%的作品题材仍然局限于教育、童话题材，真正能够影响国际市场的科幻、冒险类题材，所占比例依然偏低，只有15%，这也直接影响到了国产动漫品牌与国际动漫市场接轨的步伐。

事实上，动画作为一种极具创造力的媒介形态，在一百多年的发展历程中，其题材及其所能承载的文化意蕴、精神内涵得到了极大的拓展，能够展现的情感广度和刻画的

人性深度也绝不逊于真人实拍的影视节目。徐克在 2006 年上海国际电影节的金爵论坛上说:"过去我们一直存有误解,所有动画电影的主角都是小孩子。为什么我们不能打开动画的空间,让更多的成年人也看到这个空间里奇妙的世界呢?所以在制作《小倩》的时候,我把主人公的年龄定位在十五六岁,同时加入了一些爱情的元素,结果引起了很多成年观众成长经历中在感情上有过的尴尬经验的共鸣。这也证明动画电影在成年观众中是有市场的,我们需要做的是如何进一步打开这个空间,和成年观众的市场连接在一起。"① 动画的受众不仅仅是儿童,应当让成人也用自己的成长经验看到动画片中的童真,成年观众也可以从不同的角度对之进行解读。动画片是创作者与消费者之间互动的实物媒介,消费者的心理决定了动画生产的方向,创作者应有强烈的市场意识,否则就会出现供非所求、求不得供的尴尬情况。从传播的意义上来说,没有及时、准确的动画受众信息,就不利于动画传播者把握市场需要,也就难以生产出切合受众期盼的产品。

2. 产业关:缺乏清晰的盈利模式,产业链不完整

动漫产业发展的关键是构建一条涵盖动漫内容制作、图书发行、产业运营、形象授权、媒体传播与市场营销等环节环环相扣的产业链条,这是一个相互联系、相互促进,并相互制约的有机整体。动漫产业的盈利点不仅在于动漫影视的播出收入,更多的在于动漫形象的品牌授权和衍生品产业化。成熟的动漫产业链不是一蹴而就、临时抱佛脚的表面文章,而是需要"练得硬桥硬马,方得稳扎稳打",草蛇灰线、水到渠成。

我国动漫产业尚处于起步阶段,虽然有了以"样片"赢世界的《中华小子》,有了成为国产动画 COSPLAY 秀第一的《秦时明月》,有了以小搏大"小荧屏转战大银幕"的"招财羊"(《喜羊羊与灰太狼》),但更需正视的事实是:整个中国动漫产业的运行还尚未进入投资与回报的良性循环轨道,就央视而言,历时五年,耗费巨资制作的系列动画片《梦里人》虽然也想到了请张含韵演唱主题曲并借此来吸引青少年观众,但在商业运作上还有许多不周到之处,如该片的目标观众定位为青少年,但播出时间恰好在他们的上学时段;在动画片播出后,相应的动漫图书、音像制品及衍生产品并没有及时跟上,断裂和缺失现象严重。中国动漫产业在动漫衍生品的开发上投入程度还远远不够,开发的衍生品往往如昙花一现,没有什么生命力。国内动漫企业大多缺乏清晰的盈利模式,更多的资金和人力往往投入动漫影视制作过程中,而其他环节特别是衍生品产业化环节特别薄弱。由于播片收入不高、缺乏完整的营销渠道与专业的产业运营和管理队伍,业态单一,中国动漫产业抗风险能力差,结构性短缺严重,因此,在具体收益和回报上很难体现出动漫产业的真正价值。

① 《徐克出席金爵论坛 直指中国动画电影有三大病》,新浪网,2006 年 6 月 21 日,http://ent.sina.com.cn/m/c/2006-06-21/11081130852.html。

3. 创意关：文化资源的驾驭能力缺乏竞争力

无论我们怎样强调市场化、规模化、产业化，动画仍然是一门绝对的"创意"艺术，创意、品质才是它的生存之本，也是所有动漫产业产业化运作的前提。在创意阶段，最欠缺的是好的动漫脚本和鲜明的动漫形象。美国、日本和韩国非常注重动漫形象的塑造，他们刻画出来的动漫形象往往具有鲜明的个性，被广大观众喜爱且具有很好的口碑。而中国迄今为止耳熟能详且广受好评的动漫形象几乎没有。动画生态的良性发展，最终取决于动画作品本身的艺术发展水平，有了政策"温室"，下一步最需要的是创造，创造出可以征服中国观众的动画形象，讲好能够吸引人的故事，中国的动画才会真正有希望。

从历史角度进行分析，中国文化的丰富内容和多样形式为中国动画的创作提供了坚实的基础，也为动画作品的民族化、现代化提供了现实可能。但是，任何民族的优秀文化也都不是一成不变的，而是需要在发展中包容吸纳其他优秀文化并实现多元文化的交融，才会更有生命力。这不仅是由中国动画发展史所证实的，也是当下我们特别需要坚守和弘扬的。中国动漫从业者只有深刻地理解和把握中华民族的文化精髓，加强对于文化资源的驾驭能力，才能寻找到传统文化与当今动漫作品的融合点，创造出令人叹服的动漫作品。

二、"微笑曲线"与中国动画的产业升级

鉴于市场的需要、政策的扶持，加之电脑性能飞速提高及动画制作软件日益简单实用（这无疑也降低了专业门槛），中国动画产业具备了中兴的外部条件。由于动画在我国常常被看作以教育少年儿童为主的小片种，尽管这几年在生产总量上增长迅速，但整体质量普遍不高。在动画产业化发展已经成为共识的今天，借用产业经济学中的"微笑"曲线理论，可以

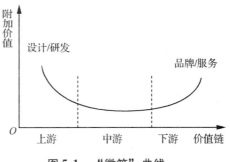

图 5-1 "微笑"曲线

更好地看清国产动画当前发展的问题和应当关注的重点：这一曲线因形似微笑（图 5-1）而得名，"嘴角"上扬的程度代表企业经营活动所产生的附加价值的高低，反映处在价值链上游、中游和下游环节所带来的附加价值的变化。其中，"微笑"曲线的底端代表着价值产生的中间环节，是劳动力最为密集的环节，它产生的附加价值最低；曲线的左端代表价值链的上游，集中表现为设计和研发环节，具有较高的附加价值；右端代表建立品牌、提供服务的价值链下游环节，附加价值也相对较高。

动画产业的价值链涉及范围很广，从前期市场调研和创意策划、动画制作、动画播放一直到动画衍生产品的开发营销。在整个动画价值链中，由于不同环节的附加价值不

同，其利润分布并不平均，主要利润流向价值链的两端，一端是创意研发设计，一端是衍生产品的开发营销，中间是生产制造。与发达国家动漫产业所主要从事的供给链上高附加值的上游和下游形成鲜明反差的是，中国的动画企业所从事的中游"外包"在各工序中附加值最小，大量的"动画技工""动画民工"处在曲线附加值最低端。国内制作加工片追溯起来大约是从20世纪80年代开始的，美、日等国被中国廉价而稳定的劳动力吸引，纷纷将动画的中期制作转包给中国动画公司，在浙江、广东等地出现了大批专为外包加工制作的动画企业。加工动画由外国公司出技术和管理，中国出劳动力和厂房。通常首先在美、日等国完成前期创作工作，包括脚本、故事板、摄影表——它们决定一部动画的文化思想和叙事要素。然后，这些东西就被送到海外加工公司，在那里进行绘画、手工描线、上色，完成拍摄工作。而后期制作如剪辑、渲染和声音合成，又被送回原创国完成。中国内地靠着廉价丰富的人力资源优势，取代了台湾和香港地区一度成为欧美、日本动画的最大加工地。大家熟悉的《蜡笔小新》《灌篮高手》《狮子王》《花木兰》《小美人鱼》《足球小将》等知名动画片都是在国内加工完成的。随着中国动画加工大基地的形成，本土原创动画却发生退化，进一步拉大了与世界先进水平的差距。随着"模块化"的技术革新和"大竞争"这一世界政治经济形势的变化日益深刻，位于微笑曲线"下颚"部分的竞争也日趋激烈，曲线弧度变得更加陡峭。近来，由于人民币升值，以及马来西亚、泰国等更多廉价劳动力的竞争，中国动画界也越来越意识到立足原创向产业上游发展和增加产品附加值的重要性。

　　在全球化语境中，民族化与国际化是同一事物的两面，它们相互影响、相互依存。中国动画走到今天正在经历从寻求生存到追寻生命意义的过程，亟须做出有内涵的内容，在赚钱之外，更要融入文化、文明的价值。中国属于"高语境"文化，信息的理解需要结合具体的语境和背景，对于一些"低语境"的国家而言，会造成信息沟通障碍和意义的曲解。动画是当之无愧的世界"通用语言"。动画艺术是视听综合艺术，具有比语言文字更为直观的效果，通过简单鲜明的色彩、图案、动作等直观可感的形象，快速传递出影片的思想和主题，在文化接受上门槛较低，因而受众范围更广，可谓老少皆宜，也更容易被不同文化背景和语言传统的国家与民族接受和理解。国产动画要不断从其他类型的影视作品中学习叙事技巧，使其成为"讲好中国故事"的重要载体。动画创作者要博览古今，涉猎中外，实现艺术作品与现实之间的积极互动。好的表现形式增强动画的艺术潜力，带来全新的审美体验和艺术享受；好的动画形象增强动画电影的市场潜力，是实现价值链延伸和产业化发展的关键；好的动画故事增强动画的文化潜力，是传播民族文化和价值观念的重要载体。中国动画应当以包容的心态看待国外的文化精粹，在文化开放、包容的新时期，扩大题材范围，在前期制作中应打破业已形成的创作定式，在多元文化环境中保持中国动画的创意性与文化性，实现中国理念的表达，实现跨文化传播的价值和当代意义。

纪录片

纪录片在从一般电影中完全分离出来的时候,曾经被称为一种高级的电影艺术形式。随着电视技术的不断发展和摄制手段的丰富多彩,电视纪录片作为纪录电影(纪录影片)在电视媒介里自然延伸和丰富发展的成果,越来越成为当代电视节目中的一个重要类型样式,同时产生了与此相关的专题片概念。本章从理论和实践的角度对纪录片、专题片进行相对全面的比较分析,以期使更多人对纪录片、专题片有更好的了解。本章也介绍了目前世界上兴起的界于纪录片与剧情片之间的影视片类型——纪录剧情片。

第一节 纪录片的定义与特征

《中国大百科全书(电影)》在"纪录片"条目下说:"以真人真事为表现对象,不经过虚构,直接反映生活的一个片种。它从现实生活本身选取典型,提炼主题,通过电影形象再现生活。在准确、客观地反映生活方面,它与新闻报道相同,但大多数纪录片并不具有新闻报道的性质,而更近似于文学创作中的报告文学。纪录片是现实生活的见证、历史的忠实写照,因而能以其无可争辩、令人信服的真实性和来自生活的特有的艺术魅力,去影响、激励和启迪观众,使观众能从中认识生活、重温历史、欣赏艺术,从而实现它的社会功能。"[①] 其要点体现在两个方面:一是"以真人真事为表现对象";二是"不经过虚构,直接反映生活"。广义的纪录片不仅可以包括历史上最初的那些早期电影及电影电视的所有新闻纪录片、专题片和部分科教片,而且可以包括诸如即时的重大新闻直播片;狭义的纪录片(不管是电影的还是电视的),就是一般意义上说的纪录片,应该毫无例外地具有作为艺术作品的创造性。这种艺术创造性,即作者对蕴藏在

① 中国大百科全书总编辑委员会:《中国大百科全书(电影)》,北京:中国大百科全书出版社,2002年版,第204页。

素材中的文化和思想内涵有所发现，并能用影视手段将其记录下来，使之以真实而自然的客观物象来启迪受众去认识其中的理性内容或思想意义。也就是说，这种一般所说的纪录片首先是对现实世界中这些或那些人、事、物的客观纪录，同时也是对某些实际生活现象的艺术再现，且这种艺术再现的重点就在于要能够自然真切而充分形象地体现出"纪录思想"的特色。

　　需要特别说明一下纪录片与新闻片的不同。我国至今还有中央新闻纪录电影制片厂，所以现在还是有很多人觉得纪录片和新闻片是一回事。其实不然。许南明等人在《电影艺术词典》中解释"新闻纪录片"这个词条的时候指出，是"新闻片和纪录片的统称"[1]。这就是说，我们经常见到和听到的"新闻纪录片"这个名词，其实是个联合结构而不是偏正结构。纪录片专家高维进指出，"新闻片和纪录片的区别是：新闻片拍摄的是各种各样的消息；而纪录片是在拍摄的许多消息里进行综合、加工、有创造性的处理，使它反映的生活内容更丰富、更深邃一些，它反映的不仅是生活的现象，而是要表现生活的本质。因为生活现象是纷纭复杂的、片段的、片面的，并不是所有的生活现象都能表现出生活的本质"[2]。因此，比较成功的电视纪录片的创作绝不可能"把摄像机扛到大街上去"就可以拍摄而成，如郑琼导演的《出路》前后历时六年拍摄三位来自不同阶层的主人公，而美国纪录片导演雷德里克·怀斯曼拍摄大量素材，形成大片比，并坚持后期长时间独自剪辑。以"百姓故事片"来说，它的最大特征，借用一句广告词来说，应该是"讲述老百姓自己的故事"，但事实上不是所有老百姓的故事都适合拍成"纪录片"。一般地说，较为成功的"百姓故事片"所具有的新闻价值是次要的，而其"故事性"则十分重要——这既是电视纪录片栏目打出的"讲述老百姓自己的故事"这句广告语为广大受众所认可的深层原因之所在，也是纪录片和一般新闻片不一样，需要用较多延续时间来进行拍摄的重要原因之所在。

　　总之，以现场拍摄的方式来纪录真人真事和客观物象，并能十分自然而隐蔽地体现拍摄者比较明确的主观意念的纪录片，才是一般纪录片，或者说是本书所写的狭义纪录片。因此，关于这种影视纪录片的定义似乎应该这样来加以表述：创作者根据自己对生活和自然所特有的认识与理解，以纪录真实为前提基础，以现场拍摄为主要手段，对现实社会和自然中的人、事、物进行尽可能客观的、自然的、艺术纪录的影视片。

[1] 许南明，富澜，崔君衍：《电影艺术词典》，北京：中国电影出版社，2018年版，第73页。
[2] 高维进，钟大丰：《记录与表达：关于新中国纪录电影的对谈》，《电影艺术》，1997年第5期。

第二节　纪录片发展概述

一、纪录片是电影的"长兄"

从起源意义上来说，纪录影片早于故事影片，或者说电影发展史上最初拍摄的电影，绝大部分是简单的生活场景纪录片，因此，纪录电影确实是电影的"长兄"。

1895年6月11日，路易·卢米埃尔为了向法国摄影协会宣传他们兄弟俩发明的"活动摄影机"，在这个摄影协会召开大会期间，及时拍摄了大会代表在索恩河边散步登船和纪录"轮转摄影机"发明者强逊与他的朋友罗纳省议长拉格郎奇先生谈话情形的两部短片。其中一部名为《摄影大会代表的下船》。这大概是有史以来第一部知道确切拍摄日期的早期影片，并且又可以说是有史以来第一部新闻纪录影片。由于这部影片的巨大成功，路易·卢米埃尔以后又陆续拍摄了《1896年里昂的水灾》《俄皇访法》《狂欢节》等新闻纪录片，为世界新闻电影的发生和发展做出了不可磨灭的贡献。1897年3月17日，美国早期电影制作人提尔登和雷克多合作拍摄了《考培特与弗茨西蒙的拳赛》，这是电影发展史上第一部空前的长片和第一部大型体育新闻片。

从相对严格的意义上来说，纪录电影与故事电影最为明显的分离开始于美国著名纪录电影大师弗拉哈迪的成名作《北方的纳努克》。纪录影片《北方的纳努克》主要反映了北极地带爱斯基摩人为了生存而努力斗争的生活现实，其中不乏很多精彩的镜头内容。例如，在拍摄纳努克狩猎情景时，纳努克在离海象不到2米远的地方投出了鱼叉，其中一头被击中了。在海滩边，纳努克和被叉中的海象展开了非常激烈的搏斗，人象翻滚，浪花四溅，景象十分难得，这时有一头雄海象前来救援……又有一次，纳努克把鱼叉用力地射到了一个冰窟窿的深处，一会儿系鱼叉的绳子就被绷紧了，纳努克喜形于色，觉得胜利在望，哪知道很快被他的对手差一点儿拉到了冰窟窿里去……1922年年初，派拉蒙影业公司收购了弗拉哈迪的这部影片并很快投入市场放映。开始时效果并不理想，然而1922年6月11日在纽约的放映大获成功，由此奠定了弗拉哈迪作为"纪录电影之父"的历史地位。

二、纪录片的命名与自觉发展

英国社会学家格里尔逊在美国做访问学者期间看到弗拉哈迪的多部纪录片，于是在有关评论文章中首先使用了"纪录片"（documentary）这个概念，他把"具有文献价值

的"和"对生活的创造性处理"① 作为定义一部纪录片的先决条件。由于《北方的纳努克》的成功及巨大影响，加上格里尔逊对纪录片的"正名"，纪录片从一般电影中被正式分离出来，以全新的姿态出现在电影领域和世人面前，极大地推进了一般意义上的纪录片的全面发展。电影进入有声时代以后，特别是在第二次世界大战期间及以后，自觉的纪录电影更是进入了一个高速发展的丰收期。

格里尔逊作为英国纪录电影创始人和"英国纪录电影之父"，他非常注重积极使用纪录片解说词来努力发挥纪录片的社会学意义和宣传作用。他的著名格言就是"我视电影为讲坛"②。格里尔逊回到英国不久，在取得政府有关部门资助后拍摄了一部长达50分钟的纪录片《拖网渔船》（又译作《漂网渔船》）。《拖网渔船》于1929年公映。这部影片拍摄的主要内容是捕捞鲱鱼，它在一定意义上来说是一部带有广告性质的纪录片。由于格里尔逊怀着巨大的热情拍摄了这部影片，因此，获得了较大的成功。影片表现了普通劳动者的价值和尊严，构图精巧，画面优美，编辑流畅，具有"交响乐式"的蒙太奇效果，一直为后人所称赞。格里尔逊在拍摄《拖网渔船》后很少拍片，几乎没有再单独拍什么纪录片。但在"我视电影为讲坛"思想的指导下，他团结并召集了不少英国的青年电影工作者，要求他们首先当好宣传员，其次才是摄影工作者，更不要成为一个唯美主义者，大量拍摄反映现实生活的纪录片，为英国纪录电影学派的形成和发展做出了不可磨灭的贡献。

吉加·维尔托夫是苏联纪录电影的开创者。维尔托夫所处的时代特征，使得他特别看重纪录片的社会教育和宣传功能。在这一点上，他和格里尔逊具有太多的共同点。维尔托夫的这种纪录片观念非常典型地表现在他拍摄的《在世界六分之一的土地上》这类纪录片中，对中国新闻纪录片的发展影响很大。在纪录片创作方面，维尔托夫还有两部作品非常著名，一部是《关于列宁的三支歌》，另一部是《带摄影机的人》。《关于列宁的三支歌》这部纪录片完成于1931年，由"业绩""挽歌""进行曲"三个部分组成。由于这部影片利用了不少过去的影片资料，因此，它实际上开了后世资料汇编纪录片的先河。在《带摄影机的人》这部影片中，他既拍摄了人们睡眠、醒来、上班、游乐等日常生活；也拍摄了摄影师躺在地上仰视火车、其他车辆和行人，以及登上桥顶、爬上烟囱、塔和屋顶。片中既有拍摄场面，也有后期制作情景；摄影机拍一个行人，既拍他看摄影机时的反应，又出现拍他的摄影机，该摄影机镜头上还出现了他的人影。这样的拍摄一方面似乎能给人"这是在拍电影而不是在生活中"的感觉，另一方面似乎又能给人以"只有纪录片才最贴近现实生活"这样的说明，抑或这是在向人们昭示

① 弗西斯·哈迪：《格里尔逊与英国纪录电影运动》，单万里，译，单万里《纪录电影文献》，北京：中国广播电视出版社，2001年版，第32页。
② 埃里克·巴尔诺：《世界纪录电影史》，张德魁，冷铁铮，译，北京：中国电影出版社，1992年版，第80页。

"真正的电影人应当始终处在生活中"的真谛。

尤里斯·伊文思是一位非常关心人民群众和社会进步的艺术家,自《桥》《雨》等著名纪录片问世后,他与国际电影界开始了广泛的接触,这使得他的纪录电影创作从此走向更加成功和更加辉煌的发展阶段。1933年,伊文思与比利时的亨利·斯笃克合作,到博里那奇煤矿区偷偷地拍摄了反映当地矿工受压迫、受剥削的悲惨生活的著名纪录片《博里那奇矿区》(又译《博里那杰的悲哀》)。1936年,伊文思和美国作家海明威一起到西班牙拍摄了著名的纪录片《西班牙的土地》,海明威专门为影片写了解说词。在拍摄这部纪录片的时候,伊文思完全抛弃了原先的唯美主义拍摄方式,而是进行完全直接的实况拍摄。海明威写道:"正当我们暗自庆幸有这么一个适于观察而又没有危险的地方时,一粒子弹飞过来,打在伊文思脑后砖墙的角上。"① 伊文思冒着生命危险而进行的实地拍摄记录了西班牙人民英勇抗战的历史。《西班牙的土地》大获成功,伊文思成为世界电影界的一个英雄。1938年,他和美国《生活》杂志摄影师罗伯特·卡巴在中国驻美大使的帮助下一起来到中国拍摄《四万万人民》。由于日本军事存在的原因和国民党政府的阻挠,特别是后者,他的拍摄受到了很大的阻碍。这在一定意义上也直接导致了1939年该片上映后的评价不一。1949年后,伊文思先后几次来到中国,拍摄了《早春》《愚公移山》《风的故事》。

从电影自身发展动力系统而言,世界纪录电影的飞速发展和成绩斐然,对于新现实主义电影的自觉成就具有潜在而巨大的影响力。

三、"直接电影"和"真实电影"

自从纪录片得到单独命名后,其发展往往具有很大的独立性,与一般故事电影的相关性渐行渐远。当世界电影开启现代性和引发新浪潮的时候,纪录片的发展也是相对具有自我特色的。在这期间,"直接电影"和"真实电影"是引领现代纪录片潮流的两大主要流派。

"直接电影"起源于新闻摄影,由美国《生活》杂志摄影记者罗伯特·德鲁于1960年开创。它要求摄影机和拍摄者不与被拍摄对象发生任何联系,以纯客观而冷静的观察者的角度来拍摄。以跟踪拍摄当年两位总统候选人约翰·肯尼迪和休伯特·汉弗莱的竞选活动声名大噪的《初选》,即是其开山之作。由于该纪录片跟踪拍摄记录了大量自然而令人可信的相关故事及细节,引起了美国观众的巨大轰动,也引起了纪录片拍摄者的高度关注。1969年,由美国人梅索斯兄弟拍摄的《推销员》,也是"直接电影"的代表作。该片以推销员生活为题材,实地拍摄了四位《圣经》推销员的上门推销情况。梅索斯兄弟把他们的那次拍摄重点放在了一个名叫保罗的推销员的推销过程中,这恰好是

① 尤里斯·伊文思:《摄影机和我》,北京:中国电影出版社,1980年版,第104页。

唯一没有推销成功的例子，所以反而取得了更好的效果。在保罗的推销过程中，他可算得上是使出了浑身解数，可是因为这家人经济状况实在糟糕，连看病的账单还没能支付，因此，也就确实不可能有钱来购买即便在他们看来是很好的《圣经》。当保罗神情沮丧地低下头看着地板的时候，不仅推销员和接受推销的人都感到了淡淡的悲哀，而且连当时在场的摄影师和后来观片的很多观众也都觉得非常沉闷和值得同情。这部影片以其冷静的观察和真实的纪录引起了各方面的不同反响，它比之那些通过大量解说词来阐明主题的纪录片毫不逊色，从一定意义上来说，反而具有比较好的社会效果。当代拍摄"直接电影"成就最大的应该是美国纪录片大师弗雷德里克·怀斯曼。他的纪录片没有灯光、没有采访、没有重演，也没有解说，努力纪录同期声和使用同步光。在题材上，他坚持选择一些社会公共部门，如学校、公园、监狱、法庭、动物园等；在主题上，他一以贯之地记录美国社会中的部分日常生活，积极反思人类社会的管理，对世界当代人文类纪录片的拍摄影响深远。

"真实电影"的开创者是法国人让·鲁什。让·鲁什原是一位人种学家，由于非常偶然的机会进入纪录电影领域。刚开始，他的纪录片很有弗拉哈迪的风格，比较关注人种的起源和发展，自然也就比较关心古老而原始的社会风尚和民俗习惯。他在拍摄《我是一个黑人》（1958）、《人类金字塔》（1960）这两部纪录片时，采用了把故事片的因素结合到纪录片中去的做法。具体来说就是，让·鲁什在这两部影片中让被拍摄对象做一些即兴的表演来表达他们对生活的想象。这一挑动拍摄对象的做法获得了比较广泛的认同。通过这部影片的拍摄，让·鲁什领悟到了在纪录片拍摄中应该、也可以加入新闻采访的因素来开启人们的思路和眼界。这直接导致了"真实电影"的重要代表作《夏日纪事》的诞生。《夏日纪事》是一部别开生面的纪录片。这是鲁什和埃德加·莫兰合作拍摄的。影片在巴黎拍摄，它使用的是类似于新闻采访的方法。在巴黎林荫大道上，他们积极而真诚地向路人提问："你幸福吗？"这样的提问，对很多人来说都很难随便地回答，但又不无吸引力和感慨。面对这样的提问，有人停下来站立思考，有人觉得无从说起，有人脸上黯然失色，也有人置之不理……让·鲁什和埃德加·莫兰还把部分受访的人请到放映室里观看所拍的影片，让他们发表各种各样的感受和意见，然后把这些情况也拍下来，再有选择地放到影片中去。他们试图通过这样的拍摄来发现每一个人的真实性，从而揭示生活的真实性。他们把这样拍摄的影片叫作"真实电影"，其用意主要有两点：一是区别于"直接电影"；二是借用"电影真理"的意思以表示对纪录片大师吉加·维尔托夫的尊敬。其实，他们的拍摄方法和吉加·维尔托夫相去甚远。

同样作为纪录片，"直接电影"和"真实电影"诞生于相同的技术语境下，都受到吉加·维尔托夫的影响，两个流派的不少作品都或隐或显地带有对方的表现特征。但两者之间存在明显的区别。前者强调冷静的观察和纯客观的纪录，相信摄影机可以随时把生活的真实很好地记录下来并提供给观众，换句话说，这样的电影在再现生活真实性方

面是非常直接的；后者则认为，人为地创造一种环境，如即兴访谈，能够使隐藏着的生活真实被很好地引发出来，从而使由此拍摄下来的电影更具有"真实（真理）"性。两者在拍摄时所有的差别是：在"直接电影"中很不容易使人感到导演或拍摄者的存在，更不用说有什么表演了；但是在"真实电影"中，导演和拍摄者的存在乃至采访行为是非常清晰可知的，而且对于影片的组成也是至关重要的，有的电影史学家因此也把它叫作"触媒电影"。正因为此，"直接电影"的意义主题往往是在拍摄的过程中才发现的，而"真实电影"的意义主题则一般都是事先有所确定的。

第三节 纪录片的主要类型

一般地说，纪录片首先通常分成人文的和自然的两大类。顾名思义，这个划分的逻辑基础是根据纪录片拍摄内容而确定的，其理论界限比较清楚。就学科分类来说，人文和自然的理论分野也很清楚。随着人类科学研究的不断深入和拍摄对象的丰富，这个本来很清楚的学科分野，逐渐出现了很多模模糊糊、相互渗透的区域。其实这种情形在要把纪录片分成完全绝对的人文和自然两大类的实际过程中，有时同样会遇到困惑和为难，例如，对《美丽中国》《本草中国》《河西走廊》这样的纪录片来说，就有这样的因素存在。一般地说，比较纯粹的自然类纪录片在国外要多一些，如在美国"地理频道"和我国中央电视台《动物世界》节目中引进的那些纪录片，国内则相对少见，如《自然的力量》。所以，关于纪录片的分类，也有人文自然类或自然人文类这样的说法。以下从内容类型、美学类型两大方面展开相关介绍。

一、内容类型

纪录片的内容类型，主要是指以拍摄对象来确定分类。有关这部分内容，概念相对明确、易于掌握，所以不予详细展开。

1. 自然类

自然类纪录片，就目前而言，主要指拍摄对象为地球生物圈以内的所有自然物，包括有生命的动物、植物和没有生命的物质，其中可以包括人（比如，关于人的生命形成及其诸多奥秘的探索），但一般不包括人的社会性行为及其生活故事。在"国家地理"频道和"探索发现"频道播映的很多纪录片，都属于这个类型。这是纪录片，尤其是国际商业纪录片中比重非常大的一部分。与发达国家相比，我国在这方面纪录片的拍摄上还存在很大差距。中国人自己拍摄相对纯粹的自然类纪录片，在《森林之歌》《自然的力量》面世以前，主要是各地的一般自然风光纪录片（介绍性的）和部分野生动物生活纪实片（带有科研性的），成就与影响都非常有限。

2. 人文类

人文类纪录片，顾名思义，就是专门拍摄人类生活故事及人类所创造的各种文化现象的纪录片。其中，在拍摄人类生活故事方面，首先，可以是专门拍摄以单个人为主的纪录片，如《大儒顾炎武》《阴阳》等；可以是拍摄以家庭生活为主的纪录片，如《藏北人家》《四个春天》；可以是拍摄一群人集体生活的纪录片，如《一切都会有的》《最后的棒棒》等。其次，可以是以拍摄各种事件为主的纪录片，如《幸存者：见证南京1937》《决战兰州》《华氏911》等；在拍摄人类所创造的各种文化现象方面，可以是拍摄相对纯粹的文化创造物的纪录片，如《锦绣纪》《苏园六纪》等；也可以是拍摄文化创造物与相关创造人浑然一体的纪录片，如《红旗渠》《中国名楼》等；也可以是拍摄文化创造物与生活其间人的故事或使用传承人的故事的纪录片，如《昆曲六百年》《故宫》《台北故宫》《京剧》等。当然，还可以拍摄当下正在发生并进行的人与事，如《人生第一次》；也可以拍摄探寻某些已经完成的人与事，如《南京之殇》等。

3. 自然人文类

自然人文类，其实也可以说是人文自然类。它的特点是自然的内容与人文的内容密不可分，不管拍摄者想重点拍摄的是自然的部分或是人文的部分，其实都无法将两者机械地分开。这类纪录片在中国有过非常好的创作成就，如《话说长江》《再说长江》。长江与运河、长城和丝绸之路都不同，它首先完全是一个不折不扣的自然物。但是，拍摄长江而不拍摄千万年来生活在它沿岸的人类，那样很难成就一个很好的纪录片（充其量只是一个科研资料片或科普片）。所以，这样的纪录片最是自然人文类纪录片的代表。丝绸之路、万里长城和千里运河，不仅像很多自然物一样存在于华夏大地，而且与所在地的丰富自然景物早已融为一体，因此，以它们为拍摄对象，其实完全不可能只具有人文属性而没有自然地理内容，因此，像《美丽中国》《本草中国》《影响世界的中国植物》《河西走廊》等纪录片，其实也应该是很好的自然人文类纪录片，或者说是很好的人文自然类纪录片。

二、美学类型

纪录片的美学类型，主要说的是纪录片创作所遵循的审美思想和追随的美学流派，或者说是沿袭、采用的纪录片创作原则和拍摄方法，在此，适当加以详细介绍和阐述。

1. "直接电影"与跟拍

就本来意义而言，"直接电影"要求摄影机、摄制人员与被拍摄对象之间尽可能地减少相互影响，努力追求能够拍出即使摄影（像）机不存在时也会发生的情况，同时一般也绝不使用现场访问和剪辑合成时的音乐添加。总之，"直接电影"主张在不介入的观察与拍摄中捕捉生活真实和人生故事，不依靠解说，不直接对拍摄内容对象做出明确解释与提供结论。因此，它的最大特点是"跟拍"，有时也被略带贬义地指称为"跟

腔派"。在一定意义上说,"直接电影"实现了纪录片审视世界和表现世界的忠诚与真实,以及对对象世界多元化定位和接受层面多元化差异性的确认。

"直接电影"在中国的出现比较晚,大概在20世纪90年代前后。康健宁1997年拍摄的《阴阳》是一个非常典型的例子。该片拍摄了宁夏西北部的一个村子,叫陡坡村,真正的黄土高坡,缺水严重,人与自然的关系非常紧张。片中的主要人物是一个叫徐文章的风水先生,也叫阴阳先生。他是这里的知识分子,方圆多少里人家有大事都会请他去算日子、定方位。他有一套完整的教育儿女和别人的生活哲学,既有"忠孝传统"也有"五讲四美",他认为任何事情都要有规矩,政治的事情不要管,农民把地种好了就行,家和万事兴……而这些大道理到了他自己身上却变得可以灵活变动。政府补贴他们打窖蓄水,通往水沟的新路要经过阴阳先生家的地,于是他和村主任大打出手。片中有许多关于水的故事。比如,被阴阳先生勘探为好风水的地点却打不出水,由于面子问题,他不肯承认失败,又和儿子们艰苦卓绝地打第二口井,这次有水却很少,而且有塌方,他只得平静地放弃。片子最后,阴阳先生穿着最好的西装,替人做媒。他说,别看现在这里不怎么样,可挺过这几年就好了。这是一个绝对平实和还原现状的故事。除字幕外,《阴阳》极少有其他非材料对象本身的附加物。用材料对象原状的同期声代替解说词,因而保持了纪录对象的原生形态。为了忠实于"直接电影"的美学原则,导演很清醒地摈弃了所有非对象本身的话语和音响,包括解说词和音乐,以此达到对材料对象最大限度上的真实记录。作者对生活的想象和生活的意念都深藏在画面之后。没有了解说的左右,主题的理解呈现多元的可能。因此,"直接电影"有时又被叫作"观察式纪录片"。

2000年前后,国内涌现出不少"直接电影"的佳作。如《八廓南街16号》荣获1997年巴黎真实电影节最高奖;杨天乙的《老头》获得1999年日本山形国际纪录片电影节"亚洲新浪潮"优秀奖、2000年巴黎真实电影节评委会奖;在世界范围内和中国纪录片历史上都罕见的"直接电影"是长达9个小时的《铁西区》,该片斩获2003年法国马赛纪录片电影节最佳纪录片奖和日本山形国际纪录片电影节最佳纪录片奖等多项国际纪录片大奖。《铁西区》由《工厂》《艳粉街》《铁路》三个部分构成,记录了20世纪90年代末期的铁西区国营大工厂在破产前后的状况,展现了下岗失业工人们面对命运的转变束手无策的状态。除了时间长度惊人外,导演王兵用影像记录了中国特定历史时期中特定社会区域的时代和社会变迁,以真正的公民姿态讲述大社会的故事,显示出了巨大力量和无可替代的意义。王兵怀抱强烈的历史感和关注现实的愿望,带着一架DV走进了沈阳铁西区的工厂和生活区,期望以影像来传达中国工人阶层真实的命运。雪扑簌簌地落下,生锈的铁路上,火车缓缓前进,稳定的长镜头揭开了冷峻的叙述:沈阳冶炼厂、沈阳轧钢厂、沈阳电缆厂……破败的厂区一片连着一片,高大冷漠的烟囱依然伫立着伸向天空,工人在钢铁支架纵横的车间里劳动,在四壁斑驳、灯光黯淡的休息

室吃饭、打牌、下棋、吵架、聊天、洗澡……；成群的老爷儿们在长年恶劣的劳动环境中身染毒症，下岗之后被安放在工人疗养院里接受治疗，他们用塑料袋在河沟里捞虾米，光着膀子对着电视里的新闻联播或卡拉 OK 发呆；艳粉街上，无所事事的少年们在堆积着已被弄脏了的雪的街头打闹、对骂，无聊地追逐着自己的初恋；一对没有户籍、没有固定住所的父子，他们以火车为生，每天帮火车上的人打扫房间，拣一些火车上剩下的煤渣，再把这些东西卖掉……这就是他们的生活来源，有关幸福的遥远回忆定格在陈年老照片上，难以辨认。

尽管很多"直接电影"非常单调和冗长，通常也缺乏声画美感，但是它们在真实记录方面所具有的力量和效果有时是非凡的，其所体现出来的纪实精神更为充沛而富有张力，任何时候都不可舍去，仍有不少纪录片工作者坚持"直接电影"式的美学原则，创作出不少纪录佳作。如被誉为中国版《人生七年》的纪录片《出·路》，导演郑琼在资金不足的情况下，跟踪拍摄了三位来自不同阶层、不同城市的拍摄对象六年间的成长变化。一个是甘肃会宁县贫困山村的女孩马百娟，12 岁才读小学，放学之后喂猪、做饭，干很多农活，小学没毕业就辍学嫁人；一个是来自湖北小县城的高三复读生徐佳，三次高考复读终于考上一所大学，最后在武汉工作、买房、结婚；最后一个是北京女孩袁晗涵，她从中央美院附中辍学后，一边自己做家具开咖啡馆，一边申请出国留学，最终成功留学德国，在毕业前的假期于上海余德耀美术馆实习，同年注册了自己的艺术品投资公司。导演以公正冷静的视角向我们展示了三位主人公的真实生活，真实带来的力量触动了不少观众。随着纪录片观念的发展进步，也为了纪录片拍摄得更加好看、易懂，同时进行必要的深化处理，很多纪录片人在基本坚持"直接电影"美学原则的同时，适当做了一点改变，张同道在《小人国》、张以庆在《幼儿园》里都使用了音乐，书云在《西藏一年》中事实上运用了隐蔽的现场访谈等。

2. "真实电影"与访谈

"真实电影"的开创者和代表人物是法国社会学家让·鲁什，他强调通过摄影机去把握一种创造的时机，即创作者试图促成对象世界的出现，并力图建构出对象世界的全部形态。纪录片创作者不再是躲在摄影机后面的人，而是积极参与被拍摄者在被拍摄那一刻的生活，促使被拍摄者在摄影机前面说出他们不太轻易说出的话，或做出他们不太轻易做出的事，同时使得对象世界封闭潜隐的真实本质得以展现。现场访谈与引导追述是与"真实电影"创作观念密切相关的拍摄方法，它们为纪录片开创出一种全新的创作风格。

1991 年的《望长城》在纪录片语言、题材、风格、视角、叙述方式等诸方面的创新与突破，其实也有所汲取"真实电影"的经验，并因此形成中国纪录片发展中的一道分水岭。主持人一方面作为编导的代言人，贯穿线索，寻找话题，追述编导思想的叙述性话语，担当起传统的解说作用，完成编导的创作意旨，发展作品的主题意义；另一

方面，主持人是访谈这一表现形式的体现者，通过主持人对话题的访谈，以亲切和蔼的平民话语形式，使作品呈现出多元视界的客观取向，清除在视觉上和心理上与观众沟通的障碍。主持人焦建成寻找民间歌手王向荣。焦建成与王向荣的耳聋的母亲亲切交谈的场景，构成了一段完整而自然的生活流程，其中保留了大量生活细节和偶发性的情节，给人展现了一个有声有色、有血有肉的母亲形象。又如主持人在甘肃农民杨万里家过中秋的一段。一群人边品尝月饼，边闲聊，在交谈中主持人得知老汉青年时会打腰鼓，还应邀到过北京，于是他们兴致勃勃地到积满灰尘的杂物堆中取出腰鼓，老汉即兴表演，主持人也打起腰鼓来。在这里，主持人成为一种动因，促使人物言行的发生、发展，有着"真实电影"的影子。

上海电视台于1993年创办了《纪录片编辑室》栏目，其推出的众多作品延续《望长城》的平民视角和访谈模式，或多或少地加入了人物的同期声记录或采访，改变了单纯的画面加解说的传统。2018年2月5日至9日，《纪录片编辑室》25周年纪念播出《毛毛告状》《大动迁》《一个叫作家的地方》《重逢的日子》《德兴坊》这五部经典作品。《毛毛告状》由一个从湖南来上海的打工妹、一个腿有残疾的男青年和一个身世不明的婴儿演绎了一出饱含辛酸的戏剧。最后，在热心人士的多方帮助下，亲子鉴定有了结果，官司也有了说法。《纪录片编辑室》栏目还一直关注这一家人的生活，2013年拍摄的《毛毛一家二十年》介绍了毛毛一家的近况。中央电视台在同一年开播的短纪录片栏目《生活空间》，在讲述"老百姓故事"的同时，也让更多社会弱势群体人物——城市贫民、农村打工者、残疾人、重病患者等"现身说法"。在那些纪录片中，得了重病的女孩微笑着面对生活；孤单寂寞的老人在不甚清澈的池塘里悠游自在；工厂女工每天起早摸黑赶车上下班，却依然保持着平和、坚忍的心态；光头美发师，自己没有头发，可是老给别人理发，还有说有笑……对苦涩生活的诗化表达，让人感受到一种信念、一种力量、一种希望。

此后，访谈的方式成为很多纪录片的主要创作手段（尤其是通过追述的方式来构成纪录片主要内容的，如《百年小平》等），至少也成为纪录片创作中的一个重要方面，如《他乡的童年》《中国喜事》等。

3."新虚构"与真实观

在一般纪录片所采用的叙事手法中，对于"虚构"一词的理解比较宽泛，通常认为有"搬演""重构""情景再现"。纪录片"搬演"，如弗拉哈迪在《北方的纳努克》中是主动的，如格里尔逊在《夜邮》里是被动的，它们都不再具有原生事件第一现场或第一时间属性。从"直接电影"倡导者要求在不改变被拍摄对象及其生活自然进程中进行拍摄的观点来看，不管是弗拉哈迪的，还是格里尔逊的"搬演"，确实都具有一定的虚构属性。纪录片的"重构"与"搬演"所指不同。尽管"搬演"或多或少也有一点"重构"的意味，但是"重构"一般应该指格里尔逊所谓的对生活素材的"创造

性处理"。也就是说,"重构"主要在于对所拍素材进行刻意选择及结构安排,这对体现格里尔逊"视电影为讲坛"的思想来说是必不可少的,与弗拉哈迪喜欢拍摄什么而不喜欢拍摄什么则有很大的不同。弗拉哈迪的纪录片肯定也有安排素材与结构故事的问题,通常情况下,他总是把自己拍摄到的影像素材几乎不加特别调整地直接展示给观众,而格里尔逊则首先要用其思想的锤子将所拍摄到的生活素材锻炼成自己所认识到的那样,再提供给观众,以便更好地引导观众去接受他的观点。换句话说,尽管弗拉哈迪在其纪录片中也有他内心的特别关注与钟爱,但他至多只是用"搬演"的方法使之重新再现来进行尽可能客观的展示,而格里尔逊在影像展示的同时总要努力进行"形象论证"(在画面加解说词时代则更是如此)。"情景再现"作为纪录片中较为现代的叙事手法,可看作对弗拉哈迪式"搬演"的一种发展或一次延伸。

与纪录片相关的虚构,还表现在对电脑数字成像技术的运用及由此而来对于图像失真的美学关切上。在传统影视制作中,光学影像或者电子影像都凭借摄影机或摄像机记录并保持自然素材及其时空原貌。所以,安德烈·巴赞认为它与完整无缺地再现现实是等同的;马塞尔·马尔丹也强调它再生的客观性,就像磁带录音和气压表一样,是不容置疑的;克里斯汀·麦茨也称在电影里,能指与所指几乎是一致的,电影成为记忆现实的一面镜子。然而,电影和电视都是技术性很强的艺术形式与艺术性很强的技术作品。随着电子计算机技术对电影、电视领域的影响越来越大,影视作品的制作方式产生了新的革命性变化。其虚拟的现实已经可以做到让人真假难辨,对"有记忆的镜子"构成了严峻的挑战,也削弱了影像文化的历史真实性。许多后现代理论家对数字技术带来的影像表面失真和后现代思潮下权威的被颠覆感到惶恐不安。林达·威廉姆斯因此指出:"在利用计算机炮制画面的电子时代,摄影机是'可以撒谎'的。"[1] 纪录片因此成了"没有记忆的镜子"[2]。这种最新的科技手段很快也被大量地运用到纪录片创作中去,如近年来拍摄的《故宫》《圆明园》等,甚至出现了全部由电脑数字技术画出来(不是拍摄)的纪录片《大唐西游记》。

但是,作为纪录片美学进展的一个方面,本书所说的"新虚构"纪录片,主要指20世纪80年代以来部分具有后现代特色的纪录片。20世纪80年代开始,欧美纪录片出现了一种新实践,诞生了克洛德·莱兹曼的《证词:犹太人大屠杀》(以下简称《证词》)、艾罗尔·莫里斯的《蓝色警戒线》、迈克尔·摩尔的《罗杰和我》等具有后现代特征的纪录片。在《没有记忆的镜子:真实、历史与新纪录电影》一文中,美国电影理论家林达·威廉姆斯用"新纪录电影"一词概括了创作界的这种新倾向。单万里先

[1] 林达·威廉姆斯:《没有记忆的镜子:真实、历史与新纪录电影》,单万里,译,单万里《纪录电影文献》,北京:中国广播电视出版社,2001年版,第576页。

[2] 林达·威廉姆斯:《没有记忆的镜子:真实、历史与新纪录电影》,单万里,译,单万里《纪录电影文献》,北京:中国广播电视出版社,2001年版,第576页。

生在向国内介绍相关纪录片及其理论研究的时候，指出其是一种"主张虚构的纪录片"。笔者根据单万里先生在林达·威廉姆斯等理论家相关观点基础上所做的介绍，觉得可以将这种被称为"新纪录电影"的"主张虚构的纪录片"称为"新虚构"纪录片，其主要理由在于："'新纪录电影'的'虚构'策略不同于格里尔逊时期的纪录电影对事件的简单'搬演'或'重构'，也区别于通常的故事片采用的'虚构'手段，威廉姆斯将'新纪录电影'的'虚构'策略成为'新虚构化'（new fictionalization）。"① 在《蓝色警戒线》中，艾罗尔·莫里斯对伍德警官遇害场面的搬演不同于大卫·哈里斯、伦德尔·亚当斯警官的搭档，以及声称目睹过事件的各位证人回忆的场面。他将影片转换成为一个精心制作的"岁月重刻的碑文总和"②，只是表现出对某些版本的怀疑，拒绝最终确定，让"碎片"的集合产生意义。这种主张虚构的"新纪录电影"的所谓虚构，其实与我们一般理解中的关于纪录片的虚构和故事片的虚构都很不一样，简而言之，这种虚构有一个非常重要而千万不可忽视的前提：基于对特定生活现实非常有理由的重新解读，即有根据地去怀疑和批判当下公认的相关真实，努力重新定义并构建已经或正在被放弃的那种可能是更为可信的真实。举例来说，美国棒球明星辛普森杀妻案虽然辛普森被判无罪，但仍有不少人认为辛普森确实杀了他的妻子，也就是说那个案件的真相没有获得让法律认可的证据，但并不缺乏被人类良知确认的理由。如果纪录片创作者想用纪录片来表明自己对那样现实情况的认识理解并试图让更多的人觉得辛普森确实犯有杀妻之罪，那么他就可以选择"新虚构"纪录片的拍摄手法和叙事策略来进行相关表达。在这个意义上来看，部分"新虚构"纪录片也具有调查类纪录片的特征。

关于"新虚构"的美学进展内容，其实还是关于纪录片的古老命题，即纪录片的真实。由于真实是人介入物质世界的产物，是人对物质世界形态和内涵的判定，因此，纪录片创作中的主体倾向其实难以避免，绝对真实也只能是一种可望而不可即的神话。"新虚构"纪录片敏锐地认识到这一点，坦然承认绝对真实不可能达到，真实受创作者感知所能达到的程度、范围及视角的影响，受创作者所使用的媒介的制约，在现有客观条件和主观认知水平等内外因素的制约下它"是"，随着客观条件不断发展变化，认知也会不断更新，原先所达到的真实便可能由"是"转"非"，或者会再上升一个层次。如同那句有名的广告词，"新虚构"纪录片难以提供"最真实"，但能致力于"更真实"。所以，"新虚构"纪录片的真实观处在一种开放语境之中，坦然承认一定逻辑之下的相对性。与以往纪录片所宣称的真实不同，"新虚构"的真实不仅是作者所认定的相对真实，而且很可能是一种亟待求证的真实、一种不应该被放弃的真实。当一般纪录

① 单万里：《认识"新纪录电影"》，《北京电影学院学报》，2002年第6期。
② 林达·威廉姆斯：《没有记忆的镜子：真实、历史与新纪录电影》，单万里，译，单万里《纪录电影文献》，北京：中国广播电视出版社，2001年版，第586页。

片历史传统正在渐渐消退的时候，作为后现代的"新虚构"纪录片真实观正在有力地发挥作用，并且似乎能够很好地化解"没有记忆的镜子"给纪录片创作所带来的焦虑。

应该肯定，无论是商业因素作用下故事片的叙事方式及其与观众互动的娱乐手法，还是个人化的风格表达，只要与纪录片纪实本性和从既有事实出发的逻辑推理不相违背，它就是可取的，甚至可能是优秀的。在一定角度上来看，故事片借用纪录片的表现形式能够让虚构的故事更具真实的可信度，纪录片借用故事片的叙事策略能为客观的记录增光添彩。只要控制好力度，把握住分寸，任何形式上的有限变化都应该改变不了本质的稳定。为了朝着事实真相和真实本质更靠近一步，"新虚构"纪录片可以并绝对能够采取特定的"新虚构"策略。

4. 商业性与"情景再现"

一般认为，"情景再现"是非常新近而富有商业性考量的结果，其实不完全如此。比如，很多纪录电影研究者（包括弗拉哈迪本人）都将弗拉哈迪的纪录片创作看作一种探险家活动。之所以有这样的说法，其实和弗拉哈迪拍摄纪录电影的题材密切相关。首先，弗拉哈迪最初开始拍摄纪录片的地方，在当时是一般人都很难涉足的北极因纽特人活动区，那里自然条件十分恶劣，拍摄工作异常艰辛，接下来拍摄的《摩阿拿》，也在同样需要远征才能到达的南太平洋萨摩亚群岛。其实，弗拉哈迪拍摄纪录片所体现出来的那种冒险精神，主要不在于他希望借助题材的惊险来吸引人，而是他对那些题材本身具有的人类学历史价值的浓厚兴趣和特别关注。在弗拉哈迪看来，人类发展历史中那些刚刚消失、正在消失或即将消失的很多生活内容，都极其迷人且具有很高的文化价值。因此，纪录片的一个重要职责和文化功能，就在于要努力记录下那些刚刚消失、正在消失和即将消失的生活内容及其真切的客观景象。正是由于弗拉哈迪对于纪录片抱有这样的观念和认识，所以，他的纪录片中就自然而然地具有了一些开创性的拍摄方法——比如，"搬演"。由于弗拉哈迪拍摄纪录片中使用的"搬演"方法，不仅严格基于曾经的客观生活现实，而且因为条件的允许和冒险的成功，还是由当事人在一切时空条件都完全真切可信的情况下，完全没有随意安排地"重来一遍"。所以，如果不是加以特别说明，一般观众都无法知道那也是由真正的"搬演"而得来的——名副其实的"真实再现"（除此以外，最多只能是"情景再现"）。

2010年是中国纪录片发展很不寻常的一年。3部进入院线放映的纪录片《小人国》《海上传奇》《外滩佚事》都有可圈可点之处。如果说张同道导演的《小人国》是"直接电影"的当代版，贾樟柯的《海上传奇》是"真实电影"的创新版；那么，周兵的《外滩佚事》就是"情景再现"的升级版。作为中央电视台著名的纪录片导演之一，周兵凭借其导演的大型人文纪录片《故宫》和"情景再现"手法的大量使用而名声大噪。其实，作为纪录片导演，周兵开始自觉运用"情景再现"手法并取得不俗成功的早期作品是《记忆》系列中的《梅兰芳1930》。由于拍摄对象及内容的关系，系列纪录片

《记忆》大量使用"情景再现"手法（当时一开始叫"真实再现"，后来由于大部分专家学者的反对而改成"情景再现"）。与《故宫》和《外滩佚事》中的"情景再现"不同的是，《梅兰芳1930》中的"情景再现"画面是模糊不清的，具有"是耶非耶"的观感，那样做，在当时一般被认为是比较可以接受的。而《外滩佚事》中的"情景再现"，所有扮演（不是"搬演"）纪录片中人物角色的演员都面目清晰，有如故事片一般。在周兵看来，"情景再现"作为造就这种纪录片形态的主要拍摄方法，应该是可以接受并可以坚持的。比如，关于纪录片《外滩佚事》，周兵的解释是："片中大部分剧情都有据可依，只有在人物内心描画的部分略带一些创作成分。"他还表示："不把纪录片'演'成故事片的'边界'，在于演员表演的掌控力，外形与原型是否相似不是首要标准，能够传递人物的神韵和精髓是最重要的。"①

世间凡是有生命力的事物，总要在一定的时间、空间中不断地发展与变化。纪录片的商业性考量，只要不过分，就应该肯定它积极的价值意义。自电影到电视，从无声到有声，由黑白到彩色，纪录片不仅有技术层面的诸多变化，更有基本观念和创作手法方面的丰富发展。不管是标榜"真实电影"还是"直接电影"的纪录片，其创作手法和作品形态自然各不相同，其关于纪录片内涵的认识及相关观念也都各异其趣……当纪录片声称不再排斥特定意义上的"虚构"策略的时候，其后现代的特征就非常充分地凸显了出来。进入21世纪，中国主流电视纪录片继续注重大人文历史题材创作，逐步探索自然题材拍摄，非常自觉地进行商业化操作，积极参与"全球化"进程，还特别青睐大量运用由演员扮演或数字技术提供的"情景再现"，甚至制作争议很大的"动画纪录片"……因此，一部纪录片发展历史，可以是一部有关其影像声画技术和大量作家作品推陈出新的发展历史，也可以是一部有关纪录片观念、创作手法、作品形态互动的发展历史。

第四节 纪录剧情片

纪录剧情片（docu-drama），英语中还常表述为"drama-doc"或"fact-fiction"，是介于纪录片与剧情片的中间类型。美国电影理论家简妮特·斯泰格认为："纪录剧情片，就如同他的名字所表示的那样，是一种将'纪录片'与'情节剧'混合在一起的再现模式。"② 关于世界范围内纪录剧情片的发起，学者们有不同的认识：一种说法认为，

① 吴晓东：《纪录片可以"演"吗？》，《中国青年报》，2010年10月26日第9版。
② 转引自赵曦：《影视创作中"真实"与"虚构"的融合："纪录剧情片"与"伪纪录片"的辨析与思考》，《现代传播》（中国传媒大学学报），2009年第2期。

1945年美国与英国开始出现电视节目后，纪录剧情片就成为英美两国电视台推出的一种重要的作品类型；另一种说法则认为，纪录剧情片可以追溯到20世纪20年代苏联普多夫金的《圣彼得堡的末日》（1927）与爱森斯坦的《十月》（1928），而纪录剧情片真正开始发展则是从20世纪30年代开始，延续至今可划分为五个主要时期：

（1）好莱坞制片厂拍摄的有事实依据的史诗剧情片时期；

（2）英国纪录片创作者于20世纪三四十年代进行的形式实验的"戏剧纪录片"时期；

（3）20世纪60年代初期起英国电视台制作的纪录剧情片时期；

（4）20世纪70年代初期起美国电视台制作的纪录剧情片时期；

（5）现代导演，如奥利弗·期通与理查德·阿滕伯勒创作的纪录剧情片。

在历史的演进中，纪录剧情片的内涵和外延历经变更。至20世纪60年代末期，伴随英美两国电视台制作的纪录剧情片大量、迅速涌现，逐渐形成其固定类型，即剧情片形式+纪录片内容=纪录剧情片。纪录剧情片是介于"记录真实"与"戏剧重构"两个极端之间的一种"光谱"，具有无限逐渐变异的可能形式。

2010年的《迷徒》被称为国内制作的真正意义上的纪录剧情片。剧情片编导的方式，声色光影的处理，所有人物的专业演员表演（郑蕴侠的扮演者石文忠就是电视剧《潜伏》的主演），动作、对话、场景等一切戏剧化的元素极尽呈现，构成了《迷徒》的主干。在影像的技术生成方面，动画的夸张演绎、黑白与彩色的交替变化、定格切屏等特技繁复的使用，着实让人眼花缭乱。这样的表现形态已不能简单地视为高密度的"情境再现"和"搬演"，而确实是整体性的剧情化呈现。

一、纪录与剧情的整合和纪录片的"突围"

纪录剧情片实际上旨在实现纪录片与剧情片的疆界跨越，达成混血后继承双方良好基因的效果，即纪录片的"真实"和剧情片的"戏剧"所满足的受众接受心理。

纪录片较之于剧情片存在许多局限性，这些局限性限制了纪录片创作者的自我表达及与受众沟通的自由。在题材资源方面，纪录的前提是"镜头在场"，纪录片的拍摄必须保持与人物、事件现在进行时的高度同步。由于主客观的种种原因，摄影（像）机未能到场的诸多选题，便不能进入纪录片的视境。因而，在时间轴上，剧情片可以更古至今，乃至延伸未来，纪录片则只能执守现实一端。涉及历史题材更是令国内纪录片创作者痛心疾首。纪录剧情片的出现，又一次提升了"再现"的效能，在大框架的"有其事"的前提下，由于内容细节、表演、场景、美工等虚构的允许，纪录剧情片的题材范围已伸展到历史的每一个隐秘的角落，如《风云战国之列国》。就创作周期而言，创作者在现场实际工作的时间单元，在某种意义上直接决定了其所记录的内容及其含金量。纪录剧情片则完全无此顾虑，它彻底摆脱了"纪录片的导演是上帝"的命运，从

前期准备、拍摄,到后期剪辑,完全采用剧情片的模式,牢牢掌握流程,大大提高了纪录片投入产出的周期。关于拍摄方式,纪录剧情片由于整体吸纳了剧情片的创作手段和流程,将拍摄机会的限制、现场技术的限制、拍摄权限的限制、伦理道德的限制等这些传统纪录片工作者面对的困惑一扫而去。最后,纪录片人物内心的表现局限也终于在纪录剧情片中被突破了。《迷徒》中,郑蕴侠潜伏八年,东躲西藏的惊慌失措、在身体里发酵的罪恶感,通过职业演员细致入微的面部表情淋漓尽致地呈现出来;较场口血腥镇压的歇斯底里,则以动画夸张变形让人过目难忘;景别、视角的快速转换,黑白与彩色的参差,音乐音响的全面渗透等影视手段的极尽运用,使得纪录剧情片爆发出惊人的表现力。

二、纪录与剧情的分离和纪录片的"再确认"

当我们欢呼雀跃纪录剧情片对纪录片的重重开创意义之余,另一种疑惑油然而生:如《迷徒》这般的纪录剧情片究竟还是不是纪录片?"真实"曾经被认为是横亘在纪录片与剧情片中的一条明晰的界限。然而,捕捉现实的工具(摄影机或摄像机)表现客观事物的局限性与中介性、创作者参与的主观性决定了纪录片与"真实"的疏离。纪录片所能显现的仅是事物呈现在某种拍摄状态下的若干表象和时间片段,并且是经过剪辑删选的时间,远非事物的本质和全貌。自 20 世纪 70 年代起,西方学界就已经开始质疑与攻击传统纪录片的观点。学者们逐渐打破了认为"纪录片比剧情片真实"的迷思。在此基础上,重新追寻两者的本体差异:"若有差别,则最大的不同应该是在于'影像的来源'方面——纪录片是'真实的再现',而剧情片则是'想象的表现'。纪录片最根本的基础还是被拍摄的真实素材。"[1]

在不同类型的影视艺术的竞争性发展格局中,格里尔逊早就提出了纪录片抗衡剧情片的三个原则:第一个原则是放弃摄影棚中的人工背景,强调要去拍摄真实的场景与活生生的故事;第二个原则是让电影中的真实人物与场景去引导我们对现代社会的诠释;第三个原则是来自生活的材料与故事要比演出来的更细致(在哲学意义上更真)。[2] 现实场景、真实人物、原始素材、生活细节引导我们对当下存在进行认知和思考,这是格里尔逊所认同的纪录片有别于剧情片的特征。在纪录片历史上,无数创作者和作品正身体力行这一理念,并因此而确立其独立姿态。由此判断,纪录剧情片似乎更多是纪录片被剧情片同化的结果。其所意味的不是纪录片的新类型探索,而是纪录片俯首于剧情片的残酷事实。纪录片面向真实生存空间的直接摄录,为时代留下影像的见证,是影视技术特长的最淳朴、最回归本源的艺术生发。"再现"可以重复,而现场记录转瞬即逝。

[1] 李道明:《从纪录片的定义思索纪录片与剧情片的混血形式》,《戏剧学刊》,2009 年第 10 期。
[2] 李道明:《从纪录片的定义思索纪录片与剧情片的混血形式》,《戏剧学刊》,2009 年第 10 期。

记录能力的弱化，是纪录片本体功能和美学追求的退化，这不能不说是影视技术与艺术融合中的缺憾。

纪录片本身应当是多元的，"直接电影"的冷静沉峻、"真实电影"的大胆主动都可接受，甚至可以熔于一炉，跨类型的剧情化可以宽容，朴素纪录更应该坚守。在国内影视市场化的语境中，纪录剧情片以其炫目生动和有根有据的历史演绎吸引着受众的注目，满足了视听享受、心理释放和求知好奇的多方面需求，应当有着很好的发展前景。同时，我们也不能忘记，生活本身往往超越想象，基于影像实录的纪录片也能爆发激烈的戏剧效应。除此之外，现场的忠实记录所带来的纪录片的史学文献功用、认知思辨价值也应当获得重视。

画面与声音

传统电影画面与电视画面的物质载体不一样，但它们在讲述故事、刻画人物、展示场景、营造气氛和创造美感等方面大同小异。也就是说，两者虽然各自的存在方式和映现方式目前还有一些差别，但从艺术创作与表现这一点上来说，它们越来越没有根本的不同。因此，关于影视画面的论说，除了极个别内容以外，一般都不进行特别的区分。本章主要从画格（帧）、景别、构图、光影与色彩、声音元素与声画关系等角度全面介绍影视的视听语言知识。

第一节 画格（帧）与画面

一、电影画格与电视帧

电影画格是电影画面的最小单位，每一个画格都可以冲洗出一张照片，清晰地呈现演员表演及背景或景物在一个短暂瞬间中的物理真实。而对于电视画面来说，电视帧就像是组成电影画面的画格。一般情况下，有声电影以每秒通过 24 个画格的速度显现，电视则通常每秒钟刷新 25 帧。

电影画格的标准在无声电影初创期间很不统一，这给电影的交流和发展带来了困难。1925 年在巴黎召开的国际电影与摄影大会，对此做出了标准化的规定：根据近 500 幅世界名画宽高之比的平均值，确定电影画格的宽高之比为 4∶3（1.33∶1）。电影胶片的宽度则采用爱迪生所使用的标准，即 35 毫米，这个标准沿用至今。这个标准的确定，也直接确定了最初电视机显像管的宽高比设计为 4∶3。此后，为了创造更为壮观的奇景，电影屏幕拉长成一个更宽的包围式比例。在多种横向延伸的宽高比中，两种格式渐渐成为标准，即 1.85∶1 宽高比的宽银幕格式和更宽的 2.35∶1 的全景视觉格式。更宽的全景视觉格式是以一个变形镜头来拉长被压缩的电影画面，从而投影到更宽的屏幕

上。HDTV（High Definition Television，高清晰度电视）具有横向延伸的16∶9（1.77∶1）的宽高比。对于处于经典的4∶3形式与全景视觉延伸的2.35∶1影像之间的屏幕宽高比例，折中的16∶9形式要求相对较小的调整。电影屏幕宽高比的改变，不仅关系到观赏视觉效果，而且成为影片独特的表现手段。如电影《布达佩斯大饭店》用4∶3、2.35∶1、1.85∶1三种不同屏幕宽高比的形式来对应20世纪30年代、60年代和80年代，构成套层的叙事格局。

跟电影画格有关的知识是影片画格宽高的具体数据和影片的拍摄与放映速度。以35毫米标准的影片为例，无声片画格标准是24×18，其放映速度为16格（1英尺）/秒；有声片画格标准为22×16，其放映速度为24格（1.5英尺）/秒。有声片和无声片画格宽高之比的数据虽然有所变化，但由于有声片的画格间距增大，因此，电影拷贝同一长度内的画格数时仍然相等，即都是16个画格，合1英尺。

由于每个画格图像停留在银幕上的时间比人的视觉暂留时间（约十分之一秒）要短促得多，因此，在观众的感受中，连续映现的静止图像就变成了活动的视像。在电影放映时，放映机每秒钟通过多少画格的抓片速度固定不变。故影片在拍摄某个局部内容时，若摄影机速度超过每秒钟24个画格，就会在放映时出现慢镜头情景，这在电影中叫升格拍摄；相反，若摄影机以低于每秒钟24个画格的速度进行拍摄，放映时就会出现快镜头情景，这在电影中叫降格拍摄。

电影中的升格处理大多可以说是一种时间的特写。在这个时间被放大了的特写画面中，人物或景观的动作感往往能被诗情化和写意化。在中国新时期电影中，很多著名的探索影片，如《黄土地》《一个与八个》《红高粱》等都在关键情节阶段刻意运用升格拍摄来制造很好的艺术表达效果。所有这样的慢镜头效果，在其表现意义上来说，都有"刚以柔现"的审美特征，自然也具有强烈的抒情性。有时候，电影的升格拍摄可以采用比较小的幅度来造就一种特别的审美观感。在王家卫的《花样年华》中，有很多画面情景，如男女主人公在狭小的过道里擦肩而过、女主人公在夜晚的街上轻轻离去等，都用幅度较小的升格拍摄来表现，能给人以"往事悠悠，淡淡而去"般的感受和仿佛在梦境中的韵味。这种小幅度的升格拍摄，一般不大为观众所特别注意，可以称之为"准升格"拍摄。在不少自然类的纪录片中，升格拍摄可以帮助拍摄者捕捉到很多寻常难以见到的动人情景，如加拿大纪录片《候鸟的最后避难地》中拍摄的相斗的两只鸟儿咬着对方的喙从悬崖绝壁上降落到海面上的全过程。当然，进行大幅升格拍摄的是现代大片中的高速摄影，它们能够像《拯救大兵瑞恩》那样使人清楚地看到子弹在海水中飞驰的情景。

电影的降格拍摄能造成屏幕上的快镜头效果，具有在空间中进行快速移动和变化的特征，经常在喜剧性的内容中予以运用，能给人以轻松、滑稽、逗人发笑和富有轻度讽刺意味的感受，如唐老鸭在一秒钟内就从山脚飞快地达到了很高的山顶。与这种拍摄手

法相近的是很多可见于现代纪录片中的"延时拍摄"（将间歇拍摄的影像进行连续放映），如《舌尖上的中国》第一季第一集《自然的馈赠》中表现商人以最快速度加工松茸的场景。

在电影中，与升格、降格概念相关的还有"定格"。定格所造成的银幕视像是静止的，好像被突然凝固住了。有所不同的是，造成这种画面效果的是暗房洗印技术而不是拍摄，即放映机在一定时间内通过的所有画格其实都是由同一个画面多次复制而成的。定格画面往往具有强调和终止的意味，所以很多被运用在作品的结尾中。

二、影视画面

影视画面的一般定义如下：背景相对稳定而具有视听兼备、时空复合特征的立体光电活动视像。其中，"背景相对稳定"主要是从画框意义上说的；"视听兼备"与"时空复合"主要是从美学意义上来说的；"立体"和"活动"主要是从观众感受意义上来说的；"光电"则主要是从物质意义上来说的。

影视画面与完全静止的绘画、照相不同，它总是由一定数量的画格（帧）所组成，即它是由连续摄影（像）所获得，并由连续放映来提供的活动视像。这个活动视像比电影画格具有大得多的持续时间量和在一定空间范围内不间断变动的特点，尽管具有明显的相对稳定性。这种相对稳定，是指画面内容尽管处在不停地运动状态下，但是它所映现的对象及空间范围总是相对不变的。影视画面的这个特征，最典型地表现在如影片《大红灯笼高高挂》《巴顿将军》开头那样的画面中。

无论是从创造还是接受的层面来说，影视画面都是四维的，即它除了映现在银幕（屏）上的立体空间视像（在人的感觉中）以外，还包括与之相依相伴的多种声音。观众对影视画面的感受，是一种视听兼收的感受。这种视听兼收的感受，可以大大地增加影视画面内容表达的真实性。比如，在很多动作影视片中，所有设计得非常精彩的武打场景，要是缺少了有关声音的参与，那都将黯然失色。

影视画面不等同于一个画格或一个电视帧（除了定格外），因此，它是一个必须在一定持续时间内得以展现的活动视像，所以称它为一种时空复合体是题中之义、不言而喻的。作为一种时空复合体，影视画面总要在拥有一定持续时间的基础上才能获得一个有意义的空间视像，如即便是一个只有6个画格组成的短镜头画面，也需要通过1/4秒的时间才能得到全部映现。同时，它的时空复合，还表现为一种有机的相互熔铸和共同创造。这种有机的熔铸和创造，首先，表现为马尔丹所说的"电影让我们自由地穿越空间和时间"[①]。不管影视画面所表现的是历史情形还是现实生活，是客观的现实还是心里的幻景，它在专注投入的观众的感受中，一切都如就在自己身边即时发生和持续展

① 马赛尔·马尔丹：《电影语言》，何振淦，译，北京：中国电影出版社，2006年版，第6页。

开，即影视画面的空间内容无一例外地在观众的接受过程中具有现在进行时态。其次，是以空间形象来向人们展示时间之美。马尔丹说："空间是感觉的对象，而时间却是本能的对象。"① 空间容易被感觉，所以空间之美也容易为人所感知。时间则不然。古有"一寸光阴一寸金"之名言，今有"时间就是金钱"之共识，可谓人知其贵，少知其美。影视作为现代性最强的艺术，最能借助视觉空间来突出地表现时间并创造相应的美感。一般地说，观众对快镜头画面、慢镜头画面及追逐式交叉蒙太奇的画面组合，都可以充分地感觉到时间在其中的表现力，而在现代纪录片中大量运用的"延时拍摄"更是将影视画面的时间美感呈现得淋漓尽致。

对于电影胶片上的一个画格或一帧电视截图来说，它们其实都是绝对静止的；对于电影画面的光子投影和电视画面的射电成像来说，它们的物理其实都呈平面态。这就告诉我们，与其说是影视画面本身给观众提供了栩栩如生的生活景象，不如说是观众自己造就了这生动逼真的一幕幕生活景象。因此，所谓影视画面的活动性与立体性，确实只能从观众感受这个意义上来说才是真正成立的。至于它们的光电物理属性，因为过于基本而无须赘述。

第二节　景别的定义与划分

景别的主要内容涉及画面上人物、景物产生的各种大小、远近的变化，在此重点介绍"定义和由来""划分及功能"这两个方面。

一、定义和由来

景别是对影视画面映现人物、景物方式进行区别或分类处理所得到的一种结果。具体说来，这种区别和分类主要表现在相互关联的两个方面：人物与景物在画面上的大小和远近。在日常生活中，当我们对人或物进行近距离观察时，那些被我们观察着的人或物就会在感受中变得很近，也会显得大一些；反过来，当我们对人或物进行远距离观察时，那些被我们观察着的人或物就会在感受中变得很远，也会显得小得多。需要特别说明一下的是，在影视画面上出现人物或景物大小的变化具有物理真实性，但在影视画面上出现人物或景物远近的变化其实缺乏物理真实依据——对于坐在一定位置上的观众来说，他与银幕或屏幕之间的距离其实不可能有什么变化——除了前靠后仰而已。因此，我们在这里特别强调"在观众的感受中"这样的意思非常重要。另外，影视画面上人物或景物出现的或大或小的变化，一般都由拍摄时摄影（像）机离被拍摄对象的距离

① 马赛尔·马尔丹：《电影语言》，何振淦，译，北京：中国电影出版社，2006 年版，第 195 页。

决定，也经常可以通过调变焦距的方式来实现。

在电影初创时期，由于摄影机一般都固定拍摄，且拍摄内容短小，因此，当时的影片很多几乎没有什么景别，严格地说，至少没有非常明显的景别。当然也有一些早期电影其实有很明显的景别变化，如《火车到站》（又名《火车进站》，1895）。这部早期影片的景别变化内容主要是从火车在遥远地平线上出现至摄影机所在的月台，并不是拍摄者刻意追求所得到的，因此，我们称之为自然的景别。

相对自觉地以不同景别的交替运用来展现故事情节的情况出现在电影被发明后的几年里。历史地看，这种自觉而为的景别之所以会产生并被广泛运用，有它自身发展的逻辑起点。普多夫金在《论电影的编剧、导演和演员》一书中举过一个著名的例子："我们试想一下一个观察者怎样来看这个示威游行队伍。为了要得到一个清楚而明确的印象，他一定要采取某些行动。首先，他一定要爬上房顶，这样就可以俯瞰游行队伍的全貌并估量游行的人数；然后，他就要下来，从第一层楼的窗口向外看游行者举的旗帜上的口号；最后，为了要看清楚参加游行者的面貌，他还得跑到游行队伍中去。这个观察者变换他的视点已经有三次了，他之所以时而从近处看看，时而又跑到远处望望，就是要从他所观察到的现象得到一幅尽可能完整而无遗漏的画面。美国人首先探索了如何设法用摄影机来代替这种活动的观察者……"[①] "就在这个时候，电影中初次出现了特写、中景和远景的概念，这些概念后来在作为电影导演工作的基础的蒙太奇这一创作技巧上起了巨大的作用。"[②] 由此可知，景别的运用符合人类的视觉特点，是对人类视觉进行的一定程度的模拟，也就是说，景别的运用符合人类视觉的生理和心理特点，因此，具有再现的依据和再现的需要。另外，艺术贵有节奏变化。影视艺术的节奏变化，既体现在故事情节的跌宕起伏与张弛开阖上，也体现为景别的不断变化与交替运用。景别的变化与交替，能使观众的视觉与心理感受到明显的节奏感。莱翁·慕西纳克说："最后确定影片本身的价值的那种特殊价值还是节奏。"[③] 柳宗元的五言绝句《江雪》历来为诗家称道，其中关于"千山""万径""孤舟蓑笠翁"的描写特色之一，就是写景巨细、映衬相得；它也常常为电影艺术家们所赞美，其原因之一是这首诗体现了不同景别组合成篇的高超艺术。不同景别交替运用的艺术表现力，于此亦可见其一二。

① B.普多夫金：《论电影的编剧、导演和演员》，何力，译，北京：中国电影出版社，1982年版，第52页。
② B.普多夫金：《论电影的编剧、导演和演员》，何力，译，北京：中国电影出版社，1982年版，第53页。
③ 莱翁·慕西纳克：《论电影节奏》，吕昌，译，李恒基，杨远婴《外国电影理论文选》，上海：上海文艺出版社，1995年版，第63页。

二、划分及功能

（一）常见景别

常见景别一般分成特写、近景、中景、全景、远景五种。在这五种景别名称之前，有时还可以加上如"大"或"中"这样的形容词，以做出更多、更细的划分。这种划分只有相对的参照，没有严格明确的界限和绝对统一的标准。一般地说，它们以成年人在影视画面上出现所占有的空间大小情况来确定。在有人出现的画面上，景别就以人在画面上映现的大小或多少来相对确定；在没有人出现的画面上，就以映出主要景物与成年人的大致比例来确定。例如，在张艺谋的影片《我的父亲母亲》中，那只青瓷碗曾经以主角的方式多次出现在画面上。当它单独映出并基本占满整个画面的时候，那就是特写镜头；当它和其他送饭的几个碗一起映出的时候，那就可能是中景或近景镜头。

按照这样的参照依据，常见的五种景别一般是这样来确定的。

1. 特写

特写一般指只拍摄和映出人物双肩以上部分的画面。这里需要说明的是，只拍摄和映出人物双肩以上部分，是要就整个画面而言的。如果屏幕上映出一个只见双肩以上部分的人物，他（她）可能是从一个洞穴里只伸出个头来，也可能是从战壕里只探出头来，但画面上所映出的那个人头只占据了不到整个画面1/3的空间，那就很难算是一个特写镜头。关于这一点，对后面所有景别都适用，以下就不一一说明了。

如果整个画面上映现的只是演员的脸部或脸部的某一部分，那就是大特写或特大特写。也有人把整个画面拍摄人物胸脯以上部分的景别叫作中特写。

2. 近景

近景一般指摄取并映出人物腰部以上部分的画面，有的称为半身景。

3. 中景

中景一般指拍摄人物小腿或膝盖以上部分的画面，也有的将拍摄人物臀部以上的画面称为大中景。

4. 全景

全景就是指剧中人物全身都可以在屏幕上得到映出的画面。关于剧中人全身都可以在画面上映出这一点，也需要说明一下。全景这个景别中的"全"字，肯定和剧中人物在画面上全部映出这一点相关，但这个全部映出有一个限定，那就是人物在画面上基本要有顶天立地般的样子，即人物的头部要离画面上框不远，人物的脚底也要离地面很近。如果画面上的成年人（侏儒除外）高度还不到画面高度的一半，那就也很难说是全景画面了。另外，即使某个画面上的人物我们只看到其半身，如表现一个站在银行服务台前的服务员，如果他（她）的上半身差不多将近有画面高度的一半，那这样的画面还是应该被认为是全景画面。

5. 远景

远景是一种比较特殊的、被充分放大了的全景。在远景画面上，如果有人物，其所占的空间比例是很小的。这是它和全景画面最主要的区别之一。远景这种景别，经常以大远景的方式出现，在大远景画面上，如果有人物，那么画面上的人物将显得更渺小。

（二）常见景别的再现、表现功能

1. 特写的再现、表现功能

作为景别的一种，特写的视距最近，取景范围最小。它的最基本的功能：一是高度逼近且放大空间形象；二是强调空间形象的重点部位或关键物件，具有比较强的表现力，有人物特写和物件特写之分。人物特写，首先，以人的脸部及其表情为主，即通常所说的脸部特写。这种特写由于高度的逼近和空间的放大，眼睛的顾盼、眉梢的颤动，以及眉宇间的愁云或杀机等不易被人察觉的动作和情绪，都可以通过特写得到最醒目、最充分的表现，成为无声的语言。其次，人物特写也可以表现如双腿发抖或不停地弹弄手指以示焦虑不安；可以表现暗地里进行的情节，如《无间道》中黄警官接收陈永仁摩斯密码时的手部动作特写；有的可以制造悬念，如手悄悄地摸向暗道机关或掏出一把小刀（这种可以称为混合特写，下同从略）；有的可以突出某种别具情味的细节，如用手抚摸他人的手或照片上的人；等等。所有这些特写镜头内容，都能和观众进行非语言沟通，具有此时无声胜有声的表达效果。

能用于特写的物件可以说比比皆是，其表达效果也丰富多彩。一般来说，有的可以用来造成强烈的悬念，如在墙角边或窗帘缝里有一个枪口出现；有的可以进行特别的交代，如罪犯在离开现场时不慎留下的一个小东西或一点痕迹；有的可以借以进行即时的评述，如周星驰主演的电影《九品芝麻官之白面包青天》中多次出现的"公正廉明"牌匾特写；有的可以用来表现获得强烈刺激或重要的发现，如《无间道》中暴露刘健明卧底身份的档案袋；有的可以进行很好的象征表达，如《花样年华》中反复出现的钟表特写；有的可以传达剧中人的即时心理，如电影《寄生虫》结尾基宇将想象中的石头放入水底的特写画面，暗示着他终于放弃不切实际的幻想；等等。

由于特写犹如音乐中的强拍和重音，在影视作品中具有十分突出和特别强调的意味，因此，一般来说特写在电影中的持续时间不宜过长，在作品中也不能用得太多，更不能多次连续使用，但在电视中的限制则要少一些。

2. 近景的再现、表现功能

这种景别的视距比较近，取景范围也比较小，仅次于特写。近景画面形象虽然没有特写（尤其是大特写）那样十分贴近观众而能给人以十分强烈的视觉感受，但其视觉效果也很鲜明夺目，能给人以十分深刻的印象。因此，这种景别的主要用途一般有以下两种：第一种是用在影视作品中主要人物的初次登场上，即所谓以肖像式的方式来映现，如《大红灯笼高高挂》片头对即将成为片中老爷的四姨太的颂莲这个人物的映出；

第二种是用在表现人物相处很近情况下相互给对方的形体感觉上。如果没有非常特别的原因（如挤在公共车内相近的两个本来互不相识的人），这种景别一般都用于表现关系比较亲密的人在一起时的情景，如表现夫妻、恋人、母女、父子、同性友好伙伴等。这是近景用得最多的一种，由此也可见它主要是属于再现性的。如果说人物特写长于揭示内心情景的话，那么近景则长于表现人物的神情仪态及情感交流。

3. 中景的再现、表现功能

中景画面与近景画面只有数量或体积上的区别而没有太大质量或表意上的差异。也就是说，中景画面最主要的使用依据在于表现人物相互之间所有的空间距离或者是相互关系的亲密程度。在中景画面上，人物脸部表情对观众的视觉刺激减弱了，人物的表演空间则比近景扩大了，这样，剧中人除了手势以外的各种动作行为都有了参与的可能，当然也就显得尤为重要，画面叙述故事的能力也随之有所提高。与近景相比，中景能够在一个画面上比较自如地表现几个人的活动及其动作关系，如见面、交谈、争斗、配合等，能够比较清晰地表现人物及其所在空间背景。中景在近景相对于特写而有人物动作的基础上，加上了有一定纵深空间的背景，这使得它具有比特写、近景更能具体地再现日常生活情景的可能。由于影视艺术表现生活内容往往有不同（电视更多地表现人类的室内生活），也因为影视画面表现力有明显差别，因此，近景和中景在电视剧中的运用要比电影多一些。

4. 全景的再现、表现功能

由全景的定义可知，这种景别有比较大的拍摄距离和空间背景。在全景画面上，可以表现较多的人物，生活场景也能得到比较完整的映现。所谓"全景"，既有画面上整个人物全部（或可以全部）映出的意思，也有画面情景功能比较齐全的意思。全景与近景、中景相比，最突出的一点不仅是画面内容要丰富得多，而且整个画面往往可以表现人情与场景的充分融合，给人以更多的情景交融之美。在景别交替使用中，由于视距差别很大，全景和特写的直接切合对观众的视觉和心理具有较大的冲击力。例如，《杀死比尔》中女主在青叶屋被围困，镜头在赶来的帮派人员和女主眼睛的大特写之间来回切换，确实具有极强的表现力和感染力。全景与特写的这种直接切合，能迅捷地表现出不同画面内容之间所具有的强大张力，强调具有非常特殊性的局部与整体的关系，同时造成非常明显的节奏跳跃，一般多在情节的重点部分加以运用。

5. 远景的再现、表现功能

远景是视距最大、取景范围最广阔的一种景别。在这类景别画面上，人物往往只占有比较小的空间；在大远景画面上，人物更是显得渺小。远景画面的表现主体一般不再是人物，而是具有表现场景情势和创造美学意境的特点。电影《刺客聂隐娘》结尾聂隐娘因无法刺杀田季安而向道姑师父请罪离开，导演用一个远景长镜头将两人置于一处云雾缭绕的高山之上，沉默的镜头中蕴含了中国山水画的审美气韵。此外，远景画面还

可以用来表现被摄主体的迷惘、孤独、无措状态，如电影《火星救援》中马特·达蒙饰演的沃特尼在风暴中被碎片击中而被独自留在火星，影片以主观镜头与远景的配合来表现他醒来后的无助状态；或者用来解释主体与环境的关系，电影《魅影缝匠》在表现阿尔玛和雷诺兹相拥而舞时，以远景镜头将两人放置在凌乱的舞厅中央，既表现了两人之间的互相依偎，同时暗示他们与周围世界的隔绝状态。值得注意的是，在远景画面中，特别是在大远景画面中，往往更多是空镜头画面。其艺术表现力在电影中很强，在电视中则相对不够，因此，后者一般不会非常特别地去经营远景，特别是大远景画面。

第三节　画面构图元素及法则

一、构图和构图元素

（一）构图

"构图"一词来源于拉丁文，其含义是对造型素材进行组织、结构、取舍、安排等，用在绘画中有广义和狭义之分，广义是指创作时的艺术构思和艺术处理，包括整个创作过程；狭义是指形成图形的方式，包括布局和构成等。"构图"一词运用到影视艺术中，增加了声音和时间两个因素，不仅像绘画中的构图一样，要考虑画面中素材的位置、面积和透视关系，还要从影视艺术的角度出发，根据美学原则、主题服务原则和变化原则来考虑画内的运动所产生的变化、画外空间及影像之间的关系与组合等，具体来讲，包括人、景、物的位置关系和形、光、色的配置关系。

从内部空间布局和外部空间关系来看，影视构图可分平衡构图和非平衡构图、封闭性构图和开放性构图。平衡构图是画面内各个部分的配置基本均衡、匀称、适中，整个构图显得稳固、坚实，具有视觉美感，符合人眼日常的视觉习惯，给人舒适感和轻松感。一般来说，封闭性构图多采用平衡构图的方式，以画框为依据，把所要表达的信息，全部容纳于画面中，其空间结构形成完整感和均衡感。有时影片创作为了主题需要，有意去破坏构图的美感，就要采用非平衡构图。非平衡构图是指画面内各部分的配置明显失去比例，给人一种不稳定感或动感，与人的正常视觉习惯相违或相悖，使人感到新鲜和惊奇。开放性构图常以不完整、不均衡的画面结构达到追求画面内外空间的统一性和完整性的目的。

影视镜头画面的表现对象是多种多样的，它们往往在多层景次的三维空间内被反映出来，有主次、前后之区分。其一，要注意构图中主体和陪体的关系。主体是画面中被摄的主要对象，它可以是人也可以是物，承担着叙述故事、表现性格的主要任务，必须动作突出、行为醒目，一般处于画面的主要位置，成为画面的构图中心，并占有较多的

画面时间。陪体是次要表现对象,是主体的烘托和对比,担负着故事内容的次要任务,占有的画面时间相对短些。其二,要注意前景和后景的关系。前景是靠近镜头、处于画面边角框围位置的景物,它可起到增加空间层次,突出主体、陪体的作用,但其面积不宜过大,以免妨碍画面、遮挡后景。后景是画面深处,处于主体和陪体后面的景物,它所占面积较大,能够显示纵深空间,创造真实气氛,表现特定环境,通过明暗对比、色彩对比、虚实对比等方式形成画面影调、色调的变化。

"构图"一词是个"动宾(补)结构",其中,"构"是动词,意味着创作主体的存在和作为;"图"作为宾词(补语)表示"构"的对象或结果,意味着客体的存在和完成。这也就是说,影视画面之图必须由艺术家构思拍摄而成,"构图"既可以指主体创作行为,同时也可以指由这种创作行为所带来的一种结果。因此,影视画面的构图正如马尔丹在《电影语言》中所说,"有着一种深刻的双重性:一方面,它是一架能准确客观地重现它面前的现实的机器自动运转的结果;另一方面,这种活动又是根据导演的具体意图进行的"[1]。"因此,它就像所有艺术一样,是以选择和安排为其创作基础的。"[2] 影视画面构图的这个基本含义,可以使我们在欣赏影视作品的过程中,更自觉地去注意对影视画面进行由表及里的感受和体味,以便将我们引向感情(感染活动),又从感情引向思想。影视画面构图的艺术特性主要有以下几点。

1. 有声有色,生动感人

影视画面构图能生动逼真地映现大自然的鲜活之美,在它们轻而易举地使映现于银幕(屏)上的活动视像有声有色、栩栩如生的时候,仿佛把观众置于美丽的自然之中,能给观众带来丰富的美感。如美国众多西部片中,牛仔扬鞭策马驰骋旷原峡谷的画面情景,会使大多数男性青少年产生无限的崇拜与向往之情,大多数女性观众则一般会产生强烈的仰慕、钦羡之情,而曾经有过亲身经历的男性观众,可能会产生惊叹之情。目睹《黄土地》的凝重伟岸、《红高粱》的生命张扬、《布达佩斯大饭店》的庄严优雅、《八佰》的壮怀激烈、《东京物语》的稳定和谐,人们都会为影视画面构图如此有声有色的美而陶醉。现代影视作品,尤其是电影,越来越注重画面的照相性和空间真实感,以至于想方设法去偷拍(如《秋菊打官司》),不惜代价去请替身演员拍摄精彩的惊险情景,不惜工本去制作繁复昂贵的道具、模型、场景,或借助于数字技术来加以生动地再现各种奇异景观(如《阿凡达》)。所有这些,显然有商业性的考虑,但也都基于对影视画面必须真实感人这一美学特征的充分认识。

2. 有景有情,形神俱备

在影视画面构图中,景与情也是经常被联系起来的,所以有情景交融、移情入景等

[1] 马赛尔·马尔丹:《电影语言》,何振淦,译,北京:中国电影出版社,2006年版,第1页。
[2] 马赛尔·马尔丹:《电影语言》,何振淦,译,北京:中国电影出版社,2006年版,第5页。

说法。比较优秀的影视画面，常常能使人感受其情景交融、形神俱备的韵味。

影视画面的客观空间有限，借助于影视艺术的各种表现手段，它们能够表现比银幕（屏）映现空间更为广阔的空间，甚至给人以关山飞渡的特殊感受。在电影《一江春水向东流》中，表现张忠良在重庆过着荒淫腐化、花天酒地生活的画面，表现素芬母子在上海过着水深火热、饥寒交迫生活的画面，不仅在艺术上有强烈的对比性，在道义上有强烈的批判性，而且在视觉感受及其情理把握上有广泛的空间拓展性：张忠良是在重庆的国民党官僚和上流社会中的一分子，重庆是中国非沦陷区的一部分；素芬是在上海的平民百姓中的一分子，上海却是中国沦陷区的一部分。《城南旧事》的片尾，小英子望着宋妈骑在小毛驴上渐渐远去的画面，宋妈目送载着小英子一家的三轮车渐渐远去的画面，是一组交替出现表现送别的主观镜头画面。这些模仿目送、抒写惜别的画面，不仅使观众感受到依依不舍的别离之情，而且可以使观众想起片头映出的古老的长城、卢沟桥的驼队、香山的寺庙、雄伟的前门城楼——这些都是文学原作者"不思量，自难忘"的景象。

3. 有教有乐，雅俗共赏

从艺术本质角度来看，电影和电视剧都是大众艺术形式，需要做到寓教于乐，具备既高雅又通俗的特征；从大众文化属性意义上来说，电影和电视剧不可缺少娱乐性或者"游戏精神"。这两个方面，既离不开影视画面构图这个基本载体，也可以在许多优秀的类型电影和动画片的老少皆宜中得到更好的证实。

（二）构图元素

参与影视画面构图的元素很多，其中大多数并非只是影视艺术单独使用的，例如，服装、舞美、灯光、化妆、布景等，所以经常被称为"非独特性元素"。这里介绍的是在影视艺术构图中比较主要并且相对而言独特性更强的一些元素。

1. 时间和空间

影视画面具有空间性，它的空间性又总在时间流动中得以展现。这就是时间和空间作为影视画面构图元素的基本表现。在影视作品中，时间和空间作为构图元素还有其他形式的参与和表现。电影《斯巴达克斯》结尾那个景深很大的画面构图可以说特别意味深长：两边依次竖立着钉上起义奴隶的十字架并一直伸向画面最深处的那条大路，是画面构图以空间存在（漫长的路）指代某种时间（奴隶争取自由的历程）的艺术处理，分明有着隐喻一种历史进程和指向遥远未来的意义。有时候，影视画面为了强化表现一个人突然被一阵阴影刹那间笼罩起来的瞬间感受（如《恐龙》中小猴子对巨大恐龙身影的强烈感受），只用一两个使屏幕完全黑暗的电影画格或电视帧是远远不够的。因此，在对有关情景的处理中，恰当的时间值就充分地显示了它对于空间真实感的极大表现力。也就是说，影视画面的延续时间，除了可以艺术地表现实在时间以外，还可以用来更好地表现真实的空间及感受。

前面说到，在很多现代纪录片中，往往会有不少"延时拍摄"，以此来表现花朵很快从小小花蕾到含苞欲放，再到怒放盛开；也可以表现洒落在树林间的阳光真的如"白驹过隙"一般映现在观众的眼前。所有通过这种"延时拍摄"所展现的空间情景，几乎都是因为蕴含了更多的时间因素而被赋予独特的审美属性。

2. 角度和景深

画面视角由摄影（像）机造成，表现在画面构图中的做法和作用有很多方面。

（1）仰摄和俯摄。利文斯顿在《电影与导演》一书中说："一个镜头的角度会在观众对拍摄主体的心理反应上产生显著影响……仰摄的角度使主体显得比观众强大有力；俯摄的角度使观众感到强大有力，而使主体显得弱小。"[1] 仰摄是指摄影（像）机从低处向上拍摄，它能够代表剧中人从下面往上看到的情景，有时也为了使被拍摄对象显得高大雄伟，以此来表现对人物的歌颂、崇敬。这种拍摄手法在漫威超级英雄系列电影中经常出现。在特定的环境里，仰摄也可以表现被拍摄对象的盛气凌人或不可一世，产生贬斥的意义，如电影《无耻混蛋》中对追杀苏珊娜一家德国军官汉斯的仰拍特写。俯摄正好与仰摄相反，指摄影（像）机从高处向下拍摄。俯摄能够代表剧中人从高处向下面看到的景象，也经常为了使人物显得瑟缩、渺小，并以此来表现人物的倍受压抑或处境悲凉，如日本动画短片《回忆积木小屋》里那位老人孤单地盖房的个别情景。和仰摄具有正负表达效果一样，俯摄有时也可用于贬抑，例如，表现人的阴险凶狠或负隅顽抗，也可以表现场面壮阔与雄视一切。

（2）平摄。作为影视片拍摄的一个角度，平摄因其符合人们正常的视觉习惯而使用得最多。一般地说，平摄比之于俯摄、仰摄，以再现性为主，表现性相对较弱。但是只要运用得当，其表现性的获得也可以非常自然而非常丰富。《大红灯笼高高挂》的片头和《秋菊打官司》的结尾，都是近距离正面平摄画面。观众在感受这两个画面时，由于在视距上和心灵上都显得很近切，因此，不仅可以从演员的脸部动作、眼神表演接受其思想情感，甚至差不多可以听到心脏的跳动。《黄土地》中，翠巧操起双桨背向观众而去的画面，既代表了憨憨送别的视点，也在表现她对向往中的新生活勇敢追求的义无反顾。当巴顿将军在一片和平宁静的田野风光画面中走向其最深处而消失时，影片结束了，观众的思绪却随着悠远的历史长河和无尽的时间之流飘来荡去，难以剪断。

（3）景深，主要也由摄影（像）技术造成。它有大有小，与摄影（像）机同被拍摄物之间的距离大小相关。景深大的画面，就是指摄影（像）机拍摄前景至清晰后景有比较纵深的空间区域。这种纵深空间给影视画面构图带来的影响，正如马赛尔·马尔丹所说，"景深是同人的视线活跃的探拓活动这种天性相一致的"[2]，可以产生许多令人

[1] 利文斯顿：《电影和导演》，陈梅，陈守枚，译，北京：中国电影出版社，1983年版，第48页。
[2] 马赛尔·马尔丹：《电影语言》，何振淦，译，北京：中国电影出版社，2006年版，第158页。

感兴趣的效果，具有很强的表现力。奥逊·威尔斯的著名影片《公民凯恩》，对画面景深有非常出色的处理。在凯恩母亲和银行经纪人签订关于决定凯恩一生命运的那个协议时，童年的凯恩正无忧无虑地在雪地里玩耍；当凯恩发表完慷慨激昂的竞选演讲时，他的政敌在远远的包厢一隅正阴沉地睥睨着他；在仙纳度庄园里，孤独的凯恩从高高的楼梯台阶上走下，来到空阔宽敞的起居室，坐在离苏珊较远的沙发里，这几个紧接转换的场景始终以尽可能大的景深画面来映现，很好地表达了凯恩空虚的内心及与妻子疏远的感情。而在电影《地心引力》长达17分钟的长镜头里，景深从宇航员一路延伸到地球的大气层，确保镜框中的所有事物保持清晰，所有动作的发生都在焦点中进行，引导观众在一个镜头内部完成内部剪辑，充分体现出导演的场面调度能力。

二、构图法则

1. 对比与对应

对比在影视作品中是一种具有一定感染力和论证性的展示，它在影视画面构图中的运用很多。有的以空间的大小、远近来表现，如电影《南京！南京！》前景中日本兵硕大的皮靴、刺刀和景深处很小的妇幼老少；有的以反映生活的悲欢或甘苦来表现，如伊朗影片《小鞋子》中阿里妹妹脚穿哥哥的破跑鞋面对摆满了各式各样精美女鞋的橱窗的那个画面；有的以光线明暗和色调差异的运用等来表现，如韩国电影《寄生虫》中，漂亮富有的女主人约基婷来参加多颂的生日派对，电影通过接打电话的方式，将镜头在拥挤嘈杂、阴冷色调的体育场与光鲜整洁、暖色为主的别墅之间来回切换，贫富差距之大直观呈现在观众面前。

与对比重在以内容展示为主不同，对应主要体现在形式方面。在有两个人的画面中，一般总需要有一个人的意向对着另一个人；在有三个人的画面上，一般要有两个人的意向对着另一个人。不然，画面的意向会使人觉得没有中心而无所适从。画面上的人再多，人与人之间的意向的交流和意向的相对集中或突出，总是必不可少的。在只有一个人的画面上，人物所面向的空间一般也总要比他身后的空间更大些，这与运动物体的前方空间一般总要比其后方空间更大些的处理是完全一致的。当有剧中人离开画面时，剩下的人物在构图上就会失去原有的平衡，于是需要通过转动摄影（像）机或改变人物意向位置来恢复画面构图的平衡。当画面上出现新的剧中人时，情况也相仿。

2. 流动与意向

影视画面是动态的，因此，对它的构图也必须进行相应的动态考虑。这种考虑最基本的内容就是画面的流动性和意向性。影视画面的流动性，有它自己的基本要求和规律性，与意向性也常常密切相关。乌拉圭电影理论家丹尼艾尔·阿里洪在《电影语言的语法》中说："如果用摇镜头或移动镜头转到新的重点而不用切入镜头，我们就会仅仅是

为了过渡而浪费大量胶片去拍一些无关紧要的东西。"① 摇摄或移动时必须拍有意义的动作或物体，以证明使用运动镜头是有根据的，否则这场戏就拖沓了。影视画面的构图应当在作品内容的展开过程中表现出内在的承上启下。当上个画面表现剧中人倚窗眺望、神情突然振奋或恐惧时，下一个画面的出现必然要能够说明倚窗人为什么会振奋或恐惧。从某种意义上来说，电影画面以现在时成分为主，往往同时带有即将消逝的过去时成分和即将展现的将来时成分，这主要由它的流动性、意向性原则所造成的。

3. 综合与和谐

"'和谐'即是美的境界，也是人类的理想，人生的目标。"② 雕塑家罗丹根据"美即和谐"这一美学原则而砍掉其雕塑作品——巴尔扎克的双手。参与影视画面构图的元素很丰富，要对丰富的构图元素进行选择、安排之后使之综合成为一个真实感很强且具有一定美学价值的生活图景，这就离不开总体构思的和谐之美。既要高度综合，又必须充分和谐，这是影视画面构图的一个重要法则。电影《绿皮书》将两位主角的首次见面定在唐的家中，从家具装修到人物穿着尽显奢华，体现出唐的贵族气质。影视画面构图的这种综合与和谐，是影视艺术蒙太奇性的一种美的体现。这是就影视画面的艺术性而言的。就影视画面构图的综合与和谐来说，也还有纯技术性的要求。例如，在拍摄古代生活内容的画面上，不能出现简体汉字一类的失误。

第四节　光影与色彩

一、光影

光及随之而来的影，在生活中不可或缺。电影、电视画面是光与影的展示。在屏幕上表现客体的视觉形象，包括空间位置、时间概念、外在形状、内在性质等，都离不开光。无论是力求影视形象真实自然地还原物质世界，还是赋予其独特的造型风格或表情达意，都离不开对光与影的运用。对光的控制，被称为布光。布光是为了特定目的而对光和影进行审慎的操纵控制。影视布光一般来说有四个可控因素。

其一，是光的来源。以光源为依据，影视用光大体可以分为自然光和人工光两大类。自然光，是指日光和月光照明。自然光的使用受自然条件限制，但是能营造出真实自然的画面效果。人工光是指各种各样特意安排的灯光照明。人工光不受时间、空间、

① 丹尼艾尔·阿里洪：《电影语言的语法》，陈国铎，黎锡，等译，北京：中国电影出版社，1981年版，第399页。

② 曾繁仁：《西方美学范畴研究》，济南：山东人民出版社，2018年版，第10页。

季节气候等自然条件的影响，可以根据需要任意改变属性、增减强度和调整位置，因而被广泛应用。当代影视则更多地追求一种利用自然光和自然照明的方式，从传统的"制造"拍摄条件到"寻觅"拍摄机会。

其二，是光的质量，这是指光线相对集中的程度，包括硬光和柔光。硬光是直射光线，能在被摄体上构成明亮和阴影部分，拉开画面反差，显示被摄物体的立体形状、轮廓形式、表面质感。硬光较集中，能表现神秘、焦虑、恐怖气氛。柔光是散射光线，照明均匀、光调柔和，没有明显的投射方向，物体表面均匀受光，能表现轻松、欢快的自然气氛。

其三，是光的方向，它可以改变物体和人的形状，包括前光、侧光、逆光、顶光和脚光等。前光又称顺光，完整交代一个平面形象但较呆板；侧光使被摄物体富于层次，是常用照明；逆光是从背面受光，突出被摄对象，强烈的逆光显得可怕，柔弱的逆光显得神秘；顶光是从头顶上垂直照下的光线，会丑化被摄对象；脚光是从人的脚下垂直照上来的光线，使被摄对象显得残暴。

其四，是光的强度，它可以改变画面内颜色的深浅，包括强光和弱光等。强光亮度强，会使被摄物体明亮清晰，画面表现直接；弱光亮度弱，会使被摄物体阴暗模糊，画面表现含蓄。

传统影视布光通常使用主光、副光、轮廓光"三点布光"的方法：一是把主光光源置于被摄物体的前面高处，与之形成一定的角度，这是亮度最强的光线，突出主体，多用硬光，使被摄物体有明显的阴影；二是把副光光源安放在被摄物体的一侧，以部分消除主光照射下被摄物体所形成的阴影，平衡构图，一般多用软光，不全部消除阴影，使其具有一定的造型作用；三是从后面照亮被摄物体的轮廓光，它把被摄物体从背景上突出出来，增强画面的立体感和空间感。"三点布光"俯视图如图7-1所示：

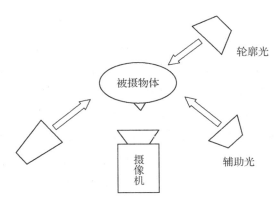

图7-1 "三点布光"俯视图

在"三点布光"的标准布光基础上，逐渐生成了强调亮区与暗区对比的明暗对比布光、弱化明暗对比的平调布光等灵活多变的布光方法。

布光的曝光作用在影视创作中十分关键。影视画面是以光影成像的，没有适宜的光线把被摄物体照亮，就没有影视艺术。曝光过度和曝光不足都会影响屏幕成像的效果。布光可以改变屏幕形象的外在呈现，并最终关系到人物性格和心理的刻画。日本电影《被嫌弃的松子的一生》中，光影运用随着主角松子人生境遇的转变而发生变化，直观呈现出松子的情绪内涵，而大量过度曝光的使用营造出梦幻般的效果，更像是导演对松子如上帝般的包容与温暖的一种隐喻。光影也可以作为戏剧元素介入剧情，达到"用光影来书写"的目的。《末代皇帝》中，摄影师斯托拉罗用光象征知觉、用阴影象征潜意识。在紫禁城里的童年和少年阶段，溥仪始终处在成人、围墙、柱子、屋檐的阴影里，隐喻着心理的压抑和不健全。私人教师庄士顿的到来，给予溥仪崭新的认知，尤其是人文的启蒙，随之而来的光亮象征着挣脱、觉醒与自由。在伪满洲国时，阴影部分再次战胜光的部分。而在抚顺监狱里被改造时，影调逐渐变得明快，意味着主人公的自我剖析和反省。溥仪到花园工作时，光再次弥漫开来。影片成功地通过光影的组织、布置和运动，营造出不同的场域气氛和多变的人物造型，塑造出人物幽微的心理世界及变化过程。

二、色彩

色彩既是影视画面的视觉符号，也是抒情符号，能传递感情，表达艺术家所要表现的情绪。彩色电影虽然到20世纪40年代才在商业范畴中广泛流行，但在此之前，已有很多影片进行了色彩实验。例如，梅丽爱就曾用人工着色的方式，让每个画师负责一分钟胶片的着色。《一个国家的诞生》最早的版本以不同色彩来表示不同情绪。1933年，美国特艺色后期制作公司试制成功了能够比较逼真地还原各种颜色的彩色胶片和摄影系统。1935年，美国导演鲁本·马莫利安运用这一系统创作了世界上第一部彩色影片《浮华世界》。1939年，美国影片《乱世佳人》充分发挥了色彩的表现作用，使色彩成为艺术造型、叙事抒情、象征比喻的重要手段。

一般人们把色彩分成暖色和冷色两种，暖色是以红色、黄色为主的长波光色，能引起人的视网膜扩张性反应，使血液流通加快、神经系统兴奋，给人热情温暖的感觉；冷色是以蓝色、绿色为主的短波光色，能引起人的视网膜收缩性反应，使血液流通减缓、神经系统抑制，形成冷静清凉的感觉。心理学家指出，不同的色彩使人产生不同的心理反应，如红色使人热烈，象征着温暖；蓝色使人平静，象征着平和；绿色富于生机，象征着生命；黄色较为明快，象征着温馨；白色轻，象征着纯洁；黑色重，象征着悲哀等。这些色彩不仅自身给人不同的感受，而且它们之间的匹配和调和还会产生更复杂的组合。

与影视画面色彩相关的另一重要属性是画面的明暗。明暗与色彩有关，但又有它自己的特殊属性和特殊功能。明暗在黑白片和彩色片中的表现力都是非凡的，相对而言，

黑白片也许要更强烈一些。被美国电影艺术与科学学院评为"百年百部影片之首"的《公民凯恩》的片头，那些若明若暗的仙纳度宫殿及其一处窗户中忽明忽暗的画面十分耐人寻味，一如影片对于"玫瑰花蕊"的意义和凯恩内心世界的探寻；另外，凯恩的身影笼罩了苏珊脸庞的画面也非常具有表现力。王家卫《花样年华》的画面色调大多比较暗淡，既符合时代氛围和生活真实，也切合特定的场景和心情。

优秀的影视作品一般都有一个色彩基调，通过对色彩的组织和配置，可以创造性地改变现实物象的颜色，构成统一和谐的总体色彩倾向，具有传达信息和情绪，塑造艺术形象的造型作用。有的影片以一种色彩为主导，使画面呈现出一定的色彩倾向，如《黄土地》突出其浓重的黄色基调，以表现对土地和民族历史的情感；《黑客帝国》以绿色作为主色调，让人很容易联想到虚拟的代码世界。有的影片有两个甚至三个不同的时空，每一个时空都有相应的色彩基调，如英国电影《法国中尉的女人》在色调处理上，过去时空以灰色和黑色为主，灰色的人群、灰色的天空、灰色的城市，现实时空则以明亮鲜艳为主，是阳光明媚的房间和色彩鲜艳的服装，但两个时空又有变化，过去时空色彩逐渐由暗到明，现实时空色彩逐渐由明到暗，以此表现两个不同时代的爱情的不同过程。

影视画面的色彩，可以从各方面来映现，除了场景外，还经常体现在如服装和道具这些方面。局部色彩的使用往往能起到"画龙点睛"的作用，能渲染特定情绪、刻画人物心理、体现时空转换、表现影片主题等。电影《杀死比尔》的青叶屋决战中，女主的一身米黄色服装传达出她的疯狂与危险。《辛德勒的名单》全篇采用黑白色来表现历史的凝重，但是在个别场景中，局部色彩的运用展现出了独特的艺术魅力。如克拉科夫犹太人居住区被清洗的血腥场面中，纳粹冲锋队疯狂扫射着犹太人，整幅画面呈现冷峻的黑白，这时，一个穿行于暴行和屠杀而几乎未受到伤害的小女孩出现了，小女孩身上连衣裙的红色跃动触目惊心，瞬间改变了辛德勒的人生方向。随着黑白摄影的继续，这抹红色再次出现在被送往焚尸炉的运尸车上。幼小、鲜活、无辜的生命就这样被无情地吞噬。这一局部色彩所蕴含的艺术价值和内涵寓意，使其成为色彩运用的经典之作。

黑白与彩色交替使用也是影视剧常用的手法，如用黑白来表现沮丧、消极的情绪或氛围；与之相对照，用彩色来表现愉悦、积极。一般情况下，电影、电视经常用黑白片部分来表示过去时内容，或者超现实的梦想、幻想；用彩色片部分来表示现在时内容，或者真切的现实世界。为了某种特定的表达需要，在《我的父亲母亲》中，张艺谋则用黑白片部分来表示现在时内容，用彩色片部分来表示过去时内容。

匈牙利电影美学家贝拉·巴拉兹说过："只有当影片中的彩色表现出某些纯粹电影化的东西时，它才具有艺术意义。"[1] 这句话对影视色彩的运用提出了一个最基本的艺

[1] 贝拉·巴拉兹：《电影美学》，何力，译，北京：中国电影出版社，1982年版，第169页。

术要求，值得我们重视。影视对色彩的艺术发掘，更注重色彩和画面内容的匹配，更注重色彩表意的层面，只有巧妙地建立好色彩与情感之间的某种联系，才能在一定的组合中表现出特定的意义，为突出主题、塑造人物服务。斯皮尔伯格用黑白片来拍摄《辛德勒的名单》，张艺谋用彩色影片来拍摄过去时的生活而用黑白片来拍摄现在时的生活，都是这方面的典范。张艺谋在拍《红高粱》时之所以要在黄土地上种几十亩长势旺盛的高粱，就是为了表现和陈凯歌《黄土地》的不同，即尽情表达在中国这片黄土地上也应该有人生的轰轰烈烈和生命的张扬。《我的父亲母亲》中的重要道具青瓷碗的清丽无华，则是"我的父亲母亲"纯洁爱情的一个最好象征。

第五节　声音元素与声画关系

1927 年，《爵士歌王》使电影进入有声时代。有声电影因为能同时满足观众的视听感官而受到热烈欢迎。从此，声音成为影视艺术最为丰富的构成部分。事实上，在 1927 年前，电影也很少是完全无声的。小影院用风琴、钢琴或播放唱片等现场伴奏，大影院甚至动用管弦乐团伴奏。现场音乐伴奏在为影片渲染情绪效果的同时遮掩了观众的嘈杂声。

一、声音元素与类型

影视作品中的声音，主要包括人物语言、音乐与歌曲、音响等三个方面。

人物语言是影视作品声音构成的首要元素。不管电影与电视在运用人物语言方面有多大的差别，人物语言都是配合画面来叙述故事、刻画人物必不可少的重要手段。对于人物语言的运用，不应当用自然主义的态度，而应当如爱森斯坦、普多夫金和亚历山大洛夫三人于 1928 年 8 月 5 日在《苏联艺术》杂志上发表的关于有声电影的著名宣言所指出的那样，应当把它作为蒙太奇的新元素。"作为蒙太奇的新元素去处理的音响（也作为画面形象的独立元素）必然会带来一种崭新的感染手法，这种手法能解决我们直到今天都遇到的，但是却无法解决的问题，因为我们只靠视觉元素是不可能找到任何解决方案的。"[①] 影视作品中，广义的人物语言包括对白、画外音的旁白和独白。对白主要用于人际交流。旁白主要用来进行叙事或抒情，常常出现在片头对故事背景或缘起进行必要的介绍，有时也多用于结尾对故事进一步发展的结局或人物未来前途、命运进行扼要的表述及抒发感慨。独白是以第一人称的方式对自我内心的阐述。犹如我国戏曲中的"打背供"，以角色自己跟自己说话商量和自己给自己评论分析的形式向观众吐露内心

① 马赛尔·马尔丹：《电影语言》，何振淦，译，北京：中国电影出版社，2006 年版，第 96 页。

真情，所以又常叫作内心独白。这种假定性特强的表现方式，可以较好地表现剧中人此时此刻的意识活动内容及其心理活动过程。如徐静蕾导演的电影《一个陌生女人的来信》采用第一人称的女性视角讲述了一个女人持续一生的痴情暗恋故事，片中大段的内心独白更易让观众走进她的内心世界，产生情感共鸣。

音乐、歌曲与影视画面空间形象的有机构成，有用来渲染或营造气氛的（如电影《芳华》中引用的《草原女民兵》《沂蒙颂》等音乐，非常契合部队文工团气氛），有用来衬托或表现内心情态的（如法国电影《放牛班的春天》的配乐始终围绕剧中人物的内心情感变化来演绎），有用来拓展空间情景的（如电影《八佰》中姜武扮演的老铁赴死时清唱《定军山》中的唱段）。在有些并不能够称为音乐片的影视作品中，音乐与歌曲的表现效果同样十分强烈。如电影《泰坦尼克号》中，哀婉忧伤的苏格兰风笛奠定了全片浪漫但悲伤的情感基调；大量背景配乐的运用，在推动情节发展的同时，很好地渲染了气氛；而主题曲《我心永恒》贯穿始终成为对这段永恒爱情的最好见证。音乐的形式与内容在《泰坦尼克号》中得到完美融合，产生了令人拍案称绝的艺术魅力。在很多关于音乐人传记式的影片中，其以音乐手段来塑造人物形象的道理更是不言而喻，如法国影片《玫瑰人生》。音乐与歌曲在影视作品中的存在，大致可分成自然的和假定的两大类。自然的，即它在影视作品中的存在是完全有生活真实依据的，如《钢琴课》中女主人公在影片里所弹出的琴曲声，如纪录片《神鹿啊，我们的神鹿》中女画家在初恋情人墓前的歌唱，或者如表现剧中人在听音乐会时所录入的有关那个音乐会上演出的某些节目内容。假定的，就是一切在影视作品生活内容中实际没有音乐的地方而加入的那些音乐或歌曲，如《泰坦尼克号》中席琳·迪翁演唱的插曲《我心永恒》，还有如谭盾为《卧虎藏龙》所写的或是表现人物内心，或是营造情景氛围的那些音乐和歌曲。对于影视作品中非自然的音乐、歌曲来说，它们与影视画面似乎没有直接的同步可能，因此，只有通过艺术的"对位"，才能实现审美的"合一"。

随着录音技术的提高，音响的作用也显得越来越重要。主要的音响类型有动作音响、自然音响、背景音响、机械音响、特殊音响等。比之音乐、歌曲来说，音响即使有比较大的表现性（如电影《拯救大兵瑞恩》中来自四面八方的爆炸声、子弹呼啸声和惨叫声等），其假定性也要弱一些，自然性则强一些。除了增强画面的真实感外，音响在再现生活和艺术表现两个方面也有一定的作用。比如，出现在贾樟柯电影中的嘈杂的市井声，不仅具有再现时代特征的作用，也常常有很好的艺术表达。

二、声音出现方式与声画关系

声音在影视剧中的出现方式大体有两种：一是有声源声音；二是无声源声音。

有声源声音，就是其声源一般都在银幕（屏）视像上得到同步映现或已经做过交代就在这个画面中。前者如《爆裂鼓手》开头主角安德鲁练习打鼓的画面；后者如

《山楂树之恋》中静秋与老三初次见面时，老三在帐篷中拉手风琴伴奏演唱的《山楂树之恋》，虽然老三奏唱的画面并没有同步出现，但观众知道声源就在帐篷中。这是影视艺术作品中声画关系最基本和最通常的一种，它很好地保持了影视艺术纪实的客观性，即加强了影视画面的真实感和客观性。

无声源声音，主要是指画面中的声源与声音在观众表面的感受中不处在同一个画面，一般地说有以下两种情况。第一种情况是，声源没在画面上出现时却有声音进入画面，比如，在一个映现上课情景的画面上加入的打钟声或电铃声音（在画面上看不到发声的钟或铃）。第二种情况是，声源不可能在画面上出现，因此，伴随画面而出现的声音在物理真实这一点上来看完全是不可能的附加，或者说是一种真正的"画外音"，例如，画面视像是游子在千里之外默默阅读慈母来信，传出的却是母亲对所写信的深情诵读声。又如《乱世佳人》中郝思佳历经千辛万苦回到家中却遭受心爱男子离她而去的打击时，突然在耳边响起父亲曾经和她说过关于爱尔兰人的一句话。影片《我的少女时代》中，徐太宇表白时逐渐响起的主题曲《小幸运》，歌词传达出的温暖与心酸勾起观众的泪点。这种声画分立尽管在物理真实方面不存在，但在人的心理真实这一点上来说有其"合情性"。与有声源声音相比，无声源声音的作用通常要大得多，形式感也比较强。在这种声画关系式中，一旦声音被识别出来，就不用表现便能知道是什么事情了。

影视的声音，既是画面的一部分，或者说是画面构图元素之一，也是影视蒙太奇艺术创作和技术处理的重要方面。影视的声音和画面之间大概存在以下几种关系。

1. 声画合一

声画合一，也叫声画同步，是影视声画关系中最基本和最通常的一种。确定这种声画关系的重要因素，是声音与画面的情绪一致、节奏一致、主题一致。声音附属于画面，不可分割，或者烘托和渲染画面内容。正如很多影视艺术理论家（特别是电影）一直强调的那样，影视艺术作品中的一切声音都不应该是对画面内容的不必重复或简单解释，所以，声画合一处理也完全可以具有非常好的表现功能。例如，上文提到的电影《爆裂鼓手》中男主练习打鼓的段落，这里的声画关系，一方面，它是非常自然主义的，安德鲁的专注、专业与勤奋引起魔鬼导师弗莱彻的注意；另一方面，它又是非常具有表现性的，弗莱彻对安德鲁的掌控和影响在这里已经做了一个隐秘的交代。

2. 声画对立

与声画合一相对，声画对立是影视声画关系中戏剧性很强的手法。在声画对立的声音和画面关系中，声音所表现的情绪、节奏、主题与画面中的影像内容所呈现出的情绪、节奏、主题等截然相反。如影片《赛德克·巴莱》中，部落间互相厮杀的凶残场景却配上了温柔的女声浅吟低唱，产生了奇妙的艺术感染力。又如日本导演中岛哲也的电影《告白》开头，在轻快的音乐伴奏下年轻活泼的学生打闹着喝老师发下来的牛奶，但看完接下来的影片就会发现，有两位学生喝的牛奶混杂着HIV病毒，音乐非常轻松

欢快，画面内容却非常残酷，这是一个隐藏的声画对立。

3. 声画平行

这一声画关系式的基本特点是：画面视像与声音各自独立，而又相互作用；表面上是在两股道上跑的车，其实"殊途同归"。因而这种声画关系最具有蒙太奇性和影视艺术特性。在电影《苦恼人的笑》中，父亲知道小孩说了谎，便以讲"狼来了"的故事进行教育。由于父亲一直为自己干新闻工作经常说谎而苦恼着，因此，影片在表现他讲"狼来了"的故事的时候，画面上映现出的视像是他自己在采访写作，还有他们办的报纸编辑出版、无人问津和随处飘零等一系列场景。又如《赛德克·巴莱》中，在部落屠杀的画面中，配上关于民族寓言的叙说，看似无关，其实声音的语言有力解释了画面的行为。尽管这种声画关系式比前两种声画关系式更能创造出一定的艺术象征和美学意象，使观众从中获得独特的审美感受和丰富的艺术兴会，但是由于这种声画关系式不容易为一般观众所很好接受，有时还会使人因产生理解上的空白而影响观赏，因此，声画平行这种声画关系式在影视作品中并不多见。

第八章 蒙太奇和长镜头

作为一个重要的艺术概念，蒙太奇（Montage）起初只属于电影，并且主要指镜头与镜头之间及镜头内部画面和画面之间的连接、组合。当人们对蒙太奇的能指意义认识不断深化以后，它的所指就不仅只是包括影视作品中镜头之间与画面之间的连接、组合，而是几乎涵盖着整个影视艺术创作及其表现领域，并且其实也非常广泛地存在于其他艺术门类之中。与蒙太奇相对应，长镜头也是影视艺术创作非常重要的手段。

第一节 蒙太奇

一、命名由来及认识发展

蒙太奇原是法文建筑学中的一个名词，其意义指装配、组合、连接、构成。20世纪20年代，法国电影艺术家路易·德吕克首先将它引入电影领域里来，专门用来表示不同电影镜头画面的连接和以此来组成电影的这种方法。具体说来，那时的所谓蒙太奇，就是先根据剧本确定许多单个拍摄的镜头，然后将那些单个拍摄好的镜头按计划（剧本）分别组合在一起。用苏联电影大师普多夫金的话来说，就是先"微分"，后"积分"；用法国电影理论家马赛尔·马尔丹在《电影语言》中的话来说："分镜头是一项解析活动，而蒙太奇则是一项综合活动，但是，更正确地说，两者是同一项活动的两个方面。"①

由此看来，作为电影艺术的一个专门用语，蒙太奇开始主要指电影的分镜头拍摄及剪辑合成，其实只是一个技术概念。随着电影艺术创作实践和理论研究的发展，人们愈益认识到蒙太奇不仅仅是一种重要的技巧与方法，而且是一种重要的美学思想与科学的

① 马赛尔·马尔丹：《电影语言》，何振淦，译，北京：中国电影出版社，2006年版，第60页。

艺术思维。不管是人物形象设计的对比度和结构性，还是主要场景选择的独特性和象征性、音乐插曲创作的协调性与地域性、人物服装的再现性与表意性、镜头组合的创意性与流畅感——这些都是影视艺术蒙太奇的范畴。于是它的内涵变得更为丰富，外延显得更为宽广，成为电影和电视艺术的基础与核心，一如中国著名导演郑君里所说："蒙太奇是诞生于导演构思时而定稿于剪辑台。"① 在爱森斯坦所画的电影大厦上，蒙太奇被非常醒目地写在那座大厦的大门上。所有这些，就是我们现在了解"蒙太奇"这个艺术概念所必须要知道的最为基本的内容。

电影史上最早出现的镜头与镜头连接的蒙太奇，并非出于创作实践，而是见于电影放映。1897年，卢米埃尔兄弟拍摄了4部各长17米的电影，分别为《救火车出动》《摆开水龙》《向火进攻》《火中救人》。随着放映机的改进，他们将这4部短片几乎没有间隙地连起来放映，于是获得了很大的成功，也产生了非凡的影响。1903年，美国导演埃德温·鲍特拍摄的分镜头电影《一个美国消防队员的生活》其实就是对卢米埃尔兄弟那4部电影的一次合成，也就是说，非常明显地受到了卢米埃尔兄弟的直接影响。随后，同样由埃德温·鲍特导演的分镜头电影《火车大劫案》，镜头与镜头之间的时空交错的切换技巧更为圆熟，创造性地发展了电影叙事的流畅性和连贯性。无声电影大师格里菲斯的突出成就是强烈地展现了时空交叉综合及"一分钟救援"的艺术魅力。卓别林则出色地使情节设计、镜头处理在戏剧性中实现了有机综合，进一步拓展了人们对蒙太奇表现领域的认识。这两位电影大师尽管没有多少理论上的认识和阐述，但他们对蒙太奇艺术这些令人瞩目的实践、对蒙太奇艺术的发展及其理论的形成和完善，都是功不可没的。

苏联蒙太奇学派的先驱者库里肖夫，一生做过不少著名的电影实验。这些电影实验对人们更好地认识蒙太奇艺术的存在及其表现特性具有振聋发聩的作用。其中，有一个实验的内容是把如下的五个场面加以连接：

一个青年男子从左向右走来。（在一幢百货大楼附近拍的）

一个青年女子从右向左走来。（在果戈理纪念碑附近拍的）

他们遇见了，握手。青年男子指点着。（在一所大戏院附近拍的）

一幢有宽阔台阶的白色大建筑物。（借用美国白宫的影像）

两人走向台阶。（在一座教堂前拍的）

这个著名的电影实验明确无误地告诉人们，电影（电视也一样）通过蒙太奇（这里指分镜头拍摄后加以组接合成）能够把本来不完整的空间变得完整，把本来不连续（拍摄）的时间变得连续，这确实很有启发意义。

库里肖夫的另一个电影实验同样非常著名，也非常有启迪意义。那个实验是把旧俄

① 李镇：《郑君里全集：第1卷》，上海：上海文化出版社，2016年版，第455页。

时代著名演员莫兹尤辛的一个几乎毫无表情的脸部特写，分别与一只汤盆、一口棺材、一个孩子这样三个不同镜头画面组接在一起，然后分别放映给不知底细的人看。观众对三个组接片段的评价分别是脸有汤色、如丧考妣和慈爱深挚。这就告诉人们，两个镜头画面的组接，由于其内容上的某种联系，可以使观众在感受中获得既不存在于前一个画面，也不表现于后一个画面而产生两个画面的连接之中的某些新生意义。这就是爱森斯坦的名言——"更像两数之积，不是两数之和"的有力例证，也是所谓"一加一可以等于三"的最好说明。库里肖夫这些不朽的电影实验，为苏联蒙太奇学派的建立提供了直接启迪。

二、常见手法及功能

蒙太奇作为一种艺术思想，它是影视美学的核心；作为具体的表现手法，它比较多地存在于镜头画面的组接、场面段落的转换、声画关系的处理等方面。蒙太奇的常见手法相当丰富而名称不一，通常主要分成两大类：叙述类和表现类。严格地说，很多叙述类的蒙太奇手法并不缺乏强烈的艺术表现，与此相仿，很多叙述类蒙太奇手法也具有明显的艺术表现作用。因此，这样的分类一般都是为了论述的方便而确定的。

1. 叙述类

（1）连续式与颠倒式。连续式蒙太奇的连续意义主要根据时间逻辑而来，它相当于文学中的顺叙。连续，既从自然时间这方面说，也从情节展开进程这方面说。在具体的影视作品中，某个人物乘上飞机的镜头和其走下飞机的镜头相连接，其间可以省去整个飞行过程，但这个情节的映现给人的感受在时间推进和动作展开方面都具有很明显的连续性。因此，连续式蒙太奇可以看作在影视连续的叙述时间中展现连续的剧情动作。在影视艺术中，连续式蒙太奇的连续方式是多种多样的。仅以著名的美国影片《公民凯恩》来说，有的主要用声音来进行，如从小凯恩过生日到他25岁时的过渡；有的主要用画面内容来进行，如实地拍摄凯恩被"捉奸"那个公寓门户及门牌号码的画面到这一画面被印刷在报纸上。正如极其真实平常的影视画面可能创造一定的美学意象一样，连续式蒙太奇在完成叙事任务的同时，也可能具有一定的艺术情韵。例如，日本影片《望乡》在展开阿崎不堪忍受连哥哥嫂嫂都歧视她的生活现实而远离家乡这一情节时，前一个镜头画面是阿崎在傍晚的海滩遇上一位也要远走他乡的女子，紧接着一个镜头画面是这两位女子迎着初升的朝阳、沿着崎岖不平的山坡努力地向上行进。一个表现这两位女子坚持不懈长途跋涉动作行为的连续蒙太奇，把导演对于她们自强进取、向往新生的颂扬之情，做了极其电影化的艺术表达。美国动画电影《飞屋环游记》的开场部分，用连续蒙太奇的手法跳跃式展现了老爷爷卡尔的前半生，既展现了卡尔与妻子相濡以沫的日常点滴，又为老人用气球牵引房屋去旅行的决绝做了心理铺垫。这些都是影视作品中"不著一字，尽得风流"的优秀范例。

颠倒式蒙太奇类似于文学中的倒叙、插叙。与连续式蒙太奇相比，它不遵循情节展开时间的自然顺序，而是打破这种顺序，对情节内容的展开进行重新结构安排。由颠倒式蒙太奇造成的情节结构，不仅可以打破平铺直叙的单调呆板、增强情节设置的悬念性和感染力，而且可以在时空大跨度交叉及现实、过去的巧妙掺和中创造出影视叙事的独特魅力和令人折服的艺术效果。一般地说，被颠倒式蒙太奇所颠倒展现的情节内容总是强调将过去的放到前面来先叙述，并且也总有一定的情节量，因此，它和影视艺术中的"闪回"不一样。在影视作品中，有的"闪回"并不一定具有对往事回想的属性，它可以表现剧中人的精神幻觉或心理想见，如日本影片《幸福的黄手帕》中刚刚出狱的男主人公眼前经常突然而短暂地出现妻子光枝的形象，他还能听到她说"你回来啦"的声音的那些片段；有的"闪回"虽然肯定是对往事的回想，但作品的叙事重心在于向观众告知剧中人此时此刻的内心情态，如苏联影片《这里的黎明静悄悄》中女战士冉卡在打飞机时头脑中闪现自己以往家庭生活点滴景象的那些片段；再如《战狼2》中冷锋在非洲与当地居民拼酒时泪花闪现，回忆女友龙小云在非洲失踪的片段。我们认为，正如"闪回"主要从属于影视作品的表现需要，颠倒式蒙太奇则主要从属于影视作品的叙事需要，两者的功能属性确有很大的差异。正是因为颠倒式蒙太奇总要具有一定的叙事容量，所以，它至少要叙述一小段相对完整的情节内容，有时则往往要影响到影视作品的整个结构，如新浪潮大家阿仑·雷乃的代表作之一《广岛之恋》和奥斯卡获奖影片《末代皇帝》等。

（2）平行式与交叉式。平行式蒙太奇是对两条或两条以上情节线索进行交叉叙述和并列展现，这相当于小说中的"话分两头"和评弹里的"各表一枝"。平行式蒙太奇在强调平行动作之间相互关系的同时，通过反复交织，可以清晰地展现多线索乃至网络式的情节结构。对于万象大千的人类生活来说，任何艺术作品的再现与表现能力都是捉襟见肘的，影视艺术自然也不例外。在一定意义上来说，平行式蒙太奇是影视艺术要克服自身映现生活局限性的一种努力。由于影视作品中所映出的生活内容在艺术这个命题上都整体相关，因此，很多平行式蒙太奇所展示的生活内容之间，往往会或多或少地具有一定的张力。在电影《大决战2：淮海战役》中，敌我双方同时在进行战情分析，两个前后方关系的平行展示，对于客观地再现这场伟大战役的历史真实是必须的，对于揭示这场战役胜败的深刻原因也非常有效。《英国病人》将第二次世界大战期间北非沙漠的不伦爱情和战后意大利废墟中的意外之恋交织，过去与现实、远方与此地来回穿梭、衔接自然，有机地融合成一幅绚丽的历史画卷，表现了对人性道德冲突的深思。也就是因为这方面的原因，平行式蒙太奇所展开的情节内容，在很多情况下往往会具有鲜明的对比性，例如，《一江春水向东流》表现张忠良在重庆的腐化生活和素芬在老家受苦受难；再如《乘风破浪》中徐正太放下仇怨与张素贞结婚的喜庆场面和他的兄弟六一报仇不成反被黑势力刺杀的悲惨画面交叉剪辑出现，形成喜与悲的鲜明对比。类似这种在

情节内容上具有比较强烈的对比的平行式蒙太奇，也可以列入对比式蒙太奇中去。

从叙事本质上来看，交叉式蒙太奇和平行式蒙太奇是一对"孪生兄弟"，或者说它是矩形中的正方形、椭圆中的圆，其基本特点也是对两个及两个以上情节线索的交替展现。不同之处在于，平行式蒙太奇所展现的不同情节内容之间，虽然也都有主从、呼应、映照等关系，但这种关系所体现的情节气氛及情绪节奏大多不是十分紧张、令人魂魄激动的；交叉式蒙太奇则不然，它是有意把平行展开的情节内容划分成许多短小的片段，并不断加快速度进行交替切换，因此，也被称为"最后一分钟营救"。平行式蒙太奇的多线叙事展开的时间和空间没有约束，可以同时异地、同地异时，也可以异地异时；交叉式蒙太奇的多线叙事则必须是同时异地的展开。交叉式蒙太奇在警匪片、间谍片、惊险片等影视作品中，最受青睐，尤其在表现追捕、营救、窃密，或完成其他某项惊险任务等情节的过程中，更是大有用武之地，能产生十分强烈的感染效果。从对这类影视的实际观赏来看，交叉式蒙太奇对观众所具有的心理效果十分强烈，能非常有力地吸引住观众，具有很好的娱乐功能。

（3）积累式与复现式。积累式蒙太奇就是把景物相同、相近或意象内容相关、相似的镜头画面连接起来，用来进行浓墨重彩的描写和淋漓尽致的抒发，以造成强烈的艺术表现效果。在表现一对恋人爱心激荡、热情奔放之际，银幕（屏）上连续映现繁花竞妍、绿草如茵、鸟儿比翼、鱼儿嬉戏等画面景象，确实具有以景抒情、情景交融的审美效果。这是积累式蒙太奇用于抒情的例子。把前沿阵地的工事林立、调兵遣将的车水马龙、战车大炮的肃立待发等画面连接组合，就能逼真地再现战斗前的准备，渲染出十分紧张的备战气氛。这是积累式蒙太奇用于渲染气氛的例子。

复现式蒙太奇指的是完全相同或基本相同画面内容的重复出现。它的最大特点，也是它和其他所有蒙太奇手法不同的地方是：重复出现（一般为两次，少数有两次以上）的内容相同或基本相同的画面，不是直接组合在一起的，而往往是前后相隔、遥相呼应的。著名影片《乱世佳人》的开头部分有这样一组非常特别的画面：当郝思嘉的父亲跟她讲述爱尔兰人对土地所固有的观念时，镜头很快往后拉，画面上的一棵大树和绚丽的晚霞逐渐远去。这个画面在影片的结尾的时候，即郝思嘉最心爱的人毅然离她而去使她受到空前打击而精神彻底颓败的时候，她父亲的话语声再次映出。这个复现式蒙太奇对塑造郝思嘉这个人物和表达原著的主题，都有很好的作用。复现式蒙太奇的主要表现功能是对某一画面内容通过重复出现的形式来加以强调和突出，以引起观众的重视并引导观众去寻思这重复中间所具有的特殊意义。在电影《莫斯科不相信眼泪》中，影片前半部卡捷琳娜被那位电视摄像师"遗弃在公园长凳上"的镜头，与影片后半部那位电视摄像师被卡捷琳娜"遗弃在公园长凳上"的镜头，构成了一个非常耐人寻味的复现式蒙太奇。在对前一个镜头画面的感受中，观众能够体会到卡捷琳娜即时的凄凉和忧伤，也自然会产生强烈的同情心；在对后一个镜头画面的感受中，没有忧思和同情，只

有鄙夷和思索。可见这种复现式蒙太奇的重复处理，无异于诗歌艺术中的复沓升华，具有很好的表现功能。

2. 表现类

（1）对比式与节奏式。对比式蒙太奇的特点是两个组接在一起的镜头画面在内容和形式上都具有尖锐的对立或强烈的对比。在苏联影片《莫斯科不相信眼泪》中，在很多朋友为卡捷琳娜生孩子出院欢宴的那个画面之后，紧接着出现的是卡捷琳娜在清寒寂静的深夜用功苦读的情景，两个画面在色调、声响、气氛等方面都有巨大的落差，简洁而艺术地表现了卡捷琳娜一个人带着孩子自强不息、努力进取的艰辛与困苦。戏曲片《红楼梦》将宝玉与宝钗结婚的喜庆场面特意地和黛玉焚稿凄惨而逝的情景连接在一起，从内容上来说，一个大喜，一个大悲；从形式上来看，一个充溢着喜庆的红色并加之以热闹的鼓乐，一个满目是凄清的冷色且伴随着悲凉的呜咽。人情、声色的鲜明对照和强烈对比，使观众对宝、黛爱情的悲剧获得了回肠荡气而难以言喻的感受，其艺术感染力自不待言。所以，贝拉·巴拉兹在他的《电影美学》中说："蒙太奇是可见的联想。"[①] 在通常情况下，对比式蒙太奇的对比性总是体现在紧相连接的镜头之间，但广义地看，也可以有复现式蒙太奇那样的特点，即它们在影视作品中的存在有时也会有一定的时空跨度。在费穆先生的影片《小城之春》中，妹妹戴秀做了一个很小巧精致而富有情趣的盆景，当她送给自己哥哥时遭到了拒绝，后来她送给章志忱的时候却获得了热忱的夸奖。陈凯歌的《黄土地》表现延安农民富有力度和生气的打腰鼓画面，动感强烈，色调明朗，与黄河边翠巧家那里的情景就截然不同。在1997年问鼎奥斯卡最佳影片的《泰坦尼克号》中，刚刚起航的"泰坦尼克号"旁边有一条事实上较大的帆船，两者相差悬殊，使人倍感"泰坦尼克号"的"巨无霸"；在"泰坦尼克号"出事之前，它在影片航拍浩瀚的大西洋画面上则显得非常的渺小，使人深感在伟大的自然面前所有人类的庞大创造物都可能是不堪一击的。

节奏式蒙太奇是一种需要由比较、变化而得以存在并体现的表现类蒙太奇。如果说对比式蒙太奇重在镜头画面内容的话，那么节奏式蒙太奇则重在镜头画面的形式上。首先，节奏式蒙太奇的节奏性比较多地存在于镜头画面切换交替的速度方面。在《红高粱》中，"我爷爷"和"我奶奶"追逐于高粱地里的片段拍得特别富有动感，这种很强的动感主要是由镜头画面非常快速地切换来实现的，它强烈地传达了狂放的生命律动和张扬的人性精神。后来，当"我奶奶"静静地仰面躺在由高粱筑成的"圣坛"上的时候，"我爷爷"也骤然静默地在那"圣坛"旁膜拜起来。影片对此用俯拍的小远景来展现，画面的快速切换与画面内的动感都骤然得到遏制。这两个前后连贯行为所具有的动感和画面切换速度的差异，恰如人的"质"和人的"文"所具有的不同，前者映出了

① 贝拉·巴拉兹：《电影美学》，何力，译，北京：中国电影出版社，1982年版，第104页。

人性的自然躁动，后者表现了人性的神圣升华。《我的父亲母亲》中，"我母亲"追赶马车及回家的连贯动作也是这方面非常好的例子。其次，节奏式蒙太奇的节奏感也常见于镜头画面内人物运动速度的骤然变化或迥然不同。例如，在表现一个湖边垂钓者的画面上，当钓鱼者正在专心致志地钓鱼时，画面内的运动水平很低；当那位钓鱼者的鱼钩被一条大鱼咬上时，画面上的运动水平就会骤然加剧。这情形也非常像一个发狂暴怒的人突然闯入一个宁静闲适的家庭并做出一系列强烈的破坏性动作。很显然，这类节奏式蒙太奇有的是在同一个画面中存在的，有的是在同一个镜头的不同画面中才存在的，并且事实上也具有对比式蒙太奇的某些特点。

（2）隐喻式、抒情式与理性式。影视艺术创作也需要运用比喻手法。影视当然不可能运用"似乎""好像"等比喻词来进行比喻，只能以蒙太奇的方式来进行，所以像是文学中的暗喻，一般习惯称之为隐喻。与文学中的暗喻相仿，影视隐喻式蒙太奇给人的感受常常是既形象生动又耐人寻味的。电影《红与黑》中有这样一个蒙太奇处理：在德瑞纳夫人来到囚禁于连的牢房并投入于连怀中之后，迅即而短促地切入一个拍摄于连所在牢房小窗及由它向牢房内射进一股强烈日光的画面，这显然是把德瑞纳夫人的探监比作给于连带来一线聊以慰藉的生命之光。卓别林在《摩登时代》中把出圈的羊群画面与下班出厂的工人画面加以组接，苏联影片《罢工》中把枪杀工人的画面与屠宰场画面加以组接，都是隐喻式蒙太奇的优秀范例。比之自然，喻之贴切，富有寓意，是隐喻式蒙太奇的要旨，舍此难以成为艺术。隐喻在传统的影视作品中总是强调通过两个镜头画面形象的直接组合来实行以此喻彼，即通常将比喻本体和喻体紧相连接，只是缺失了比喻词。这种情况在现代影视中已不多见，代之而起的是只有喻体唱独角戏，即比喻本体与比喻词同时缺失的影视隐喻。在《花样年华》中，风雨交加中的路灯因为有持续不断的电流通过而始终发光，地面石缝因为有雨水的不断注入而漫溢——它们的比喻意义因为比喻本体似乎不知其所在而更加不容易为人所清晰感知。当然，在现代影视隐喻中，比喻词的缺失可以说是永久性的，但所谓喻体缺失其实是带有虚假性的——因为真正缺失了比喻本体的比喻是无法成立的。在影片《芙蓉镇》中，王秋赦所住房子倒塌的喻义，其实和王秋赦这样的人只有依附于某种政治现实才能生存的道理是一样的；《末代皇帝》结尾那只几十年未死的蝈蝈，难道不是导演贝纳尔多·贝托鲁奇所认为的溥仪在其心灵深处还是帝王之心未灭的最好比况？因此，现代影视艺术中的隐喻似乎已经和广泛意义上的影视艺术象征性有所融合，从而变得较耐人寻味了。张艺谋在他的《我的父亲母亲》一片中，多次映出过"我父亲"所在那所学校的空镜头画面。由于使用了景深较大的远景景别，画面上又有疏朗而错落有致的几棵白桦树的点缀，因此，映现那所学校的画面显得非常优美，真像一幅精美的19世纪欧洲油画。在这样优美的画面上，那所简陋的学校简直就像是一座神圣的殿堂——至少它在"我母亲"心中的形象就是这样。现代影视隐喻大多不再有《诗经》"手如柔荑"般的直接，而更多的是普

希金"轻柔如梦的手指"般的空灵。

抒情式蒙太奇是影视艺术中一种注重诗情画意的笔法。作为艺术，影视作品不可缺少抒情的表现，尤其是在抒情意味比较强的作品或片段中间。当然，抒情式蒙太奇并不是指所有具有一点抒情意味的蒙太奇，而是指它们当中专门用来抒情或具有强烈抒情意味的那种蒙太奇。专门的抒情式蒙太奇，就是像日本影片《生死恋》在表现大宫和夏子来到大宫家乡的一个樱花园禁不住热情拥抱接吻情景后，以摇镜头拍摄樱花团团簇簇、竞相怒放，在丽日蓝天的映衬下显得生气勃勃、格外娇美。很显然，影片在此对樱花的摇摄和电影《周恩来》结尾时几次映现"风雪西花厅"这个画面一样，几乎没有故事情节上的必须，而主要是为了抒情。不少电影给以抒情性见长的主题曲或插曲配置的一系列并不具有情节内容的画面，也经常属于这一类。这种抒情式蒙太奇绝大多数运用空镜头画面来实现。奥斯卡获奖影片《走出非洲》拍摄男女主人公从飞机上所看到的非洲自然美景，不仅在美感的程度上比好莱坞影片《珍珠港》中的同类镜头要胜出很多倍，而且与人物内心情态的吻合度和恰到好处的抒情性也不知要好上多少倍。具有强烈抒情意味的蒙太奇，主要是指和展现故事情节内容关系密切、绝大部分不用空镜头画面，而是在表现故事的同时以借景抒情、情景交融的方式来进行强烈的表情达意的那一种。例如，《城南旧事》的结尾所传达出的依依惜别之情，《黄土地》中翠巧到黄河边打水所传达出的古人所云的思归（家）之情，《泰坦尼克号》在罗丝登上救生艇离开杰克时所传达出的生离死别之情。

理性式蒙太奇是以表现某种思想内涵理性意义为主要特征的蒙太奇。这种蒙太奇往往是体现影视艺术"意识银幕化"的一个重要方面。在以现代浪漫爱情来重新演绎冰海沉船故事的《泰坦尼克号》中，经常可以看到这样的蒙太奇组合：在大西洋上乘风破浪地航行的崭新的泰坦尼克号的画面与沉睡在大西洋底的泰坦尼克号残骸的画面以较快的淡入与淡出相互切换，并且这种画面切换的位置经常被交换着进行。这样的蒙太奇组合，其用意并不在于提醒观众一定要记得那场历史性的灾难，而更在于提醒人类不要忘记大自然对人类所进行过的各种教育。借用犹太教中的一句话：人类一思索，上帝就发笑；在人与自然的关系中，人类一轻狂，自然就惩罚。虽然这个内容不是影片所要表达的主要方面，但是作为身处深刻认识到要与自然很好相处时代的影片创作者来说，能够在影片中映现这样的内容也是非常自然的。这就是所谓重要的是讲述故事的年代而不是故事讲述的年代。应该强调的是，通过具象性的镜头画面的组接来表达理性和思想方面的内容，毕竟不是轻而易举的，也不需要在一个作品中被大量地运用。影视作品的思想性、哲理性，主要应该体现在作品的全部内容之中，切忌过分侧重于表现手法。"第五代导演"的主要代表人物之一陈凯歌很有"走深沉"的能力，但他的作品为更多观众认同自《霸王别姬》开始，其间又经历了《无极》的挫折。在注重影视传播教育作用的时候，千万不能忘记它们的娱乐功能。

(3)心理式。心理式蒙太奇的主要特征是表现剧中人的心理活动及感情变化。主观镜头、反应镜头、心理闪回、梦境、幻觉等是其最常见的形式。在《一声叹息》中，梁老师得知妻子到香山宾馆来看望他，赶忙将桌子上本来被李小丹整理得很好的书搞乱了。他妻子进房间拉开抽屉时，只见里面的衣服放得整整齐齐，这个主观镜头很好地表达了妻子的怀疑之心。诸如这样的镜头画面，都能使人十分清晰地感觉到剧中人此时此刻的心理及感情活动。需要指出的是，作为颠倒式蒙太奇的倒叙或插叙，因其主要作用在叙事而不是揭示或表现人物内心活动方面，所以一般不作为心理式蒙太奇来对待，但是几乎所有的"闪回"镜头，都具有心理式蒙太奇的属性。

3. 切、淡、化、叠

"切"又叫作无技巧剪辑。所谓无技巧剪辑，是相对存在于传统电影镜头连接中的淡、化、划、圈、翻转等技巧而言的。"切"就是指两个镜头画面的直接契合，前一个镜头画面叫切出，后一个叫切入，其过渡十分直接，对于相对它而存在的"淡"等技巧来说，"切"具有简洁、省略、明快、紧凑等特点。在非线性编辑机问世以前，这种剪辑方式的实行完全依靠剪辑师和导演的辛勤工作。其实，"切"并非是一种无技巧剪辑，而只是一种没有明显剪辑点感觉的技巧。"切"作为现代影视蒙太奇组合的一种常见方式，往往需要影视艺术创作者更好的审美能力和高超的艺术悟性。一个文字能力很强的人，他通常不需要借助很多连词、助词来结构句子和连接句子；世界各地历史上那些手艺高明的山民，都可以不用任何黏合剂就把石块垒成很好的房屋（俗称"冷砌"，如玛雅文明中的马丘比丘）；制作苏州园林中那些精美家具的匠人，从来都不用铁钉和胶水来拼凑各块木料。

由于"切"具备这些基本特点，在生活节奏和思维速度日益加快的现代社会，它越来越受到现代影视艺术家的青睐。在泰坦尼克号沉没之前的片段中，突然映出有个小孩在甲板角落里哭喊的短镜头画面。正当人们对此疑惑不解的时候，影片紧接着映出的就是罗丝未婚夫抱着那个小孩堂而皇之地登上救生艇的镜头（在妇女儿童都登上救生艇后就轮到带小孩的人了）。这个主观镜头所具有的心理化内涵和它所体现的简捷的"蒙后省"文法，都因为"切"而成为可能。在现代影视作品中，以"切"的方法连接的镜头画面总是占绝大多数。在很多影视作品中，尤其是在表现惊险追逐内容的作品中，运用"切"的技巧可以造成更为明显的节奏感和强烈的心理效果。

"淡"作为一种镜头画面的连接技巧，其基本特点是节奏舒缓、过渡缓慢，正好与"切"相反。"淡"也分为淡出和淡入，画面由亮变暗直至完全隐去的部分叫淡出，也叫渐隐；画面由暗变亮直至完全清楚的部分，叫淡入，也叫渐显。普多夫金在《论电影的编剧、导演和演员》一文中说："这种手法主要是用来造成一种节奏感。它和画面突然中断不同，而是画面缓慢地从观众的视野里隐没，这也就是说要观众慢慢地从那个场

面中退出来。"① 因此,"淡"是很适宜用来表现诸如意绪惆怅、别情依依、茫然若失等情景的。

"化"是指在前一个画面淡出尚未结束的同时,后一个画面开始淡入的那种处理。在"化"的过程中,淡出的部分叫化出,淡入的部分叫化入。其制作方法和淡出、淡入近乎一致。这种技巧最常见的用法是表示时间的推移或空间的转换。在《我的父亲母亲》中,"我母亲"在她追赶马车的路上反复寻找"我父亲"送给她的那个发夹的片段,就运用"化"的手法来强化"我母亲"的反复寻找多次;在印度影片《流浪者》中,行乞的幼年拉兹"化"成青年拉兹,是表示时间的推移;在《黄土地》中,顾青从延安向黄河边翠巧家乡走去时连续"化"出不同的土丘高坡,是表示空间的转换。

"叠"是一种把两个或两个以上不同内容的画面叠印在一个画面上的技巧。它与切、淡、化不一样,不涉及两个镜头画面之间的连接。严格地说,这是一种由暗房洗印技术完成的特殊镜头画面。在这种画面上,不同形象之间的相互关系始终平等共处,不分主从,不像"淡"和"化"的不同画面内容只有在一个极其短小的瞬间才是平分秋色的。这种画面结构,很容易引起观众的联想或想象,因而常常具有比较好的艺术表现力,例如,美国电影《现代启示录》片头各种杂乱无章战场景象的重叠,使人体会到影片主人公被战争环境破坏了的感知和颠倒了的心智;国产片《梅花巾》中织机上布匹的锦绣艳丽与织女容颜的憔悴苍白相互叠印,使人领悟了"为他人作嫁衣裳"的艰辛酸苦。

三、基本原理及审美

蒙太奇作为表现手法与艺术思维,人们对它的基本原理及审美特点有过比较多的论说,本书主要阐述以下五个方面。

1. 整合性

整合性这主要是指影视艺术的分析与综合相统一、选择与安排相和谐,其突出地表现在影视作品的时间、空间、声画、情景、风格、结构等方面。以影视作品的时间、空间来说,人们专注地观赏影视(尤其是电影)作品的时候,对其时间和空间的感受往往会替代对自然时间和真实空间的感知。同时,人们对同样连续不断其实颠三倒四、变化多端、倏尔徐疾、随意古今的影视时间,不仅都觉得是现在时的,而且觉得是和故事展开的自然时间相一致的;对银幕(屏)上汲其生动可感其实七拼八凑、地各一方的空间,不仅觉得是客观的存在,而且觉得剧中人和我们一样就生活在一个不可分割的现实空间里。也就是说,影视能够使本来不连续的时间和本来不完整的空间分别变得连续和完整。这在库里肖夫的电影实验中已经做了明确的昭示。使影视能够实现这一点的,

① 郦苏元:《电影常用词语诠释》,北京:高等教育出版社,1985年版,第76页。

就是它的蒙太奇性。关于声画和情景的整合，在不少介绍影视画面构图内容的地方已经有所阐述，在此不再赘述；关于在风格和结构中体现蒙太奇的整合性，也将另章介绍，在此不予展开。

在影视艺术创作中，利用蒙太奇的整合功能可以很好地造成影视艺术作品的整体性。在被称为"中国现代电影先驱"的代表作品《小城之春》中，破落的家园和破旧的城墙，完全是当时中国社会现状和剧中男女主人公情景世界的最好象征；周玉纹和戴礼言在影片结尾走上城墙极目送客的剪影式远景，似乎也暗示了影片创作者对未来生活具有全面而积极的心态。在影片《一个都不能少》中，电视台对魏敏芝的帮助作用显而易见，并且在影片这样一个整体中也可以看作对政府行为的一种暗示。

整合性在有时可仅仅看作联系性，其实联系性是解释整合性的一个重要方面，它主要表现在相近而契与相似而合两个方面。相近而契，主要是指"不像两数之和，更像两数之积"的那种蒙太奇。在很多传统影视作品中，总会在一位英雄人物光荣牺牲后，去拍摄挺拔的青松或伟岸的青山，这就是利用蒙太奇的联系性在创造影视隐喻。《红与黑》中，如果不是在德瑞纳夫人探监之时以空镜头画面拍摄于连牢房的小铁窗及其射入的一束光照，那么这个空镜头画面就很可能没有特别的表现内涵或不再具有精彩的隐喻意义，这就是相近而契。相似而合，主要是指类似复现式蒙太奇那种艺术处理。一般地说，艺术的重复总是意味着强调，意味着提示，意味着升华。这使观众自然而然地会去思考重复出现的画面内容（包括声音）所具有的特殊意义。艺术中的相似，有形神完全相似或基本相似者，也有形散神聚、离形得似者。例如，苏联影片《两个人的车站》，钢琴师普拉冬和车站售货员薇拉之间故事的发生与发展，主要由分别处在不同阶段的这样几个动作行为贯串了起来：相斥（吵架），相容（共进晚餐并在同一条长凳上休息），相爱、相伴（送普拉冬归队），相依（以拉琴声报到）。

2. 意识性

蒙太奇艺术的创造离不开艺术家的意识活动，蒙太奇艺术的感受离不开观众的意识活动。所以，蒙太奇艺术毋庸置疑地具有较强的意识性。蒙太奇艺术的意识性，主要表现在必须符合人的思维及认识活动规律方面。人类往往习惯把就近而处的东西看成是具有某种联系的，如钱锺书先生《围城》中关于男人和女人经常在一起人们就要说闲话，就像蜘蛛会去两根相近的树枝拉网一样的比喻即是其例，所以紧相连接的对比、隐喻、理性等蒙太奇很容易为观众所接受。同时，人类也往往习惯把有所相同或相似（包括内在意义上的相似）的东西看成是具有相关性的，所以复现式、积累式等蒙太奇的艺术处理也很容易为观众所接受。人类还往往十分重视局部和整体的关系，所以影视构图的各种元素之间的安排，镜头与镜头之间的联结，片段与片段之间的组合，剧中人物关系的设置等各种蒙太奇艺术处理，都能具有整体的表现意义和能被观众感知。对此，普多夫金有过十分精辟的阐述："是否善于运用蒙太奇手法并发现新的蒙太奇手法，在很大程

度上取决于导演是否能为了认识生活而刻苦思索，取决于导演是否力图以最鲜明的、感染力很强的形式给观众表达出思考的成果。"①

蒙太奇艺术意识性的另一个方面是主客体认同。具体地说，对于进行审美创造的艺术家来说，必须如古人所言能"目击其物，便以心穿之"。也就是说，借景抒情，假象见义之景、之象要真正自然贴切地表达出思考的成果。只有这样，观众才能在鉴赏过程中易于即其景而入其情、涉其波而究其源。这就是在创作和接受两个领域中的主客体认同。一般地说，前一个主客体认同是基础，它的成功与否在很大程度上决定了后一个主客体认同能否发生或形成。后一个主客体认同的关键则在于观众影视思维与艺术审美能力的培养和提高，因为牛总是听不出琴韵的。当然过于佶屈聱牙、晦涩难懂的蒙太奇处理，不可能产生积极的艺术兴会与感染效果。所以，不符合认知规律的任何卖弄技巧与标新立异都是蒙太奇艺术的天敌，也才是巴赞所言"应予禁止"的那种蒙太奇。至于主观镜头、心理蒙太奇、理性蒙太奇等，因为都是直接表现人的精神意识活动内容的，所以其意识性就无须赘言了。

蒙太奇艺术意识性的另一个方面是它的论证性。马尔丹在他的《电影语言》中说过："电影画面本身是在展现，它并不论证。"② 这句话是有道理，但似乎只对了一半。就影视画面本身（强调本身很重要）而言，它们确实只能展现而不能论证。怀思曼是一个以拍摄纪录片来写作美国社会历史和反思现代社会管理的当代美国著名纪录片大师，在他的著名纪录片《动物园》中有这样一个镜头画面令人非常难忘：将幼兔弄昏后给蟒蛇吃。在动物园中，类似的情景司空见惯。人们看了可能觉得很平常，也就过去了。如果有人觉得"此中有深意"，那就可以大做文章（肯定让世界上很多动物保护主义者都会感到很不自在和难以做出是非评判）。从这个意义上来说，影视画面属于"冷媒介"，需要受众投入更多的关注才能很好地进行理解。因此，当受众对影视画面内容进行深度感知的时候，即便是单个影视画面的展现，一定的论证也就成为可能。例如，电影《芙蓉镇》结尾时有这样一个画面：秦书田揣着一个破旧的包裹在渡口与坐着轿车去省城工作的李国香相遇。这个画面直接展现的内容是："文化大革命"的结束，给芙蓉镇这两位主要人物都带来了新的变化。其内在的含义无异于是在论证："文化大革命"的结束，并不是什么问题都解决好了，并不是值得忧患的东西全没有了。在影视画面组接的蒙太奇艺术处理中，论证性更成为可能。喜儿受辱以后拍"积善堂"匾，胭脂被屈打成招后拍"明镜高悬"匾，均是其例。绝大部分理性蒙太奇与相当部分隐喻蒙太奇及影视象征手法，都有程度不同的论证性、评述性。这是影视作品给观众提供

① 多林斯基：《普多夫金论文选集》，罗慧生，何力，黄定语，译，北京：中国电影出版社，1982年版，第154页。

② 马赛尔·马尔丹：《电影语言》，何振淦，译，北京：中国电影出版社，2006年版，第8页。

"理趣"审美感受的一个重要方面。

3. 创作要求

第一是求自然。蒙太奇艺术在影视作品中具有很大的表现能力，但若掌握得不好，或是人为因素一看即知、造作痕迹随处可见，或是牵强附会不自然、佶屈聱牙不通顺，效果就适得其反。苏联蒙太奇大师爱森斯坦在有些影片中因为过分强调蒙太奇的创造性作用而破坏了观众的连续观赏，遭到了法国电影理论家巴赞的强烈反对。因此，蒙太奇艺术的主要创作要求之一，确实应该努力追求自然。力求自然是一切艺术的基本要求。现代影视主张无表演的表演，无技巧剪辑，也对蒙太奇艺术处理提出了力求自然的要求。在1949—1976年期间的很多中国电影作品中，对正面人物经常使用顺光仰拍，使之形象顶天立地，对反面人物则经常冷光俯拍，使之形象阴森可憎。这种只从所谓爱憎分明的阶级观点出发，而不根据生活真实情形进行拍摄的表现手法，与蒙太奇艺术力求真切地再现、自然地表现的本质要求是格格不入的。电影《回民支队》在表现马本斋母亲去世这个情节时，特意拍了一个她手臂上的玉镯落地而碎的画面，非常自然地颂扬了老人"宁为玉碎，不为瓦全"的崇高民族气节。

第二是重内涵。重内涵就是忌浅薄，求深刻；忌直露，求蕴藉。在山田洋次导演的电影《家族》中，当小孙女突然夭折，儿子、媳妇忙于治丧时，爷爷带了孙子去游乐场。小孩在那里玩得无忧无虑、天真烂漫、尽情欢乐，老人看着孙子游玩，端坐无言、神情专注、慈祥沉郁。这些内容的蒙太奇处理，没有言语，没有音乐，一切是那么寻常普通，那么平凡无奇。然而，亲情之温柔、慈怀之和畅、人类之爱的崇高、人性之美的伟大，于寻常平凡之中凸显，在普通无奇之间展示。再看苏联电影《湖上奏鸣曲》中的一个精彩的蒙太奇处理：来乡村度假的医生鲁道夫和乡村教师劳拉之间产生了依稀相知的微妙情感。鲁道夫在劳拉家门口湖中游泳的时候，看到劳拉从家中走出来晾衣服。两人相互对望之后，鲁道夫挥臂奋游，一会儿又回首朝劳拉站立的方向望去，只见劳拉晾的衣服在风中悠荡，而劳拉其人已悄然离去。这个蒙太奇处理，不由得使人想起唐诗名句："人面不知何处去，桃花依旧笑春风。"生活细节的意蕴、人生现象的情味，在蒙太奇的成功处理中显得更为激荡性情。值得赘言的是，就该片主题所涉及的家庭、伦理、道德和人生的观念来看，这个蒙太奇处理内涵的丰富性和深刻性还不止于此。在充满生命气息和自然情趣的湖畔，鲁道夫尽情地享受着大自然柔情怀抱的惬意与舒坦，长期缺少情感交流与滋润的劳拉这时也走出家门来到了湖边。劳拉怯于被鲁道夫深情凝望而悄然离去——从充满无限生机与自然情调的湖畔走回家去。这个情景涉及影片主题思想内容所展示的一种现实悲情，非常耐人寻味。再如李安导演的《少年派的奇幻漂流》中，在海上漂流了227天的派讲述了两个不同版本的漂流故事，并引发观众去推理真相：四个海难幸存者究竟是动物还是人？他们之间究竟发生了什么？影片极尽华美地展现了动物版的故事，却只在片尾用简略的对白交代真人版故事，但是两个故事产生惊人

的对应与矛盾，却让观众细思极恐，难以平静。这部电影让人看到了在生命面前信仰与理性的挣扎。

4. 蒙太奇与假定性

（1）假定性与艺术假定性。假定性，简言之就是以假定的方式（手法、符号等）来表示特定的内容。举例来说，一个女孩长得很匀称标致，用英语来说是"beautiful"，用中文来说是"漂亮"。"beautiful"和"漂亮"在其字形、语音要素上都完全不同，但在语义要素上完全同指。从符号学的观点来看，符号义相同，符号体可以多样。一个符号义可以用多个不同的符号体来表示，这是因为不同的人群对之做出了不同的约定俗成。可见，假定性意味着表现形式、表现手段和被表示内容之间并不具有像科学一样严谨的必然联系，而常常是因为出于某种约定俗成——就其发生时来说显然都是一种假设约定而已。

艺术以反映社会生活和人生真实为天职，假定性对它来说就不可缺少。人类的社会生活、生命现实日新月异、丰富多彩，具有一定意义上的无限性。任何现代先进的艺术，对于人类社会生活、生命现实的反映与表现的手段、能力总是极其有限的。艺术要以其有限的表现手段和表现能力去履行反映、表现具有无限性的人类社会生活、生命现实这个天职，就必须充分利用艺术的假定性。以前，人们只注意在戏剧艺术领域里谈艺术的假定性问题，例如，演员在舞台上急匆匆地做"8"字形行走，可以假定为不辞辛劳地长途赶路，演员的特定动作配上相关的模拟声响可以假定为开门、跑马、震惊等。其实，假定性对所有艺术来说都是普遍存在的。米勒的名画《晚钟》，以远处小教堂的尖顶和一对农民夫妇虔诚祷告的样子，向观众提供了弥散于田野、回荡于心间的晚钟之声。罗丹的著名雕塑《思想者》《思》，前者以人物造型姿态和全身肌肉的紧张来表示人物内心的炙热和思想的炽烈，后者则以下颌紧紧抵在（人物低垂的眼神也落在的）凝重而又坚固的基石（刻意保留着）上来表示人物正陷入无以摆脱困境的痛苦沉思。

在电影艺术中，假定性的存在更是比比皆是。快镜头对时间的压缩、慢镜头对时间的拉长、特写对空间的放大、渐显渐隐对时空的转换，都特别明显地属于假定性表现。大家知道，音乐在现实生活中不可能随时随地伴随着人的各种活动，而在影视作品中，这却是习以为常的。不是因为情节内容中有演奏、播放等情况出现在影视作品中的音乐，有的为了烘托环境气氛，有的为了加强节奏力度，有的为了展现内心情态，有的为了抒发思想情感，有的为了塑造人物形象……例如，电影《日出》的音乐主旋律来自我国20世纪20年代赵元任作曲的《教我如何不想她》，这段主旋律乐音主要出现在陈白露内心情感活动强烈的时候，其处理方式又是富有匠心的。陈白露对"诗人"追思向往时，以高亢遒劲之声响起；对方达生最后表述有所感动时，以低回轻微之音奏出。在《黄土地》中，属于翠巧的音乐和歌声，优美而具悲情，属于憨憨的是率真而稚拙的，属于翠巧爹的是枯涩而苍凉的，属于顾青的是激昂有力而过于质直的，真是人如其

声。尤其是翠巧的其人、其事、其声，真使人觉得影片就是在"将美好的东西毁坏给人看"。在影视作品中，用一个倾斜的构图来表示混乱，用栏杆等物前横来表示心情压抑或陷入困境，用不拍出画面内容主要人物头部的方式来表示类似于语言修辞中的"借代"，用仰拍来表现人物的意气昂扬或专横跋扈，等等，都是稍具影视意识的观众所不难理解的假定性的表现。

艺术假定性因艺术手段的有限而需要、而存在，但这种需要和存在并非完全是被动消极的。就艺术领域而言，相对无限的有限，因限制而带来的发展似乎都是别具魅力和美感的。当文学失去视听的时候，它就着意用"明月松间照，清泉石上流"之类的描写让人想见其景；以"大弦嘈嘈如急雨，小弦切切如私语。嘈嘈切切错杂弹，大珠小珠落玉盘"之类形容叫人如闻其声；以"红杏枝头春意闹""梨花一枝春带泪"之类妙句使人产生无限的想象。当绘画和雕塑失去时间和声音的时候，华多的《发舟爱之岛》（《舟发西苔岛》）以一组组不同人物的不同表情的暂时性姿态构成了戏剧艺术的一个连续"动作"，写出了罗丹评说它的"哑剧的进展"①；罗丹的群雕《加莱义民》、吕德的群雕《马赛曲》、列宾的油画《伏尔加河上的纤夫》、席里柯的油画《梅杜萨之筏》都以蕴含丰富的情景和此处无声胜有声的群象形貌，向观众雄辩地证实绘画和雕塑能做到和戏剧艺术相等的地步。当影视艺术努力追求"意识银幕化"的时候，化抽象为具象，变意绪为视听。这对于影视艺术来说是一种明智的扬长避短，对于影视观众来说是一种特殊的生活体验。

（2）蒙太奇与艺术假定性。蒙太奇作为影视反映生活、表现人生的艺术形式，自然地具有艺术的假定性。前一个画面表现某位剧中人在北京登上飞机，下一个画面表现那个人在纽约走出机场挥手要车离去，两个画面之间不过1～2秒钟，这在具有一般感知能力的观众的感受中都知道飞越太平洋，来到了目的地。从一定意义上来说，电影蒙太奇之于艺术假定性，就如戏剧程式之于艺术假定性。电影观众对这样再平常不过的连续式蒙太奇处理的认识，和对戏剧演员在舞台上反复做几次"8"字形行走表示长时间赶路的认识，在本质上并没有什么差别，即都是对艺术假定性处理的一种认可。在开始阶段，蒙太奇艺术的假定性大多从其他艺术形式中借鉴而来，具有较大时值的渐隐渐显，以及划出、圈出、帘卷等技术处理的大量运用，明显受到戏剧场景变换和"幕"概念的影响。在片中人热情洋溢、爱意正浓的时候画面上映现春意盎然、鲜花绚丽的景象，在烈士光荣牺牲后紧接着映出高山雄峙、松柏挺拔的画面，明显受到文学艺术情景描写和比喻象征手法的影响。后来，电影蒙太奇艺术的假定性逐渐依靠自己的表现特性而开始创造发展，使之更加丰富和成熟。以快镜头表现幽默情味和喜剧效果（《甜蜜的事

① 罗丹口述，葛赛尔记：《罗丹艺术论》，沈琪，译，北京：人民美术出版社，1978年版，第45页。

业》奔到医院一段），以慢镜头进行刚以柔现的抒情表现（《远山的呼唤》中的牧场骑马），以定格表示对典型时空的永恒凝固（《无情的情人》结尾）和难以忘怀（《岸》中尼基金中弹身亡之景），等等。

蒙太奇对艺术假定性的自然拥有和创造发展，说明蒙太奇艺术思维及其手法与艺术假定性是有内在相通之处的。在诗歌艺术中，诗人陆游以"心在天山，身老沧州"之句来传达其身心异处的巨大痛苦和无由报国的愤懑，这与电影《苦恼人的笑》那个著名的声画对位蒙太奇在艺术表现方面具有异曲同工之妙。在绘画艺术中精心留出的空白，在舒伯特的《小夜曲》中，即使是以重复一小句歌词的乐音而成的短小间奏，在诗歌中使用精当的语气词，这些都与电影很多刻意安排的空镜头画面一样是断不可少的。它们的艺术作用都需要以这样的意义来假定——唯其虚而有其实。从认识论的角度来看，艺术的假定性是人的意识活动的产物，它自然带有在人的意识中可以被认知、理解、沟通和接受的属性。蒙太奇艺术也是人的意识活动的产物，它也自然带有和艺术假定性相近可通的属性。当电影以沉默的城市夜景来表示无动于衷的社会（《爱德华大夫》），以鳞次栉比地耸立着的、无数个窗户有明有暗的一群公寓大楼之景表示万象的人间和大千的世界（《莫斯科不相信眼泪》）时，这不仅仅是电影蒙太奇以自己的方式和手段在创造新的隐喻或者象征，同时也使观众认可这些电影蒙太奇所表示的艺术假定性内容。

（3）艺术假定性与逼真性。艺术假定性是为了克服艺术对生活表现的有限性而产生的，是为了逼真地表现生活而产生的。因此，艺术假定性必须在一定程度上表现出具有艺术逼真性。以影视艺术假定性所具有的逼真性表现来说，可分为即时感知的逼真性、审美体味的逼真性和特技拍摄的逼真性三大类。

即时感知的逼真性主要表现在影视艺术表现与故事真实虽然不同，但给人的感受如真的一样。影视时间在观众全身心的感受中总是处在现在进行时态的，不管是古装历史片、戏曲片，还是外星人科幻片、动画片，观众总会因片中成功的情节处理和精彩的场景展现或为之动情，或轻松愉快，或忧郁悲伤。总之，一切都信以为真，影视片的悬念处理与文学的、戏剧的处理及其表演效果均有所不同，其之所以在影视片中被十分重视，在感受心理上具有良好的效果，就是因为悬念可以使观众更充分地进入角色，更真切地陷入故事情节推进、人物命运发展的现在进行时态中去，把银幕（屏）上映现出的生活情景当作自己即时感知乃至就是生活其间的现在（实）世界。库里肖夫电影实验给观众提供的感受效应亦同属此例。

审美体味的逼真性主要是指叙事载体既是故事表象的真实依据，又完全超越它自身原有含义的影视蒙太奇处理。日本影片《望乡》里有这样一个表现自然、创意精美的蒙太奇。阿崎从山打更回来后，因受不了村里人乃至自己哥哥嫂嫂的歧视与冷遇，毅然出走他乡。在夕阳西沉、暮色苍茫的海滩上，她遇到了一个与她命运相仿的女子并与之

结伴同行。电影在表现她俩在余晖脉脉、暮霭沉沉的海滩结伴而行的情景时，先用的是俯拍全景画面，在其后立即出现的画面是一个以逆光仰拍而成的大远景。这个大远景的画面构图是这样的：崎岖的山坡上有两个人（剪影式）正努力向上登攀，在这两个人的前上方，一轮旭日正冉冉升起，放射出呼唤生命的灿烂光华。就组成这两个画面的艺术手法来说是最常见、最简单的连续式蒙太奇；就这两个画面的纪录内容来说，是表现阿崎和那位同伴不辞辛劳地日夜兼程；就超越这两个画面表象含义所有的美学意蕴来说，是表现阿崎及其同伴热爱生命勇闯人生路、自强不息追求新生活的思想情志与坚定信念。电影蒙太奇艺术使得本来纯粹属于叙事性的画面元素产生"超以象外，得其环中"的美学意象，使人在审美体味中获得对故事表象以外更多的逼真的感受与领略。又如《远山的呼唤》在拍摄因岛耕作被押解途中情景时，插入了风见民子家人去室空、凄清冷寂的画面，这既可理解为对故事所做并行交代的并行式蒙太奇，也可理解为对耕作内心想象情景表现的心理式蒙太奇。在对这个蒙太奇进行艺术审美的体味过程中，笔者所说的两种理解可以说都是真实的。

　　特技拍摄的逼真性，最好理解。很多特技拍摄尽是弄虚作假，然而给人的感受却十分逼真。不过这里所说的特技拍摄的逼真性，主要是指将启动的摄影机从悬崖上扔下去，其坠落过程中所拍摄得到的全部画面情景，与一个从悬崖上摔下去或被推下去的人坠落时所看到的真实景象是颇为相似的。尽管一般观众总是觉得接受一个有人（假的）从悬崖上摔下来的大远景是很逼真的，而观看从悬崖上扔下去摄影机所拍摄到的画面有点莫名其妙，不知所云。但是当影片需要表现从悬崖上坠落下来的人的真实的空间感受时，即要企及这个未曾有人涉足的真实生活领域，要实现前所未有的逼真性，显然就必须借助于让摄影机从悬崖上扔下去时进行拍摄这样的特殊技术处理。从悬崖上摔下来的人（不管死活）所看到的真实情景和空间感受是难以通过自身来向观众做形象提供的。在人们了解这样的特殊技术处理的假定性内容后，也就很容易认识其表现的巨大逼真性，并且能够很好地从心理上获得对那种特定生活真实的逼真性感受（或者说是仿真性）与体验。

　　从理论意义上来看，艺术假定性表现为艺术形式和表现手段，逼真性则是一种效果与一种审查形式。人们通常在指责某部影片或其中的某些艺术处理不成功时总会说：这不够真实，这不符合生活常理，这不像客观现实一样可信，等等。有时候，一些非常达意传神的电影蒙太奇处理，由于其假定性内容尚未为观众所接受、了解（或是因为具有先锋意义的创新，或是因为有的观众电影鉴赏水平太低），其逼真性效果也就无从实现。由此可见，艺术的假定性应该要以能够表现逼真性为己任，只有这样，富有假定性因素的艺术表现、方式与手段才会被不断成功地创新、发展和丰富；艺术作品的逼真性则大多要借助艺术的假定性才能得到更好的实现，不然，艺术作品的真实就可能只是自然主义的，缺乏艺术美感与生活情韵。

5. 蒙太奇的诗性特征

(1) 情景交融。情景交融是诗歌艺术的一种极境，也是绘画艺术、文学艺术乃至戏剧艺术的一种极境。在人类的生活现实里，情景交融不是人们一般所能看到的真实景象，它只出现并存在于人对特定时空环境的特殊感受之中，也就是说，情景交融就其本质来说属于人类情感的真实、属于人类艺术的真实。不是在"烽火连三月，家书抵万金"的"国破""城春"之际，诗人杜甫也许就不会有"感时花溅泪，恨别鸟惊心"的情景感受；不是在满目秋景的"长亭送别"之时，崔莺莺大概也难以唱出情真意切、声情并茂的"晓来谁染枫林醉，总是离人泪"。在电影《西线无战事》中，多次出现一大批军装齐整、精神饱满的新战士被送上列车，列车上载满了刚从前线撤回的神情萎靡、疲乏不堪的伤病员。电影在表现第一男主人公去世的画面上，肮脏的泥浆不仅沾满了他的全身，而且也沾满了他欣喜万分地画下的那张小鸟草图。导演在这些画面里所倾注的情思——控诉法西斯发动战争、牺牲无辜，使得这些画面能在运载故事情节的同时，向观众释放强烈的思想情感，给人以景中有情、象外有象、情景交融、意象浑成的美感。

成功的移情入景就能产生情景交融的结果。有不少人因此把移情入景和情景交融看作同指不同形的两个词，其实不然。情景交融和移情入景相关，貌似相近而其实有别。一般地说，情景交融讲的是艺术创作的一种要求和结果，它直接而有机地体现在作品中；移情入景则讲的是艺术创作的一种手法和技巧，它开始并完成于艺术家的创作过程中。情景交融的艺术创造具有共时同在性，它在电影艺术中以导演镜头为主，依存于单个画面构图之中；移情入景的艺术创造具有时空跨越性，它在电影艺术中以主观镜头居多，依赖两个画面之间的联系。对移情入景和情景交融做这样的区别在诗歌艺术和电影艺术中都是可以的，也都是有益的。杜甫的《新婚别》在写新娘泣别新郎时，以"仰视百鸟飞，大小必双翔"为新娘所见的一个即景，其在艺术上对人所具有的动情感染效果主要得力于诗人借新娘有情之目去"深穿"本来司空见惯的无情之境。在电影画面连接或镜头组合蒙太奇手法中，有相当多的主观镜头都具有杜甫这两句诗的艺术用意及其表现效果。在西部片名作《关山飞渡》中，当护送邮车的军队按规定返回，接下去负责护送任务的军队却没有按规定前来，邮车不得不独自赶路的时候，邮车上的人都程度不同地心惊胆战起来。影片紧接着便拍摄了一个旷野寥廓、邮车孤寂、暮色苍茫、风卷云飞的画面，这个蒙太奇处理给人留下的感受实在难以忘怀。电影《晚秋》中，主人公若隐若现的悲伤绝望与心灰意冷寄寓在全片雾气蒙蒙、阴雨连绵的天气中。一系列以主观镜头方式出现的画面所"著我之色彩"，足以说明电影艺术创作中明显的移情入景处理。

(2) 以景兴情。在诗歌艺术中，情景的描写有浑然一体、难分彼此的，也有情景分写、各有侧重的。杜甫的写景名句"水流心不竞，云在意俱迟"与前面列举的"感时

花溅泪，恨别鸟惊心"一样，是情景交融、浑然一体的。"风萧萧兮易水寒，壮士一去兮不复还。"其成为千古绝唱的原因，主要不是作者的其人其事，而是作品的其景其情。这两句诗的情景关系，就是典型的以景兴情。上句写风之悲鸣，水之苍凉，把纯粹的易水河岸之景写得饱含深重的悲凉之情；下句写"壮士拂剑，浩然弥哀"之情，把荆轲决死的感情写得使人眼前似有"斯人犹在"的情景。两句结合，景情相得，物象人意，更见悲壮。诗歌艺术的这种情景关系在电影蒙太奇艺术中也同样存在，并且经常被运用自如。吴天明的《人生》在拍摄高加林和黄亚萍情意相投、兴致勃勃地一起吟诵白居易名诗《忆江南》时，先以交代情节、展开空间背景的方式，拍摄了一片春意盎然、苍翠欲滴的桦树林，给人以"物是人是"之感；在高加林被辞退将不得不返回山村，黄亚萍也离他而去，他痛苦地追寻在县城里曾经有过的欢乐时，导演有意选择了同一片桦树林，只是改换了它的景象：秋风萧瑟、黄叶飘零，给人以"物非人非"之感。这一组可以看作复现式蒙太奇，除两相呼应的别具意蕴外，各自在以景兴情方面的成功也雄辩地说明电影具有"超级的思想感染力"。

（3）情景组合。艺术形态纷繁各异，手法不一，但其本质都是情感的形式。同样作为情感形式的艺术，诗歌与电影在利用情景排列组合来进行艺术创造和艺术表现方面是十分相近相通的。唐代大诗人柳宗元的著名诗篇《江雪》写道："千山鸟飞绝，万径人踪灭。孤舟蓑笠翁，独钓寒江雪。"这首诗前两句和后两句的所写在诗歌艺术中叫作"巨细映衬"，在电影艺术中分别是大远景和中近景。两者都写出了整体与局部的关系，环境和人物的关系、物象与心态的关系。可见诗句的排列组合具有一定的电影艺术性。诗歌艺术的情景排列组合可以由几个或仅由一个画面情景构成，影视蒙太奇艺术的情景排列组合也可以只表现在同一个画面中。如李白的《玉阶怨》："玉阶生白露，夜久侵罗袜。却下水晶帘，玲珑望秋月。"这首诗的情景若用电影方式来表现，至少要两个画面：一在室外，一在室内。李白另一首主题与之相仿的《怨情》："美人卷珠帘，深坐颦蛾眉。但见泪痕湿，不知心恨谁。"其情景在一个影视画面中就可以得到表现。影视蒙太奇以一个画面构图来进行情景的排列组合，其实就是画面构图的艺术创作及其结果，也就是爱森斯坦所说的"潜在的蒙太奇"。电影《家》在表现鸣凤穿越花园中的梅林准备去投池自尽的画面上，鸣凤满脸哀容，夜色惨淡黯然，梅林形影阴森，随着鸣凤的行走，月光把各种奇形怪状的树枝投影不断地洒落在她的脸庞和身上，人物内心情态在各种有情之景的有机排列组合中被再形象不过地表现了出来。

第二节 长镜头

长镜头理论既是一种与传统的蒙太奇理论相对立的电影美学流派，又是一种与唯美主义、技术主义相对立的写实主义理论。该理论由法国电影理论家安德烈·巴赞提出，他认为，长镜头（long shot）表现的时空连续是保证电影逼真的重要手段。

长镜头，顾名思义，就是镜头尺数和延续时间都较长的镜头。它通过较长时间连续地拍摄一个场景或一个事件，以保证叙事时间的连续性和空间的统一性，从而形成一个完整的段落镜头。长镜头注重导演在单个镜头内对演员和镜头的场面调度。长镜头没有固定的时间标准，通常在30秒到12分钟之间，如亚利桑德罗·冈萨雷斯·伊纳里图导演的《鸟人》全片只有14个镜头，每个镜头10~15分钟。而俄罗斯电影《俄罗斯方舟》，全片90多分钟只用了一个镜头，创下了长镜头的纪录。

一、长镜头的由来及认识发展

在电影诞生之初，摄影机往往被安放在一个固定不变的位置上，视点与视角固定，镜头所及范围内的动作、持续发展的进程都被如实拍摄下来，由此形成了原始长镜头。例如，卢米埃尔兄弟的早期影片《工厂大门》《水浇园丁》等影片，前者用一个全景长镜头记录放工时工厂大门打开，工人们纷纷涌出大门，此后厂门再度关上的全过程；后者则用全景长镜头记录了园丁在花园里浇水时被男孩戏弄的一场恶作剧。由于原始长镜头仅仅是对现实生活的机械式再现，因此，很快被蒙太奇的剪辑取代。

20世纪20年代初期，弗拉哈迪拍摄的纪录片《北方的纳努克》被电影史学家一致公认为开辟了长镜头创作的历史先河。片中，有一个长达20分钟的因纽特人捕杀海豹的镜头，该镜头完整地记录了纳努克接近海豹、刺海豹、被海豹拽走，最后众人合力将海豹从冰洞里拖出来的过程，效果逼真，感染力强。弗拉哈迪等人积极尝试以长镜头来表现时空的真实与统一，将长镜头作为电影构成的主要镜头方式，而蒙太奇只是剪辑形式。

1934年，法国导演让·雷诺阿在影片《托尼》中大量使用长镜头以表现场面的连贯性，尤其注重通过摄影机的运动、深焦距镜头等方法实现镜头内部的场面调度。后来他又在《游戏规则》中，采用摇移拍摄全中景的运动长镜头，真实再现了当时法国上流社会腐朽堕落的生活，成为法国现实主义电影的美学标本。

20世纪40年代，美国导演奥逊·威尔斯继承了让·雷诺阿的传统，他在1946年拍摄的电影《公民凯恩》中大量运用长镜头呈现真实的时空生活。例如，影片用1分钟左右的长镜头拍摄了苏珊自杀的一场戏，这个镜头在一个统一的时空里展示了在卧室自杀

的苏珊和撞门而入的凯恩两个人在多层空间里面的不同动作，将人物之间的疏离感表现得淋漓尽致。《公民凯恩》是长镜头电影艺术史上一部里程碑式的影片。

20世纪四五十年代，意大利新现实主义电影兴起。他们把对真实性的追求视作电影艺术的生命，而长镜头展示事物本相的审美原则恰恰满足其"如实地观察"的审美要求。朱塞佩·德·桑蒂斯导演的《罗马11时》的片头，运用一个摇移长镜头，将11位不同身份的女性出场一一呈现，反映了战时严峻的就业形势。在罗伯托·罗西里尼导演的《游击队》中，一个美国大兵结结巴巴向意大利姑娘表白爱情，而姑娘因为不懂英语而陷入茫然与窘境之中，这个长镜头的安排使"战争与爱情"的矛盾主题得到更加富有张力的表现。

随着运动镜头的发展、手提式摄影机的发明、新现实主义电影运动的影响等，影视长镜头的运用开始受到电影研究者的重视。法国电影理论家巴赞根据他"电影的照相本性"理论，通过对蒙太奇学派、德国电影和好莱坞表现手法的分析，他认为，意大利新现实主义"推动着表现手段的进步、电影语言的胜利演进和电影语言风格的拓展"①，并进一步提出和发展了他的"长镜头理论"。巴赞认为："摄影的美学潜在特性在于揭示真实。"②"这是完整的现实主义的神话，这是再现世界原貌的神话，影像上不再出现艺术家随意处理的痕迹，影像也不再受时间不可逆性的影响。"③ 他进而提出："若一个事件的主要内容要求两个或多个动作元素同时存在，蒙太奇应被禁用。"④ 蒙太奇违背了电影的本性，它以表现性非再现性地重新"构建"故事的方式，将导演自己的意旨强加给观众，因而限制了影视片的多义性，这种构建也割裂了时空的完整性和真实性。电影的特征就其纯粹状态而言，正在于摄影上严格遵守空间的统一性，而体现这种自始至终保持空间统一的方法就是运用长镜头。他认为，一个高明的导演所运用的长镜头能够让人明白一切，而不必把世界劈成一堆碎片，它能揭示出隐藏在人和事物之间的含义而不打乱人和事物原有的统一性。只有长镜头才兼有时空的连续性和内部组织的灵活性。镜头内部组织又特别重视镜头的纵深调度和摇镜头。利用纵深活动可以扩大镜头的内空间，摇镜头则可以在不破坏时间连续性的条件下灵活使用远景、中景和特定镜头。他认为，纵深镜头和摇镜头的最大功用就是保存他所珍视的空间真实性。

① 安德烈·巴赞：《电影是什么?》，崔君衍，译，北京：文化艺术出版社，2008年版，第248页。
② 安德烈·巴赞：《电影是什么?》，崔君衍，译，北京：文化艺术出版社，2008年版，第12页。
③ 安德烈·巴赞：《电影是什么?》，崔君衍，译，北京：文化艺术出版社，2008年版，第18页。
④ 安德烈·巴赞：《电影是什么?》，崔君衍，译，北京：文化艺术出版社，2008年版，第54页。

德国电影理论家齐格弗里德·克拉考尔与巴赞持有同样观点。他也强调电影的照相本性，认为电影的本质建立在真实的基础之上，应依照"现实主义"拍摄原则自然记录生活本来的面目，并提出电影影像应该是"物质现实的复原"的理论。后来的长镜头研究者如卡斯比埃、麦茨、汉德逊、魏茨曼等人对巴赞的长镜头理论不断补充、修正、完善，并提出"长镜头"的概念。卡斯比埃归纳长镜头的美学特征是："时空完整，意义含糊，从各种角度看动作的可能性。""麦茨则是把景深镜头与长镜头并列起来论述，称长镜头是镜头—段落，把段落镜头与景深镜头分类表述。"魏茨曼总结出长镜头的一种美学功能为："景深镜头和连续拍摄表现出完整地把握事件的追求。"蒙太奇论者则认为"长镜头属于蒙太奇范畴，是蒙太奇内部长镜头"[①]。

二、长镜头的类型及功能

长镜头是多构图镜头，它通过运用横纵、上下、环行、综合的人物调度和推、拉、摇、移、升、降、跟、变焦、俯、仰、平、斜、远、全、中、近、特的镜头调度等多种拍摄手段来调节画面，在一个镜头内形成多视点的连续性画面；它没有切割时空，保持了时空的连续性、完整性和真实性，把真实的现实自然地呈现在屏幕上，展示给观众。长镜头的构成包含了极为复杂的元素：① 景别（特写、近景、中景、全景和大远景）；② 摄影（像）机的位置和角度；③ 画面构图和构图的运动变化；④ 透镜的选择（标准镜头、长焦镜头和广角镜头）和景深；⑤ 焦点和焦点的变化；⑥ 光线和照度（高调和低调、光比）；⑦ 色彩和色反差（彩色片）；等等。长镜头的表现能力取决于上述元素的综合运用。

不同的拍摄手段会产生不同的长镜头类型，一般我们分为如下几种。

1. 固定长镜头

固定长镜头是指机位、焦距固定不变，较长时间连续拍摄一个场面所形成的镜头。最早的电影拍摄大多用的就是固定长镜头，如卢米埃尔兄弟于1897年年初发行的影片。固定长镜头的拍摄方式要求镜头内部的人物有较丰富的表情、语言、动作、位置变化，记录的内容也通常包含作者的某种寓意，如陈凯歌导演的《黄土地》中，影片使用固定机位的长镜头对准坐在窑洞口纳鞋底的翠巧和她身边黑漆漆的窑门，随着人物对话，镜头清楚地展现出翠巧表情的细微变化，而顾青则始终在窑洞的黑暗中，明暗对比将两个人物的复杂心情和必然分离的结局表现出来。蔡明亮导演的《爱情万岁》，通过一组固定长镜头展现林小姐和阿荣通过眼神和动作相互试探着勾搭，整个过程充满了心理活动和外部动作，却很少使用镜头调度，只是对两个孤独者毫无同情意味的冷眼旁观。影片结尾用7分钟的长镜头记录了林小姐的痛哭场面，全片压抑封闭的情感在哭声中得到

① 韩小磊：《电影导演艺术教程》，北京：中国电影出版社，2004年版，第428页。

最大限度的宣泄。

2. 景深长镜头

景深长镜头是指摄影（像）机机位不动，利用镜头的景深功能来增加镜头的空间容量，画面清晰的长镜头。用景深长镜头拍摄的景物，可以将整个场景尽收眼底，处在任何纵深处的不同位置上都能看清，镜头包含的内容和信息量也异常丰富。例如，用大景深镜头拍摄呼啸而来的火车，一个景深长镜头实际上相当于一组远景、全景、中景、近景、特写镜头组合起来所表现的内容。景深长镜头通常采用短焦距、小光圈拍摄大景深画面。空间纵深的景深长镜头在空间构成上是三维空间的纵深方向，在三维时空里存在两个或两个以上的动作行为或情节线索同时复合运行，它们独立地或互为因果地发生、发展。景深长镜头不仅强调时空的完整性，也能展现客观事物的多义性。景深镜头运用场面调度等手段，造成画面的纵深感，引导观众向画面深处探究。《公民凯恩》里凯恩庆功宴请报社同事的一个景深长镜头，运用了固定机位、客观视角的形态，在一个纵深空间位置上，安排了不同人物同时展开的动作行为：凯恩得意的演说、同事们的吹捧、前景人物的冷眼旁观、后景歌女们的欢跳等，实现了长镜头画面形态的多义性。《雨中曲》中，有一段两位男主人公在电影棚中谈话的景深长镜头，镜头跟随两人边走边谈边摇，镜头空间不断移过探险片、西部片和歌舞片等一个个典型的默片拍摄场景，而这影棚里的默片拍摄场景同空间内两个人物谈话内容相映衬，镜头丰富了有声片时代即将到来的思想含量。

3. 变焦长镜头

变焦长镜头是指变换镜头的焦距，改变焦点的位置，通过转换焦点的虚实，让场景中的多个对象在虚实的不同状态中交替地交代和表现不同的动作行为或故事情节。迈克·尼科尔斯导演的《毕业生》中本恩面对鲁滨孙太太丝袜诱惑的片段，镜头焦点由前景处鲁滨孙太太的腿部变焦至景深处本恩的面部变化，既交代了本恩所面对的诱惑，又通过虚实远近的不同表达了两者之间的距离。杜琪峰导演的《大事件》开场有一段6分多钟的长镜头，警察、匪徒交错，从室外到室内，通过镜头移动和变焦形成一种身临其境的存在感，无形中增强了这场警匪火并的真实感和紧张感。

4. 运动长镜头

运动长镜头是指利用场景中的人物调度和摄影（像）机的推、拉、摇、移、跟、升降等镜头调度的运动方式进行拍摄，来扩大镜头的空间容量。这种镜头基本上是一种动态的构图，其所拍摄的目标都是在行进的运动之中。电影《俄罗斯方舟》将运动长镜头运用到了极致。电影全片只用一个运动长镜头，不间断拍摄时间长达96分钟，镜头跟随梦幻主人公穿行于圣彼得堡博物馆里的30多个展厅，走了两千多米的路程。导演以多变的镜头视点，相对完整地表现人物、情节、事件的发生与发展过程，以超时空的手法向人们展示了从彼得大帝时代到第一次世界大战三百多年的俄国历史。《鸟人》

中运动长镜头一路跟踪人物游走在舞台与后台之间，不停地变换角度与景别，加速了影片的节奏和张力，让观众看到百老汇舞台的光鲜的同时感受到角色复杂的内心世界，给人深刻印象。

由于运动长镜头中既有演员调度，又有镜头调度，摄影（像）机与拍摄对象一直处于运动状态，因此，长镜头的构图结构丰富多变，这种一个镜头中包含多个构图结构的长镜头类似于镜头内部剪辑；而且，运动长镜头强调对现实的主观阐释，带有强制性，也有类似蒙太奇的特点，即便是观众自我的思考，也是在导演的引导下。因此，有学者将运动长镜头称为镜头内部的蒙太奇，是有一定道理的。

长镜头的类型与影视技术的发展相辅相成，技术在发展，长镜头的类别也在不断发展，而且分类也在不断细化。

三、长镜头的基本原理及审美

长镜头具有客观、公正地记录现实生活的特点，它可以让观众独立自主地发挥自己的想象空间，富有主动性和创造性地进行审美判断，特别是把它不仅当作一种影视拍摄技巧，更是当作一种再现自然生活的影视美学来欣赏时，其纪实性的镜头理论在当今得到了更多人的认可。如今，长镜头理论已被广泛地运用到各种类型的电影中，其美学价值也越来越广泛、深入。

1. 客观真实性

长镜头所记录的是连续的、实际的时空，是对客观现实的一种再现。它不打断时间的真实自然流程，不破坏事件的发生、发展及时空的一致性，场景完整、临场感、真实感强烈，具有时间真、空间真、过程真、气氛真、事实真的特性，多被纪实主义的影视作品采用。如谢尔盖·邦达尔丘克的《战争与和平》用移动的长镜头表现帝俄时代上流贵族的豪华舞会，精彩地引出女主角娜塔莎的出场。再如尹力导演的电影《云水谣》的开场镜头，将台湾布袋戏、传统闽南戏、街头的小商贩、当地的婚嫁、国民党士兵等内容纳入其中，完整地再现了20世纪40年代台湾地区的社会现状，增加了影片的可信度和感染力。冯小刚导演的《芳华》中用一个长达5分钟的长镜头展现刘峰和战友遭遇敌人突袭的戏，镜头跟随战士们穿梭于混乱的战场中，让观众如亲历战场一般感到紧张与窒息，揭示了战争的残酷。

2. 丰富的表意性

由于长镜头是一种非强制的开放型语言，观众可以通过观看影片自由地进行审美判断，发表自己对影片的思考和评价。特吕弗导演的《四百击》的结尾，小安托万逃离少管所一路奔向大海的长镜头最后定格在了安托万的面部，表现了角色获得自由的释然和无所依傍的茫然。沟口健二导演的《雨夜物语》中"亡妻归魂"的长镜头巧妙地运用了空间变化，源十郎在空无一人的屋里屋外转了一圈，不到20秒的时间里，源十郎

原来所站的地方已经生起了火堆，妻子正在做饭。不加剪辑的操作弱化了"归魂"的诡异效果，从而强化了属于"人"的情绪表达。

3. 时空连续的完整性

由于长镜头在拍摄的叙事时间上没有具体的限制，在拍摄的时空上可以连续不间断，其内容可以容纳足够多的信息，并保证事件的时间进程受到尊重，因此，长镜头能以一个单独的镜头独立地表现人物、动作和事件运动的完整性。迈克尔·斯诺导演的著名的实验电影《波长》以一个长达45分钟、缓慢推进的长镜头表达了时空的整体性和时间的一去不复返，算是长镜头抽象表意的极端例证。马丁·斯科塞斯导演的电影《雨果》开篇长镜头是俯瞰20世纪30年代初的巴黎全景，然后镜头下降，钻入车站，与火车并排前进，在人群中穿行，最后来到大钟面前，对准躲在后边的男主角。这个长达50秒的精彩镜头耗时一年，动用了1 000台计算机渲染完成。

长镜头理论的确立与发展，被认为是"电影美学的革命"。巴赞的写实主义的美学思想及他总结的景深镜头和长镜头的美学功能，极大地推动了电影语言的发展，带来了电影表现手段的一次革命，造就了新的银幕形态。从某种意义上说，没有长镜头，就不会有现代电影。

第三节　长镜头与蒙太奇的关系

理论界曾经一度认为长镜头和蒙太奇是两种对立的影视创作理念。如今，人们已经认识到长镜头和蒙太奇虽然有区别，但也有联系，它们一起构成影视美学独特的声像时空。

一、长镜头与蒙太奇的区别

一是在叙事结构上，长镜头追求客观叙事，力求把主观倾向隐蔽在客观记录的事实影像后面，主要通过人物调度与镜头调度来建构画面，经常采用自然视角与自然光效，注重同期声音的采集，强调画面固有的原始力量，尽量不让观众感觉到人工强化的痕迹，使之更接近于生活的原生状态。而蒙太奇追求叙事的主观性，创作者侧重对时空进行分割处理，表现为时空的跳跃性，创作者往往以事件参与者的姿态出现，对事件矛盾冲突和人物性格的变化采用人工化的艺术手段以求得一种戏剧性效果。

二是在时间结构上，长镜头的一个最显著特点就是时间的连续。长镜头使事件过程的实际时间连续性完整地反映在屏幕上，具有屏幕时间和实际时间的同时性，可信度得到提高。长镜头无论是在变换景别还是在变换拍摄角度时，都不打断时间的自然过程，从而保持了事件节奏的正常进展。用蒙太奇组接表现出来的屏幕时间则可以打破时间的

历时顺序，它往往对事件发生的进程进行了很大的修改，不仅可以大大压缩实际的时间进程，也可以把完全不同的事件过程组合在一起。

三是在空间结构上，长镜头在运动过程中展现空间全貌，空间连续完整，摄影（像）机的运动使有限的视线逐渐地展现出事件空间的全貌。长镜头多采用接近于人的视角，采用自然光效，并注重同期声音的采集，力求通过保持时空的统一和延续，来保证再现真实的生活环境和人物形态。而蒙太奇的叙事中经常采用变速、虚焦点、人工光效等摄影技巧方法，并通过剪辑技巧等各种艺术化处理的方式来达到一种艺术化虚构的效果。

四是在意义呈现上，长镜头使观众有一种生活上的亲切感和现实参与感，特别是它非强制性的、开放型的叙事，具有瞬间性与随意性的特点，对观众可以提供多义性的选择空间，提示观众进行选择，让观众在一种平等的状态下独立思考、评价，有利于发挥观众对影视内容理解的积极性。蒙太奇是运用造型手段和剪辑手法来营造一个单含义的观念，是一种单向性的思维，它封闭叙事，又有鲜明的强制性，创作者常常以自己的观念去影响、说服和感化观众，引导观众进行选择，强迫观众接受自己的观念，阻碍观众对影视作品的自我解释。

五是在情绪表达上，长镜头依赖时间的推进来获得情绪宣泄的效果，因为情绪表达孕育在长镜头发展的整个过程。蒙太奇通过堆积同类情绪达到烘托情感的目的，因为蒙太奇可以通过剪辑、组合在短时间内达到情绪宣泄的效果。

总之，长镜头与蒙太奇分别代表两种不同的美学观念：长镜头理论强调客观事实，侧重再现；蒙太奇理论则强调主观思维，侧重表现。长镜头是摄影的艺术，研究的是镜头内容的"连续性"；蒙太奇是剪辑的艺术，研究的是故事的"中断"性意义。

二、长镜头与蒙太奇的联系

长镜头与蒙太奇虽然存在不少区别和差异，是两种不同的理论、学说和流派，但是它们之间也存在相互渗透、相互借鉴、互为补充、相互融合、相辅相成的关系。长镜头与蒙太奇都是影视艺术的表现方法，它们产生的原理相同，都最终取决于影视的艺术基本特性和物质技术特性，只是手段不一样。因此，长镜头与蒙太奇在诸多影视中都是取长补短、相互运用的，在以蒙太奇手段拍摄的影片中，也经常可以看到长镜头的运用，如《赎罪》《美国往事》《爱乐之城》等。有些属于长镜头流派范围的影片也不排斥蒙太奇技巧的运用，如法国的"新浪潮"电影中也采用了大量的镜头分切来加快影片的节奏。在影视创作中，如果以长镜头为主，结合蒙太奇，易于形成影像表述的"透明效果"；如果以蒙太奇为主，结合个别长镜头记录，叙事进展更有成效，可以在相对较短的时间内传达更多的信息。

长镜头和蒙太奇是电影艺术的基础，共同构建了电影美学体系的基本框架。长镜头

理论旨在强调电影艺术的再现功能，而蒙太奇理论旨在强调电影艺术的表现功能。作为影视视听语言的表现形式和美学手段，它们没有优劣、高低之分，两者互相补充、互相完善、互相促进，难分优劣。我们既不能过分夸大它们的作用，也不能将它们对立起来，更不能用一种理论来诋毁另一种理论。从电影产生到现在的一百多年历程中，影视从来就没有离开过它们，未来影视艺术的更新和发展也仍然离不开它们。

编剧与导演

本章内容涵盖电影、电视剧、纪录片的剧本创作,影视剧改编,剧情片与纪录片导演的相关基础知识。从主题与人物、情节与结构、场景与语言等要素出发,介绍剧情片剧本写作的基本创作方法和注意要点。从提案写作、大纲与拍摄脚本、后期制作脚本、解说词写作方面,介绍纪录片剧本写作方法。本章还阐述了文学作品影视剧本改编的改编对象的选择、主要的改编观念、改编的一般原则和改编的主要方法。对于剧情片导演和纪录片导演的素养和职责也有所涉及,并注意两者之间的差异。

第一节 剧情片的剧本创作

剧本创作是剧情片创作的基础。它用文字来塑造艺术形象、反映社会生活,为未来的影视剧拍摄提供蓝本,即用文字描写的视像来体现出一部完成片的各个方面。最早的电影大多是即兴创作的,开始根本没有剧本,后来逐渐有一点文字性的提纲和说明,导演主要根据自己的创作意图来拍摄一些故事情节十分简单的短片。随着电影艺术的发展,文学艺术和电影艺术不断结合,从而出现了专门的电影编剧,和导演形成各自工作的相对独立性,以后又有了电视编剧。这样,影视片的剧本创作就成了一种独立的文学样式。

传统文学创作的物质媒介是语言文字,而影视的物质媒介则是以镜头运用为核心的,融合了多种视听元素的复合系统。语言文字的间接性、模糊性、概括性等特征决定了文学文本相对抽象的特征。这与影视形象的具体直接形成对比。此外,文学创作广泛采纳的比喻、象征、夸张、通感等修辞手法,甚至直抒胸臆的手法不适用于影视剧本。影视剧本更强调指导片场拍摄的可操作性,完全从视听接受的角度出发,为影片拍摄的画面、声音等做尽可能详细、准确的说明,与一般意义上的小说、诗歌、散文、戏剧剧本创作迥异。

一、主题与人物

1. 主题

影视作品的主题是指通过艺术形象而表现出来的中心思想,不同的剧作有不同的故事,但都会有一个创作目的,即要在剧本中表达一种思想和观念。任何一部影视剧首先需要考虑的是主题。主题是指导创作主体创作过程和结果、接受主体接受过程和结果的灵魂。它虽无声无形,却必须贯穿全剧,成为全剧的统帅。关于主题的概念,高尔基说:"主题是从作者的经验中产生,由生活暗示给他的一种思想,可是它蓄积在他的印象里还未形成,当它要求用形象来体现时,它会在作者心中唤起一种欲望——赋予它一个形式。"① 主题所蕴含的思想价值来源于生活,是剧作家在生活中长期个人、生动、具体的体验的结果,也是剧作家经过对题材的发掘、提炼而得出的思想结晶,是他们世界观、人生观、价值观的很好体现,而非抽象观念的演绎。

主题要明确鲜明。大千世界,丰富多彩,如果社会生活的各个方面都通过一部作品表现出来,思想就会过于芜杂,主题也就不能统一和突出。电影理论研究者李·R.波布克认为:"尽管在过去二十年内,影片的风格发生了巨大的变化,出现了各种运动,但是在这一时期内,艺术上有成就的影片都有一个共同的特点,那就是一个无论在思想上或哲学上都引人注目的鲜明的主题。"② 如《霸王别姬》借京剧文化的兴衰,写民族性格的病垢,充满了对权力和文化暴力的批判与控诉。一部影视作品可能有两条或多条情节线索,相应的主题就不止一个,会出现主要主题和副主题并存的情形。相应的各个次要情节线索产生的副主题和全剧总的主题存在内在的呼应和关联。如《公民凯恩》《英国病人》《法国中尉的女人》等影片突破了单线结构,在主题表意上呈现出复杂多义的特点。然而,迄今为止,常规影视剧总体上延续了主题明晰单一的创作准则,这是由一般观众需要一次性看懂影视剧的需求所决定的。

非戏剧式结构的影片往往由于缺少戏剧冲突及清晰的情节线索,难以提炼明确肯定的主题。这类影片中,回忆、幻觉、潜意识、情感体验成为内容主体,逻辑严谨的情节结构被淡化,叙事不形成环环相扣的情节链,其情趣主要寄寓于细腻而真实的细节和抒情的风格中。如散文电影《暖》改编自莫言小说《白狗秋千架》,该片运用中国古典文学寓情于景的手法,讲述了一个关于初恋、回忆与命运的爱情故事,影片在现实和回忆之间来回穿插,唯美的影像画面中弥漫着淡淡的哀愁与温情,诗意化地体现出霍建起导演对"意境美"的独特追求。观众难以轻易断定主题,必须依靠自我的知识储备和生

① 高尔基:《论文学》,孟昌,曹葆华,戈宝权,译,北京:人民文学出版社,1978年版,第334页。

② 李·R.波布克:《电影的元素》,伍菡卿,译,北京:中国电影出版社,1986年版,第23页。

活体验，在开放不拘的审美模式中，追寻各自心理完形中的主题探索。但是，即便针对晦涩难解的现代、后现代电影，西方学者仍然坚持它们主题诉求的鲜明。如同波布克所言，"伯格曼对人与上帝的关系的探讨（《第七封印》《冬之光》），安东尼奥尼对异化、对'牵连'的性质的考察（《奇遇》《放大》），以及费里尼对社会制度的研究（《甜蜜的生活》《八部半》），所有这些都是主题，它们都清楚地在最初的剧本中表现出来，并在尔后的影片中得到精心的体现"①。

电视剧的通俗娱乐特征明显，一般都采用单纯的戏剧式情节结构，主题的阐述也较为明了。需要指出的是，很多影视作品在明确表现主题的前提下，都努力通过含蓄委婉的巧妙技法自然而然地传达，力避生硬。

2. 人物

影视剧的主题表述和观念倾向总是通过人物形象的塑造来完成的。衡量一部影视作品是否成功，主要看它是否塑造了成功的艺术形象。只有塑造出独特、鲜活的性格，人物形象才能给观众留下深刻印象。

首先，影视剧要塑造人物性格的主体性。影视剧本的创作必须洞彻人生、阐明人性，抓住写人这个中心，塑造栩栩如生、性格突出的人物。《电影艺术词典》给"性格"做了如下界定："广泛应用于心理学和文学艺术创作中的术语。指一个人在特定社会关系中对现实较稳定的态度及相应的习惯化的行为方式。它是在社会实践活动中逐步形成的。先天的气质是性格的自然基础，为性格带来丰富的个性色彩。由于人的心理素质、生理素质以及所处的具体环境和教育条件不同，其性格特征就不同。在电影剧作中，性格是构成作为情节发展动力的冲突、抵触和差异的基础。"② 好莱坞电影都喜欢突出人物性格的某一侧面，把人物性格的特点推向极致，形成强烈的个人精神特征。如《阿甘正传》通过阿甘这一人物，融神话奇迹和普通人的故事于一体，表现了美国人崇尚与追求的人生哲理。阿甘纯朴而愚钝，认准的事就坚决地去做，他简单地、不停地向前跑步，最后跑出了一连串的人生奇迹。

其次，影视剧要塑造人物性格的丰富性，或体现人物性格发展变化的过程。实际生活中的人不可能是简单的善和恶的化身，也不可能一成不变。如《辛德勒的名单》中的辛德勒其人，在影片开始时，他热衷于纸醉金迷的生活，善于钻营，唯利是图。但是在面对纳粹最黑暗、最惨绝人寰的大屠杀时，他的心灵受到极大的震撼，开始冒着生命危险营救犹太人，倾其所有贿赂纳粹党卫军，救下了 1 200 名犹太人。导演斯皮尔伯格在影片中对这一人物性格做了精确的研究和生动的描绘，使得故事的叙述更具有震撼力

① 李·R. 波布克：《电影的元素》，伍菡卿，译，北京：中国电影出版社，1986 年版，第 23 页。
② 《电影艺术词典》编辑委员会：《电影艺术词典》，北京：中国电影出版社，1986 年版，第 145 页。

和凝重感。《三块广告牌》中的迪克森警官也是在周边人的爱与善意的感染下，改变了鲁莽、暴躁的个性，最终放弃了个人利益和对安危的考虑，走上了寻找真凶之路。人物性格的变化发展往往能使人物形象更为丰满生动，让人难忘。

最后，影视剧要塑造人物性格的逻辑性。人物的一言一行，都要符合其性格的特征，按照人物自身的发展轨迹向前演进。陈凯歌在创作《霸王别姬》时，就对编剧强调：千万不要把人物意识形态化，"所谓不要把人物意识形态化，就是不要用你自己的思想去规定和判断人物的善恶，而是要接触人性本身。他既然是人，就可能是这样，就会是这样……人物该是谁，你就让他是谁……人物意识形态化的结果是，总是隔着一层，不能真正接触到人物内心世界本源的东西"①。影片若能描绘清楚人物因果之间的逻辑性，也就能令人信服地展现其既有主导性又复杂多变的性格。

二、情节与结构

1. 情节

有关叙事艺术的情节论述，最早可以追溯到2 000多年以前。古希腊哲学家亚里士多德在《诗学》中就提出，"情节，即事件的安排"。同时，他还提出情节必须"完整"的要求。18世纪德国戏剧理论家莱辛进一步指出"性格"在戏剧情节中所起到的作用。"……性格远比事件更为神圣……事件，只要它们是性格的一种延续……可以由完全不同的性格当中引出相同的时间"，而且，"……这种性格在这种情况下通常引起这样的事件，而且必须引起这样的事件"。②黑格尔进而肯定了"性格"在情节中的重要性。"黑格尔认为，情节包含三个要点，概括地说即时代、情境、性格。时代，就是我们通常说的社会时代背景，或称大环境；情境，就是可以感知的现实生活环境，或称小环境；性格，就是人物性格，他特别强调性格的主体性和丰富性的统一。他还认为情节的核心是矛盾冲突，因而情节包含对立的两种力量的冲突和斗争等。"③许多影视剧体现了"性格决定情节发展"这一原则，如影片《被嫌弃的松子的一生》《灿烂人生》。高尔基说："文学的第三个要素是情节，即人物之间的联系、矛盾、同情、反感和一般的相互关系——某种性格、典型的成长和构成的历史。"④ 高尔基对"情节"下的定义常常被简化为：情节是人物性格的发展史。这一简约化的定义把高尔基定义的前半部分的重要性忽略了。构成情节最重要的基点应该是人物之间的关系。这种关系不仅是黑格尔

① 罗雪莹：《银幕上的寻梦人：陈凯歌访谈录》，杨远婴，潘桦，等《90年代的"第五代"》，北京：北京广播学院出版社，2000年版，第265页。
② 莱辛：《汉堡剧评》，张黎，译，上海：上海译文出版社，1981年版，第176页。
③ 汪流：《电影剧作概论》，北京：中国电影出版社，1985年版，第120页。
④ 高尔基：《论文学》，孟昌，曹葆华，戈宝权，译，北京：人民文学出版社，1978年版，第335页。

所讲的矛盾和冲突关系，还有人物之间的普遍联系及各种复杂的情感关系。情节是人物性格和命运发展的历史，也是一系列事件的展开和结束的历史，它由一系列表现人物、人物关系和矛盾冲突的事件构成。情节是对故事的本事进行艺术的加工和重构，是压缩或扩展、强调或忽略，它使故事产生各种变化。

大多数影视片都采用戏剧式结构方式，这种戏剧式结构必须符合冲突律的法则，情节从人物之间的冲突开始，具有开端、发展、高潮、结局四个部分的情节演变。开端是用来交代故事发生的时间、地点、人物、事件和人物之间的关系等，它要简明扼要，快捷精练，选取最富于表现力的方式进入剧情，吸引住观众，让观众在不知不觉中入戏。以叙事为主的影视片开头一般是打破原有的秩序，把一种外部的力量强压在主要人物身上，使他陷入困境，或是突如其来的灾难中，或是人为造成的障碍中，以此引出全剧的矛盾和冲突。发展部分是故事的主体，是情节的积累，是全片进展中最长的部分，在这一部分里有许多情节点，而每个情节点都带动故事推向前进。在以叙事为主的影视片里，主要人物面对一次次的挑战，在困境中不断挣扎，各种矛盾和冲突得到进一步的展示和深化。在描写人物命运的影视片里，则是通过展现人物心理的渐变过程，使情节在自然中逐步深化。高潮部分是通过情节的有效积累，使剧情张力、情绪强度随着各种势力的对抗和冲突变得越来越复杂、越来越强烈、越来越急促，最后达到箭在弦上、一触即发、急转突变的程度。这在以叙事为主的影视片中尤为突出，它往往是矛盾双方冲突激化、不得不进行最后的较量阶段，或是胜利，或是死亡。结局是情节发展的最后结果，它要对主要人物的命运、事件的最后变化进行必要的交代，对作品中表达的思想感情进行升华。结局一般有封闭式和开放式两种，传统影视片大多采用封闭式的方式，对剧中主要人物的命运和事件做出最后的交代，或是喜剧，或是悲剧。开放式结局则多出现在现代电影中。

以戏剧冲突为基础的电影情节，事件的因果关系尤其重要。前一事件的"因"导致后续事件"果"的发生，因此，情节发展跌宕起伏，最终走向高潮。在这样的情节发展链条中，往往会设置一系列的情节点。美国电影理论家悉德·菲尔德在《电影剧本写作基础》中提道："情节点，它是一个事件，它'钩住'动作，并且把它转向另一方向。"情节点能够把故事向前推进，一般出现在每一段落的结尾处。"当你的电影剧本完成时，它可能包含有十五个情节点之多。究竟要有多少，全靠你自己故事的需要。每一个情节点都把你的故事推向前进，一直到结局。"[1]

第二次世界大战之后，随着意大利新现实主义电影的出现，一些表现日常生活的影片对戏剧式电影形成了巨大冲击。以《偷自行车的人》为代表，不再有明显强烈的矛

[1] 悉德·菲尔德：《电影剧本写作基础》，鲍玉珩，钟大丰，译，北京：中国文联出版公司，1985年版，第106页。

盾冲突。传统的情节依靠戏剧性冲突逐步走向高潮的方式，被另一种人物情感逐渐蓄积的形态替代，形成了依赖场面的积累来建构情节发展的新方式。如《城南旧事》，影片没有激烈的情节冲突，事件与事件之间也不一定有明确的因果关系。"疯女人"秀贞的故事、"小偷"的故事、女佣宋妈的故事，充满偶然性地呈现出来。

2. 结构

《电影艺术词典》对"电影剧作结构"的定义如下，"电影剧作结构：电影剧作的组织方式和内、外部构造。电影剧作家根据对生活的认识，按照塑造形象和表现思想内涵的需要，运用电影思维把一系列生活材料、人物、事件等，分别轻重主次合理而匀称地加以组织和安排，使其符合生活规律，达到艺术上的完整、统一、和谐。剧作结构的优劣，对一部电影剧本的成败常常起很大作用"①。结构是影视剧本内容的组织样式，是对人物事件有意识的安排和处理，也是对创作素材的布局和裁剪。它把剧本分成若干段落、若干事件，规定了各个段落、事件之间的相互依存关系，并把所有的部分按照主题思想和艺术风格的要求合乎逻辑地结合在一起，统一成一个和谐的整体。完整巧妙的结构，能使主题更为突出、人物性格更为鲜明、故事情节更为生动。

从表现技巧和表现形态上来看，影视剧有因果式、多层式、板块式、并置式等结构的区别。因果式结构的叙事一般遵循开端、发展、高潮、结局的线性发展顺序展开，其叙述时间与实际生活中的流程相似，叙述事件有前因后果、来龙去脉，故事情节曲折动人、环环相扣。观众接受的普遍思维模式、传统叙事艺术对观众欣赏习惯的培养，促使这种清晰明了、极富戏剧性的结构形式风靡全世界。然而，这种僵硬、闭合的剧作结构带来肤浅的审美快感，使得影视剧形式单调，缺乏变化和想象力，因而更为丰富多样的结构更易被采纳。多层式结构以开放式的方式对人物、事件的不同层面、不同侧面进行不同的叙述，通过这种叙述形成对应、对比、多义和悬疑的艺术张力，如美国影片《公民凯恩》、日本影片《罗生门》的多声部的叙述。板块式结构是指影视作品的各个组成部分相互间似乎互不关联，自成一体，需要进行某种组合才能联结在一起。如阿根廷影片《荒蛮故事》，由六个独立故事组成，故事没有先后顺序，也不存在因果关系，但都在探讨人类非理性行为带来的灾难这一主题。并置式结构是同时设置两条或两条以上的叙述线索，各条线索之间的故事构成具有平行或错综的复杂性对比关系。如影片《法国中尉的女人》采用戏中戏的套层结构，讲述了两个时空下截然不同的爱情故事，通过两段爱情的平行对比引出自由、爱情等深层话题；影片《时时刻刻》讲述了不同时空下三个敏感女性各自一天的生活，影片以"达洛维夫人"作为联结线索，在三个时空之间来回穿插、交替讲述，暗示她们相似的生存困境等。

① 《电影艺术词典》编辑委员会：《电影艺术词典》，北京：中国电影出版社，1986年版，第153页。

三、场景与语言

(一) 场景

黑格尔认为,情节包含三个要点:时代、情境、性格。时代就是时代背景,或大环境;情境,就是可以感知的现实生活环境,或小环境。影视艺术通过空间造型来形成关于时代和情境的叙述。苏联著名导演普多夫金说:"编剧必须经常记住这一事实,即他们所写的每一句话将来都要以某种视觉的、造型的形式出现在银幕上。"① 编剧必须具备强烈的场景意识,把故事的讲述和创作意图的展示安排在符合时代背景、地域特色、人物环境的内外场景中。黎巴嫩影片《何以为家》开场以几个鸟瞰镜头展示了拥挤、脏乱的难民居住环境,十岁左右的男孩穿梭在街道上,拿着木枪竹刀兴高采烈地模仿战争游戏。导演将真实的黎巴嫩呈现在观众面前,展示了造成扎因悲惨境遇的社会环境,为情节发展、人物行为做好铺垫。在许多日常化的影片中,情节在一些生活的小环境中展开。例如,李安的影片《饮食男女》中,每周一次的家宴成为退休大厨朱师傅维系父女关系、联络亲情的固定仪式。影片开始以一系列手部特写组成的流畅剪辑,将朱师傅精心准备家宴的过程呈现出来,表现出他对家宴的重视程度。然而在第一次家宴中,本该和睦的欢聚场面并未出现,二女儿家倩宣布准备买房搬出去的消息。导演在单人近景与全景之间来回切换,父亲和三个女儿从未以亲近的姿态同时出现在画面中,最后父亲更是因事提前离开饭桌,圆形构图缺了重要一角,暗示着父女之间深深的隔阂。李安导演将人物关系的转变,借用六次聚餐时不同的镜头运动与画面构图含蓄表达出来,生动呈现了一个家庭解构和重新建构的过程。

影视艺术通过画面构图的不断变化、空间场景的持续演进、场面与场面的快速转换来叙述故事,完成信息的层层传递,造成观众心理上的时间幻觉。运动性的特点有助于编剧完整地叙述故事发生、发展的具体过程,有助于表现人物在动态中的精神风貌。影视剧本场景的设计要考虑到影视艺术的运动性特点,要注意拍摄现场的调度(人物的动作和摄影机位置、运动的关系)及蒙太奇处理的可行性。

(二) 语言

1. 叙述性语言

影视文学剧本的叙述性语言,包括镜头画面中出现的人物造型、表情动作、场景环境和具体景物等方面。叙述性语言不只是对影视剧镜头部分的描述,还必须充分考虑到影视剧的整体,以显示出个别与整体的关系和画面的运动感。具体来说,叙述性语言包括人物形象描写、行动描写、心理描写、景物描写,以及剧作者根据某些意图或技巧对

① 普多夫金:《论电影的编剧、导演和演员》,何力,译,中国电影出版社,1980年版,第32页。

影视剧其他主创人员的提示。此外，还需要考虑摄影机视点、视角和镜头运动等因素，以引导和加强观众对画面中出现的人或景物的印象。在某些场合，环境造型一旦成为人物特定心境的对应物，便也会成为人物动作的延伸，具有角色动作的属性。

影视是叙事艺术也是造型艺术，因而在剧本创作中对形象的描写要具体生动，尽量不使用概括性、抽象性、夹叙夹议的语言，这样利于拍摄操作。剧本的语言还要充分综合影视的视听技巧，对剧中的人物和环境加以表现，即需要充分考虑到摄影机运动、镜头使用、声响、时空剪辑、画面构图、场面调度、色彩等多种因素，充分运用影像化思维对剧本内容加以描述，以便剧本最终搬上银幕。

以玛格丽特·杜拉斯的电影剧本《广岛之恋》为例：

（电影开始时，两对赤裸的肩膀一点点地显现出来。我们能看到的只有这两对肩膀拥抱在一起——头部和臀部都在画外，上面好像布满了灰尘、雨水、露珠或汗水，随便什么都可以。主要的是让我们感到这些露珠和汗水都是被飘向远方、逐渐消散的"蘑菇云"污染过的。它应该使人产生一种强烈而又矛盾的感觉，既使人感到新鲜，又充满情欲。两对肩膀肤色不同，一对黝黑，一对白皙。弗斯科的音乐伴随着这种几乎令人窒息的拥抱。两个人的手也截然不同。女人的手放在肤色较黑的肩膀上。"放"这个字也许不大恰当，"抓"可能更准确些。传来平板而冷静的男人声音，像在背诵那样。）

他：你在广岛什么也没看见。什么也没看见。

（这句话可以任意重复。一个女人的声音，同样平板、压抑和单调，像在背诵。）

她：我都看见了，都看见了。①

在此，作者的视觉造型能力和对视听语言的熟谙展现无遗。她把摄影机的拍摄角度、景别的选择、镜头运动的方向和速度、光和影的调度、音乐的渲染、人物语言的设计等具体问题都考虑到位，对导演、表演和拍摄发挥实际的指导作用。

2. 有声语言

贝拉·巴拉兹指出："声音将不仅是画面的产物，它将成为主题，成为动作的源泉和成因。换句话说，它将成为影片中的一个制作元素。"② 声音的加入，使得电影电视由单纯的视觉艺术转而成为视听艺术。影视剧的声音主要由语言、音响和音乐三个部分构成。其中，人物表述的语言是影视剧作最重要的组成部分。语言指人用嘴说的话，可以分为对白（对话）、独白和旁白三种类型。对白即人物进行交流的语言，是影视剧中使用最多的语言内容。独白是人物对内心活动所进行的自我表述，如电影《一个陌生女人的来信》中女主角的大段心理陈述。旁白是以画外音形式出现的人物语言，如系列纪录片《人生第一次》中，邀请涂松岩、高亚麟等演员配音的第三人称介绍、议论与

① 汪流：《电影编剧学》，北京：中国传媒大学出版社，2009年版，第291-292页。
② 贝拉·巴拉兹：《电影美学》，何力，译，北京：中国电影出版社，1978年版，第209页。

评说。

影视剧中人物语言的写作应当注重选词和组词，提高语言本身的表达效果。电影《霸王别姬》中充分运用各种修辞法，如反问"楚霸王都跪下来求饶了，京戏能不亡吗？"对照"我是假霸王，你是真虞姬"、反复"不行！说的是一辈子，差一年，一个月，一天，一个时辰，都不是一辈子！"语言的巧妙运用给影片增添了浓烈的艺术感染力。影视剧语言的写作要满足故事叙述、表达主题的需要，也要符合人物的性别、身份、性格和心理特征，赋予人物鲜明生动的形象。影视剧中的语言要耐人寻味，富有深意。如电视连续剧《我的青春谁做主》中，赵青楚如此评价"轻松"："那要看'轻松'两字怎么理解了。有些女人轻松得到一些东西，但因此要曲意逢迎、委曲求全、患得患失，我觉得那样太累，还不如凭本事自力更生、丰衣足食，吃得香、睡得着，有利身心健康，这才叫'轻松'。"这段表白逻辑环环相扣，直指现实，发人深省。最后，影视剧的语言不同于文学作品的书面语言，它存在于演员的表演中，切记生涩拗口，必须尽量口语化。

以王朔编剧的《梦想照进现实》为例：

> 原来大家更相信一点，觉得地上的每一点亮儿，都是那个梦想照下来的，都仰着脖子去接光。脖子晒热了，就觉得温暖；晒黑了，就觉得健康；烫皮了，梦更近了；起泡了，已经在梦里了，痛并快乐着。①

这段演员的表白极具生活气息和地域特征，形象生动地点出"梦想"与"现实"的抽象题旨。

第二节　纪录片的剧本创作

关于纪录片是否需要剧本创作的问题，因为纪录片形态的多样和观念的嬗变，存在不同看法。纪录剧情片，融合了剧情片的技巧和纪录片的真实元素，由专业演员风格化地再现真实事件，这种跨界的复述事件的方式具备明显的剧情片特征，因而在编剧方面与一般的剧情片有很大的相似性，详情可见上述章节，在此不再赘述。中国纪录片在发展历程中，曾经非常强调对纪录片叙事表意的控制，在开拍前就需要编织细致入微的拍摄剧本，书写长篇累牍的解说词。和剧情片不同，纪录片必须拍摄真实世界中的真实事件，一般导演都不可能控制拍摄现场的环境、事件走向和人物言行，这就是通常所说的"剧情片的上帝是导演，纪录片的导演是上帝"。主题先行干扰了对过程的即兴记

① 焦晓航：《解析徐静蕾电影叙事母题》，《电影评价》，2010年第8期。

录,解说词的主导凌驾于事实之上。这种纪录片的编剧观念在日后受到了挑战。如《望长城》最初的拍摄台本请了四位知名作家联手,用了一年时间撰写,绘声绘色、充满激情、饱含哲理。而在后来的拍摄中,这一台本完全没有被采纳。随着直接电影的出现,纪录片的认识趋向极端自然主义。直接电影提出对一切如实记录,采用观察式拍摄、同期录音,排除所有干扰事件影响本身进展的因素,坚持纪录片的创作是随性而为的,并不需要编剧。但大部分纪录片导演在拍摄过程中都会问自己"我为什么要拍?""我到底拍了什么?""我要表现什么?"诸如此类的问题。一般情况下,事先准备一个清晰的剧本,不管在拍摄过程中是否会发生变化,对纪录片的创作过程和最终结果是有利的。

一、纪录片的编剧意识

20世纪90年代之前,尽管理念上稍有差异,但世界范围内对于纪录片的认知大多局限在"非虚构"的范围内。随着技术水平的不断提升,真实与虚构的界限逐渐变得模糊,而《细细的蓝线》《证词:犹太人大屠杀》等纪录电影的出现更是将创作的触角从现实时空延伸到过往历史当中,电影理论界以"新纪录电影"一词概括这一现象,美国学者林达·威廉姆斯发表的论文《没有记忆的镜子》,对这一新现象进行系统研究。由此开始,越来越多的人意识到真实不应该成为限制纪录片发展的枷锁,纪录片完全可以合理采用虚构策略,以达到一种主观真实与艺术真实。近年来,商业方面的关注使得纪录片也开始注重故事化的讲述。"《探索·发现》是目前国内首个明确提出在创作中引入电影编剧手法的纪录片群体。"① 如今,冲突、悬念等传统剧情片的编剧概念在商业纪录片中逐渐普及。

纪录片的编剧与故事片、综艺节目等虚构影视作品的编剧有明显的差异。首先,纪录片的编剧不能为了增强故事的戏剧性,强制干预或人为推动事件的正常进展,而应建立在大量现实生活素材或历史真实的基础之上,通过细致的观察与思考,在项目策划阶段和摄制过程中发现故事,对故事讲述的结构、表现手法等进行创意构思,在尊重真实的前提下,尽可能呈现一个精彩的故事。其次,对于大部分纪录片项目来说,尤其是现实题材纪录片,无法预知未来,拍摄之前只有一个提纲、大的方向,编剧工作不只体现在项目策划的提案阶段,而且贯穿于项目制作的全过程,尤其是后期制作阶段。但历史、科普、美食等题材纪录片的编剧工作也可以在项目策划阶段就基本完成,以一种高效的专业化流程运转项目,编剧作为项目的重要工种参与其中,后期适当调整"剧本"内容。如金铁木导演与B站合作完成的"实验性"历史文化纪录片《历史那些事》,以传统纪录片穿插真人秀、侦探剧、吐槽短剧等创意形式,基于历史史实展开生动活泼、不拘一格的叙事,以一种年轻化、趣味化的方式传播中国历史文化。《历史那些事》第

① 王林:《〈探索·发现〉纪录片剧本创作解构》,《中国电视(纪录)》,2009年第12期。

一季共八集,除了第六集编剧是赵千华外,其余各集的编剧均为总编剧吉国瑞先生。吉国瑞还以编剧的身份参与了《揭秘土司王城》《揭秘西夏陵》等央视纪录片的创作,并担任腾讯火锅视频历史类搞笑微剧《史密私》的编剧。金铁木导演在其创作的《风云战国之列国》《玄奘大师》等纪录片中,直接将编剧这一工种列在演职人员表中。越来越多的国产纪录片创作者意识到,树立一种编剧意识成为纪录片创作的必然趋势。如央视的《探索·发现》栏目已经非常自觉地将悬念、冲突、重复、细节等编剧手法运用在纪录片创作中。

二、提案写作

"许多美国导演都在抱怨他们花在提案写作(proposal writing)上的时间甚至比花在影片摄制上的时间还要多。"① 很多时候,导演需要为自己的纪录片写一份提案。清晰简洁的提案是得到关注与投资、实现播放与销售的入场券。

每一个提案都需要为实现特定目标而量身定做,基本上需要包括以下内容:

(1)基本信息及主要要求:主创人员信息(导演、摄影、录音、剪辑、制片等)、项目基本信息(片名、预算等)。

(2)拍摄原因及主题介绍:阐明选题理由(选题相关的社会、历史、文化等背景)、阐述纪录片的主要内容和主题。

(3)预期目的:预期纪录片将获得的成果和反响。

(4)观众定位及播放前景:目标观众的设定及打算如何吸引这些观众。

(5)相关项目:现有相似或相关的纪录片的基本情况,阐明未来创作与它们的不同之处。

(6)工作计划:具体的工作步骤和拍摄时间、地点、进度规划。

(7)剧本阐述:剧本阐述是具有可行性的纪录片设计,需要介绍主要人物、主要事件、主要环境、结构框架。在事件的讲述中要明晰事件发展的脉络。这对于历史题材纪录片比较容易把握。对于随着拍摄进行,事件也在不断发展的纪录片,应该对事件的发展和结尾有所预想。剧本阐述部分也需要对表现手法进行适当说明。

三、大纲与拍摄脚本、后期制作脚本

1. 大纲

"大纲是你对电影的概要说明,用以揭示影片的结构和必要的拍摄元素……是用来

① 希拉·柯伦·伯纳德:《纪录片也要讲故事》,孙红云,译,北京:世界图书出版公司,2011年版,第144页。

确认影片的叙事链和观点的东西。"① "大纲帮助我们看清故事或者论据是否正在构建，在角色挑选以及场景上是否有多种选择，或者是否影片中太多片段都在做（说）同一件事情。在影片的拍摄过程中，故事的决定和结构的选择注定会有变化的，但是现在你需要做的第一步是把故事组织成一个可以拍摄的影片。"② 详尽的大纲内容大致包括主要人物及事件梗概、可能用到的影像档案或需要进行的拍摄和采访等。

2. 拍摄脚本和后期制作脚本

拍摄脚本建立在原来的剧本阐述的基础上，包括拍摄详情、采访内容、同步录音、文献资料等，并按照预计的顺序排列。拍摄脚本如同纪录片拍摄过程中随身携带的地图。创作期间，会遭遇各种困境、危机，也有意外惊喜，无论如何，拍摄脚本能帮你找到方向。它统筹你前期的调查，让故事轮廓浮出水面，并为你的拍摄提供指南。拍摄脚本和后期制作脚本一样既可以详细，也可以简略。拍摄脚本本身应该是描述性的，但需要为进一步阐述留足空间。因此，拍摄脚本并非镜头清单，不需要详细到拍摄设备、技术参数、场景切换及其他制作细节。

后期制作脚本是拍摄脚本的最后版本，通常是在纪录片拍摄和剪辑期间不断修正的剧本，甚至是重新写过的脚本，直到最终定稿。后期制作脚本的修改和写作既要考虑对拍摄阶段搜集到的影像、声音元素的使用，也要体现整个创作过程中主创人员的见闻和感受，主客观元素最终通过剪辑融合到纪录片中。

四、解说词写作

画面加解说是纪录片运用最为广泛、最为主流的手法，被称为"格里尔逊式"。它提倡以解说为主的直接陈述方式。解说往往采用一种权威口吻，有效地支配了影像，占据了主导地位。作为直接宣导的手段，第二次世界大战后"格里尔逊式"变得不受欢迎，"上帝的声音"般的权威解说更像是强硬的灌输，影像的苍白无力不仅剥夺了受众的思考力和想象力，而且违背了影视视觉传递的特质。但画面加解说的手法一经现代改造，即弃其居高临下的口气，换之以平易近人的风格，削弱其肆意的主观判断，增添客观的介绍与理性分析，又立刻显示出了强大的生命力。无论是在人物、自然地理，还是在历史类专题片中，有一个比较客观的第三人称的解说，或是导演的自述，或是片中主人公及其他人物的旁白，就增加了它的亲近性和客观真实感。因而，解说词是纪录片剧本写作中不可忽略的环节。

成功的纪录片解说词不是因为本身的辞藻华美、行文流畅、逻辑严密，而是因为它

① 希拉·柯伦·伯纳德：《纪录片也要讲故事》，孙红云，译，北京：世界图书出版公司，2011年版，第154页。

② 希拉·柯伦·伯纳德：《纪录片也要讲故事》，孙红云，译，北京：世界图书出版公司，2011年版，第155页。

与纪录片的其他艺术元素（画面、同期声）配合得天衣无缝。纪录片解说词不是独立传播的，它是纪录片的一部分，是一种特殊的体裁。它既不追求完整，也不追求独立，与其他元素一起，共同营造着综合表达效果。

以往，在格里尔逊式"画面加解说"的纪录片中，解说词是以画外音形式出现的独立成章的内容部分，画面则为解说词的附属品。而如今，解说词再也不可能是脱离画面而独立存在的表意系统。此外，解说词直抒胸臆的传统功能，也已不为人所接受。尤其是在一些直接电影创作中，解说词被认为是主观的产物，被完全摒弃。其实，解说词只要在功能、形式上做适当革新，对画面的直接信息就可以起整合作用，从而与画面形成一种密不可分的关系。在纪录片创作中，解说词依然有其独特的存在价值。

首先，解说词在内容上可以对于画面叙事做必要的补充。画面利于表现形象的现场实况，解说则长于表达抽象的内容。解说词可以交代间接内容，介绍相关的背景，以此来显示出事物、事件的意义与价值。如纪录片《一百年很长吗》在第一集开篇就以1分10秒左右的解说词，交代了纪录片拍摄的对象和主题：

> 三百六十五个日夜，十万公里的行程，我们寻访了一些古老的手艺、延续百年的小店和小店相依为命的手艺人。一百年，它长成了一段历史，短成了人的一辈子。在镜头下你会发现，每个人都有自己的困境：为钱发愁、为命挣扎。但是每个人也以自己的方式迎战着生活。他们窘迫，也曾得意；哭过，却还没有丧失笑的能力。这些天南海北的手艺人，不约而同都说过一句话：我们学的行当，就像一件烂棉袄，它不见得能让你风光体面，却能在最冷的时候为你遮风挡寒。也许你我都应该有这样一件烂棉袄，让你在苍白沮丧的日子里尚有一腔热血去跟生活过招。①

其次，解说词在结构上可以帮助段落之间实现粘连、转接。纪录片《水果传》每集确定一个主题——变身、异族、滋味等，每集拍摄的水果在空间上并无直接联系，分处在不同国度，全靠解说词进行转场：

> 远古以来，水果一直是值得人类冒险的美味。看起来高不可攀的水果，在人们手中一步步蜕变，最终成为街头巷尾的亲民小吃、炎炎夏日里人们最清凉的慰藉。在世界各地有一种更为流行的美食，凭借无与伦比的味道和口感，俘获了无数人的心。但和爱玉一样，很少有人了解它的前世今生。②

① 纪录片《一百年很长吗》（杭州潜影文化创意有限公司，2019年出品）第一集16秒-1分30秒解说词。
② 纪录片《水果传》（云集将来传媒有限公司，2018年出品）第一季第一集7分08秒-7分50秒解说词。

由中国台湾的爱玉到越南的可可，空间的转场在解说词中自然过渡，类似的手法还体现在《你这个坏怂》《舌尖上的中国》等纪录片当中。

如今，解说词正在弱化甚至退出。我们重新强调解说词的重要性，不是简单提倡对解说词的依赖，而是提倡对综合艺术手段的全面重视和运用。在需要它的纪录片作品中，解说词既是画面语言的补充，又是作品的有机部分，是构成作品风格的重要元素，对作品的艺术表达效果产生重要影响。

纪录片解说词的写作要求是实在、精练，少用形容词和修饰手法，不要片面地追求文学性，要与纪实风格相协调。解说词要含蓄，避免总结陈词和情感抒发，应该让观众通过情节的延续和生活画卷的展开自然而然地理解其观点，而不是通过解说直接获知。《沙与海》中，片末的解说"人生一辈子，在哪儿活都不是一件容易的事"，一句话道破了刘泽远和刘丕成作为文化象征所承载的纪录片作者对世界的独特理解。比起相似题材的《岛》以一只落在船帮上迎风飘动的蝴蝶作为无言的结尾，少了几分让人遐想的韵味。

第三节　文学作品的影视剧本改编

影视片创作的一个重要来源是改编，改编是将其他文学体裁的作品，如小说、戏剧等，根据其题材和主题、故事和情节、人物和性格的原型，充分运用影视艺术的规律和特点，把它重新创造，改写为适合影视拍摄的文学剧本。

一、改编对象的选择

影视作品以文学为基础，从文学中获得反映复杂的社会生活的叙事性，获得展示人物性格命运的可能性。但影视不能与文学等同，它们是两种不同的艺术形式，使用的材料和工具不同，拥有的表现手段也有区别。文学以语言文字这种抽象的形式来反映客观世界和人的内心世界及其变化，人们在阅读时，只有通过想象才能感觉到作者所描绘的形象；而影视主要靠镜头语言以具体的形象来反映客观世界，直接诉诸人的感官，其人物形象具有鲜明的确定性。影视作品在表现人物内心状态上存在局限性，作家可以用许多页的篇幅对人物刹那间的最隐秘、最微妙的内心状态做文字的分析，影视却主要是从外部持续的动作上去表现人物的思想和情绪。因此，不是任何文学作品都可以用影视手段来表现的，如鲁迅的小说《阿Q正传》就很难改编成影视剧，即使有的文学名著被搬上了银幕（屏），如《战争与和平》等影片的文学价值也远远不能和原著相比，根据歌德《少年维特之烦恼》而改编过多次的影视作品也很难获得公众的认可。法国电影《去年在马里昂巴德》的编剧阿伦·罗伯-格里叶认为，"经验证明，当人们把一部伟

的小说搬上银幕时,这部伟大的小说将遭到完全地破坏",其理由是"文学——这是词汇和句子,电影——这是影像和声音。文字描绘和影像是不相同的,文学的描述是逐层推进的,而画面是总体性的,它不可能再现文学的运动"①。这里阿伦·罗伯-格里叶尽管把文学和影视的差异做了一定的夸大,但在把文学形象转化为影视形象时,确实存在两者怎么样相互适应的问题。我国电影界的前辈夏衍也曾说过"要把它从一种艺术样式改写为另一种艺术样式,必须在不伤害原作的主题思想和原作风格的原则之下,通过更多的动作、形象——有时还不得不加以扩大、稀释和填补,来使它成为主要通过形象和诉诸视觉、听觉的形式"②。

并不是所有的文学作品都适合被改编成影视剧。事实上,有一些优秀的经典文学作品恰恰非常不适合被搬上银幕(屏),这丝毫不能说明经典文学作品在艺术方面有什么问题,而是由文学与影视这两种不同特质的艺术形式所决定的。影视剧受到直观的视听传播、有限的放映时间和观众的一次性欣赏的制约,很难表现如长篇小说那样恢宏浩繁的人物结构,娓娓道来的内心描写和长篇议论。文学史上内涵太丰富深刻或叙述方式非常特殊的作品,如罗曼·罗兰的《约翰·克利斯朵夫》、卢梭的《忏悔录》、列夫·托尔斯泰的《安娜·卡列尼娜》《复活》等,其复杂深厚的情感意蕴与艺术风格,都不太容易用视觉形象表现出来。《乞力马扎罗的雪》被搬上银幕(屏)后,成为名著改编彻底失败的典型例证。

相反,那些二流、三流,甚至不入流的文学作品往往被改编成很好的影视剧,并且通过影视剧的广为传播,原作也被人认识。电影大师希区柯克曾自负地说,给他一部最差的小说,他也能把它改编成好看的电影。他的经典影片《列车上的陌生人》就是根据一部出版后没有多少反响的同名小说改编的。小说作者帕特里夏·海史密斯在此之前并未受到关注,但随着影片的成功,声誉日盛。又如《失恋33天》《步步惊心》《杜拉拉升职记》《后宫·甄嬛传》《大漠谣》《盗墓笔记》等小说本身成就并不高,但改编成的影视剧获得了巨大的关注。

从中外影视文学的大量改编实践中,我们可以看到:文学名著和畅销书一直是改编者的宠儿。前者如《茶花女》《罗密欧与朱丽叶》《大卫·科波菲尔》《呼啸山庄》《孤星血泪》《理智与情感》《悲惨世界》等。后者如《侏罗纪公园》《洛丽塔》《阿甘正传》《廊桥遗梦》等。改编者往往以原文是否受读者喜爱、是否具有可以声像转换的完整的戏剧性情节为选择标准。

并非只有戏剧性的作品才值得改编。事实上,没有完整紧凑的传统戏剧性情节的小

① 阿伦·罗伯-格里叶:《我的电影观念和我的创作》,卞卜,译,《世界电影》,1984年第6期。
② 夏衍:《杂谈改编》,罗艺军《中国电影理论文选》,北京:文化艺术出版社,1992年版,第497页。

说改编的影视剧更重意境、重隐喻、重内心表达,因而别树一帜。1951年,法国现实主义电影大师罗伯特·布列松根据法国作家贝尔纳诺斯的同名小说改编了电影《乡村牧师日记》。原作是一部宗教题材的诗化小说,"选择一部没有情节也没有对白的小说来进行改编是一种挑战"①。改编后的电影充分利用画外音复述小说原文,充满浓郁的文学性,为文学作品的电影改编提供了独特的范例。德国导演沃尔克·施隆多夫将格拉斯的小说《但泽三部曲》的第一部《铁皮鼓》改编成同名电影,以荒诞、夸张、非理性的手法,融哲理性、艺术性与社会性于一体。而美国电影《美丽心灵》则改编自介绍纳什的人物传记;陈凯歌备受好评的电影处女作《黄土地》则改编自柯蓝的《深谷回声》。

二、主要的改编观念

从乔治·梅里爱的《灰姑娘》《月球旅行记》利用文学作品中的情节片段组成可视的连环画来图解名著,格里菲斯的《一个国家的诞生》用创新的电影语言复述了小说《同族人》的故事,到好莱坞的《乱世佳人》用极尽造梦手法再现小说《飘》中的人物和故事,普多夫金把高尔基的小说《母亲》处理成一部弥漫着古典悲剧气息的电影,劳伦斯·奥利弗的《哈姆雷特》对莎士比亚的名著进行了富有电影特性和主观解读的改造,《伊万的童年》《静静的顿河》实现自我感受的融入和独特风格的熔铸;再到巴兹·鲁赫曼导演的《罗密欧与朱丽叶》、麦克·阿尔莫瑞德导演的《哈姆雷特》、布雷克·内尔森导演的《奥赛罗》,以及周星驰的《大话西游》对原著"后现代"的彻底改编,纵观文学作品改编影视剧的历程,在改编观念方面大致有"忠实派""创造派""仲裁者"之分。

1. "忠实派"改编

"忠实派"改编是指比较准确、完整地忠实于原著,对原著中的人物性格和故事情节都尽量不改变,是再现式的展示,一般多用于对经典名著的改编。经典名著经过历史的检验,曾经产生过轰动,其内容、人物、情节都是人们熟悉的和已经认可的,如果在改编时随意变动主要内容和主要人物命运,观众则会不予认同。

"忠实派"的改编有三种方式。一是移植,把容量相等或相近的作品如中篇或短篇小说作为改编对象,对原著中的人物、情节、主题虽可做适当改变,但大多是直接挪移即可。二是节选,从一部作品中,选出相对完整的一段予以改编。节选的对象往往是长篇小说中人物、事件、场景较为集中的段落。三是浓缩,其对象是那些篇幅很长、内容丰富、头绪繁杂的长篇作品。改编者为了把原作全部搬上银幕(屏),而不是从中节选

① 莫尼克·卡尔科-马赛尔,让娜-玛丽·克莱尔:《电影与文学改编》,刘芳,译,北京:文化艺术出版社,2005年版,第34页。

部分，就必须对原著做浓缩工作。

名著改编是否成功，主要看改编后的影视作品是否体现出原著的思想精髓和文化底蕴、是否再现了原著中主要人物的神采风韵和行为走向。所以这种改编必须慎之又慎，既要熟悉原著，又要热爱原著，在吃透原著精神的基础上创造影视形象。电视连续剧《围城》的成功说明了这一点，该片编剧之一孙雄飞在《我们选择了艰难：谈〈围城〉的改编》一文中谈道："作为一项工程，无论作者采取哪一种营造方式，学习、理解原著是这项工程的基石。学习、理解的程度，决定了作品的高低。我们改编《围城》的过程，实际上就是我们学习、理解《围城》的过程。我们在改编拍摄中，一直怀着这样的心情：我们要对得起名著，对得起钱先生，对得起观众。"① 正是因为改编者抱着这样的态度，所以他们把《围城》这部社会面广、历史感强、哲理性深的作品改编成一部有声有色、活灵活现的电视剧，成功地阐述了原著对社会的批判和对人生的感悟。如小说突出的是讽刺性，电视剧基本保持了这一特性，对原著中的机智而富于哲理性的议论，采用旁白的方式，适当地穿插于剧情叙述中，较为切合地把原著的复杂性转化在电视剧中。"由这种旁白所确立并贯通全剧的作者视觉，同方鸿渐人生历程的视觉相并置，便俨然是作者在人生这部大书边上作的注释、写的眉批，常常是画龙点睛地皴染着并提升着以方鸿渐为核心的现代芸芸儒生们人生苦旅的人文内涵，引发出一种'围城'式的高于故事叙述的整体象征意义"②。

由上可见，忠实原著主要是要忠实原著的精神，而不是亦步亦趋、字比句次地不离原书、单纯再现。如李少红版的电视剧《红楼梦》剧中不少旁白直接照搬原著中的语言，让人产生听"书"、看"画"的错觉。如此逐字逐句地保留，过分拘泥于原著，近乎图解的忠实原著并未能让观众领情。

2. "创造派"改编

"创造派"改编是取意取材式改编，或变通取意取材式改编。原著只为改编提供了一种素材，改编者从中得到某些启示，以此为基础，根据自己的理解，重新构思、组合和再创作，形成新的作品，有的仍保留原著中的人物和情景。

越是观众熟悉的人物和故事，越难塑造与表现，"创造派"改编有的把原著中的人物和故事都做了改动，几乎让人找不到原著的影子。如日本著名导演黑泽明多次把外国名著改编成一系列风格内容独特的作品，但他绝少忠实于原著的思想。如他把莎士比亚的名著《李尔王》改编成电影《乱》，把《马克白斯》或译作（《麦克白》）改编成电影《蛛网宫堡》。在这些电影中，他统摄原意，另铸新篇，把故事背景、人物地点、风

① 孙雄飞：《我们选择了艰难：谈〈围城〉的改编》，《中国电视》，1991年第1期。
② 黄式宪：《人生复调及其文化穿透力：〈围城〉札记》，黄会林《电视文本写作学》，北京：北京广播学院出版社，2000年版，第232页。

土习俗等完全搬到了日本，借此表现他对权势欲造成的人间灾害极端地憎恨和善恶之报如影随形的思想。又如他导演的电影《罗生门》，是把芥川龙之介的两部短篇小说合并，以小说《罗生门》为框架，以小说《筱竹丛中》（或译作《竹林中》）为中心事件，重新组织成为一部影片。有的改编以开创的勇气，借题即兴创作，反而能发挥出更好的效果。如日本导演山田洋次的《幸福的黄手帕》，故事来源于一首美国民歌，山田洋次在美国听了这首歌后，产生了共鸣，回国后他和编剧一起把这首歌改成一个非常日本化的故事。尽管是很短的一首歌，但由它发展而成的电影，因为增加了不少内容，并不使人感到单调。

3."仲裁者"改编

"仲裁者"改编则介于忠实派和创造派之间，既以原著为基础，受原著提供的叙事框架和主题、题材、人物的限制，又根据改编者自己的审美理想和创作意图、艺术个性，对原著进行增改、删削、重组，与原著既紧密联系又明显区别，这也是常用的改编方式。劳伦斯·奥利弗根据莎士比亚的名著《哈姆雷特》改编的同名影片，颇有艺术创造性。奥利弗把这部经典戏剧的主题提炼为"这是一个下不定决心的人的悲剧"，他围绕这个主题对原著的场景和台词进行了大量调整和删削，来表达自己对《哈姆雷特》的独特理解，并运用各种电影技巧使之成为一部有别于原著的电影作品。美国导演弗朗西斯·科波拉则选用相隔半个多世纪的英国作家康拉德的小说《黑暗之心》（或译作《黑暗的心》），作为构思剧本的故事框架，再历经时空的重新处理和人物形象的崭新锻造来演绎反越战的主题，以及对人性深处欲望与疯狂的质问，最终完成了好莱坞的经典之作《现代启示录》。

张艺谋导演的电影大多是从文学作品改编而来的，他说："长期的导演实践，使我锻炼出另外一种能力，就是改编的能力，二度创作的能力。中国的文学对我们来说是一个母体。"[①] 但他在改编时又认为小说可取的东西有限，必须注重神似而不是形似，把握原小说的灵魂性的东西，使之符合电影的特性，因此，他对原文学作品中的故事构架和人物关系，都进行较大幅度的再创作，在原著的基础上发挥一些情节和结构，并使之视觉化。如影片《红高粱》，莫言原小说中，"我爷爷"原系土匪司令，"我奶奶"原系风流女子，考虑到观众对人物的认同，剧本将前者改为普通农民，将后者改为比较纯洁的女性，然后着力通过他们去表现歌颂生命、热烈狂放的主题。又如《西游记》这部中国历史小说，有100回之长，其中，有的情节重复雷同，有的宣扬封建迷信、因果报应，像唐僧总是被妖精诱骗胁迫，屡屡险些丧命。电视剧改编时将这些加以适当舍弃，然后集中提炼，浓缩为25集，使原著中积极的、向上的、有益的东西得到了突出。

值得注意的是，"描述忠实度的语言除了使改编带有人类道德色彩外，它还暗示了

① 郭景波：《张艺谋：创作与人生》，《电影艺术》，1999年第3期。

一种等级制度"①。电影被视为一种复制品，文学作品则被视为艺术的最高价值。但是，无数改编实践证明，虽然文学作品在前，其艺术价值并不一定优于改编后的电影。因此，有些学者尽量避免以"忠实"一词来探讨改编与原著之间的关系，而是以"紧密型""松散型""居中型"来重新探讨文学作品及其改编电影的一般关系。

三、改编的一般原则

归纳文学作品影视剧本改编最为宽泛的柔性原则，对于纷繁复杂的改编观念和实践创作具有一般意义上的指导价值。

首先，改编应在涉及版权等相关法律规定允许的范围内进行。改编者与原作者在平等、自愿、互利的基础上诚意合作。

其次，改编应以对原著的尊重和理解为前提。尤其是一些经典名作，其社会影响普遍深远，已积淀为值得珍视的优秀文学遗产。名著改编必须尊重文本，尊重传统，尊重接受者的审美心理与习惯。如果是戏说经典文学，应该非常明确地加以注明，以免误导。即使是非名著的改编，也要以不对原著构成重大艺术伤害为前提，改编者只有真正理解和深刻把握原著，才能用好原著故事结构与人物形象，以此为自己编剧的蓝本。改编者与原著之间艺术上的"知音"关系，是改编获得成功的最为坚实的基础。如果改编者没有与原著艺术气质的相投，没有艺术与情感意蕴上的联系纽带，仅凭粗制滥造而成的改编作品，不可能得到观众认可，经济利益也得不到保证。尤其当原著是文学大师的经典作品时，更应该具备与大师对话的能力，真正解读并揭示出原著的深刻内涵，架构起经典名著与大众之间的桥梁。

最后，改编应坚持艺术的创造性原则。美国的乔治·布鲁斯东在《从小说到电影》中提出，电影无法完全"忠实"于原著，因为电影有其自身的艺术特性和手段。"影片摄制者不过是将小说当作素材，最后创造出自己独特的结构。所以，对小说与电影进行比较性的研究，往往以寻求两者之间的相似点开始，却以公开宣告两者之间的差异而告终，道理也就在此。"②"小说是一个规格，电影对它有所脱离是自负其责的……从人们抛弃语言手段而采用电影手段的那一分钟起，变化就是不可避免的……小说的最终产品和电影的最终产品代表着两种不同的美学种类，就像芭蕾舞不能和建筑之术相同一样……"③任何一部文学作品一旦进入影视这一新的艺术领域，就自然形成了另外一个

① 约翰·M. 德斯蒙德，彼得·霍克斯：《改编的艺术：从文学到电影》，李升升，译，北京：世界图书出版公司，2016年版，第55页。

② 乔治·布鲁斯东：《从小说到电影》，高骏千，译，北京：中国电影出版社，1981年版，第3页。

③ 乔治·布鲁斯东：《从小说到电影》，高骏千，译，北京：中国电影出版社，1981年版，第5页。

新的作品。此外，艺术作品往往不可重复，只要重新叙述一次就会产生一个新的文本。如果两者一样，两者的艺术语言、叙事形态、表达方式没有任何不同，那么改编就不需要存在。改编者对于文学作品的理解不同，欣赏角度和表达侧重点都不同。每一次改编行为，都应该成为崭新的艺术创作过程。

四、改编的主要方法

如同没有一个固定原则来约束改编者对于作品的独特表达一样，对原著的影视改编也没有找到一套完全固定的方法与程序。综合以往的实践和理论，大致的改编方法如下。

（一）故事意义的再阐述

1. 主题的嬗变

影视剧创作背景和文学作品写作存在时差，社会话语体系、文化生产方式和审美需求的变化，表现在故事解读上的各异其趣。影视剧创作主体和文学写作者的个性差别，即使在同一故事文本中，也透露着个人在观察世界、描绘对象、阐述理念、抒发情感等方面充满灵性的个人机趣。影视剧改编对原著的表意移位，是常见的现象。如改编后的电影《山楂树之恋》删削了跟政治相关的情节，力求淡化政治色彩，弱化时代背景与政治关系，凸显纯爱的主题。又如史铁生的《命若琴弦》，主人公老盲人和小盲人充满对世俗生活乐趣的渴望。陈凯歌改编的电影《边走边唱》则从救赎人性的角度进行了一次宗教式的解读，变成了抑制欲望的理性启蒙。

2. 情节结构的删改

在改编中，也许原著的精神不变，风格不变，但情节和结构是改编中最重要的可调度的元素。改编者应首先对原著的总体结构有充分的把握，然后根据电影表现的需要，对原来的情节结构做出必要的删削或增改。文学作品，尤其是中长篇小说，往往具有多重情节与内涵，远远超过一部电影所能承载的容量。电影的改编，往往需要对原著的枝蔓素材进行忍痛砍削，以更集中地表达重点。如《安娜·卡列尼娜》，原著的双线拱门式结构，在大多数电影改编的版本中，都不约而同地取消了以列文为中心的故事，保留了安娜的主线。

为了突出主题，有时电影或电视又会增加一些细节加以渲染或烘托。如影片《霸王别姬》增加了小豆子和小癞子逃出师门后因目睹京剧名伶红极一时的盛况，受到震撼而返回科班，这就使得后来程蝶衣沉浸于京剧艺术、痴迷于戏，甚至把人生融入戏里的性格发展有了内在逻辑性。又如，小说中只用了两三百字写段小楼和程蝶衣"拆伙"后，关师傅把两人叫回去教训一顿；而影片中两人跪地听师傅的训斥，半途中插入菊仙，菊仙试图在某种程度上主宰段小楼的生活，而她一贯悍的言辞遭到段小楼的狠狠还击，在师徒道义、同门情谊、受业传统中，没有她插足的余地。这个情节的增加，深入呈现

了菊仙、段小楼的性格，为后来菊仙的悲剧命运做出了某些暗示和铺垫。但是增加比削减更困难，尤其是经典著作，增加原著没有的情节很容易引起争论和指责。

对情节的更改也十分普遍。如《活着》将福贵的身份由农民改为市民，工作由耕种改为表演皮影戏。"皮影戏"较之原著中的"农耕"，更加电影化。光影下，纷繁灵巧的皮影人物频繁动作，配以磅礴高亢的秦腔和铿锵紧凑的鼓点，本身就具有很强的艺术性和观赏性，更便于创作人员用丰富的电影视听语言来表达和诠释原著的精髓和精神要旨，也给了电影创作人员更大的二度创作空间。

对文学原著的结构修改也是影视改编常用的手段。如李碧华的小说《霸王别姬》全篇以时间为线索（从1929年一直到改革开放后），娓娓道来，改编后的电影则以数十年后的程蝶衣、段小楼在简陋的体育馆聚首再唱《霸王别姬》开始，引出艺人长达半个世纪的浮沉命运，与结尾相互衔接，中间部分则依然以全部篇幅、以时间和因果来叙述故事。这种改法使得电影结构更为紧凑、波澜起伏、引人入胜。

3. 人物形象的重塑

如果只是忠于原著，《活着》中的福贵是地道的农民，他守着土地，日复一日地耕种。这样的农耕生活在电影中表现性很差，节奏拖沓平淡，枯燥乏味。经改编后，电影中的福贵一家生活在城镇，落魄后以皮影戏为生，故事的精彩度和可看性都提高了。莫言小说《白狗秋千架》中的暖瞎了一只眼，变成了一个邋遢的农妇，生了三个哑巴儿子过着悲惨的生活。而霍建起导演的电影《暖》中，暖残缺的身体部位发生了改变，从瞎了一只眼变成跛了一只脚，保留了她的容颜；三个哑巴儿子也变成了一个乖巧漂亮的女儿，还把哑巴丈夫这一形象进行美化，消解了原著的残酷和沉重，呈现出温情和谐的人伦之美。《霸王别姬》小说中程蝶衣对段小楼的"恋"是重点，电影则突出了他对戏曲的"痴"，"不疯魔不成活"的艺术家气质被浓墨重彩地描绘出来。

4. 人物语言的变化

文学作品中的人物语言，尤其是对白，是人物的直接引语，到了影视作品中，人物语言更为复杂。它既要满足人物语言个性化、情感化的要求，也要能有效推进情节、推动叙事；既要协调表演的肢体、语音，也要给影视其他创作环节留下发挥的空间。电视剧《围城》大量删减了原著中的叙述语言。关锦鹏的《红玫瑰与白玫瑰》面对张爱玲原著的字字珠玑，尽可能地保留绝大多数对话，而且大量使用旁白与字幕来辅助。《霸王别姬》小说中艳红剁去小豆子多余的手指时，是用文字和练功孩子的反应表现的。小说中写道：

> 关师傅不耐烦了，扬手打断：
> "你看他的手，天生就不行！"
> "是因为这个吗？"

她一咬牙，一把扯着小豆子，跑到四合院的另一边。厨房，灶旁……①

电影在台词上有了很大更改。关师傅操着浓郁的北京腔说："您这孩子，没吃戏饭的命，您还是带回去吧。"主要的情节由主要演员的表演来展现，戏剧性更强，也更利于镜头语言的转切。

5. 叙事视角的转换

叙事视角引导着观众观看故事的角度及基本理解，直接影响着故事叙述的内容和效果。莫言的小说《红高粱》以孙辈的"我"的寻根构成了叙述视角。张艺谋的电影则抽离了"我"的叙述层，使得层次更为简单明了，彰显"我爷爷""我奶奶"血脉偾张的旺盛生命。《活着》的原著小说中，"我"作为故事的讲述者在农田边遇见正赶着老牛耕地的福贵老人，在与福贵老人聊天中，我一点点地了解了福贵的一生。这样的叙事手法在文学体裁中完全可行，然而在电影中不然。张艺谋在改编《活着》时删掉了"我"的存在，采用了第三人称的全知视角，突破了第一人称的叙事限制。

（二）时空的处理

文学是一种在时间上展开的艺术。在叙述故事时，是按照时间的推移把事件和情节逐点写出，就是说以时间为线、空间为点；在每个点上的具体形象要由读者自己去想象构成。因此，读者接受文学形象，依靠的是语言文字的时间积累。电影则以镜头画面作用于观众的视觉，有视觉形象的具体性与逼真性；同时通过画面的运动来造成时间的幻觉，可谓空间和时间的同时流动。在文学作品改编成电影时，时空的转换处理在拍摄过程中很大程度上是一种经验性的技巧。

1. 时空的压缩

文学作品中总有一些细致的描述和交代性的内容，如人物的外貌表情动作的描述、人物关系、时间进程的交代，这些往往是一部好作品中不可缺少的精彩部分，但在电影中就要进行压缩处理。原著中的语言描写，文字上无论有多长，在电影中都可以压缩到分或秒。例如，《飘》的第一章开头，用了相当篇幅来描写斯嘉丽的外貌。读者要用一定长的时间来阅读、感受、想象。但是在电影中，通过几个镜头，大家就能看到斯嘉丽的样貌。电影中的几个画面、几个镜头的快速转换就能将原著中繁复的描述融进去，在叙事流程中自然交代。一般来说，电影的时间压缩与省略，主要采用蒙太奇手法，在空间的转换中形成人们对时间的意识。如用光影的变换、时钟的走动、日历的换动、水流、季节的变换等暗示时光的流逝，用人物的服饰变化、环境的改变也可以表现人物命运的变迁。

① 苏峰：《新编中国语文》，成都：西南交通大学出版社，2009年版，第177页。

2. 时空的扩展

为了更好烘托和渲染主题而对细节进行扩展，一般当需要突出、强调某一事物或思绪时会对时间进行延长。延长时间有两种方法：一是高速摄影，慢动作，它放大了时间，捕捉到时间的每一瞬间，起到突出情绪和增强感染力的作用；二是多方位、多视点、多景别地拍摄同一事物，用局部蒙太奇的方法加以剪辑。

3. 共时性处理

电影是时间和空间的艺术，最能鲜明体现这种双重艺术表现功能的方式，就是共时化处理——直观地展现时空，将文学作品中描述的细节逼真地呈现在观众面前。《乱世佳人》的开头镜头，就是一个共时性处理的例子：小说中，作者先描述斯嘉丽，写在廊下聊天的情形之前，又先介绍了塔尔顿家的孪生兄弟。而在电影中，镜头中直接同时出现三个人，斯嘉丽和身边两位懒洋洋的纨绔子弟，让不同的几个人的形态同时展现出来，导演又将斯嘉丽放在画面中间，占据主要位置。这样，画面既直观又有重点，而且不影响叙述的进程，并且这种共时性的处理本身也是在叙事。这几个镜头就抵上了书中好几个长段的文字描写，并且紧凑、简洁，一个画面足以抵上千言万语。

4. 时空的转换

影视改编很少对时态特意更改，徐静蕾的《一个陌生女人的来信》是例外。影片将茨威格创作于20世纪20年代的同名小说搬演到三四十年代的民国时期。出于主题表述、氛围营造及拍摄限制等各种主客观原因，改编过程中地点的挪移并不罕见。如《生活秀》将故事背景从小说的武汉搬到了重庆。山城起伏带来的画面感、光线、色调等变化更好地衬托了人物形象。《暖》把外景地设在风景如画的婺源，而不是小说原著中的山东，使得影片中的人物染上了江南的灵秀，清新淡雅。这一环境下的人物暖更显淡定、从容，弱化了饱经磨难的沧桑感。

（三）视听造型的建构

在阅读文学作品的过程中，人们都会在脑海中想象出其中的人物、环境、情节，随着文字的娓娓道来，一幕幕影像在人们的脑海中上演。每个人都有对作品形象的感受和想象。对于文学作品的改编，如何鲜明生动而准确地把文字中的人物、情节、环境等因素视觉化，就显得尤其重要。

1. 人物形象的视觉化

在叙事艺术作品中，人物是叙事的核心，因为作品的思想、主题都要通过人物的塑造来体现。在文学作品中，故事固然重要，但是栩栩如生的人物形象是人们反复揣摩、回味的对象。

在电影中，人物的视觉化包括外在的"形"和内在的"神"——性格、心理和情感。改编自文学作品的影视剧中的人物的外形选择比原创剧本的人物外形造型要谨慎得多，尤其是文学名著，因为人们对白纸黑字、文字描述的形象已十分熟悉，而且往往已

形成定式，稍微远离原著定下的造型都会引起人们的反对。然而在技术越来越成熟的影视发展中，化妆、服装设计等对于塑造外在的"形似"有着非常大的辅助作用。而人物塑造成败的关键在于人物性格、心理和情感的塑造。要体现人物的"神"，除了依靠衣着服饰的外在造型手段外，演员对角色准确的内心体验、微妙的表情变化、肢体形态和语言表达是至关重要的。

另外，环境的视觉化也是塑造人物必不可少的手段。小说通过独特的环境去表现人物身份、品质和性格、命运历程。影视剧中，人物所处的活动环境包括自然环境和社会环境。社会环境往往体现为人与人的关系；自然环境则很多被力求获得一种诗一般的意境的风格。"以景写情""情景交融"也是塑造人物、营造环境的有效手段。罗曼·波兰斯基在改编托马斯·哈代小说《德伯家的苔丝》时，始终没有围绕"一个风景加一个灵魂"的原始创作意念展开，而是用独具匠心的电影语言再现了文字描绘的如画的自然风景，在环境中展现人物的命运和情感，人物的存在则赋予环境更多的灵气和活力，环境的情调和角色的心灵形成一个整体，交相辉映。

2. 情节的视觉化

在文学作品中，情节靠间接的文字和抽象的因果关系呈现出来；到了电影中，要将事件的因果关系转化成具体、可视的景象，离不开蒙太奇手段。情节视觉化处理的方式和人物视觉化处理有相通之处，都需要某些媒介来表达具体抽象化的东西，往往需要改动原著中的叙述，以更"影视化"的方法来表达。在情节的叙述中，影视剧还可以运用人物的对话或旁白、字幕来交代发展。《生命中不能承受之轻》中有这样一个细节，男主人公托马斯看到女友特丽莎与别的男人跳舞而生闷气，后来他承认自己是在嫉妒。小说中出现了这样的描写：

"你说你真的是嫉妒吗？"她确认了数十次，好像什么人刚听到自己荣获了诺贝尔奖的消息。[①]

改编后的电影《布拉格之恋》中，特丽莎围绕着托马斯跳起了环形舞，又把他拉起来转圈儿，果真重复了十多遍"你嫉妒了？"语气从惊异、半信半疑到确定后的欢快。电影直接通过视觉画面和听觉感受，将人物的心情表现得淋漓尽致，借助演员的表演达到了小说的类比效果。

3. 声音的运用

有声电影出现后，声音在电影中成为极为重要的表现手段。在改编中，无声的文字构筑的意象世界，转换成由视听语言建构的动感时空，其中一个重要方面，就是把声音

[①] 米兰·昆德拉：《生命中不能承受之轻》，周洁平，译，北京：九州出版社，2000 年版，第 45 页。

（包括人声、音响与音乐）注入电影中。许多优秀的文学作品，文字描写得栩栩如生，往往体现在对人物刻画的声情并茂上。有关人物语言的改编如上所述，不再展开。在影视剧的改编中，主题曲、插曲、配乐等音乐形态和音响的具体运用起到了烘托情境、表现情绪、渲染主题、连接剧情等的作用。如影片《白鹿原》中对秦腔这一传统音乐元素的灵活运用，强化呈现了原著的地域特色。又如《金陵十三钗》原著中，书娟等女学生挤在《圣经》工厂的门口，看热闹似的观察闯入教堂的玉墨等秦淮女子与英格曼神父周旋，边看边议论：

女孩们中有一些世故的，悄声说："都是堂子里的。""什么堂子？""窑子嘛！"……①

电影《金陵十三钗》对这一场景中出现的声音进行了调整，《秦淮景》缓缓流淌的琵琶曲中，配合书娟的第一人称旁白："她们就是有名的'秦淮河女人'，关于她们的传说跟南京这座城市一样古老。"将摇曳生姿、风情神秘的秦淮女子形象展示出来。

第四节　剧情片与纪录片导演

有人把影视艺术称为导演的艺术，在一定程度上概括了影视艺术创作过程的本质特征。导演是影视剧进行综合艺术创造的核心。影视艺术创作是各个部门通力合作的产物，导演不仅要负责协调组织各部门人员共同创作，而且要精心构思与设计从剧本到剪辑的各个具体环节。从原始素材的选择到影视片的最后完成，都要体现出导演的意志。如果说影视艺术是通过集体创作达到个人风格的艺术，那么这种个人风格，最突出的就是导演的个人风格，这种独一无二的风格特征使其作品有别于其他导演的作品。

一、剧情片导演

导演应具备的品质素养大致包括领导力和沟通能力、创造性的艺术构思能力、执行能力、符合其他必需的身体和心理上的要求。

导演创作的第一步是影视作品的选材与立意，以及在此基础上的全局构思。在此意义上，导演与作家有很大的相似性。"悬念大师"希区柯克一生所拍的60多部电影中，虽然分别改编自不同作者的文学原著，但无一不打上独特的个人烙印，把自己的意志贯穿到剧本改编中。

导演根据拍摄需要撰写"导演阐述"，这是导演准确地理解故事片主题，领会剧本

① 中国作协《小说选刊》：《金陵十三钗》，桂林：漓江出版社，2013年版，第266页。

的时代背景和社会氛围，梳理剧本中的人物、故事、风格，并对摄影、美工、录音、音乐、化妆、道具等各部门提出希望和要求的大纲。导演总体构思的具体化是编写分镜头剧本，甚至拍摄摘要图，即把故事片剧本的文学形象转化为银幕（屏）形象，把场景、人物对白和表演等分解为一系列声画结合的具体镜头，注明摄像机的位置、角度和运动方式，列出每一个拍摄场地必需的各项要素。

同时，导演要负责选择演员和拍摄场景。演职员的选择和内外景的选择是剧情片创作必须完成的重要工作。其中，选择演员是头等大事。导演在认真研究剧本中的角色，分析每个人物的性格基础上，提出初步的演员名单，并与前来试镜的演员分别进行讨论，以便决定谁能更好地理解角色。外景是剧本拍摄涉及的所有场景，由于室内场景目前也多采用实景拍摄，因而选外景亦包括对室内实景的选择。影视艺术的蒙太奇特性造成其时空变换较多，需要事先勘察场地，以使外景和剧作规定的时代背景、地域特色、人物环境相符合。

拍摄阶段是故事片创作中最繁忙、紧张的时期，牵涉人员多、花费资金大。这时摄制组成立，全体人员汇拢，完成一部作品的各种元素，如人员、设备、布景及后勤补给等结合成一个有机的整体。导演部门由导演、副导演、助理导演和场记等人员组成，以导演为中心。导演部门负责艺术创作，是实拍阶段的指挥调度中心。他们的工作涉及其他所有部门，必须用影视艺术的各种表现手段来体现、丰富和提高剧本所提供的一切内容，调动全体剧组人员的工作积极性，从而保证所拍摄的镜头在艺术上和技术上的完美。具体工作包括：指导演员的表演，确保演员的表演准确地实现导演对故事的阐释；调度整个片场，监督片场或所选内外景内的摄影、摄像、录音等设备工作，确保高效有序地拍摄；控制拍摄进度，确保在预定时间和预算内完成……副导演、助理导演主要协助导演做好上述工作。场记主要负责"打板"，填写"场记单"。"打板"是在每个镜头开拍前，打响一块能够开合的黑色木板，木板上写明镜头的编号和拍摄次数；"场记单"记载每一个镜头的演出情况，包括表演的次数和演员的位置、动作、情绪、服装及手中的道具、头上的装饰等，以保证画面的连续性。

在整个摄制组的拍摄过程及最后的剪辑与声画合成中，导演要负责说明自己的创作意图和对于影视作品风格的要求，以及实现对各个部门的协调和调度。导演需要与剪辑师密切合作，确保剪辑后能清晰、有效地实现影视剧的叙事。导演也将和剪辑师一起，插入音乐、音响等声音效果，校正色彩，提升影视剧的表达效果和感染力。

影视剧的创作是集体合作的过程，需要各个部门配合默契，而导演是整个剧组的核心与统帅，剧组的其他所有成员实际上都团结在导演周围。因此，导演的领导力和亲和力很重要。

二、纪录片导演

纪录片导演与剧情片导演的任务表面上看有很大的相似性。实际上，因为面对的是

真实的故事而不是虚构的情节，所以纪录片导演和剧情片导演的要求素养、工作方式等都截然不同。

纪录片导演要有基本的专业知识和技术能力，要有明确目标，漫无目的地随意拍摄，不仅不能形成逻辑性的论据，而且无法阐明主题；要确立风格，融入叙事方法、镜头语言等；要具备出色的倾听能力和交流能力，尽量去理解人的复杂性，如他们的行为动机、喜怒哀乐等；要有果断敏锐的判断能力和决策能力，在没有充分准备和无法预估的情况下做出决定，确保拍摄角度和方向。

对于纪录片导演来说，开拍前的调研、采访准备十分关键。确定拍摄对象，征得他们入镜的许可，设计有重点和针对性的提问，与采访者进行面谈，甚至尝试共处一段时间，实现双方相互信任。选择拍摄和采访外景地，地点应该是让被采访者能够放松的地方，可以是他们的家、工作地点或其他场所。这些工作必须由导演亲力亲为。

进入实地拍摄之后，导演和摄影师的合作关系是至关重要的。许多纪录片导演，尤其是独立制片的纪录片导演，往往自己担任摄影师。导演需要选择合适的人员来担当摄影工作，然后将意图告知摄影师，让他了解自己的想法，并尽可能贯彻执行。除此之外，导演还希望摄影师不仅能采纳自己的想法，而且能发挥他自身的想象力和创造力。导演在拍摄现场，注意尽量少干扰摄影师的工作，只是协助工作，必要的时候做出提示。对于突发的不受控的拍摄，导演要即时做出判断，告知摄影师，并确认其领会。

很多人把完成拍摄看成已经成片，事实并非如此。拍摄只是积累了可以利用的素材，真正的纪录片是在后期制作中完成的。纪录片剪辑要比剧情片更具有开放性，常常需要在一堆乱如麻的素材中找出线索和主题。创造和发现是纪录片剪辑最重要的特点，这对于剧情片来说并不太需要。通常，剪辑工作由导演来指挥，导演和剪辑师在相互理解和相互协作中共同完成片子。有的导演同时担任剪辑工作，如美国导演怀斯曼等。

20世纪50年代中期，法国电影理论界提出了作者论的主张，正如小说创作由小说作家一手完成，带有浓郁的个人风格一样，不同导演拍摄的影视片也个性鲜明地表达着导演对社会、历史、文化的理解和体验，因此，导演在影视片创作中的关键作用和突出地位被放大。希区柯克、费里尼、让·雷诺阿等导演在其导演工作中能贯穿主宰整个电影的剧本、拍摄、剪辑过程，并事无巨细地施以影响，使最后成片带上了特有的标志性的风格特征。但是，并非每个导演都有如此强烈的操控能力。尤其在商业的流水线上，许多导演的表达愿景受到绑架，他们只能占据影视片制作流水线上的一个岗位。而且，与小说的个人写作不同，电影从前期准备、拍摄制作到发行流通是一项综合工程，有各个专业部门的众多人员共同参与。"虽然我们从来不能精确地判明每个人的贡献，但是我们可以试图区分两种不同的贡献：解释性的贡献和创造性的贡献。"[①] 影视从业人员的努力和作用不应在导演的光辉下被抹杀。

[①] 斯坦利·梭罗门：《电影的观念》，齐宇，译，北京：中国电影出版社，1983年版，第70页。

第十章 表演与拍摄

表演与拍摄是影视艺术创作过程中两个非常重要的主体环节,以故事片为例,前期筹备(编剧、制片、策划)的所有阶段性成果仍然是"案头之曲",只有在导演的指导下,经过演员的演绎方能形成"场上之剧"。而"场上之剧"要成为具备大众传媒特性的影视作品,则必须经过摄影师的现场拍摄及后期制作等环节的进一步加工与创作,才能使瞬间即逝的"场上之剧"被摄制成可以不断复制、长期保存的视听形象,并且几乎能够以无论何时何地的方式进入寻常百姓家,走向亿万观众。

第一节 表 演

影视表演是影视演员在摄影(像)机前用自己的形体动作、面部表情、声音效果进行再度创作来体现情节内容,并塑造真实、典型、富于性格特色的人物形象的艺术。对于影视艺术而言(尤其是电影),演员的表演水平是艺术创作的核心环节,直接影响着作品的质量。优秀演员对剧本和角色的精彩演绎,会使影视作品增色生辉,同样地,再好的剧本也会因为演员的拙劣演技而黯然失色,甚至败走麦城。国内外各大电影节评选出的最佳演员,无论是主角还是配角,无论是男性还是女性,几乎都会迅速成名,给影视作品的商业效益带来有力的保证。不少影视作品,也因为有演技精湛的演员的再度创作而成为永恒经典。

一、基本规律

1. 表演特点:三位一体

演员的表演创作,其重要的特点是"三位一体",即创作者本身、创作工具与材料,以及作为创作成果的人物形象,全都统一于演员一身。演员以自身为表演创作的工具,一方面作为人物形象而存在,另一方面又作为创作主体而存在。为了创造出有血有

肉的活生生的人物形象，并以此来反映生活、反映现实，使人从中获得很好的教益和启示，演员们必须具备高度的文化思想水平、扎实的生活基础和较好的领悟能力。简言之，包括他们的外形、气质、学养等，都将在他们的表演创作中起到非常重要的作用。

影视艺术也是一种有人的行为表演的艺术，需要影视演员具有健康、灵活、匀称的身体，具有较好的形体特征和高超的口头表达能力。对于优秀的演员来说，不光是有漂亮的脸蛋、迷人的五官、匀称的身材和伶俐的口齿就能胜任的，鲜明的个性、独到的表演才更重要。这就需要演员通过对形体训练的研究，努力增强形体表达的美感、韵律和对形体控制、支配的能力，使其在表演时更加灵活、富于变化，以达到预期的效果。

影视片中的人物形象是多种多样的，需要与之外形体貌和内在气质比较相符的演员来饰演。一方面，演员自身的气质是扮演某类角色的重要依据，直接影响角色的创造，如张艺谋的许多电影都由巩俐主演，张艺谋认为，巩俐难能可贵的是她有自己的味道，有个性的东西。另一方面，人的气质又和后天的社会经历与生活积累密不可分，即演员可以凭借自己的生活经验、艺术修养进入戏剧情景状态进行即兴创作。这也就是说，演员可以在深入理解剧本和角色的基础上，努力使自己的表演在气质与情绪上不断贴近角色，以获得塑造各种不同性格特征人物形象的可能。

虽然影视演员经常可以凭借特别成功的作品角色出现在观众面前，但是演员个人的修养、品德既影响他对角色的理解和表现，又影响观众对角色的认可与好感。因此，演员要更好地赢得观众，除了树立正确的人生观、世界观、价值观外，还得不断加强日积月累的学习训练。相关学习训练的进行，不光要进入高等院校或专门机构，更要持之以恒地深入生活，读好人生这本大书，以切实全面提高自身的修养。

2. 表演艺术：表现体验与双重自我

在表演艺术领域，向来有"体验派"和"表现派"之分，两派都出现过杰出的艺术大师，他们都在自己的表演中尊重剧作、尊重观众，但各有一套理论，在表演的方法上争执不下。"表现派"的代表人物有18世纪法国戏剧理论家狄德罗和法国著名演员老科格兰。他们强调演员和角色之间的对立，演员要对自己进行理性的控制，尽管扮演的人物热情似火，演员本人却要冷若冰霜，保持自主，不能去体验剧中人物的激情，而是以模拟为主，操纵自己的形体去模拟角色的心理活动，把握角色外观的特征。因此，他们特别重视根据每个角色的不同性格，尽可能改变演员本人原有的神情、动作、声音和服饰。"体验派"的代表人物有英国演员亨利·欧文、意大利演员萨尔维尼和苏联的斯坦尼斯拉夫斯基等，他们重视演员和角色之间的统一，主张要以真实的感情生活在角色中，以体验为目的。

这两大流派在中国的表演艺术界具有很大的影响，中华人民共和国成立前南国社的陈凝秋的表演以感情真挚见长，他重视情绪的体验，注重演员自我感情的抒发，是情盛于理；而袁牧之则注重用外部技巧来刻画人物，主张操纵感情，是理盛于情。赵丹曾经

想把两家熔为一炉，认为既要有陈凝秋真挚的感情和质朴的气质，又要有袁牧之刻画人物丝丝入扣和掌握节奏的本领，认为这样演技就全了。中外表演实践说明"体验派"和"表现派"是可以相互融合的，它们在各自的表演中也都有不同程度的修改和交融。当代表演理论则认为表演是理智和情感、体验和体现的结合，两者之间是形和神、内与外的关系，体验是基础，没有体验的表现是缺乏艺术感染力的；然而有了体验还必须有精心雕琢的表现形式。

在表演艺术的创作活动中，演员一方面作为创作者出现，这是"第一自我"，是艺术形象的主人；另一方面，演员又作为角色出现，这是"第二自我"，是由"第一自我"构思、操纵、监督的对象。这两者是矛盾统一的。不管是"体验派"还是"表现派"，两者都认为演员在创造角色时不得不生活在这种双重生活之中，表演艺术的魅力也就产生于这种双重生活、双重人格的微妙平衡之中。演员和角色之间的矛盾统一，关键是演员既要有巨大的热情，又要有巨大的控制力；既不能离开自我去演角色，又不能离开角色去展览自我；既要化身为角色，进入角色的规定情景，过着角色的精神生活，又要时刻监督自己的表演，驾驭表演的整个过程，真正做到将"第一自我"和"第二自我"融为一体。但是一定要能做到"进得去"而"出得来"，不然的话，就有可能会像好莱坞电影《黑天鹅》里的那个女主角那样，以肉体、精神生命的双重毁灭来获取艺术成就方面令人悲慨的辉煌。

演员要想角色融为一体，除了进行严格的训练和艰苦的劳动外，还有各种各样的方式。演员可以努力从自我出发走向人物。这是演员由自己直接或间接的生活阅历、情绪库存生发，来寻找、捕捉角色的形象和感情。演员也可以在角色中找到自己。这是采用由表及里的方式，把目标具体化，从角色的外表、步态、声音等各个方面及星星点点的感情火花去发现能触动自己、激发创作欲望和创作热情的东西。以上两种方法更可以内外结合，相辅相成。这是指演员一方面要通过外形技术来模拟角色的精神生活，突出其化身应变的能力；另一方面要从自己的内心发现角色和自己相通的性格特征，在角色中展现自己。

3. 演员类别：性格、本色、非职业

由于演员自身的形象、气质、素养、个性等有区别，也就产生了不同类型的演员，一般有性格演员、本色演员和非职业演员等三类。

性格演员又称"演技派演员"，是指在表演中不纯依靠本色的魅力，而更多地靠演技去塑造性格鲜明的人物形象。他们通过内心的体验、发掘、培养，不仅塑造出与本人的形象、气质相接近的人物，而且能塑造出与自己的形象相距甚远、跨度较大的人物。性格演员之所以具有广阔的戏路和持久的艺术生命，往往凭借其超人的刻苦精神和非凡的演技塑造出性格各异、栩栩如生的人物形象，他们往往被人们誉为"千面人"，如中国演员赵丹、好莱坞演员梅丽尔·斯特里普等。

本色演员是指在表演中不改变自身的条件，依靠与角色相近的气质、品性去塑造人物形象。本色演员把角色建立在自我的基础上，容易显得自然、真实，因此，有人认为影视表演应该"本色第一"。也有人认为，本色演员是缺乏演技的演员，他特有的个性在开始时会使人产生清新之感，但很快便会像彗星一般陨落。这两种看法其实都有偏颇之处，本色演员并不只进行自我展览式的表演，只被动地表现本色的原始状态，他或她同样也是一种艺术创造，必须塑造人物性格，反映人物内心的复杂冲突。只是他或她在表演时更多地借助于直觉和天性，如男演员高仓健、女演员苏菲·玛索等。

影视的纪实性和逼真性的特点要求表演自然、真实、生活化，职业演员在形象创造上往往受到本人的外形、年龄、气质等方面的限制，在塑造某些有特殊职业或有某种特征的人物时难以给人逼真的感觉，这样非职业演员就应运而生。张艺谋在拍摄《一个都不能少》时，为了让观众产生看纪录片的真实感受，全部使用非职业演员，这些演员来自山区农村，与片中人物的生活环境、生活经历都差不多，张艺谋通过挖掘，把他们身上原生态的特性变成艺术特性，同样达到本色魅力和性格魅力的有机结合。后来，年轻导演刘杰全部启用傈僳族村民拍摄的《碧罗雪山》，同样是可圈可点的作品。

二、行动艺术

1. 行动的要素和组成

行动是在规定情境的制约下，为完成既定的任务而进行的心理、形体活动。它有两个特点：一是由意志产生；二是有一定的目的。在日常生活中，人们的行动经常是下意识的，人们在行动前一般不会条分缕析地去分析行动的原因，而在舞台上或镜头前表演时，则必须知道做什么、为什么去做、怎么样去做，这构成了行动的三要素，它们是有机地组合在一起的。

做什么，这是行动的任务，行动是在一定任务的推动下完成的，不同的任务产生不同的行动，必须准确地抓住行动的任务，才能知道自己要做什么。为什么做，这是行动的目的，行动都是要有目的的。一般来说，一个人在行动前，行动的结果已经作为行动的目的而观念地存在于他的头脑中，他以这个目的来指导自己的行动。目的不同，行动的内容和方式也不同。怎么做，这是行动采取的具体动作和方式。做什么和为什么做，可以预先确定，受个人的意志支配，而怎么做，却必须依据具体的规定情境、不同的人物关系，以及人物的性格特点来形成。行动时会与外界环境或人发生矛盾和冲突，将遇到阻力或障碍，这时演员就要审时度势，通过怎么做来揭示角色的性格、施展人物的魅力、显示艺术的高低。

行动由心理和形体两个方面组成。形体行动是指为了达到某种目的，消耗形体力量的行动，如体力劳动、日常行动、体育运动等；心理行动是指为了改变别人或自己的内心意志而采取的行动。两者是紧密联系、相互影响的一个整体。形体行动以心理行动为

依据，完成一个心理行动，要有一系列的形体行动来反映；心理行动以形体行动为手段，不同的心理动机就会产生不同的形体行动。它们有时并行进行，有时交错进行，时而内外表现一致，时而内外表现不一，可以充分体现人的复杂性和矛盾性。人们在生活中离不开行动，表演艺术更是以行动作为基础，通过行动来表现情感、塑造人物、展开情节、感动观众。苏联著名演员和导演斯坦尼斯拉夫斯基一生都在探索表演艺术的真谛，他所提倡的"心理-形体行动方法"认为："形体动作不仅能够成为角色内心生活的表达者，而且反过来能对角色的内心生活发生影响，成为建立演员在舞台上创作自我感觉的可靠手段。"①

2. 行为与规定情景

角色的行动是在规定情境的制约和推动下进行的，这些规定情境以作品为根据，包括人物所处的环境、剧情发生的时间和地点、人物之间的关系等。演员对角色的规定情境感受得越是具体、深入，其表演形象就越是生动，行动就越是准确。剧作提供了演员创作角色的规定情境，但光凭这些是不够的，剧作的篇幅毕竟有限，只是截取生活中的一段流程，其中有许多空白和不足，需要演员从自己的或别人的生活经历与积累中来进行填补、充实，这就要观察和模仿。美国电影研究者玛丽·奥勃莱恩说："演员的主要工作之一就是不停地观察……实际上演员需要观察一百次才能够得到适合他某种需要的东西。所以是适合，是因为他感觉到他做对了，或是导演说这样做对了并将其纳入他的表演。"② 美国著名电影演员和导演罗伯特·雷德福说："如果我要向一位青年演员传经的话，我会向他讲两点：首先，得有决心演好；其次，至少要花两年的时间观察人们怎样生活，注意他们日常的行为举止。"③ 通过观察别人来感受生活，演员的表演就可以超出个人的本色。这说明演员要把规定情境变为观众心目中真实的存在，必须积累生活素养，把自己对生活的理解融入剧作所提供的规定情境之中，只有这样，才能准确真实地在规定情境的制约下行动，并随着规定情境的发展而发展。

规定情境是一种假定和虚构，但演员的表演要做到"热情的真实和感情的逼真"，这是一对矛盾，而表演的技巧就全在于这种矛盾之中。斯坦尼斯拉夫斯基说："创作是在演员的心灵和想象中出现有魔力的创造性的'假使'的那一时刻开始的。当实在的现实、实在的真实还存在的时候，创作并没有开始。对于实在的真实，人自然不能不相信；但对于创造性的'假使'，也就是虚构的、想象的真实，演员也能同样真挚地去相信，并且要比相信实在的真实更加着迷，正如一个小孩子相信他的洋娃娃是活的，相信

① 斯坦尼斯拉夫斯基：《演员创造角色》，郑雪来，译，北京：中国电影出版社，2006年版，第27页。

② 玛丽·奥勃莱恩：《电影表演：为摄影机进行表演的技巧与历史》，纪令仪，译，北京：中国电影出版社，1993年版，第131页。

③ 邵牧君：《〈被爱情遗忘的角落〉四题》，《电影艺术》，1982年第4期。

他的洋娃娃本身和它周围的一切生活都是真的一样。从'假使'出现的那一刻起，演员就从实在的现实生活的领域，进入到另一个由他所创造和想象出来的生活领域中去。"① 可见，演员只有进入了"假使"的规定情境，激发起内心逼真的情感和信念，才能去完成角色的动作和任务。

3. 行动与内心视像

动作是由角色的内心生活引起的，要找到动作的依据，就必须分析角色的内在心理，并在自己的大脑中看到这种心像。感觉是以演员自己的感觉器官去感知剧本中的事件和事实。当演员开始接触自己所要扮演的角色时，他或她首先是在自己的内心进行感觉，不光包括对角色的心理生活的理解和感受，也包括他或她对角色的外部特征的想象与描绘，他或她要在自己的感觉中看到角色应有的状貌。演员只有用自己的感觉器官真正地去感觉，真听、真看、真闻、真摸，才能进入角色的生活之中，使自己的行动真实可信。如电影《飞越疯人院》中扮演帕特里克·墨菲的演员杰克·尼科尔森，他在片中扮演假装精神失常的正常人，其表演有愤怒、有无奈、有忍耐、有狂妄，分寸掌握得非常到位，把人物复杂的感情都淋漓尽致地表现了出来，这说明准确的感觉对演员的成功创作有很大的帮助。

分析是通过研究部分去认识整体。演员要想真正地理解自己所要扮演的角色，光凭感觉是不够的，必须在感性认识的基础上去做理性的分析，加深对于角色的认识和理解。或是在自己身上寻找与角色的异同，从而去发挥自己和角色的相似之处，抑制自己和角色的相异之处，缩短自己和角色的差距；或是在角色身上寻找与其他角色之间的细微关系，只有在准确把握了角色之间的具体细致的关系之后，演员才有可能去处理好自己所扮演的角色。如安东尼·霍普金斯在《沉默的羔羊》中的表演，他在充分分析角色的基础上，成功地塑造了一个具有双重性格的恶魔汉尼鲍尔博士的形象：既是衣冠楚楚、风度翩翩的绅士，又是精神变态、有食人癖的杀人狂。他的表演把人物的内心不动声色、准确地表现了出来。

想象是在头脑中改造记忆中的表象或是根据别人口头和文字的描述在头脑中产生事物的形象。影视表演的想象可使演员以自己的虚构补充剧作者的虚构，在角色中找到与自己的心灵相通的元素，使陌生的生活接近自己、适应自己。梅丽尔·斯特里普在谈到自己取得成功的秘诀时说："当我接受一个角色时，总是将自己的心灵和肉体都投入表演之中。我决不征询别人的意见，而只凭借自己个人的见解。我总是以发自内心深处的方式进行创作，如果剧本能使我心怦怦直跳的话，我就会大胆去做。"②

① 弗烈齐阿诺娃：《斯坦尼斯拉夫斯基体系精华》，李珍，译，北京：中国电影出版社，1990年版，第365页。

② 严敏：《我追求尽善尽美》，《文汇电影时报》，1989年6月24日第4版。

三、影视表演

1. 单元性的表演

舞台演员的表演是完整的，从开幕到闭幕，演员能够而且必须支配演出进程，连续不断地按照时间顺序表演他或她的角色，但影视作品创作过程并非如此。美国学者路易斯·贾内梯曾经不无夸张地形容道："电影演员归根到底是导演的工具。"[①] 影视演员则是按照分镜头本子，在短暂的时间内一段一段地拍摄，他或她必须一次又一次地进入角色，按照一个个细小的、零散的单位，在短暂的时间里创造角色的瞬间形象。美国电影理论家波布克说："这种拖延和打断向电影演员提出了特殊的要求。他必须在顷刻之间就能召来他所扮演的人物。如果他沉浸在人物之中，也将随时都能够前后一贯地做出反应。"[②] 影视演员在拍摄一个剧本时，一般要长达数月，有的按照事件的逻辑发展相连在一起的镜头，在拍摄时被分隔成很长的间隙，这对准确地进行表演提出了较高的要求，演员必须特别注意储备自己的情绪记忆。

2. 不连贯的表演

影视表演不光是单元性的表演，而且是不连贯的表演。舞台演员是按时间顺序表演角色的，影视表演则为了生产上的需要，一般不按前后顺序进行拍摄，而采用分类拍摄，把同一场所的镜头集中在一起进行表演。由于表演被切碎分割，影视演员只能在一些互不连贯的片段中表演，颠三倒四的表演要求他或她不断地牢记角色总谱和基调，迅速进入规定情景，重新建立情绪、创造氛围，唤起角色此时此刻的感情，以便与以前和以后要拍摄的场面相衔接、匹配。打乱顺序的拍摄给演员带来更大的创作难度，特别是一些时间跨度漫长、有的要表现人的一生经历的作品中，演员要穿梭于各个不同时期，既要在单个镜头中体现出人物不同时期的性格，又要使单个镜头组成的系列能保证形象发展的逻辑性和一致性，这就要求影视演员具有丰富的想象力和高度的适应能力，以及随时进入规定情景即兴表演的能力。

3. 镜头前的表演

摄影（像）机镜头和话筒有着敏锐的视觉和听觉，演员的任何假定性的、不真实的行为、动作、言语，都是影视画面所不允许的。影视表演有别于舞台表演，许多在舞台上不被注意的瞬间、细节和面部表情都可以通过镜头的处理特别是特写镜头表现出来。因此，影视表演可以说又是一种微相表演，它要传达一种很微妙的感觉，单凭情感激动不是表演，需要有控制、有分寸，特别是现在的影视表演在表达情感方面更趋于内

① 路易斯·贾内梯：《认识电影》，胡尧之，胡晓辉，冯韵文，等译，北京：中国电影出版社，1997年版，第135页。

② 波布克：《电影的元素》，伍菡卿，译，北京：中国电影出版社，1986年版，第173页。

向，在某种程度上有所抑制。

4. 一次过的表演

影视表演是一次成型的艺术，一旦完成，就再也无法改变，即使现场表演得不理想，也不可能单独补拍。同时，人的情感变化总是需要一个充分准备和酝酿的过程，演员从个人的情感系统进入角色的情感系统，尤其需要一些辅助手段，而影视表演分镜头拍摄的特点，使演员不能在连续的表演中逐渐获得情感的高点，必须马上进入规定情景，一下子达到情绪的高点，表现最美好的一瞬。这就要求每一个有创作主动性的演员，在影视片开拍之前就做好充分的创作准备，对角色的每一场戏、每一个镜头进行深入具体的研究，掌握剧情的矛盾冲突，设计人物的形体动作，确定人物的重场戏和高潮戏，并通过排演，把自己所扮演的角色的各个片段各个瞬间连接成一个艺术整体。

第二节 拍 摄

没有拍摄，就没有影视。影视拍摄就是根据导演的艺术构思，运用摄影摄像的技术手段和造型能力进行画面造型和艺术处理，从而表达艺术构思，塑造荧幕形象。所以，影视拍摄不仅需要熟练的技术操作，更需要掌握影视画面造型的艺术规律，从而能在一定的审美基础上进行自觉的审美创造，使影视作品产生形式美和意境美。

影视拍摄涉及电影摄影和电视摄像两个概念，从非专业的角度上来说，两者似乎没有太大的差别，尽管从专业的角度看相去甚远。随着拍摄设备的数字化，电影和电视的制作方式彼此借鉴，电影摄影和电视摄像在某种程度上已经并正在继续表现出趋同性甚至是一致性。总体来说，两者在镜头语言、画面造型、拍摄原则等方面存在诸多共性。为便于叙述，本书将电影摄影和电视摄像合称为影视摄影（像）。本书无意从过分细致的角度来介绍拍摄设备的技术特性和操作技巧等内容，而是更多地从影视拍摄总体规律的角度来展开介绍。

一、摄影（像）的表现手段及其作用

（一）摄影（像）的表现手段

影视摄影（像）的主要任务就是画面造型，塑造可视可感的具体的艺术形象。概括地说，影视摄影（像）的主要表现手段有光学、光线、色彩、构图、运动等几个方面。

摄影（像）的光学表现手段是指在影视画面的拍摄中，通过对光学镜头及各种光学附件的选择和使用，使摄影（像）取得不同的艺术效果。最早的电影镜头比较简单，只配有一个光学镜头，随着摄影（像）器材的进步，各种不同规格、不同型号的镜头

大量产生，除了使景物看起来接近肉眼观察效果的标准镜头外，还有长焦距镜头（又称"望远镜头"）、短焦距镜头（又称"广角镜头"）、变焦距镜头（又称"伸缩镜头"）等。长焦距镜头的视角较窄，景深较小，较窄的视角可以集中表现相对狭小的空间范围，同时较小的景深便于突出画面主体而淡化次要物体，以此引导或约束观众的视点，使观众能够深切体会画面的情感意蕴，引发情感共鸣。此外，长焦距镜头能够使摄影师摆脱拍摄距离和场地的限制，在方便的位置拍摄到画面主体的细节特征；短焦距镜头的视角较广，视野开阔，常用于表现整体环境和大范围场景；变焦距镜头的镜头范围一般较大，因而可以在表现主体的同时将拍摄对象的背景空间摄入画面，交代更多的画面信息，或者展现画面元素之间或者对象与环境之间的关系，画面造型容易产生蒙太奇效果。但是短焦距镜头的空间透视非常明显，容易造成人物形象和空间的三维畸变，摄影师应该根据拍摄需要谨慎选用。变焦距镜头可通过焦距的调整，拍摄从特写到远景及这两者之中的所有镜头，因而摄影师可以在镜头允许的焦距范围内自由选择合适的焦距大小，避免携带和更换多个定焦镜头的不便。更重要的是，变焦距镜头能够使焦距在调节过程中连续而精确地控制变化，于是为影视画面造型增加了全新的表现可能。

讲到光学手段，不能不顺便提及"景深"的概念。景深是与摄影（像）机光学镜头密切相关的概念，也是影视作品处理画面造型、渲染意境、表达情感的重要手段，而景深所具备的艺术造型能力，完全是由摄影（像）机镜头的光学特性实现的。景深首先就是镜头光学方面的概念，即镜头焦点前后延伸出来的相对清晰区域，处于景深范围之内的影像相对清晰而景深范围之外的影像则相对模糊。景深的大小与镜头的焦距长短、光圈的孔径开合、拍摄距离的远近等因素都有直接的联动关系。大景深画面表现的场景前后清晰范围大，视觉上通透明快，在纵深方向上易于表现深远的场景空间；小景深画面表现的场景前后清晰范围小，在视觉上更趋于朦胧柔和，易于集中观众的注意力。景深的物理特性使得影视画面具有虚实变化的创作空间，给画面造型平添了丰富的表意能力。由于拍摄方法和观看方法不同，3D影像与传统的影视作品景深镜头的拍摄与观感也有很大差异。

影视拍摄过程中，摄影（像）师根据创作需要选择不同的焦距、变焦速度和景深大小，使画面可以更为自由地贴近或疏离被摄对象，改变画面的空间关系和透视关系，表达不同的艺术效果。

光线表现手段是指运用光线表现被摄对象的立体形态、轮廓形式、明暗层次、表面质感等。光线是摄影造型中最基本的手段，拍摄时或捕捉变化多端的自然光线，或利用精心安排的人工光线，用来处理画面中光线的明暗、强弱、角度和方位，既为拍摄提供必要的照明条件，使影像清晰可见，又可用来刻画人物性格，渲染环境气氛。

色彩表现手段是根据影视片的摄影基调，一方面使自然的色彩得到准确的还原和再现，另一方面对色彩进行选择提炼和合理搭配，或在镜头前面加滤色镜，通过对不同光

线的阻挡产生特定的色彩效果，或通过对环境、服装、道具等不同色彩的配置，来传达浓淡冷暖的不同感觉，或利用时光变化，特别是被称为"摄影的黄金时刻"的曙光与夕阳的光效，创造抒情气氛，以此传递感情、表现情绪、传达情调。

构图表现手段是指影视画面的构成和安排，它既包括与光学、光线、色彩、运动等的相互配合，还包括安排主体和陪体、前景和后景、静止和运动的相互关系，涉及对平衡、对称、纵深、透视等画面关系的调度与协调，以此使被摄画面内容主次分明，虚实得当，整体布局统一，结构严谨完整。

运动表现手段是影视艺术有别于传统造型艺术如绘画、雕塑等的根本所在。运动表现手段不仅能使被表现对象的动作再现，造成画面的内部运动，而且通过摄影（像）机不同形式的运动，产生画面的外部运动。一旦被摄对象和摄影（像）机运动起来，画面的边框也跟着运动，使画面不断地变化，通过推、拉、摇、移、跟等多种运动方式，不断地调整取景范围，既有助于描绘事件发生发展的全部过程，塑造真实生动的人物形象，又有助于营造各种不同的艺术效果，表现运动的速度、方向、节奏和韵律，将观众的注意力转移到影视片中想要强调的事物与场面上来。

（二）摄影（像）的艺术作用

影视摄影（像）是影视艺术创作的重要组成部分，具有特殊的地位和作用。随着影视技术和艺术手段的完备和丰富，影视摄影（像）形成了纪实、再现、表意、表现等多种方法。

纪实是影视摄影（像）的基本功能，它能够把人们所选择的物质世界的三维空间中的形象及活动过程，原模原样地保存下来，如纪录片；或复现出来，如电影和电视剧。影视摄影（像）和照相有着天然的"血缘关系"，照相机的发明最大限度地满足了人们企求保存生活中的人和物原貌的夙愿。电影摄影机的发明是在照相机的基础上进一步研制成功的，它是一种活动的照相，通过一个高速开关的快门，连续拍下一个个静态的画面，记录活动中的每个稍微不同的阶段，放映时胶片快速经过快门，使孤立的、静态的影像产生活动的幻觉。

影视摄影（像）不只是记录工具，即不只是从视觉上再现生活存在的各个方面，它还被视为影视片内容服务的重要的造型手段。影视造型突破了单幅静止画面的束缚，通过艺术家更为积极地参与创作，充分调动影视摄影（像）的全部潜力，将物质的空间加以选择和变形，使之在动态和运动中强化视觉形象的特征，并赋予美学含义，在再现现实方面取得最大限度的艺术效果。影视摄影（像）的再现功能强调对现实的必要加工和重新组合，以建构起"第二自然"的美的艺术形象。摄影（像）机视点的变化给影视表现带来了方位、角度、景别的变化，使其艺术造型和构图丰富多变。从特定的剧情出发，运用光线的假定性和装饰性创造艺术气氛，塑造人物形象。在色彩处理上，充分利用不同色彩给人不同的情绪反应，运用色彩的对比、和谐、层次和冲突，给人创

造视觉上的新奇效果，表达不同的感情色彩。随着影视技术的发展，运动摄影更是丰富了摄影艺术的表现手段，使影视摄影（像）按照艺术家的审美理想得到完善的表现。

影视摄影（像）不仅要叙述事件，还要表达创作者的主体意识，不单是对现实的简单复原和艺术加工，还要贯注创作者的体验和情感，有时甚至用表意性冲淡或排斥叙事性。写实的影视画面虽然客观上再现了具体的物象，但只是展现其物质的外观，并不能向观众指明其深刻的意义，而经过安排组织拍摄的画面，可以使意图隐藏在画面的结构之中，从而超越物象本身的内涵，得到物象外意义的延伸。影视摄影的表意不以优美的画面和漂亮的色彩来取悦观众的视觉，而追求画面与影片情绪的协调，在构图处理上多采用夸张异常的构图形式，创造出幻想层面的变形效果，以在造型形象中包含比喻作用。

现代电影改变了传统电影的全知视点，以镜头来表现人类自身。现代电影观念认为，生活是流动的、无结束性的，只有通过主观感觉才能认识世界，而直觉感知是最有意味的，所以它们在表现上重视随意性，多采用"非情节""非结构"的"意识流"表现形式，主张用事件的无逻辑组织去打乱和代替有逻辑的情节结构，通过倒叙、闪回等时空错综来表现人的心理活动。在镜头处理上，大胆地采用特殊的景别、角度、方位，并运用超常规的摄影方法，如软焦距、晃动镜头、叠印等；在剪辑方式上，运用交错、并行等蒙太奇手法，以造成镜头的模糊朦胧或摇摇晃晃，时空的错综变化，给人反常的情感反应。

二、固定画面与运动镜头拍摄

在影视艺术的早期阶段，摄影（像）机出于模拟舞台演出时乐队指挥的固定视点的动机而采取了固定不动的拍摄方式，随着拍摄实践的积累和审美需求的提升，摄影师们随后很快发明了运动拍摄，从而使得电影和电视发展成为一门独立的艺术类别具有了坚实基础。在影视作品中，所有的画面不外乎固定和运动两大类，固定和运动的概念也并非泾渭分明。固定画面指的是拍摄时摄影（像）机的机位、光轴和焦距保持不变，从视觉上看，固定画面最明显的特点就是画框静止（不论画面内的人或物是否运动）。而运动画面的概念则具有极大的延展性，广义的运动画面既可以由画面内部运动（被摄对象的运动）实现，也可以由画面外部的运动［摄影（像）机的运动］实现，从这个意义来看，几乎除了照片之外的画面都是运动画面的范畴；狭义的运动画面仅指由摄影（像）机运动实现的画面。本章所讲述的运动镜头都取其狭义的意义。

（一）固定画面拍摄

固定画面虽然比较接近静态的平面美术作品，但是摄影（像）机的连续拍摄使得固定画面不仅能够表现静态的形象，而且能够很好地表现动态的对象。影视艺术发展到今天，拍摄方面已经彻底突破了固定画面和运动镜头的技术偏颇，是固定还是运动，完

全取决于导演或编导对于影视作品所要表达的内涵和主旨的诉求。从拍摄技巧上讲，固定画面的拍摄是影视拍摄的基本功，只有掌握了拍摄固定画面的技巧，才能实现更加复杂多变的运动拍摄。

如前所述，固定画面的前提就是在一个镜头中，摄影（像）机的机位、光轴和焦距保持不变，画框固定不动，从而使得固定画面具有了四个明确的造型功能。首先，有利于表现静态场景。观众可以在相对长的时间内仔细地观察画面环境、感受被摄对象的细节特征。其次，有利于突出表现人物情态。因为画面框架与被摄对象及环境背景之间保持了相对稳定的关系，观众能够从容地获得足够的人物姿态、表情等细节。再次，更易于反映被摄主体的运动变化。在拍摄运动的对象时，摄影（像）机的运动往往使得主体的运动速度和节奏变化得不到正确的反映，而固定画面由于画框的固定，更容易直观地反映出被摄主体的位移速度。此外，固定画面能够强化静态物体的审美特征。运用光线、色彩、影调等造型元素拍摄精美的固定画面，可以最大限度地体现被摄对象的外部形态之美。比如，纪录片《舌尖上的中国》《故宫》等，大量采用固定画面的拍摄方式展示被摄物体的独特之美。

固定画面的拍摄过程实际上也是摄影师通过观察现场环境并结合表现需要而对拍摄对象进行的取舍过程，哪些镜头适合用固定画面，都应当经过周密的设计。总体来看，固定画面具有稳定的画面框架和固定的视点轴向，这种形式为观众提供的视觉体验在某种程度上更加类似于欣赏平面美术作品，它多数时候引起受众的"凝视"、思考和关注。所以，能够运用各种构图法则和表现手法，如色彩、光影、线条等造型元素拍摄出富有静态美和质感美的固定画面，应当成为影视拍摄人员的基本素养。

当然，固定镜头因为画框稳定不变的特点而具有某些先天不足和局限，比如，视点单一，视野不够开阔，单个镜头表意能力有限，难以详尽地表现复杂环境等。因此，在拍摄过程中应当扬长避短，除了要注意画面构图之外，还应当注意增加画面内容的动感因素，强化画面内部的审美活力，做到静中有动、动静相宜。比如，拍摄湖面，可以在画面中摄入掠过的水鸟、划过的小舟、起伏的涟漪等，这些运动的元素能够使得波澜不惊的水面充满灵动的色彩。固定画面的拍摄还应当尽可能兼顾纵深方向的空间表现，使得画面显得高远而充满层次。另外，固定画面的拍摄不仅要满足表现的需要，还应提前考虑后期剪辑的原则，注意机位和景别的变化，特别要考虑多个固定画面之间的衔接关系，使固定画面与固定画面之间、固定画面与运动镜头之间能够在满足剪辑原则的基础上，产生一定的表意节奏。

（二）运动镜头拍摄

如前所述，本章所讨论的运动镜头并不包括画面内部的运动，而专门关注摄影（像）机自身通过改变机位、转变镜头光轴、调节镜头焦距等技巧来实现的镜头运动。运动镜头的出现，突破了固定镜头视野受限的弱点，获得了视点、视角、景别，以及环

境背景连续变化的画面内容，不仅可以表现被摄对象的运动，还可以在运动中表现被摄对象，这种极度自由的表现方式使得影视艺术摆脱了"照相本性"而具备了区别于其他艺术的本质特征。

1. 推镜头、拉镜头

推镜头是指摄影（像）机由远而近向相对静止的被摄对象推进拍摄的连续片段。推镜头拍摄而成的画面，视距不断变近，取景范围不断变小，被摄对象主体不断变大。其视觉效果，犹如一个人朝着目不转睛地注视着的对象不断地靠近，仿佛不满足于看到而要努力看够、看透。推镜头的运动速度可快可慢。快推显得节奏急促，视觉冲击力强，一般多用来强调整体中的局部，突出细节，制造悬念，有比较强的情节因素；慢推显得节奏舒缓，心理感染力强，一般多用于表现人物表情及其内心活动，有比较强的抒情意味，如《芙蓉镇》表现胡玉音得知桂子去世消息后悲痛欲绝的情景。连续使用推镜头，可以使观众产生"咄咄逼人"的观感。

拉镜头的拍摄及其视觉效果正好与推镜头相反：视距由近而远，取景由小而大；表现内容由点及面，由局部而至整体。有的拉镜头可以产生喜剧效果，使人顿生"原来如此"之感。例如，卓别林在下水道道口那一会儿升上来、一会儿降下去的镜头。有的拉镜头可以造成一种悲凉的情景，如在《莫斯科不相信眼泪》中卡捷琳娜坐在公园长凳上摄像师离她而去的画面。有的拉镜头可以使观众遵循导演的意图以理性审视的目光来看待画面内容，例如，《人生》中高加林在桥头对刘巧珍表明分手决心的拉镜头处理与《大红灯笼高高挂》的结尾画面。拉镜头与推镜头结合使用，在银幕（屏）上造成被摄对象的来去往复与远近大小，运用得当，能产生比较好的表现效果，如《第二次握手》中苏凤琪逼苏冠兰成婚的那一段。

2. 跟镜头、移镜头、摇镜头和航拍

作为运动镜头的一种，跟镜头的特点在于一个"跟"字，它是指摄影（像）机跟随一个被摄对象进行拍摄而成的镜头。与推镜头、拉镜头相比，虽然同样具有对准一个被摄对象进行运动拍摄的特点，但运动方式差距很大。推镜头、拉镜头拍摄的对象位置是相对不动的，跟镜头拍摄的对象是始终运动着的。所以，前者的拍摄是以相对不动的被摄对象为基准，只做水平的直线运动（基本是这样）；而后者的拍摄是根据被摄对象的运动情况而运动的，不仅有水平的直线运动，也自然有灵活多变的俯仰与曲线运动。跟镜头拍摄带来的感受效果，有三点最为显著：其一，摄影（像）机跟随被摄对象拍摄，使观众仿佛始终在贴近被摄对象进行观察，获得真切而详尽的感知；其二，摄影（像）机连续一段时间跟着被摄对象进行运动拍摄，使观众会在产生"内模仿"的同时生成与之相似的心理节奏，也就是说观众能在镜头跟拍的徐疾缓急中感受到被摄对象主体运动的节奏乃至心理变化；其三，跟镜头拍摄能在运动拍摄中把被摄对象主体经历的不同场景一气呵成地给以连续的展现，从而使观众获得好像跟随其人进入其景的感受。

如动画电影《怪兽屋》的开场部分，镜头跟随一片树叶离开树枝，在天空飞旋，慢慢飘落，却又随风飘舞在骑单车的小女孩身后，直到单车被卡在怪兽屋门前的大草坪上，这时终于落地的树叶却突然被一股无形的力量吸进了怪兽屋，恐怖的氛围瞬间弥漫开来。因此，跟镜头在表现知己相送于长亭短亭、情侣移步于花间月下、刘姥姥初进大观园、大剑客只身闯虎穴等情景时，尤其具有较好的再现真实感和艺术表现力。

移镜头就其运动状态来说，十分相近于跟镜头。两者的关键区别在于：第一，移镜头所拍的对象并非集中在某一个，而是浏览式地展现某一片、某一批；第二，移镜头拍摄的对象大部分可能是相对静止的，而跟镜头拍摄的对象必须是运动着的，所以一个强调的是"移动"拍摄，一个则强调"跟随"拍摄。移动拍摄无论是横向移动还是纵向升降，它总是具有这样一个特点：能够充分地表现纷繁的人物情态和广阔的空间景观。因此，像繁华的街道与熙攘的人群，荒凉的城堡和美丽的牧场等场景，是移动摄影最佳的表现内容。移动拍摄还有一个特点是较多地以主观镜头的方式来展现景物，在表现剧中人即时观察及其感受的同时，使观众去体会剧中人当时的心理活动与情绪变化。

摇镜头拍摄与跟镜头、移镜头拍摄情况不同，它是一种定点拍摄，即摄影（像）机架子固定不动，利用其活动底盘做原地转动拍摄。摇镜头一般分成左右摇、上下摇和旋转摇等几种。左右摇易于表现较大的场面和一组横列的群像，这是摇镜头中最为常见的。上下摇则主要用来表现高峻耸立的物体或做纵向运动的物体。旋转摇一般指摄影（像）机摇动的角度要接近甚至超过360°，从而造成画面形象旋转起来的感受。这种摇镜头大多用来表现情绪热烈、欢欣鼓舞的场面或情景，具有比较独特而强烈的艺术表现力。左右摇和上下摇的速度可快可慢，旋转摇的速度则大多是比较快的。一方面，摇镜头侧重于介绍环境、展示背景，通常用大景别均匀摇摄，观众从中可以得到整体的印象，产生一定的情感基调；另一方面，摇镜头通常用于交代同一场景内被摄对象之间的关系。摇镜头的起幅和落幅有时并非同一主体，但是两者之间一般都会存在某种联系，摇的目的就是要让观众注意到表现焦点的转移。

航拍，又称空拍、空中摄影（像）或航空摄影（像），是指从空中拍摄地球地貌，获得俯视图。航拍的摄影（像）机可以由摄影（像）师控制，也可以自动拍摄或远程控制。航拍所用的平台包括飞机、直升机、热气球、小型飞船、火箭、风筝、降落伞等。航拍本来是非常高大上的，一般影视专业人员都难以去亲力亲为。随着小型无人机的出现和普及，这种镜头的遥控拍摄不仅非常经济，也很容易操作。

3. 调（变）焦镜头

在影视作品中，有些画面内容表现由点到面或由面到点难以通过摄影（像）机的运动来拍摄，而需要依靠变换摄影（像）机镜头的焦距来实现。这种运用调变焦距拍摄而成的镜头就叫作"（变）焦镜头"。运用调焦方法来进行的拍摄，有不少类似于推、拉镜头拍摄的效果，其实它们有很大的不同。一般地说，调焦拍摄在摄影（像）机和

被摄主体之间都有比较大的视距，两地之间也大多难以实现摄影（像）机的推、拉拍摄。例如，在西部片及电视"万宝路"广告中，画面从广袤的峡谷的大远景很快直接转换到策马奔驰其间的牛仔的近景或特写，这大多通过调变焦距的方式来进行拍摄。由于调焦镜头拍摄能够更快地实现视距大小之间的迅即转换，因此，它的表现效果比之推、拉镜头要强烈得多。调焦拍摄通常还有另外两种处理：其一，是使处在画面前景、后景的人和物，不在同一个清晰范围内，造成此显彼隐或彼显此隐的画面效果，经常用于表现处在不同景深的人物对话；其二，是造成画面软焦及至融化的效果，软焦可以产生温馨怡和、柔情似水的情调或造成别梦依稀、恍若梦中的效果，融化可以再现泪眼迷蒙、怅然若失之所见或表现情也融融、乐也融融之隐喻（如洞房花烛夜大红双喜字的超软焦特写）。

运动镜头的各种形式在具体拍摄中并不是独立的；相反，在很多情况下它们经常都是被综合运用的。运动镜头的综合运动，叫作"综合运动"镜头。由综合运动镜头所拍摄的一段影视内容，总会在数量上显得更多一些，于是它使得长镜头应运而生，也使得长镜头美学理论得以具体实践。就一般情况来说，一个镜头的拍摄时间越长，必然要求演员等各个方面在表演某个影视片段内容时尽最大可能做到真切到位和自然流畅，这就至少在传达生活感性方面能达到非常逼真的效果。反过来，一个镜头拍摄时间很短促，若不是特殊的表现需要，就是不得已而为之，于是这就往往会破坏生活的真实感和完整性。当然，这种情况总是相对，不是绝对的。不然，我们也会犯和爱森斯坦或巴赞两位电影艺术大师同样犯过的那些过于偏执的错误。简单地认为长镜头一定和纪实化联系在一起，或者将蒙太奇和必定破坏生活整体的真实性联系在一起，都是有失偏颇的。

三、拍摄的关键点

从一定意义上来说，影响镜头表现性的关键要素，其实与"画面"一章中关于画面构图的部分主要元素相关，这也从另一方面看出影视画面与景别、镜头等内容密切相关。

（一）拍摄视距

一般地说，视距近的镜头往往具有比较多的情节因素和比较强的情绪感染力，视距远的镜头则相反。日本电影《远山的呼唤》的开头部分，那个表现田岛耕作走在北海道旷野上的大远景，尽管观众内心都可能会问这个渺小的身影是个什么人，但总的来说，这个画面内容对观众情绪的感染力是不强的。紧接着，影片映出了田岛耕作把脸贴在风见民子家玻璃窗上叫开门的近景。这个近景的出现，不仅使银幕上的风见民子叫她儿子赶快把菜刀藏起来，而且观众内心也会开始紧张起来——这是什么人，为什么在疾风骤雨的夜晚来敲这户只有母子两人之家的门。观众情绪上产生的这种紧张，当然和画

面内容（情节因素）相关，但与这个镜头视距比较近也分不开。在警匪片中，经常运用的不少反应镜头，也都是以镜头视距逼近来再现较强的生活真实性和造成强烈的情绪感染力。

由于视距在很大程度上决定景别，所以这一点和景别的表现性非常相关。

（二）拍摄角度

一个大角度的仰拍，很可能代表了躺在战壕里的伤员的视点；一个大角度的俯拍，很可能是为了较好地再现从高处往下看的人的真实所见。在戏曲片《红楼梦》中，林黛玉听到贾宝玉要和薛宝钗结婚的消息后，一阵头昏目眩，禁不住跌倒在地，电影就以摇移仰拍天空来真实地再现林黛玉即时的视觉感受。这种技术性较强的拍摄，看似假定性很强，其实却是追求逼真的效果。在日本电视剧《天堂的金币》结尾，哑女阿彩和秀一在机场告别的那个片段是十分精彩的，这个精彩既在于两人独特而珠联璧合的对手表演，又在于其360°的旋转位拍摄。这种十分形式化的全能全知式的拍摄角度，加强了场景的悲情力度，使人泪如雨下。

特别需要补充说一下的是，在影视作品中，如果将拍摄角度的再现性和表现性很好地结合起来的话，那么它所具有的审美意义就非同寻常了。在影片《红河谷》中，当琼斯既彻底看穿自己同胞的野蛮行径，又看到藏族人民伟大牺牲精神的时候，他突然第一次目睹了内心景仰多时的圣山。由于琼斯所在的山顶要比圣山低得多，因此，影片以仰拍方式来映出巍然屹立的圣山是非常自然的，同时，这显而易见也很好地表现了琼斯对圣山所具有的特别崇敬的即时情怀。

（三）运动速度

运动速度主要是指摄影（像）机拍摄时的运动速度。其速度之快慢，与表现不同的情节内容和人物心态有一定的对应关系。《我的父亲母亲》在表现母亲追赶马车的镜头时，运动速度是相当快的，这与真实的情景相吻合，也与母亲当时的心情相吻合；在表现母亲捧着破碎的青瓷碗往回走的镜头时，其运动速度极其缓慢，这同样既符合事件的真实，也符合人物心态的真实。同样是表现一个人的视线投向，影片在表现密探对其监视对象的匆匆一瞥时，摄影（像）机摇动的速度必然是迅捷的；在表现热恋中的姑娘对如意郎君的含羞而深情的注目时，摄影（像）机摇动的速度应该是徐缓的。现代商业大片在表现追逐、搏斗等内容时，要求镜头运动速度特别快；在表现月下散步、草地小憩等情景时，则要求镜头运动速度比较慢，这已为人们所司空见惯，其中道理也不言而喻。

（四）人物向背

人物的向背与电影拍摄中通常所说的银幕（屏）方向有关。银幕（屏）方向，主要是指人物或物体运动在影视画面中的总走向，它由画面主体形象的运动所决定，由摄

影（像）机镜头追随主体形象运动来体现，对观众的视向具有绝对的引导作用。一般地说，映现于影视画面上的主要人物形象，绝大部分是面向观众的（镜头对准人物正面拍摄），这样有利于观众明白地了解他们的言行举止及其内心意绪。有时，影视作品中也经常出现人物背向观众（镜头对准人物背面拍摄）的画面。这种画面的拍摄，有时代表了对离去者目送的视点，如影片《画魂》表现女画家潘良玉最后一次出国告别亲人时的那个延续时间较长的背面镜头。有时代表人物情感上的厌恶与决裂，如《公民凯恩》中凯恩的第一任妻子爱米莉从苏珊家离去和苏珊从仙纳度庄园也离凯恩而去的两个镜头画面。有时则别具意蕴，如影片《那山那人那狗》《喜宴》的片尾画面。电影大师卓别林大部分影片的结局是悲剧性的，因此，那些影片也多用人物背离观众而去的画面来结束。

四、场面调度与轴线原则

画面构图主要是研究在一个瞬间画面各部分构成的一种关系，而影视艺术的运动性使其不能只从一幅画面静态地来考虑构图的协调和统一，这时影视造型必须依靠场面调度。"场面调度"一词来自法语，本是戏剧专用名词，原指"放在合适的位置"，用在戏剧中指"人在舞台上的位置"。借用到影视艺术中后，场面调度是指导演根据剧本提供的拍摄基础，通过对场景设置、演员表演和摄影（像）机运动的安排与调度，拍出富于动态和造型效果的影视形象。由于影视的场面调度必须依靠时间的连续和空间的相对完整才能构成一组画面或一场戏，因此，复杂的场面调度大多是在长镜头中实现的。

（一）影视场面调度与戏剧场面调度的区别

影视场面调度与戏剧场面调度基本含义相同，前者是对画框内人物、事物的安排，后者是对舞台上人物、事物位置的处理，但又有区别，前者比后者内涵和外延有了广泛而深入的补充与发展。影视场面调度改变了固定视点、固定视距的局限，可以引导观众"随心所欲"地观看画面中的形象和内容。戏剧场面调度是针对坐在剧场中固定位置的观众而言的，观众的座位虽有前后左右的区别，但每位观众观赏时的视点、视距是不会变动的；而影视场面调度则可以凭借摄影（像）机的运动变化改变画面框架内被摄对象的大小和角度、方向和位置，可以从任何距离、任何方位去观赏对象。

影视场面调度的空间无限，可以面向广阔的社会生活。戏剧场面调度受空间的限制，只能局限在舞台上，在传统三壁镜框式舞台中，可调度的空间只有三面，观众被当成第四面墙，且集中在几幕几场演出。影视场面调度突破了舞台的限制，突破了时空的限制，可以在更为广阔的现实环境中进行调度。影视场面调度具有强烈的逼真性。戏剧场面调度为了让人看到、听到舞台上的形象和声响，演员可以进行夸张的表演，其调度具有一种假定性；而影视场面调度由于摄影（像）机的介入，观众好像身临其境，可以全方位、多角度、立体化地观赏同一对象，这使演员的表演不能违反生活的真实，必

须逼真于现实。

影视场面调度具有戏剧场面调度难以比拟的复杂性和多变性。由于增加了镜头调度，丰富了人物调度的内容，观众可以在画面上多视点地观赏同一对象，获取平常生活中无法实现的视觉感受，特别是变焦距镜头和运动摄像的普遍使用，使影视场面调度更令人眼花缭乱，让人得到精神上的满足。影视场面调度的局限是具有很大程度的强制性，观众在观赏时没有选择自由，只能拍什么看什么、怎么拍怎么看，而戏剧场面调度由于一切景象尽收眼底，观众可以有一定的选择自由，这样影视场面调度对拍摄要求较高，必须想观众之所想，千方百计地满足观众的心理要求。

（二）影视场面调度的基本手段

场景设置是影视场面调度的基本手段。场景是影视作品中剧情在其中展开、人物在其中生活的空间场所，可以分为社会环境和自然环境、外景和内景、实景和置景等。一部影视片的场景必须依据剧本，经过美术师的构思和设计，选景或置景，通过真假结合、内外结合等多种类型与方式组合而成。通过场景的展现，观众可以了解事件发生的时代、地域，了解人物的身份、职业，还可以利用场景来表情达意、渲染气氛。因此，场景设置除了考虑剧情内容外，还必须从造型的角度出发，为获取最佳的造型效果服务。当代影视制作往往选用大量的外景，即使是内景，也往往为了追求逼真和节省费用而采取实景拍摄的方法。

摄影（像）机的运动也是影视场面调度的基本手段。影视片中的剧情，不可能是一个镜头、单一方向拍摄的，而是借用由不同方向、不同景别、不同角度和镜头的不同运动方式等许多镜头拍摄，并运用蒙太奇构成的，它们与镜头画面的景别、角度、镜头种类、构图变化等一起形成影视画面造型形象的运动。摄影（像）机的运动使画面富于动感和变化，有利于突出重点，吸引观众的注意；有利于营造气氛，使观众产生身临其境的感受。

演员的形体和动作是影视场面调度的又一基本手段。演员的形体和动作是剧情内容的主要承担者，导演工作的核心是把人物心理转化为行动，通过对演员形体位置的变动、动作的设计、行走路线的安排，来反映故事的内容和情节、表现人物的性格和情绪。演员形体的造型美是随着时代的发展而变迁的，第二次世界大战以前的美学观点是追求完美无缺的理想美和古典美，第二次世界大战之后，则逐渐向平凡美、性格美靠近。演员的动作对观众视线的吸引可以使剧情内容及形象的某些特征得到强化。

（三）影视场面调度的基本方式和类型

影视场面调度的基本方式之一是摄影（像）机固定，调度人物。人物在镜头中的调度虽变化无端，但大致不外乎横向调度、纵向调度、高低调度、斜向调度等几种，由于摄影（像）机不动，人物的变动就很醒目，特别是演员径直朝摄影（像）机方向的

走近和远离，会带来景别大、小的变化，创造纵深幻觉，构图的改变使影像对观众的影响也不断变化。

影视场面调度的第二种基本方式是人物不动，调度摄影（像）机。摄影（像）机的每一个运动，都可使画面因不断变化而转移重点，或是纵向地将表现重点从全局移到局部或从局部移向全局，或是使画面左右横移和环移，而人物的相对不动，则使观众的视觉和注意力集中到人物身上，两者既形成画面的对比，又相映成趣。同时，在影视片中主要演员在场景和镜头画面中所占的时间必须长于其他对象，当主要演员由于人物情绪的需要，处于不动的静止状态，以微相表演表现其内心不平静的心态时，摄影（像）机的推、拉、摇、移能使其占据更长的银幕时间。

影视场面调度的第三种基本方式是演员和摄影（像）机同时调度。在有的电影中，人物不断地走动，摄影（像）机不断地运动，可以使表演不间断，突出人物运动及运动过程中所逐渐展现的内容，展现人物与环境的关系，增强影片的真实效果，提高可信度。

影视场面调度大致分为以下一些类型。

其一，分切式场面调度通过摄影（像）机拍摄位置的变动，通过镜头的切割和组合，为观众提供审美再创造的想象空间。在这种场面调度中，镜头调度代替了演员调度，减少了演员不必要的行动过程，同时在历时性地对局部细节行为的展示中，延长了情节时间，扩展了表现空间。

其二，纵深式场面调度是影视片内部的蒙太奇，在一个镜头的多层次画面中，通过构图、光影、色彩和人物动作等造型因素与透视关系的多样变化，来描绘对象的运动、对象和其他对象的交流等细微过程，这种场面调度可加强影视形象的三维空间感。

其三，移动式场面调度通过对象运动或摄影（像）机运动，使画面富于动感和活力，充分体现影视艺术的特性，具有多变性、开放性的特点。

其四，重复式场面调度是指重复出现两次或两次以上相同或相似的画面，这种重复具有突出强调某种事物特殊的含义，可以引发观众的联想，领会其中内在的联系，造成视觉的连贯、节奏的统一，具有较强的艺术感染力。

（四）轴线原则

在上述分切式场面调度的过程中，镜头与镜头的切割与组合必须遵循蒙太奇规律，其中，尤其应当注意"轴线原则"。如果摄影（像）机的位置经常变化但是缺乏科学的统筹安排，就很有可能在镜头组接时出现空间关系上的混乱，甚至造成表达上的歧义。为了避免这一可能，影视艺术工作者在不断积累经验的基础上，提出了经典的"轴线原则"。

轴线，是指被摄对象的运动方向、视线方向和不同主体之间的交流关系所形成的虚拟线，这是影视拍摄时可以规范摄影（像）机视角变换范围的虚拟界限，因而也是摄

影师用以建立画面空间、交代被摄对象位置关系的基本条件。根据成因，轴线分为关系轴线和运动轴线。其中，由被摄对象的运动方向或视线方向所形成的轴线叫"运动轴线"，由不同主体之间的交流关系所形成的轴线叫"关系轴线"。在影视拍摄中，为了保证被摄对象的空间位置关系能够被正确地还原和统一，最稳妥的办法就是在轴线的一侧区域内设置机位、安排运动或切换景别，这就是"轴线原则"。而如果多个镜头并没有统一在某一侧拍摄，就被视为"越轴"。"越轴"的画面剪辑在一起时，得到的视觉关系往往会因为违反了视觉逻辑而较难费解，甚至会造成意义传达上的歧义。在遵守"轴线原则"的影视画面中，被摄对象的位置关系、运动方向或者内部交流关系是准确、明确及稳定的，它们的变化符合观众的视觉心理。

影视拍摄实践中，"轴线原则"应用最多的就是多个人物之间的对话场景。在一个场景内拍摄两个以上对象时，首先选择发生对话的两人形成一条轴线，然后根据场地实际，选择轴线的某一侧进行拍摄，如果设置三个机位，则三个机位通常可以按照三角形布局放置，即外反拍和内反拍。外反拍是三机位中的两个机位分别拍摄其中一个人物，且以另一人为前景。内反拍，则是指两个机位各拍一人。图10-1—图10-4 的镜头为外反拍机位效果。

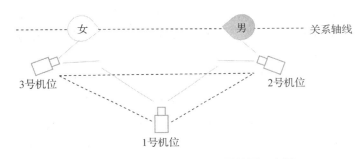

图 10-1　典型的两人对话场景拍摄示意图

图 10-2　1 号机位拍摄的全景介绍总体环境

图10-3　2号机位的外反拍

图10-4　3号机位的外反拍

一般而言，影视拍摄应该遵循"轴线原则"以实现视觉的统一，但有时影视作品为了寻求画面语言更多的表达可能，在场面调度中经常需要越轴拍摄。越轴拍摄并不是拍摄的禁区；相反，只要能够运用巧妙合理的过渡方法，越轴拍摄也不会造成视觉逻辑的混乱。在影视拍摄实践中，人们总结了几种常用的合理越轴方法，比如，利用远景、全景、特写镜头越轴，在两个越轴镜头之间插入这种两极镜头可以淡化观众的注意力，从而减弱相反方向运动所产生的视觉冲突；也可以利用"中性镜头"越轴，让摄影（像）机的镜头轴线和被摄对象的运动轴线重合或平行，前后越轴的镜头之间插入中性镜头后，画面就会变得容易解释而减弱视觉混乱。此外，最常用的合理越轴方法是利用被摄物体的运动或者摄影（像）机的运动来改变原有的轴线，这是场面调度中比较常见的操作手法，通过运动可以轻松地转换关系轴线。也有一些合理越轴则是利用观众容易被画面中拍摄对象的运动吸引注意力这一特点，淡化了画面空间方位的变化。

五、剧情片与纪录片拍摄

上面讨论了影视拍摄中最基本的美学原理，在影视创作实践中，不同类型的作品由

于不同的表达追求而对拍摄有各自的创作要求。

剧情片拍摄主要是为了将剧本转换为影像，所以演员按照导演的要求演绎剧情，摄影团队根据导演的表现意图选择灯光、布置机位、选择角度、设计运动路线等，在相对充裕的时间内完成拍摄工作。值得注意的是，剧情片拍摄现场的所有调度都由导演控制，表演和拍摄都经过事先设计并且可以重复进行。但是，这并不意味着摄影师只是一个能够熟练操作摄影设备的工匠，恰恰相反，摄影师对于影片的重要性在某些程度上几乎仅次于导演。摄影师越是发挥创造性，越能提高影片的艺术水准。具体来说，在剧情片开机之前，摄影团队一般都应该与导演、美术、灯光充分沟通，全面考虑景别、角度、光线、色彩这些影像审美元素，一起构思画面、影调及色彩，做出视觉参考图或者分镜头稿本，确定影片的造型风格和摄影基调，最后根据分镜头稿本，使用摄影手段想方设法去实现画面。

与剧情片拍摄相比，以现场拍摄为主要手段的纪录片拍摄的最大特点并不在于摄影（像）机操作技巧或者画面审美，而在于过程的不可控制、不可预料、不可重复。纪录片的特点就是记录真实，但是真实不可复制，机会转瞬即逝，所以对于纪录片摄影师而言，必须具有足够的影像敏感和捕捉能力。值得注意的是，有些纪录片，尤其是具有专题片属性的纪录片，反而与剧情片拍摄过程类似，因为专题片大多主题先行，情节可编排，过程可搬演，拍摄过程也就不断重复，直至获得理想的画面内容。

对于纪录片拍摄来说，在技术要求上首先应注意的是画面的稳定，避免毫无意义的、并不必要的晃动，即便是在局促、紧张、运动等情况下，都应最大限度地追求画面的平衡和稳定。当然，在景别、角度、光线等方面的处理也应当尽量完美，所以纪录片摄影师本身应该具备扎实的画面造型能力，技术必须过关。此外，纪录片摄影师要有很强的现场处理能力和分镜头感觉，要带着剪辑的思维去完成拍摄。纪录片拍摄需要时刻保持待命状态，保持拍摄的警觉，因为眼前的人物故事瞬息万变。在每一段落拍摄之前，都应事先和导演沟通，弄清楚每一个阶段拍摄的重点，如果条件允许，最好逐一列出并做好笔记。

在纪录片的拍摄现场，摄影师首先要考虑好拍摄要点，也就是说，在这个场合里可能要发生的事、将要出现的人，以及与之相关的哪些方面的细节将是纪录片主题重点关注的？这些重点关注的对象可能建立起一种什么样的画面关系？在这个基础上，摄影师应该把摄影（像）机设想成为一个具有感应能力的意识主体，让它像见证人一样客观地感受在这样一个特定场景中发生的事件，然后用摄影（像）机模拟这种观察的视点、角度和位置变化。在纪录片中，很多剪辑效果是由摄影（像）机在拍摄现场决定的，换句话说，纪录片后期剪辑处理的许多可能在很大程度为前期拍摄所限，所以摄影师最好有参与剪辑的经验，这有利于他在拍摄现场把握每个镜头的基本剪辑概念，能够对镜头中出现的可利用的剪辑点在拍摄时予以适当的照顾，在运动时留足起幅和落幅。

对于纪录片来说，拍摄过程中还有个非常关键的技术环节：现场录音。如果条件允许的话，拍摄团队中要尽量有人专门负责录音，录音人员应该在尽可能地降低杂音及回声干扰的情况下，保证拍摄对象的对话和活动声音被清晰录制，此外，也要注意收录拍摄现场的背景声，比如，马路上的来往交通、市井中的人声嘈杂、街巷里的沿街叫卖等富有生活气息或包含更多背景信息的声音。

剪辑与制作

影视拍摄阶段（整场或全片）结束后就进入后期剪辑与制作阶段。面对大量原始素材，剪辑师要在深入理解导演创作构想的基础上，通过自己的创造性工作完成影片合乎逻辑的叙事，使得影片的结构在镜头与镜头的组接、场景与场景的连接、段落与段落的组合中逐渐形成。在此基础上，观众才能很好地体会到作品内部蕴含的主题和情感。本章将对影视剪辑的一般原理和基本技巧进行简要梳理，至于剪辑平台或软件等工具的操作知识，并不在介绍范围内。

第一节　剪辑概述

一、什么是剪辑

1. 剪辑的定义

剪辑，顾名思义，就是"剪而辑之"。它是对视音频素材按照一定的规律（包括人们的心理逻辑、视觉特点等）进行"剪接"式的"编辑"，从而创造性地组接成一部能够表达创作者意图的影视作品。剪辑是影视创作的主要过程之一，也是后期制作对前期策划和拍摄成果的再创作。

最初的时候，剪辑无非就是根据剧本需要，把不需要的镜头胶片剪掉，再把选用的镜头胶片彼此粘接起来。这一过程因为只是简单地涉及"剪"和"接"，因而在当时被称为"剪接"（cutting）。它所关注和侧重的只是物理技术层面的内容。随着蒙太奇思维及其艺术表达的不断演进，后期制作更需剪接人员对前期素材进行再度创作，所以"剪接"逐渐被"剪辑"（editing）代替。

2. 蒙太奇与剪辑的关系

由于蒙太奇的本意就是组合、装配、构成，因此，很容易被视为"剪辑"的同义词，好像两者在形式和内容上可以直接等同互换。这其实是对蒙太奇和剪辑的片面认识，其中存在误区。在影视创作过程中，蒙太奇主要指的是一种思维方式和艺术技巧，它是影片的基本结构手段和叙述方式，指导着镜头、场景、段落的设计安排，当然也包含对剪辑理念和技法的宏观设计及微观操作，或者说也体现了对影视剪辑实践经验的总结和概括。郑君里说："蒙太奇是诞生于导演构思时而定稿于剪辑台。"[1] 所以，其作为一种艺术思想贯穿在影视艺术创作的始终。因此，可以说，是蒙太奇指导剪辑，而剪辑有效地实现蒙太奇艺术的意图及效果。

二、为什么剪辑

影视艺术的创作一般都以剧本为基础，以分镜头稿本为拍摄依据。根据这一点，理论上只需要按照剧本安排将拍摄出来的镜头进行简单剪接拼贴即可形成作品。其实这种假设完全忽视了影视创作中的客观变化和主观创造性。需要指出的是，剧本与拍摄之间一般都存在一定的，甚至是较大的距离。剧作者关注的是故事结构和情感表达，对于视听语言的表现方式并没有多少要求。导演在指导表演和拍摄的过程中，不可避免地要面对各种各样的实际困难，比如，重复拍摄影响了人物动作或语言的连贯性，拍摄现场未曾发现的技术失误等问题，所以拍摄得到的原始素材经常会与剧本产生一定的差距。所有这些问题，除非不得不需要重拍，一般需要通过剪辑来解决。

即使拍摄完全符合剧本设计，"剪辑也要对原始素材的戏剧动作、场景转换、段落构成、声画配合等重新进行衔接组合"[2]。只有按照剧情表达和观众欣赏的需要，掌握观众心理特点，选择镜头组接的关键点，确定镜头的使用长度，使得镜头与镜头、场景与场景、段落与段落之间的组接既合乎生活的逻辑，又具有艺术审美的层次结构，这样才能制作出真正的影视艺术作品。有人将剧本和分镜头稿本称为"一度创作"，将拍摄称为"二度创作"，将剪辑称为"三度创作"，就是基于这个道理。因为影视剪辑工作完全不同于工厂生产线上将多个完全标准部件按规定进行组装。

剪辑的重要性不仅仅表现为镜头之间的组接和段落的构成，更关键的还在于它最终体现着影片的总体结构，进行更艺术的表达，并且更适合人们观赏。从这个意义上讲，"剪辑"确实并不是简单的"剪而辑之"，而应该是一个内涵更为丰富而深刻的概念。其实，从一定意义上来说，整个影视作品从策划、剧本开始到拍摄，再到后期的剪辑制作，都应该有"剪辑"的观念。这种剪辑观念就是要求主创人员用整体的眼光和思想

[1] 李镇：《郑君里全集：第3卷》，上海：上海文化出版社，2016年版，第280页。
[2] 傅正义：《实用影视剪辑技巧》，北京：中国电影出版社，2006年版，第2页。

对作品进行总体把握和安排。经过一百多年的发展，影视剪辑已经突破原有的后期制作概念，扩展到了影视创作的全过程环节。因此，影视剪辑的观念，应当成为所有影视创作者必备的专业素养。

三、剪辑干什么

剪辑的最终目的是更好地表达创作者的思想情感，所以简单地把素材按照剧情逻辑连接起来是非常不够的。影视作品的拍摄过程经常会有一定的失误，比如，动作不衔接、情绪不连贯、时空不匹配、缺镜头、光影色彩不对头等问题，剪辑的任务就是要把那些不合理、不完善、不清楚的地方通过剪辑使之合理、完善和流畅。因此，剪辑要完成的任务主要包括动作的分解与组合、意境的营造与节奏的控制等。其中最细小、最直接的操作就是画面的分解与组合，也就是戏剧动作的仔细分解与生动还原，把影视拍摄对象的各种动作状态以最符合观众接受习惯的方式进行分解组合，从而构成有机联系的场景片段。在动作镜头的选用上，要根据主题动作和画面的造型因素确定剪辑的关键点，做到动作衔接流畅，画面造型符合正常视觉并富有美感。

意境的营造与节奏的控制是剪辑的最高要求。节奏就是影视作品编辑章法、画面运动的内在旋律及内部组合的艺术规律，它体现为时空处理长短、快慢、疏密的有机组合。作品的节奏不仅体现在画面运动和演员的场面调度上，更重要的是体现在观众心理节奏的把握上。这就要求剪辑师对于拍摄素材进行取舍、连接，加上声音与画面的配合，挖掘镜头与镜头之间的衔接，以及镜头长短变化和画面造型的搭配，使观众自然地接受视听语言的表达方式。比如，在交叉剪辑、快速剪辑中体会到"最后一分钟营救"的紧张和刺激，或者在舒缓平和的声画表达中品味到画外之境、言外之意。

作为一种制作手段，电影的剪辑和电视的剪辑的基本原理、技巧和方法是类似的，具体的技术操作在早期因为胶片和磁带的介质差异而泾渭分明，但是随着现代数字化技术的发展、成熟，正在呈现几乎完全趋同的态势。

第二节　　剪辑原理

一、剪辑的逻辑

不论何种影视作品，在剪辑时都要考虑镜头衔接、场景转换和段落构成的逻辑性。这种逻辑性主要指的是生活的逻辑和心理的逻辑，具体包括故事情节的发展逻辑、人物事件的关系逻辑及时间空间的转换逻辑等。影视剪辑的逻辑也可以视为镜头组接的连续性和联系性。连续性指的是画面造型因素和拍摄对象动作的连续；联系性指的是戏剧内

容上的有机联系。连续性和联系性是互相依存的。画面造型因素和拍摄对象动作承载着戏剧内容的变化，而戏剧内容的表现依赖于画面造型因素。经过剪辑后，每个镜头的主体动作与情节时间的发展是否连贯完整，主要取决于镜头组接的连续性和联系性是否合理恰当。

1. 符合生活的逻辑

镜头组接的依据，首先是要符合生活的逻辑。任何事物的发生演变都有其自身的逻辑。比如，朋友见面时打招呼、聊天、告辞，这是一个完整的动作过程；草木历经春夏秋冬，从发芽开花到枝繁叶茂，再到硕果累累，最终叶黄花落，这是事物发展的自然过程和自身规律。影视剪辑必须首先符合这些生活常识上的逻辑。先告辞、再聊天，先结果、再开花，都违背生活与自然的逻辑，那样的组接肯定会让观众感到莫名其妙。

生活的逻辑也可以从纵向和横向两个维度来进一步分析。

在叙事性的段落中，将动作和事件的发展过程流畅清晰地剪接出来，必须注意纵向的时间和空间的连贯，这就是纵向的生活逻辑。首先，动作和事件的运动发展，必然会包含线性发展的时间因素，这是造成镜头连贯感的主要因素，比如，前面所讲的会面过程，告辞之后再聊天的镜头组接直接就破坏了生活中正常的线性时间流程，所以肯定给人不连贯的感觉。根据完形心理学的解释，符合正常生活逻辑的两个镜头，如果两者有联系的可能，那么即使中间有空白的省略，观众也能根据自身的生活经验自动"填补、缝合"，从而主动完成意义的建构。

其次，空间的连续性也是剪辑时应当注意的问题。影视作品的镜头组接常常在大幅度的空间跳跃中建立起连续、统一的空间感觉。根据表现内容的不同，空间连续可以分为统一空间连续和相似空间连续。统一空间指的是一组镜头应当发生在同一个特定的空间范围内，这种空间的统一感往往可以在"定场镜头"的诱导暗示，或通过环境和参照物的对比暗示中获得。在空间风格类似的一组镜头中，只要有"定场镜头"，观众就会感到是统一的空间。即使没有"定场镜头"，观众也可以通过场景中人与人、人与物的相互参照，来得到统一场景的判断。在影视作品中，常常用不同空间拍摄的镜头来变现统一的空间。比如，在国外拍摄外景，而人物活动镜头在国内影视基地内或摄影棚内搭景拍摄。外景镜头和内景镜头组接起来之后，观众就很自然地感觉到故事发生在国外，这就是利用了人们先入为主的错觉。这其中也包含相似空间的连续运用。有些情况下，要表现同一时间点上不同对象的各自状态，如果要使观众不产生视觉上的跳跃，就要注意环境空间的相似性。

在时空方面的纵向逻辑之外，生活中还存在一些横向的逻辑关系，如因果呼应关系、并列关系、冲突关系等。镜头组接时，将这些横向联系的事物跳接在一起，虽然没有统一的时空，但是因为符合生活逻辑，就不会引起观众的理解障碍。

因果呼应关系：由原因引出结果，或者一个动作或时间往往会引起相呼应的反应，

这是观众欣赏作品时的自然逻辑取向。比如，扣动扳机接命中与否，惊恐万状接恐怖画面，两人聊天采用频繁反拍，这些就是常说的"反应镜头"。

并列关系：在同一时间同时发生的相互之间有内在联系的事情。比如，《泰坦尼克号》中撞击发生后，船体断裂时旅客各种逃生的惨状，剪辑师几乎把每个角落发生的场景都一一罗列，所有镜头都被置于生死存亡的那一刹那，观众自然会把这种看似无序的组接视为历史事件的还原。

冲突关系：生活中充满了矛盾和冲突，这就是生活自身的逻辑。不同时空镜头的队列组接，表现的就是这种逻辑关系。比如，好莱坞叙事结构中经典的"最后一分钟营救"，交叉快速剪辑将冲突双方（或者更多）的动作对比组接，从而将冲突的情绪渲染得淋漓尽致。

2. 符合心理的逻辑

人们往往会利用观察世界的习惯来观看影视作品，所以影视画面应该尽量地符合人们在环境中保持或转移注意力的特点，以此来满足观众的视觉期待和感知需求。前面讲到的生活逻辑其实属于心理逻辑的范畴，因为如果画面组接违反了正常的生活逻辑，那么也一定会违反观众的心理逻辑。一般而言，镜头组接的先后顺序，最基本的功能是为了满足观众看清楚动作和事件发生、发展的需要，镜头景别的变化是为了模仿人们观察外部世界时的注意力转移，镜头长度的变化决定着观众视觉刺激的强度，拍摄角度的变化则满足了人们多角度、多视点观察事物的需求。除此之外，还要考虑到观众对于情绪、情感、节奏的审美体验。由此可见，组接的技巧是由人们观察和感受周围世界的一般规律所决定的。

了解画面内容是观众欣赏影视作品时的基本要求。镜头的排列顺序、景别、时长等因素都是为了满足人们了解画面内容的需要。人们对客观事物的认识总是循序渐进的，是有一定规律可循的。当人置身于一个充满活动的场景时，其视线不会始终固定于整体或某一局部，而注意力总是被好奇心和客观事物本身的有趣点吸引，本能地不断转换方向和调整距离。观众都会有选择地注意、有选择地记忆主要情节，关注与自己相关的或者感兴趣的部分而忽略次要部分，但同时，人们观察事物在某些程度上又总会有一致性的要求，所以镜头的组接就是要注意以人们日常的视觉心理和思维方法为依据，组织安排镜头，让观众看清动作与事件的面貌，准确了解画面内容。比如，在故事片剪辑时，每个场景的拍摄和剪辑都必定需要一个定场全景的镜头，这样在前后的分切组合中才不至于让观众产生环境、方位、人物关系错乱的感觉。

二、组接的技巧

镜头的组接要符合生活逻辑和心理逻辑，首先就要让镜头转换得平稳、流畅、不留痕迹。要做到这一点，就要准确运用镜头过渡的艺术表现技巧。对此，尤特凯维奇在著

作《银幕上的人》中曾有如下表述：

"一、从一个'景'循序渐进地转到另一个'景'，是观众感受蒙太奇因素最为柔和的方法。我们应该谨慎地处理从半身到中景和从中景到全景等等的转换，并且在必要的时候，应该消除这个循序渐进的手法，来达到必要的节奏效果和视觉效果。"

"二、从一个'景'转到另一个'景'时，必须在演员或拍摄对象的动作上做好衔接切口。"

"三、必须仔细地注意各个画面内按照场面调度进行的那些动作（进出画面，走近或离开摄影机的动作），彼此之间是否一致。"

"四、一般说来，镜头应该按照画面内的运动方向来衔接。如果破坏这样的规则，确能造成强烈的蒙太奇效果，但必须事先考虑周密，使前后一贯……"

"五、镜头之间不仅可以按照画面内的运动来剪接，而且可以按照画面本身（移动着的摄影机）的运动来剪接。只要摄影机运动的速度和方向相同，即使摄影对象多么不同，也同样可以将这些镜头衔接起来。如果摇镜头或移动的摄影机在运动的速度和方向上不一致，那就势必引起观众视力上不必要的疲惫。"

"六、同样，也不可忽视按照速度来剪辑的可能性。即使一些非常不同的拍摄对象，只要用同一速度拍摄下来的话，还是比较容易剪辑在一起的。"[1]

尤特凯维奇在这里所论述的组接技巧主要是叙事剪辑中的实践经验，几十年之后，这些镜头组接理论大部分还没有过时，因为它们反映的是最原始、最自然的镜头组接规律。在影视理论与技术高度成熟、观众影像解读能力普遍提高的今天，镜头组接的主要技巧其实可以归纳为最简单的一条：不产生视觉跳跃和理解障碍。镜头转换的基本要求就是要在转换过程中让人感到自然、流畅、连贯，除了情节内容的特殊需要外，不能产生视觉的断裂感、跳跃感和艰涩感。

视觉的连贯和跳跃感，是人的一种很微妙的心理现象。画面与画面的连接，本身就是形象的中断，但不同的组接方式，会产生连贯的或跳跃的不同视觉感受。比如，从某个人物的全景过渡到中景，本身是大幅度的空间位移，主体在画幅中的比例发生了明显变化，却能给人以视觉连贯的感受；然而，相同背景中的主体错位（如停机再拍），尽管只是小幅度的位移，却会造成明显的视觉跳跃。为什么会产生上述现象呢？格式塔心理学（"完形心理学"）对此做出了较为合理的解释：人们视觉对"形"的感受，是一种知觉对"形"的组织和建构。"形"是由点、线、面、影调、色彩等各种要素组成的，但它不是各种要素的简单相加，而是一个完全独立于这些要素的全新的整体（格式

[1] 尤特凯维奇：《银幕上的人》，史敏徒，译，北京：艺术出版社，1956年版，第109－110页。

塔）。也就是说，对格式塔而言，部分不能决定整体，而整体的性质对部分的性质有重要的影响。格式塔心理学还发现，人们最容易接受最规则（和谐、统一）和最简单明了的形态（如圆形、三角形、矩形等）。根据这种心理，人们会对不符合这一规则的形，表现出强烈的改造趋势，一方面放大或扩展那些符合规则的格式塔的特征，另一方面校正那些妨碍简洁规则的特征，通过知觉经验的组织，使其成为一个格式塔整体。镜头组接的视觉连贯，比如，同一场景中，全景、中景、近景、特写的组接，从格式塔整体性讲，是一种统一、和谐的形态，就像相随的线一样，会被认为是一种动作的暂时中断，而在人们的知觉经验中它们又很容易地被组织成了一个整体。

在同一表现场景中，观众的注意中心处于连续递进状态，虽然有较大幅度的空间位移，却能给人以视觉连贯的感受；相反，在相同背景中的主体位移（如停机再拍），虽然位移幅度很小，却因不具有统一、和谐的性质，被人们视为两个格式塔，使注意中心呈现出明显的跳跃状态。这种知觉经验，被格式塔心理学解释为一种能动的自动调节，即机体本能地追求内在平衡的倾向。当非平衡结构出现时，会破坏内在平衡，从而引起极大的心理作用来重构被破坏了的平衡。在上述两种镜头的转换中，前者注意中心呈递进状态，人们的知觉经验易于构建和组织新的平衡；而要将后者组织成一个整体时，给人的感觉是相当艰难的。

可见，在镜头的转换中，视觉的连贯并不是简单的画面意义上的连贯，而是观察者运用自己已有的知识和经验填补空白的一种感受的完整。在镜头转换的过程中，为了保持视觉连贯，应注意以下几个因素。

1. 形态因素

被摄对象的形态特征，是影响视觉连贯的重要因素。形态包括人的动态、物的形状、线条的走向、环境景物的轮廓等。在两个镜头连接时，主体形态相同或相似，容易获得视觉的流畅感。比如，常见的汽车轮与自行车轮、大门与小门相接，就是利用相似形态的转换。人物活动中的镜头转换，主体所处的位置很重要。相同主体的画面衔接，主体应在画幅的同一区域，若在画幅两侧变化，会使观众的视觉注意力来回跳动，产生不连贯感。

从形态因素看，造成视觉跳跃感的原因可能在于：相邻的两个镜头中，被摄主体的形态差别太大；在没有对应关系的情况下，上下镜头的主体在画面中的位置相反，有违"区位匹配"原则，从而造成观众视觉注意力的跳动；视线或方向明显的匹配错误、轴线的混乱造成视觉的不适。

2. 动态因素

动态因素包括画面内主体的运动、摄影（像）机的运动、不同主体的运动等。视觉连贯的话，产生于这些运动所造成的动势流程能够顺畅地进行，一旦动势流程明显地中断，动作便失去了它原有的节奏，从而产生视觉跳跃。从动态因素看，造成视觉跳动

感的原因在于：运动方向不一致（包括内部、外部运动），造成视觉的不适；镜头的运动速度明显不同，或动静转换突然出现；在动作的切换中，动作出现明显的重复或间歇。

3. 其他造型因素

除形态、动态外，其他的一些造型因素也直接影响着视觉连贯感，比如：

(1) 拍摄角度。视角的正、侧、俯、仰及视距的远近（景别），这些变化对视觉的连贯也有重要影响。在对同一主体分切组合时，景别的变化一定要大。景别变化太小，会让观众感觉好像是摄影（像）机在抖动或原地停机再拍，而不是有意识地切换。由于种种原因景别变化不大时，就应选用拍摄角度变化较大的镜头，一般情况下这样的角度变化，在不越轴的前提下应在45°以上。

(2) 影调。上下镜头尽管形态、动态相似，但由于影调反差太大，仍会给人以较强的视觉跳动感。在这种情况下，应有过渡性的镜头去缓冲视觉的跳跃。

(3) 色彩。色彩的跳跃，一般来说对视觉的影响不如上述因素那么强烈，但在同一组镜头中，特别是连续动作或同一空间范围的镜头转换时，还是要尽量保持色调的和谐、统一。

对纪实性的节目来说，由于现场情况的多变、素材来源的复杂和所用设备的技术差异，色调和影调常常难以统一。为了使剪辑流畅，除尽可能地将色调和影调相近的镜头集中使用，以降低剪辑带来的视觉差异外，通常还采用以下方法：以让观众明确感受到空间的改变、时间的转移等方法，尽可能地使上下镜头色调、影调的改变获得相应的依据和必要的暗示；通过剪辑技巧在镜头切换的瞬间把观众的注意力吸引到其他方面，如画面内部或外部的强烈运动、景别的突变等，弱化色调、影调骤变造成的视觉突兀；利用特技，如淡出淡入、叠化等，使色调、影调变异较大的上下镜头之间有一个缓冲过渡。

三、剪辑点的选择

前后相连的两个镜头的交接点就是剪辑点，所有剪辑都离不开剪辑点。在剪辑工作中，何时剪、何时不剪是非常重要的问题。并不是所有的镜头都要掐头去尾，如果节奏和情感需要镜头的完整性，那就应该谨慎地在前一个镜头的末尾和后一个镜头的起始位置各自找到最合适的一帧画面，在这两帧画面的拼接处形成一个剪辑点。所以，剪辑点的选择是剪辑师需要解决的首要问题。

(一) 内部运动剪辑点

画面内部运动，包括人物的动作（形体的和心理的）、物体的运动。由于单个镜头的视角、视距都是固定的，剪辑点主要是根据上下镜头中的主体动作是否流畅、自然来进行选择。因此，我们将画面内部运动剪辑点的选择称作"动作剪辑"。此间有两种情

况：一是相同主体的镜头衔接；二是不同主体的镜头衔接。

1. 相同主体的镜头衔接

在主体不变而动作较明显的情况下，为保证画面的连贯性，镜头的转换与主体动作的转换应取得一致。画面内主体在大动作转换的瞬间，会产生一个"动作的剪辑点"。准确地把握住这个"点"，将剪辑点隐藏在主体动作之中，可以使镜头的转换不留下任何痕迹。这是因为，观众的视线最关注的是运动中的主体，当主体的运动明显地发生变化时，观众的注意力会被运动变化吸引而相对忽视剪辑的存在。

在主体位置固定的情况下，姿态变化则是主要的动作转换，其动作剪辑点就在这姿态变化的过程中。如抬头、转身、坐着的人站起来，都是姿态的变化。在这种情况下，前一个镜头应在动作中切断，下一个镜头也须在动作中开始。这样，可以使画面转换非常平滑，不会在转换的一刹那给观众以扑朔迷离之感。

主体移动的镜头和同一主体固定不动的镜头的相互转换，其动作剪辑点在动作显示停止或开始倾向的那一瞬间。比如，前一个主体移动的镜头是一个人向花盆走去的小全景，下边接这个人站着赏花的中近景，其剪辑点应在他刚刚止步行将完成站定动作前的瞬间，或在他完成动、静转换后再接站着赏花的镜头，前者是动接动，而后者为静接静。相反，如果上一个镜头是站着赏花的中近景，下一个镜头接人离开花盆的小全景，其动作剪辑点则在此人离开的动作刚刚显示出来的那一刹那，这是动接动。

在两个不同景别镜头短促的动作转换中，动作剪辑点通常是在靠近景别较大主体较小的镜头一边，即将动作转换过程中较多的帧数留给视距较远的镜头。比如，一个人转身的时候，镜头由中景转换成近景，那么，这个人转身过程的 2/3 以上应保留在中景画面中。假如是 90° 的转身，那么中景画面中至少应保留 60° 的动作过程。这是因为远视距的画面动作幅度相对较小，需要较长的感受时间。

上述情况，是用不同景别、不同角度的分切镜头表现完整的动作，这样的动作严格受到时间因素的制约。这种情况更多地出现在电视剧、广告等节目的剪辑中，因其在前期拍摄时已经将连贯的运动（动作）进行了分解，后期剪辑时只需再将动作重新组合还原即可。

还有一种情况，一个完整的动作是由若干动作片段组合而成的，组接时省略了一些中间过程，这种组接一般有如下两种处理方法。① 在一个动作的某一停顿处切断，再从下一动作的停顿处（另一动作开始前）切入，省掉中间的一段动作。比如，某人在书架上找到一本书走到另一处停下，这就是一个动作的暂时停顿，下一个镜头切到他翻书阅读，或在另一处又抽出一本资料，这都是另一个动作的开始，都能建立起一个连续的动作。② 利用插入镜头使两部分动作联系起来。比如，上边讲到的画家作画，前一个镜头落笔开始作画，插入一个画家的面部特写或饱蘸颜料的画笔的特写镜头，下一个镜头是画作差不多完成了。

2. 不同主体的镜头衔接

把不同的运动主体或同一主体不同时空的运动组接在一起，这是纪录片和专题片中常见的情况。使不同主体的运动相接产生顺畅感，要注意以下几个因素。① 要注意主体运动的动势。在相邻两个镜头组按时，要使两个主体运动的走向自然和谐。向同一方向运动的两个主体，要保持同一的动势方向。曲线运动的主体，要使动作的曲线在上下镜头间保持连贯。② 要注意主体动作形态的相似。比如，舞蹈演员练功，从某人跃起切换到另一人跃起的动作，滑冰运动员旋转切换到另一人旋转的动作，都是利用主体动作的相似在运动过程中切换的。③ 要注意画面位置的相同。要让上下镜头中的运动主体保持在画面的同一区域，以获得视觉流畅的效果。

（二）运动范围

被摄主体在画面空间中运动范围的大小，直接影响着画面的时空关系。这种时空关系常见的有以下几种情况。

一是不出画不入画。主体在同一空间范围活动的段落、为了保持统一的空间感，一般都采用"不出画不入画"的剪辑方法，即上一镜头结束时主体在画面中，下一镜头开始时主体仍在画面中，镜头的变化只代表视点的变化，这样能够保持屏幕上空间的统一感和时间的连续感。

二是出画入画。这是指主体离开画框或进入画框。出画意味着主体离开了特定时空而进入一个自由的时空，入画则意味着主体进入一个特定的时空之中。出画入画，时空转换既简洁又顺畅，这是影视时空转换的一种常用方法。表现大幅度的空间变化时，比如，从局部的小办公室到繁华大街，从喧闹的都市到宁静的乡村，从小小的家庭到宏观的社会等，常常让被摄的人物从前一个环境走出画面，再从下一个环境进入画面，完成空间的大幅度转换。

三是出而不入或入而不出。有时在表现一个空间的运动时，为了表现明显的空间省略关系，也用"出而不入或入而不出"的方法。但一般都要在前一个镜头中用较大景别交代空间环境和动作方向，而在后一个镜头里也要有动作的目的物。所谓"出而不入"，就是前一个镜头的主体出画面，而后一个镜头的主体已在画面中；所谓"入而不出"，就是前一个镜头的主体在画面中，而下一个镜头的主体从画外入画。这样的组接方式，不入画或不出画的被摄主体最好处于运动中，这样，主体动作的动势便能使空间的转换更加统一、和谐。

四是遮挡主体。即将剪辑点选择在主体在画面中消失的瞬间，这也是转换时空的一种画面组接方法。利用某些自然景物，如行人、车辆、障碍物等，将被摄主体遮挡住，造成视觉注意力的暂时分散，在"无意"中将不同的时空巧妙地联系在一起。

另外，剪辑点还可选择在镜头出现黑画面（黑场、黑屏）的瞬间，利用屏幕信息量趋于零、兴趣值最低的一刹那转换镜头。

(三) 运动速度

主体运动的速度,是动态组接时衔接内部动作和外部运动的一个极为重要的因素。这里包含三方面的内容:主体自身的运动速度、镜头转换的速度、摄影(像)机运动的速度。把握动态进行组接,最基本的原则是等速连接。上下镜头以运动速度的近似,给人以平稳、流畅的感受。

(四) 动静组接的剪辑点

在动态画面与静态画面之间取得微妙的平衡或获得极大的艺术张力,能够体现出导演与剪辑师的艺术感悟能力与艺术创造能力。按照排列组合的方式,运动镜头与静态镜头之间的组接关系有静接静、动接动、动接静、静接动等四种形式,其中,最安全的组接形式应该是静接静、动接动。

1. 静接静

① 固定镜头之间的静接静。固定镜头,其外部形态呈静止状态,但画面内的被摄主体可能是静止的,也可能是运动的。因此,两个固定镜头之间的静接静,就具有两层含义:静止物体之间的组接,或者动静之间的组接。对于静止物体的组接,如建筑物接建筑物、绘画作品接文献资料等,镜头的连接主要由内容的因素和造型的因素来决定。另外一种固定镜头相接,其中一个镜头中的主体是静态的而另一个镜头中的主体是运动的,在组接时要寻找动作静止的时刻,也就是在主体完成由动到静的转变时切换,这也是静接静。② 运动镜头之间的静接静。两个运动镜头相接,如果前一个镜头需要保留落幅,那么后一个镜头应从起幅的静态画面开始,这是静接静。假如相邻的两个镜头运动方向不一致,更须保留前一个镜头的落幅和下一个镜头的起幅,即在前一个画面稳定下来之后和下一个画面开始运动之前转换,这也是静接静。

2. 动接动

推、拉、摇、移、升降、变焦距等外部运动镜头,其画面中的主体可能是运动的,也可能是静态的。这类动态镜头的组接更要注意节奏的把握,具体地讲,应注意以下几个问题。① 上下镜头的运动方向和速度应尽量保持一致,使运动节奏不至于产生明显的变化,以确保叙事的流畅。当然,在表现烦乱、混杂的情况下,也可运用交叉运动的组接方法。比如,表现敌对双方混乱的械斗场面、车水马龙的繁华街道等,可以将反向运动或快慢运动的镜头交叉组接,这是内容对节奏的特殊需要。② 连续运动的镜头,可在运动过程中转换,即去掉前一个镜头的落幅和下一个镜头的起幅,在运动中组接。③ 综合运动要注意主体动作的动势趋向和主体在画面中的位置,把握住主体运动、摄影(像)机运动和造型因素来有机地选择剪辑点。④ 视点固定的两个镜头相接,如果两个镜头中的主体都是运动的,切换点可选在第一个镜头的动作过程中,后一个镜头在动作过程中开始。⑤ 巧用"半截子"镜头,动接动还有一种被称为"半截子"镜头的

组接手法。根据内容的需要，为了加强节奏气氛，将两个主体运动的镜头切成数段交叉组接，以快速交替和积累的效果，增强动感。

3. 动静相接

运动镜头与固定镜头之间动接静或静接动的处理，要注意以下几点。① 利用主体运动的动势，把镜头的运动与画面内主体的运动协调起来。② 利用画面内运动节奏的变化，使动与静自然地转换。比如，要表现"竹喧归浣女，莲动下渔舟"，可以先用一个固定镜头交代一片平静的荷塘，微风拂过，掀动荷叶莲蓬，或村姑划着小舟驶入画面，打破了原有的宁静，画框虽然保持静态，但画内实现了由静到动的转换；后面的镜头可以接姑娘们采莲的运动镜头，这样由静到动，就不露一丝剪辑的痕迹了。

四、转场的处理

一部完整的影视作品由多个情节的段落组成，而每一个情节则由若干个蒙太奇镜头段落（或称"蒙太奇句子"）组成，同时每一个蒙太奇镜头段落又由一个或若干个镜头组成。所以，情节之间、段落之间、镜头之间都存在如何连接的问题，这种连接一般涉及场景的转换，又称"转场"，因此转场既可以出现在情节段落之间，也可以出现在镜头与镜头之间。

恰到好处的转场特效能够使不同场景之间的视频片段过渡更加自然，并能实现一些特殊的视觉效果。转场的方法多种多样，但通常可以分为两类：一种是用画面附加技巧的手段转场；另一种是用镜头的自然过渡转场。前者也叫"有技巧转场"，是一种分隔式的转场；后者又叫"无技巧转场"，是一种连贯式的转场。在进行场面转换的处理时，如果上下内容之间有较直接的联系，虽然上下两组镜头的内容有差别，但没有明显的意义上的隔离，就应利用画面的相似性、内容的逻辑性、动作的连贯性来连接上下段落，这就是无技巧转场。在叙事段落间的转换或者具有较明显意义差别的蒙太奇段落的转换时，则应在加强心理隔断性的同时，减弱视觉的连续性，形成"另起一段"的效果，利用定格、突变、两极镜头等方法，造成明显的段落感，这就是有技巧转场。一般来说，影视画面时空的转换和情节的转换都可能需要转场的介入。

（一）有技巧转场

电影被发明以后不久，有技巧转场就开始被广泛使用了。比如，20世纪二三十年代的无声电影中在一场戏的结尾时用淡出来表现，一场戏的开始时用淡入来表现。有技巧转场随着电影的内容和形式的发展越来越丰富，最后形成了当今影视作品中的各种附加技巧。常见的有技巧转场包括淡入、淡出、化入、化出、划入、划出、切入、切出、叠印、多画面和定格等，观众在镜头、场景、段落之间都可以清楚地看到具体的转场形式。有技巧转场是影视作品结构和影视表现形式的重要组成部分，直接关系着影视的时

空变化、时空省略、时空延伸、场景转换等一系列蒙太奇语言的准确性。[1] 有技巧的转场和剪辑在影视片中可以弥补拍摄时的不足与失误。比如，时空不合理、场景转换生硬等都可用画面技巧来解决。但是画面技巧不可随意使用，要根据影视片的题材、风格样式合理运用，使技巧为内容服务。转场技巧种类繁多，特别是电视的发展，使技巧越来越新颖别致，常用的技巧有以下几种。

1. 淡入淡出

淡入淡出又称"渐显渐隐"，一个画面逐渐隐去，下一个画面逐渐显现出来，这种技巧一般用作大段落的间隔，能表现较长的时间过渡和较大的意义转换。从造型效果看，用这种方法转换，使人感觉比较柔和。从心理感受看，"它有时候像文章里的一个破折号，有时又像一个未完的句子后面的一串圆点，有时又像一个告别的手势，有时又像在跟某样东西永远告别前忧伤的凝视。但是，它永远象征着时间的消逝"[2]。

2. 叠化

叠化是将渐隐渐显的画面相叠的场面过渡技巧。此法较多地用在属于同一层次、同一内容或有内在联系的相邻段落间，以省略过程、压缩时间。在当代的电视节目中，这种方法还较多地用于蒙太奇句子内的镜头组接上，产生流畅的视觉效果。用叠化转场，观众所感受的时间的推移，是由导演暗示出来的。正如贝拉·巴拉兹所说："它既不表现、也不再现时间的消逝过程，而只是暗示。"[3] 当然，也不排除不同时空的连接，通过叠化，可在时空跨越的过程中形成"转折语"，观众会意识到下边将有新东西出现，从而激发起期待的情绪。此外，这种技巧还常常用于回忆、想象、梦境、幻觉等段落与现实段落的过渡。在这种情况下，使用特写镜头化出效果最佳。

3. 定格

第一段的结尾画面做静态处理，使人产生瞬间的视觉停顿，接着出现下一个画面，这比较适合于不同主题段落间的转换。

4. 空镜头转场

当情绪发展到高潮的顶点以后，需要一个更长的间歇，使观众能够回味作品的情节和意境，或者得以喘息，能稍微缓和一下情绪。在这种情况下，单纯用淡入淡出或者叠化、定格等处理手法是不能奏效的，需要安插一段具有一定长度的"空镜头"来结束这一段落。空镜头转场是用镜头情绪的长度来获得表现效果、增加艺术感染力的。

(二) 无技巧转场

无技巧转场，又称"切"或"硬切"，它不用技巧手段来"承上启下"，而是用镜

[1] 傅正义：《实用影视剪辑技巧》，北京：中国电影出版社，2006年版，第86页。
[2] 贝拉·巴拉兹：《电影美学》，何力，译，北京：中国电影出版社，1982年版，第129页。
[3] 贝拉·巴拉兹：《电影美学》，何力，译，北京：中国电影出版社，1982年版，第132页。

头的自然过渡来连接两段内容，这在一定程度上加快了影片的节奏进程。无技巧转场实际上是伴随着电影的诞生而出现的，只是后来随着影视技术的进步，逐步让位于有技巧转场。但是近年来，故事片基本摈弃了有技巧的转场手法，时空的转换、段落的过渡都用直接切换来实现，体现了观众返璞归真的审美变化。虽然无技巧转场没有明显的画面附加技巧，但并不是说无技巧转场没有技巧性，更不是说无技巧转场可以随意剪辑，任意组合。恰恰相反，无技巧的结构形式与剪辑方法，具有高度的艺术技巧性。如何使用无技巧转场则需要较高的技巧，在某些程度上甚至可以说无技巧转场是影视剪辑的最高层次和要求。从影视创作的整体性来看，无技巧转场的技巧性渗透在从分镜头到拍摄直至剪辑的影视艺术创作的全过程中。无技巧转场的常用手法如下。

1. 相似、相同主体转场

室内环境中，镜头推成某一图案的特写，从相同的图案特写拉开，已是野外，这是利用主体的相同转换了场景。比如，一个人走出门去，下一个镜头是另一场景中的门，这是利用造型的相似顺利地转换了时空。

2. 主观镜头转场

"主观镜头"是指那些借影视片中人物视觉方向所拍的镜头。用主观镜头转场，是按照前、后两个镜头之间的逻辑关系来处理转场的手法之一。比如，前一个镜头是片中人物在看，后一个主观镜头介绍他或她所看的目的物或场景，下一场就由此开始。在故事片中，要求上一个镜头与下一个负责转场的主观镜头之间存在逻辑关系，如因果关系、平行关系、转折关系等。

3. 特写转场

这是运用特写镜头的显豁作用，来强调场面突然转换的手法。这种转场就是前面的镜头无论是什么，后一镜头都从特写开始。特写能够暂时集中人的注意力，使人不至于感到太大的视觉跳动。在纪录片或专题片中，特写常常作为转场不顺的补救方法来使用。

4. 动势转场

利用人物、交通工具等的动势的可衔接性及动作的相似性作为场景时空转换的手段。

5. 承接转场

这是按逻辑性关系进行的转场，就是利用我们的影视节目两段之间在情节上的承接关系，甚至利用悬念，借用两段之间相接的两镜头在内容上的某些一致性来达到顺利转场的目的。

6. 隐喻转场

这是运用对列组接来达到转场目的的一种手法，它充分发挥了影视艺术蒙太奇的作用，富有意义。

7. 声音转场

用声音与画面结合达到转场目的，有的用故事片中的对白、台词转场，有的用解说词、歌词转场。另外，画外音、画内音互相交替的衔接把发生在互相关联的两个场地紧密交织在一起。

近几年来，我们看到的许多采用无技巧剪辑方法和结构形式的优秀中外影视片，它们在艺术上的成功足以说明无技巧转场和剪辑具有高度的艺术技巧性。但这并不是说，传统的有技巧转场和剪辑就一无是处。目前，在国内外的影视片中，有技巧剪辑与无技巧剪辑两种方法相结合的运用更为多见，所以方法本身并无优劣、高低之分，适合影视片内容、题材、体裁、风格样式的方法才是恰当的方法，不论运用哪种方法，都要根据影视片的内容、情节、风格样式采用恰当的剪辑方法来处理。

第三节　多片种剪辑

影视作品的片种不同、内容相异、各具特色，自然要求影视剪辑必须有所区别地进行，切忌用一个模式处理。影视剪辑师在创作时应该事先认真研究各个片种的基本性质和基本任务，根据性质决定影视片的结构方式，依据任务选择影视片的表现形态。也就是说，要根据不同种类的影视作品，有针对性地运用不同的剪辑手法。这里强调的"针对性"，就是要灵活运用独特的适合的蒙太奇技巧，促使影视片从内容到形式的和谐、统一，使不同片种的影视作品达到其应有的艺术效果。本节将对故事片和纪录片剪辑的操作技巧及异同进行简略论述。

一、故事片（剧）剪辑

本章第二部分论述的剪辑原理，主要以故事片为参考对象。从理论上说，故事片（剧）剪辑运用的理论与技巧最全面，而纪录片则由于拍摄素材和表现主题等因素，在剪辑手法上另有侧重。

1. 简单的叙述式组接

简单的叙述式组接，就是用几个最简单的画面语言讲清楚一个动作过程或一个事件的概貌，重在建立起动作的连续。这是影视故事片（剧）剪辑中最常用的形式。这种剪辑形式受到两个因素的制约：一是时空的统一性；二是运动的完整性。经过分切组合，展现在银幕（屏）上的时空，是再造时空；在这再造时空中的运动过程，亦非现实意义的运动过程。因此，当我们选用简单的画面语言表现一个动作过程或事件的概貌时，为了达到叙事的真实可信，必须注意时空的统一。

空间的统一。影视艺术的空间表现有两种情况：一种是直接再现现实空间，即利用

摄影（像）机的再现功能，通过长镜头或景深镜头，将动作本身及其所处的空间环境直接地、完整地再现出来；另一种是组合式的构成空间，即通过对动作的分切组合，创造出一个完整的空间构成的印象。简单的叙述式蒙太奇的空间构成，应以实际动作的空间范围为依据，始终保持局部与整体、动作过程的这部分和那部分的空间联系，使动作过程与空间环境形成有机的整体，不因分切组合而破坏现实空间的真实性。

时间的统一。在分切组合中，由空间变化所表现的动作过程，总是伴随着线性发展的时间流程的。当动作过程转化为屏幕的叙述时间时，这时间因素就具有了可逆性。在统一空间中分切、拍摄一个动作流程，颠倒其中的某一段，有时不会破坏动作的连续感，但是，这种可逆性又必须以整体的连续性为前提。

简单的叙述式组接，一般都采用循序渐进的组接方式，比如，从整体逐渐过渡到局部，顺序地展示某一连续的动作或事件的过程。对动作来说，先用远视距的画面建立起动作的整体概貌，再逐渐靠近，强调动作的细节和实际意义；对事件而言，则先以远视距的画面交代环境概貌，再逐步将观众的注意力引向局部，突出细节。

2. 复合的叙述式组接

复合的叙述式组接，可以由几个简单的叙述蒙太奇组成，也可以用插入、切出镜头的穿插组成；可以用顺叙的方法，也可以用倒叙、插叙的方法。它是在简单叙述组接的基础上生发、变化，用一组镜头来介绍一个事件（或其部分）的发展过程和全貌。一个复合的叙述式组合，在表现同一主体在多个环境活动时，要注意时空转换的顺畅。同简单的叙述式组接一样，复合的叙述式组接均以叙事为主要目的。因此，在注意动作过程和事件发展因素的同时，还要考虑到逻辑的、戏剧性的与造型连贯的因素，使叙事准确、完整、顺畅。

故事片（剧）剪辑的主要目的是剪出戏来。这里的"戏"，不仅仅指的是运用剪辑手段表现戏剧性情节，还包括通过剪辑手段进行电影化处理所获得的良好艺术效果。核心内容是人物形象的塑造和剧情的表现。只有充分发挥剪辑人员的想象力和创造力，准确、合理、熟练地运用各种剪辑手段，才可能真正"剪出戏来"，而不使故事片流于平庸、板滞、肤浅，无"戏"可看。"剪出戏来"，是对故事片（剧）剪辑的最基本要求，在一定意义上讲，也是故事片（剧）剪辑的主要特点，是故事片（剧）剪辑人员在艺术上应有的追求。

总体来看，故事片（剧）剪辑应该把握以下三个方面。

（1）筛选素材。拍摄获取的影片素材中，表演到位、拍摄无误、符合剧情的高质量镜头，是剪辑的首选素材。挑选完可用素材之后，最好能够按照场次对素材进行分堆，对于可以重复使用的空镜头素材也要注意专门保存，以供粗剪时调取。

（2）组织结构。故事片（剧）讲故事，最重要的就是故事的整体结构和局部的戏剧结构，剪辑人员应该根据剧本与导演的编排顺序，安排条理清晰、合理适当的结构来

体现主题，注意镜头组接的逻辑性、场景转换的连贯性、时空关系的合理性及视听语言的艺术性。

（3）掌握节奏。节奏包括故事片（剧）的内部节奏和外部节奏。掌握节奏，应特别注意人物的情绪、感情、动作、言语（通过演员的表演）对节奏的影响，以及画面造型和声音的构成对节奏的影响。

二、纪录片剪辑

前面说过，剪辑是影视艺术作品生产过程中的"第三度创作"，对一部纪录片来说，剪辑的地位和作用可能更加突出。故事片（剧）素材一般都是按事先创作的剧本，逐个镜头、逐个场次地进行组织拍摄的，因此，这些素材本身都已经具备了一定的结构性质（如情节的架构、演员的表演、场面调度、美工设计等）。纪录片则不然。即便在拍摄前进行了周密的事先准备，一个纪录片导演仍然不可能也不应该对工作现场进行完全的操控，在拍摄过程中各种自发的偶然因素随时随地会出现，会干扰和改变原有的工作计划。因此，纪录片的架构往往是在剪辑台上才得以最终成型的。同样的素材，经过不同方式的剪辑处理，可以出现完全不同的结果。所以，纪录片的剪辑一般是在导演密切指导和控制下完成的。需要注意的是，很多纪录片导演其实都是首席摄影（像）师，同时也是剪辑师。

纪录片的剪辑方式依据其基本功能大致主要可以分为两种：叙事性剪辑和表现性剪辑。

1. 叙事性剪辑

叙事性剪辑，就是根据纪录片的叙事要素对素材进行分类、裁剪和编织，力求把作者所要表达的叙事因素（事件的发展脉络、人物的关系、空间的性质等）通过最有效的途径以最恰当的组合传递给观众。实际上，纪录片的叙事性剪辑和故事片（剧）的剪辑非常类似，都是按照叙事蒙太奇的法则来对影片的素材进行处理：出于叙事的目的，按事件的情节发展逻辑和时间处理顺序来对影片的镜头与其他素材进行结构。在这一处理过程中，从戏剧性（事件的展开、信息的密度、叙事的兴奋点、情节的悬念等）和心理学（观众的接受）的角度对各种细节进行筛选、分解和时间上的压缩，进而有效地控制影片的节奏。经过组接后的每一个镜头要求能够恰如其分地传递出必要的叙事信息，以形成推动影片不断展开的叙事张力。

叙事性剪辑常用来处理动作的连接，交代不同场面的转换和报道事件的进展，因此，在效果上一般都追求节奏上的明快：镜头切换干净利落，动作衔接流畅，空间转换轮廓分明，事件脉络发展清晰，细节运用准确到位……而在纪录片中，所有这一切有关动作发展的剪辑效果在很大程度上取决于拍摄的素材是否完整无误，是否准确地捕捉到了关键性的叙事信息。这就完全有赖于摄影师在拍摄现场对镜头前所发生的动作性质的

准确领悟。剪辑师在剪辑台上只能对素材中所记录的动作进行修补、遮盖，创造出发展的节奏，不可能凭空捏造出一段镜头中根本不存在的动作过程。如果说纪录片是在剪辑台才真正获得生命的，那么其先决条件是剪辑师手头有必不可少的素材，不然的话作品就只能"胎死腹中"。

结构是一部作品的纲，纲举目张。纪录片创作者在剪辑台前，通过审看素材，确立剪辑提纲，确定内容的取舍与作品的进入方式。只有搭建好结构框架，才能开始实施纪录片的剪辑，而结构框架的搭建主要看叙事结构。纪录片大致有以下几种叙事结构。

（1）线性结构。整部影片按时间顺序和情节逻辑逐步展开，摄影（像）机跟着拍摄对象从一个地点转移到另一个地点，完全按照事件自然发生的顺序结构影片。还有一种线性结构是部分逆向的，从现在开始倒叙到某一个时间点，再按照时间顺序发展下去，中间也可能随时插入倒叙，这种结构方式是按一种戏剧性的规则，把最精彩的或最富有戏剧性的内容凸显出来，造成先声夺人的效果。线性结构的纪录片的拍摄周期一般较长，素材量大，在进行这类纪录片的编辑之前，审看素材就是一个非常繁重的工作。对这类纪录片的编辑首先应该按照时间的顺序进行素材归类，理出线索头绪，再以场景为单位，对线索的每一阶段内容进行详细规划，制定剪辑提纲。①

（2）平行结构。用交替插入属于各自情节片段的办法，同时从正面展开两条以上的情节线索，以便它们在对比的发展中形成一种意义上的关联。

（3）辐射结构。围绕一个主题，将与之相关的各种内容逐个呈现，通过多角度的信息缝合，揭示出一个明确的主题。访谈式纪录片大多会采取这种结构方式。

（4）复合结构。围绕一个事件以两条以上的发展线索齐头并进、反复交织，最终一同汇聚于影片的主题中。用复合结构表现一个较为复杂的场面，更要注意镜头的衔接顺序必须有利于表现完整的面貌和事物之间的内在联系，所以在注意动作过程、事件发展因素的同时，要重点考虑逻辑的、戏剧性的和造型连贯的因素，使叙事准确、完整、顺畅。

2. 表现性剪辑

纪录片不仅可以叙事，还有表现功能。表现性剪辑直接造就表现性蒙太奇，是一种表达主体意识的艺术利器。它不是以事件的发展顺序，而是以镜头内在的形象逻辑来组织影片素材。它能够把某些本不相干的镜头组接在一起，营造一种氛围，酝酿一种情绪，乃至表达一种立场、主张、观点、思想，所以爱森斯坦又把它称为"理性蒙太奇"。表现性剪辑的常用手法主要是对比、喻比、象征、烘托、重复等，这些手法大部分有较强的表意作用，达到揭示事物内涵和营造特定结论的目的，现简单介绍其中三种。

① 王庆福，黎小锋：《电视纪录片创作》，重庆：重庆大学出版社，2011年版，第186页。

（1）对比式。对比式的组接是表现式组接中常用的手法之一，通过不同视听形象的组接对比，形成某种印象或结论，进行对比的两个或两个以上的可视形象之间要具有可比性并差异明显，缺乏可比性或差异微小的形象是难以构成对比效果的。同类差异或异类共性都可以构成对比，关键是明确作品需要什么样的对比、手中的材料可以构成什么对比、要通过对比来说明什么。

（2）象征式。象征是一种具有阐释和联想作用的组接对应关系，是以具体形象对应上下情节所涉之事之理，利用某种视觉形象来代替作品中特定含义和内容，具有集中、简练、形象化的意义。

（3）重复式。重复是通过某种具有象征意义的形象（画面或声音）的反复出现，起到强调和突出的作用，同时也可以作为段落转折的符号。

表现性蒙太奇通过对比、象征和重复等手法来揭示拍摄内容的深层含义，这种作用是通过景别、角度各不相同的画面组接来实现的，其中，近景和特写镜头起着重要的作用。

一般来说，纪录片剪辑与故事片剪辑在艺术逻辑、技术操作方面存在很多共性，从具体操作流程上看，纪录片的剪辑可以分为检视素材、段落剪辑、初剪和精剪四个阶段。

（1）检视素材。在剪辑开始之前，甚至每天拍摄结束后，就要仔细检视素材，这样做的目的，一方面是对前期拍摄的各个镜头有充分的了解，做好笔记，把每一个镜头的大致内容、景别、镜头运动方向等都记下，以便在后面的剪辑中能够心中有数，操作起来游刃有余、井然有序；另一方面是将在看片过程中迸发的各种剪辑的灵感和设想随手记下来，寻找各种剪辑处理的可能性。

（2）段落剪辑。段落剪辑还不用上剪辑台，所以又被称作"纸上剪辑"。通过前一阶段对素材的文字性的整理，剪辑师对这些影像已经有了一个比较理性的整体认识，这个时候则应该进一步去深入思考那些比较有价值的事实段落的内在意义，以及潜在于各个段落之间的逻辑联系，在这个中间逐步地发展出影片的架构设计。首先对整个影片的剪辑风格有一个总体把握，然后在纸上对各段素材的排列顺序进行重新结构，把看片笔记中的各个访谈段落和场景段落按上面提到的蒙太奇方法进行组接，从而形成整部影片的大致结构布局。与此同时，相应地，对各个段落的时间长度予以适当的考虑，规划好影片的时间进程。值得注意的是，段落剪辑只是对影片整体格局进行蓝图式探索，许多具体的细节只有到剪辑台上待剪辑师真正看到镜头时才可能最后落实，所以不必过于琐碎，只要有一个大致结构的走向就可以了，重点关注整体的架构。在段落剪辑的同时，可以开始构思解说词。

（3）初剪。经过段落剪辑，影片有了一个大体的架构之后就可以在剪辑系统上开始初剪。初剪主要是把在纸上剪辑的规划蓝图落实为具体的影像，从而对影片整体架构

进行直觉的审视。所以，进行初剪时不必过分地在意影片的长度和各种局部关系的微妙平衡（如剪接点的衔接之类），每一个镜头最好都留长一点，以给进一步修剪留出余地。初剪完成之后，反复审视初剪结果，发现有不够好的地方，也可以对第一次的段落剪辑进行结构上的修改。

（4）精剪。初剪结束后，影片的大致章节段落基本上完成，然而，具体到画面选择、剪辑点选择、组接技巧和声音处理，还有一系列问题需要解决。这些都相当琐碎、细致，看起来微不足道，却是"失之毫厘，差之千里"。相对来说，精剪的进度要比初剪缓慢得多，关注的是细节和深度，思考的方式也必须更加周密，从每一个镜头的精确组接到整体的结构布局，都要尽量做到一丝不苟、精益求精。如果说初剪的结果通常给人的印象是它们在整体上很松散，镜头和镜头之间缺少一种流动而活跃的节奏，那么在精剪时，就要通过画面的组接、声音的剪辑等营造出影片的节奏，创造出一种有变化的动感。精剪工作完成后，进入最后的制作环节，添加背景音乐、音响、音效及配音或拟音（如果需要），上字幕，制作必要的特效包装。

第十二章 鉴赏与评论

影视艺术的鉴赏是一个十分复杂而微妙的认知过程。与对一般客观实体的认知相比，影视艺术的具体鉴赏具有较大的差异性——不因为鉴赏的是同一个作品而得到相近或相似的认知。与对一个其他艺术门类的艺术作品的认知相比，影视艺术的鉴赏具有更大的不确定性——仁者可以见仁，智者可以见智。

第一节 影视鉴赏之察细处神韵

影视艺术的鉴赏离不开人类基本的认知规律，必须建立在具体直接的感受基础之上。因此，深入细致地去感受影视艺术的所有局部与细节，是进行影视艺术鉴赏不可或缺的前提和基础。如果缺少对一部电影或电视作品各方面具体内容的一定了解，就很难对这部电影或电视作品进行很好的艺术鉴赏。

一、感受画面灵魂

1. 详察细微真情

在一部电影或一部电视剧中，演员的表演总是其最基本的艺术创作与艺术表现。对一般观众而言，优秀的导演和出色的演员是最受欢迎、最为知名的，大多数优秀的编剧和出色的摄影师等则都远远不如。即便不搞明星制，明星式的影视演员其实也如传统戏剧中的"名角"一样受人青睐、闻名遐迩。究其原因，绝大多数观众总是自然而然地把影视演员的表演作为十分关注的内容去进行特别认真的感受，把演员表演的成功与否看作影片成功与否的重要表现之一。从这个意义上来说，尽管戏剧表演与影视表演是大相径庭的，但电影艺术与电视艺术也许永远需要借鉴吸收戏剧艺术的营养，永远难以与

戏剧艺术实现完全彻底的"离婚"。电影《开天辟地》里有这样一个镜头，董必武等人来到嘉兴南湖码头等船，他们买了几个粽子正待要吃，忽然有个六七岁的男孩走上来伸手乞讨。董必武马上把一个粽子放到那个男孩手中，那个男孩拿了粽子撒腿就跑。董必武他们向男孩跑去的方向一看，只见码头边停泊着一条破旧的小船，小船上一位衣衫褴褛的母亲正在把男孩要来的粽子给怀中一个骨瘦如柴的婴儿吃，那男孩则重新上码头去行乞。见此情状，董必武等人眉头紧蹙，连忙把手中的粽子全部送给了那个男孩。在这个情节的处理中，导演特意让小男孩在拿到粽子后不是狼吞虎咽地吃（这是常规处理），而是朝着湖边撒腿就跑。男孩快跑的动作引起了董必武等人的视觉运动，于是引出了把粽子全部送掉的一段情节。这个片段的处理与表演都很自然，其间没有一句豪言壮语，但超越了一般"施舍"所能表现的内容。人类在进行思想情感交流沟通的时候，光有语言是不够的，有时甚至是很笨拙的或多余的。这在人们日常生活中是如此，在影视艺术创作中也不例外。小兵张嘎和胖墩打架吃亏后，去堵胖墩家烟囱一段，没有半句台词的戏，历来被誉为精彩的电影片段。苏联电影《两个人的车站》结尾前薇拉以"妻子"身份款待普拉东那一长段，虽是没有台词的表演，但无疑使人感到这是电影艺术表演中"此时无声胜有声"的一种境界。"语言是白银，表演是黄金"，为什么在电影艺术领域是始终不渝的格言和信条，于此可见一斑。

影视演员的表演水平参差不齐，风格各异。就大的方面来说，一般分成性格表演和本色表演两大类。性格表演是指演员注重通过对扮演角色的深刻理解和对扮演角色性格的深切体验来扮演角色和塑造人物。本色表演是指演员较多地依靠自身外形气质与扮演角色的一定相似，或是指演员与所扮演角色具有某种相似的思想品格与生活经历，以此来进行人物形象的具体塑造。以性格表演见长的演员，叫作"演技派演员"。大部分优秀的专业演员，都应该具有良好的性格表演基本功，这也是"戏路宽"的最为重要的基础。以本色表演见长的演员，叫作"自然派演员"。不少演员的一夜成名、一举成功，大多与此相关。演技派表演一般和影视艺术的戏剧化倾向关系比较密切，如费雯·丽与《乱世佳人》，而自然派表演则一般和影视艺术的纪实化倾向关系比较密切，如高仓健与《远山的呼唤》。

2. 谛听言外之意

语言是人类实现相互交流沟通较为主要的一种手段和表情达意较为重要的一种形式。历来有"言为心声""言能达意""言以见情"等说法，同时也要求"人言为信""辞必达意"。从这个意义上来说，语言含义的表达一般都应当是清晰正确、直接可知的。然而，人类在使用语言的时候，或是由于理智的考虑，或是由于感情的作用，经常会有"转弯抹角""点到为止""言此喻彼"的情况，也经常运用暗示、双关、假托等方法。所有这些，常常被称作"说话的艺术"，当这种说话的艺术表现在有关能体现它的艺术作品中的时候，它也就很自然地具有了真正的艺术性，或者说是具有了某种艺术

韵味的言外之意。影视艺术作品中某些人物语言的言外之意，就是感受到影视作品中某些艺术创造的韵外之旨和象外之象。

影视作品言外之意的一种表现，类似于戏剧艺术中的潜台词或双关语。在日本影片《远山的呼唤》中，明明是风见民子不希望田岛耕作离去，民子却说是风见武子希望田岛耕作留下。无独有偶，在《黄土地》中，其实是翠巧希望顾青不要离开，翠巧却说憨憨要是没有顾青的继续教导怎么办。两者潜台词的言外之意与弦外之音，由于已出现的情节的某些成功处理，能使人不言而明。英国影片《插曲》讲述了一个中年男子与青年女家庭教师相恋、私奔、分手的故事。其中，有父亲对女儿说的："不和谐音，你以后会懂的。"接着，父亲和家庭教师就私奔了。在湖面上开快艇的时候，家庭教师忧郁地对与她私奔的中年男子说："我不想再向前去了，咱们返回吧。"接着，一对私奔的恋人分手后各自回家了。这两处一语双关的台词，在语义理解和生活认知两个方面都有耐人寻味之处。

影视作品言外之意的再一种表现，类似于诗歌艺术中的诗眼。诗眼是指诗歌中的关键词，好诗总须有诗眼才能诗意丰厚、境界凸显。在《大决战2：淮海战役》中，陈布雷劝蒋介石解私囊以换取民心，赢得政治上的有利之势，蒋介石对此大为不悦，反问说："这不是要我和延安一样吗?!"这一句自然出口的话，既真实地表达了蒋介石对陈布雷建议的回答，同时也深刻地揭示了蒋家王朝会被推翻的政治原因。美国电影《永不恋爱》中那位患有某种遗传疾病的女主人公几次重复地说过她"喜欢孩子"，表面看来这是在叙述她个性的一个特点，同时反衬出她不能恋爱结婚的痛苦，其实这更主要的在于表述女主人公之所以"永不恋爱"，就是因为"喜欢孩子"——不愿意把自身的缺陷遗传给孩子以增加孩子的痛苦。这一意思显然十分具有人类的理性精神和崇高情感，因此，是影片主题思想的核心内容。

影视作品言外之意的又一种表现是富有象征寓意。《良家妇女》中陶春总是说"我随你"，这与其说是个性化语言，不如说是象征性语言。"我随你"这句只有三个字的话，看似平淡而其实深刻地揭示了封建文化观念的难以移易。在美国电视剧《神探亨特》中，亨特总要在每一集的片头说："上帝安排的。"这句话看似幽默，其实思想含义很深，哲理意味很浓：上帝是公正的，惩恶扬善的；上帝是万能的，无处不在的。这就是本片所要告诉人们的一个真理——天网恢恢，疏而不漏。娱乐片的寓教于乐，在此亦可见一斑。说话听声，锣鼓听音，这对于一个能够很好地生存于社会之中并对社会具有较多、较深理解的人来说是不可缺少的能力。谛听出影视作品中人物语言的言外之意，这对于一个能够很好地感受影视作品并对之具有更多、更深认知的人来说，也是一种不可或缺的能力。在不可言传的时候，意会就显得十分重要；在言不尽意的地方，听意就自然非常需要。于诗文小说的字里寻意、行间觅蕴，与此相通。

3. 领略象外之象

作为一个艺术美学专用词语，象外之象犹如韵外之旨和言外之意，在此特指画面构

图物象所具有的艺术意象。其第一个"象"指具体的画面内容，包括所有的人物形象；第二个"象"指升华的画面意韵，也就是一般所说的美学意象，是被法国理论家马尔丹称为"画面灵魂"的东西，相当于文学艺术中的立意。灵魂依存于身而主宰身躯，是更为重要的。立意在先，"意犹帅也"，是不可缺少的。因此，对影视画面构图的鉴赏，最为首要的就是对画面内容所具有的艺术立意和艺术象征的鉴赏。

以影视画面构图来说，其艺术立意通常是比较容易感知的。在日本电影《望乡》中，阿崎从山上打更回家后，处境并不好。有一次她在洗澡时甚至听到哥哥嫂嫂都在背后议论她。影片为了强调阿崎接受这些信息所感到的压力，以及真实地表现阿崎痛苦的内心情景，特意从设有多根栅栏的窗户外拍摄，给人以一种阿崎生活在空间窄小的牢笼里的感受。有的时候，也许需要多花一点力气，多做一番寻味。电影《红与黑》有这样一个画面，于连被刑警从监狱押往刑场。于连尚且活着的地方（监狱门内）阴森黑暗，充满杀气；于连将死去的地方（监狱门外）尽管日光惨白但十分明亮。这个画面构图内蕴所要表达的意思是：于连生活的那个社会比地狱还黑暗百倍。这个富有强烈社会批判意味的电影隐喻显然与文学原著精神是完全相同的。观众对这样的画面构图所具有的象外之象的感受理解，既有赖于对文学原著的正确把握，又有赖于对画面形象感知能力的迅捷深刻。对影视画面象外之象的清晰感受与正确理解，并不是一件很容易的事，需要诸多方面的能力和坚持不懈的努力。正确理解的前提和基础是清晰感受。感受不一定意味着理解，没有感受却无从谈起理解。正如透过现象看本质，现象是不可忽视的一样，要领略画面艺术意象，首先不可忽视画面构图的物象。电影《芙蓉镇》有这样一个镜头画面：夜色清寒惨淡，灯火昏黄混浊，胡玉音在天井里默默无言、心事重重地碾米豆腐浆。慢慢地，摄影机拉出一个从屋顶更高处倾斜俯拍而成的大全景。在这个大全景画面上，占据大部分空间的天井四周瓦房屋面（状如一个上大下小的四棱锥形）所具有的沉重质感和下倾动势，使处于天井中的胡玉音成了一个十分渺小瑟缩而被挤压的中心。这个大全景画面如此费力摄制，并没有再现故事情节上的必然要求，但它在导演和摄影师看来是大有讲究、刻意为之的——象征着胡玉音的身心处在极度的压抑之中。

二、探寻镜头意趣

1. 区分主观镜头与客观镜头

影视的所有拍摄都可以说是导演的主观镜头，就像小说的所有语言其实都是小说家的语言，似乎无须再分代表导演的客观镜头和代表剧中人的主观镜头。然而对于艺术鉴赏来说，区分贾宝玉为什么这样说、林黛玉为什么这样看、薛宝钗为什么这样想、曹雪芹为什么要这样安排人物故事和生活场景，显然是非常重要和非常必要的；区分什么镜头是代表导演视点的客观镜头和什么是代表剧中人的主观镜头，同样也是非常重要和非

常必要的。举个一般影视作品中经常会出现的情节处理：一位情怀惆怅、心境抑郁的女子正思绪纷扰、悲慨万分，慢慢地，画面表现她目不转睛地注视着房中的某个地方。接着，下一个镜头画面映出她所注视的是她心爱的丈夫或恋人赠送给她的纪念物，或记录他们相亲相爱情景的照片。把这后出的镜头画面内容理解为导演镜头并非于理不通，但事实上，将其看作主观镜头更为合适，更能使观众深切地体会剧中人物的内心情态，从而获得更为扣人心弦的感染效果。美国电影《爱德华大夫》在女医生康斯坦丝因阻止不了一个无辜者被抓而大声呼喊"你们不能这样对待他"后，影片紧接着出现的是一个固定拍摄而成的默默无言、声息杳然的城市夜景。苏联影片《当愿望实现的时候》的结尾处理与此有异曲同工之妙：女主人公因丈夫终于升官却猝然去世而跪地呼救——并非只是向医生，但随之而来的是移动拍摄而成的默然伫立、无动于衷的幢幢公寓大楼之景。这些镜头画面显然不可能是剧中人的主观镜头，并且这些镜头画面只有被看作客观镜头，才有可能使人感觉到城镇街市的大全景或远景往往是沉默的社会和无情的生活的象征，也仿佛使人再次听到了古人感慨万分地说过的："天何言哉！天何言哉！"

2. 探寻镜头连接中的奇中正趣

很多艺术创作常追求"出乎意料之外，合于情理之中"的效果，影视艺术亦不例外。关于这方面的内容，人们总觉得只是存在于故事情节的设置及其发展之中，其实影视艺术中的情况不尽如此。电影《子夜》在再现吴荪甫等人为祝贺交际花徐曼丽生日而泛舟黄浦江情景时，由于在场大部分人的心情其实都很差，因此，突然在欢乐的气氛中出现了可怕的"冷场"，为了打破这突然而来的"冰泉冷涩弦凝绝"，座中有人立起身来说："大家看，今天的月色多好啊！"影片紧接着的画面，不是皓月当空之景，而是映现了一个以低位俯拍的昏暗无光、波涌不已的黄浦江水近景。这个蒙太奇处理，初看起来确实明显有悖于人的思维逻辑，是出乎意料之外的。仔细一想，乃奇中有正，别有意趣：昏暗无光、波涌不已的黄浦江水无法倒映出"静影沉璧"之景，恰如心情惨淡、强颜欢笑的吴荪甫等人难以有欣赏清风明月的心境情致。一般地说，影视艺术家在安排画面内容或画面连接的时候，总是会考虑到观众的可接受性。给观众以比较强烈的异样之感、一时难以理解的特殊处理，在影视作品中不会很多，但必须予以特别注意，努力去理解这刻意的用心和别致的创意。法国电影《黑郁金香》在表现警察局长指挥警士攻进石壁旁小屋后，摄影机镜头竟然异乎寻常地渐次上仰掠过小屋顶去拍摄蓝天白云和朗朗晴空，把短兵相接与残酷砍杀情景（除了声响外）留在画外。仔细品味出现在这部描写豪侠扬武生活题材影片中令人诧异的"祛武"处理，不难认识到爱憎分明的电影艺术家要向观众竭力陈述的内容：太惨不忍睹了，这是光天化日下的残酷杀戮和朗朗乾坤里的血腥暴行！

三、体察选择与安排的艺术匠心

影视画面是影视艺术家选择与安排的产物；镜头的设置和连接，同样也是艺术家精

心选择与安排的结果；主客观镜头的有机组合，镜头连接之间的奇中有正，无一不是由艺术家刻意选择与精心安排而来的。就影视局部鉴赏而言，体察影视艺术的选择和安排的艺术匠心，确实是值得重视的。

1. 选择的假定性

选择是艺术创造的重要基础。罗丹说的美在发现，换句话说，就是美在选择。影视艺术家在艺术创造过程中进行的选择，既有选择美的形象的一面，又有进行美学意象创造的一面。选择的假定性说的是后者，艺术的假定性既是为了克服艺术表现手段的局限和不足，也是为了造就艺术表现的含蓄与蕴藉。《大红灯笼高高挂》是一部典型的室内剧作品，展开全部情节的那个庭院是富有特色的。导演对这个庭院的选择，不仅使人看到了一个保存完好且有特色的中国古典家庭建筑，而且对深刻理解影片的主题思想很有帮助。与典型的中国古典家庭建筑相似，这个建筑具有很强的封闭性。因为它规模较大，所以大园中套有小园。生活在其中的人们，每人都占有一定的空间（丫鬟也有单独的房间），但很少有人能到大园以外去，也很少有人到大园中来。向往美好真情生活的三姨太因有院外生活而被处死，富有强烈进取心和反抗精神的颂莲最后也因天机泄露，灾祸临头，且始终摆脱不了被这大院死死封住的命运，在慢慢地消耗青春与生命。这也涉及中国庭院建筑所具有的文化意蕴，从这个文化意蕴及中国几千年来家国一体的伦理文化角度来思考一下张艺谋对这个庭院的选择，可以更好地了解导演拍摄这部电影所具有的文化反思、文化批判意味和教育意义。

在电影《人生》中，吴天明在处理刘巧珍给高加林送背心，而高加林和刘巧珍提出分手这个情节时，不仅有意选择在桥的一端，而且还在几个中近景画面后特意从桥另一端的河岸拍摄以桥身一半为主体的远景画面。这个选择对表现故事情节来说，完全没有必要。桥是实现沟通和连接彼此的建筑，桥的这个功能的发挥，离不开两端坚实的基础，以实现桥身的跨越。也就是说，只有一端尚未跨越至彼岸是不能称为桥，也不可能具有桥之功能的。吴天明对这个情节拍摄的如此选择，就在于借助这个远景画面说明：光有一厢情愿是成就不了爱情与婚姻的。刘巧珍和高加林爱情的悲剧，就在于高加林一方在城乡文化冲突中丧失了对刘巧珍的真心诚意，或者说是背信弃义。高加林对人生的追求并非是卑劣的，也有值得同情与可理解的地方。吴天明拍摄的这个远景画面，对于表述导演对刘巧珍爱情悲剧和高加林人生悲剧的认识与情思，都有艺术的假定性，也不乏艺术的象征性。在中国古典文学艺术作品中，男女情爱无由相接，经常以有水相隔来咏叹，如"所谓伊人，在水一方""盈盈一水间，脉脉不得语"，相爱之人得以相遇则经常以有桥连接来表现，如牛郎织女鹊桥相会，白娘子断桥遇许仙。吴天明对这个桥景的选择所具有的假定性意味，既有继承的一面，又有翻新的用意，确是不无匠心之处。

影视艺术创作的选择性表现是众多的。"无巧不成书""屋漏偏逢连夜雨""冤家路窄""踏破铁鞋无觅处，得来全不费工夫"等情节处理，经常大量地出现在影视作品

中。这既源于生活，又高于生活。这里的"高于生活"，除了起加强故事情节、增加感受效果的作用外，很多也带有假定性的意味，以此来强调生活中的某些必然性与规律性。关于拍摄方式的选择及其假定性与象征性，在"构图法则"及"镜头"技术介绍的有关内容中都有所涉及，在此不予展开。

2. 安排的象征性

选择的假定性与安排的象征性是互文见义的。也就是说，影视艺术的不少选择既是具有假定性的，也是具有象征性的。在电影《蝴蝶梦》中，始终没见吕蓓卡其人，但吕蓓卡无时不在、无处不在。这更多地表现为一种悬念处理。在电影《大红灯笼高高挂》中，那位妻妾成群的老爷始终未让观众见其"庐山真面目"，这主要是一种象征性处理。这个象征性处理的意思是，影片中的那位老爷是某时某地的某位并不重要，重要的是这个形象其实代表着一种文化势力和文化观念。影片有意回避塑造这一个人物，为的是引导观众去思考、去体会影片的理性主题和文化内涵。南斯拉夫电影《开往克拉列沃的列车》中有这样一个蒙太奇处理：被叫作大鼻子的地下交通员和犹太姑娘安娜正欲接吻的画面，被装扮成列车乘务员并开始搜车的密探的身形短促有力地突然掩去，使人看了不仅有一种为之担心、为之紧张的感受，而且也有一种不祥之感。观众之所以会产生某种不祥之感，显然和这个镜头连接安排所具有的象征意味是密切相关的。

认知艺术安排的艺术用意，是艺术鉴赏的一个重点。电影《红高粱》中高粱地的存在、"野合"情节的设置、颠轿的民俗表现、酒神歌的风格确定，确实都是值得称道的。沉重而贫瘠、苍凉而广漠的黄土地上，生长着苍翠欲滴、欣欣向荣的一大片高粱。这一片绿色的高粱生机勃勃地挺立在昏红暗黄的土地上，既是生命力量的展示，又是人性精神的张扬。人类的生命如果缺少这样雄浑遒劲的力量，人类的生存繁衍和发展进步将是不可能的；人性的精神如果缺少这样潇洒酣烈的宣泄，人性的从善、求美、丰满、提升也将是不可能的。张艺谋这样的刻意安排，不仅使故事有了一个生机盎然、自由展延的空间，给观众的视觉上以更多的美感，更重要的是具有比较深厚的文化意蕴。在这样的艺术安排下，生长旺盛、茂密的高粱被赋予了人的血气和人的情愫，"野合"之景也显示出神圣乃至庄严的仪式感。将这样的安排，与影片中"颠轿"情节的粗犷雄放、酒神歌的胸臆直抒等联系起来，可以使观众真正感受到影片生命主题的脉动，感受到影片人性精神的炽烈。电影《小丑》中亚瑟象征被边缘化的普通人，而小丑象征他内心暴戾的阴暗面，一体两面，互相对话，也互相对抗。影片开场亚瑟对着镜子扯嘴笑的同时，眼角滑落一颗泪珠，暗示该人物曾经经历过很多难以想象的悲惨遭遇。导演正是透过小丑这层"面具"来揭示光鲜亮丽的社会表面之下，隐藏着许多无法被看见，甚至被刻意忽略或牺牲的黑暗角落。

3. 选择与安排融合的创造性

正如很多艺术选择离不开艺术安排一样，很多艺术安排也总伴有艺术选择。有机地

将艺术选择与艺术安排融合起来，可以创造更多的美学意象和更好的美学意境。电影《骆驼祥子》的结尾拍摄了祥子缓缓走入城门的情景。由于画面景物处于光线斜照之中，摄影机又在城墙阴影处慢慢升起拍摄的缘故，便出现了这样两个画面：① 祥子行进的前方空间，除了短短的城门过道以外，是整个的黑暗；② 祥子在朝前面的黑暗空间走去，画面的黑暗空间也在向祥子围拢过来。前者象征着祥子在那黑暗的社会里为获得幸福的努力是没有希望的，后者则是"吞噬"一词的形象表述。借助门景拍摄的这个画面，既表现了祥子的颓唐、消沉和失去了生活的信心，又形象地揭示了祥子的悲剧命运及其社会历史原因，具有深刻的内涵和批判力量，很能引起观众的思考、寻味。类似这样选择"门"作为情节发生地而进行精心艺术安排的例子是不胜枚举的。美国电视剧《帕尔斯警长》中有一集名为《死者不会杀人》，在这集电视剧中，黑人警长帕尔斯凭着他丰富的经验和对案情的洞察，清楚地意识到一位在押的出租车司机是一个无辜者。电视剧也已对此提供了明确而必要的情节交代。随着审判的临近，由于找不到关键的罪证和真正罪犯的死亡，帕尔斯警长只得眼含泪花、极其愧疚而怅然地看着那位无辜的司机在一间小玻璃屋内被毒气活活熏死。"死者不会杀人"本是不言而喻的真理，但在这集电视剧里，一个有罪的死者竟借助法律的执行杀死了一个活生生的无辜者。这简直是对僵化的"有法必依、执法必严"的控诉和指责。也许正是怀着这样的认识，电视剧才有进一步的刻意选择与安排——着力表现那位无辜的出租车司机在毒气的熏呛下，慢慢地死去。艺术的选择反映了艺术家的眼光，艺术的安排反映了艺术家的匠心，两者融合即构成艺术的创造，所以其在影视作品中的存在是随处可见的，观众对此也是易于认知的。

第二节　影视鉴赏之观通体风华

一部艺术作品就像一座七宝楼台，它的最大的美在于它的整体性效果。把一座七宝楼台拆得七零八落，纵然其中有不少闪闪发光、鲜艳夺目的部件，但终究没有作为整体楼台所能给人的瑰丽和至美。影视艺术作品也是如此。人们对一部影视作品的鉴赏，离不开对许多局部、细节的感受认知，更离不开进行整体综合的把握理解。影视作为艺术，在艺术创造过程中具有"分析—综合"的特征，在审美接受过程中也具有"分析—综合"的特征。缘木不能求鱼，沿波可以溯源。从一定意义上来说，艺术的审美对于艺术的创造，类似于一个氧化还原的过程。艺术家的真正知音，不是借助当面倾诉衷肠来寻觅的，而是通过对寄寓于作品之中的艺术情思的深切感知来获得的。

一、探幽发微、连点成线

影视艺术是具象性的，一般来说是最容易看得懂的，所以有"一项世界性语言"

之称。同时，影视艺术的美学创造又是丰富深刻、耐人寻味的。从这个意义上来说，影视艺术也许是最为深入浅出和最能雅俗共赏的。艺术作品深入而高雅的意蕴，既值得人们去探幽发微，也需要人们去探幽发微。

　　本书第八章在论述蒙太奇的联系性时，连续举了苏联电影《两个人的车站》和国产电影《芙蓉镇》中的有关例子，在此不妨再做详细的展开分析。生活并不惬意的车站售货员薇拉与心烦意乱的钢琴师普拉东在车站的初次相遇发生了争吵，唇枪舌剑，你来我往，各不相让。这个动作点的主题是相斥。似乎命运注定他俩不打不相识：普拉东因为身份证被人拿去无法按时乘车离开车站，薇拉也因为误车而滞留车站，于是两个无可奈何的人在傍晚时再次相遇。也许是各自希望排遣孤寂，也许是对白天行为有点感到抱歉，经过短暂的迟疑与相对无言，两个人开始抛却前嫌，共同进餐。这个动作点的主题是相近。有了共同进餐与相互交谈、了解的初步相处，才有他俩在同一张长凳上休息的那场既是喜剧性处理又富有哲理意味的戏——开始还有点互不相让，继而则相安无事。这个动作点的主题是相容。当晚，两人在月光如水的夜色中并肩漫步，重新再找地方过夜。这个动作点的主题是相存。后来，薇拉以"妻子"身份款待普拉东，一长段平淡自然、无言情通的寻常生活戏，具有"此时无声胜有声"的强烈效果。这个动作点的主题是相知。片尾薇拉送普拉东归队的一路行走最是有戏：道路漫长，坎坷不平，更可见携手并肩、相互帮助的可贵；艰难困苦，筋疲力尽，更可见风雪同行、相互支撑的真诚。这个动作点的主题是相依。分开来看，这六个动作点的主题似乎没有什么特别的内涵意义。综合起来看（这一般都是在观片后的回味与寻思中进行的），这六个动作点的主题是一气呵成、连成一线的。导演借助这些在人们日常生活中司空见惯的动作行为的有意贯串，既形象生动地表现了人与人之间建立关系从相斥、相近、相容、相存、相知到相依的一般发展轨迹，又可以使人感悟到人生的哲理和生活的真谛：真挚的爱情，必然是能相知、相依和共患难、同甘苦的（普拉东的妻子则是鲜明的反衬）。再看《芙蓉镇》。李国香作为"四清"工作队队员来芙蓉镇的时候，乘的是一条小船；"文化大革命"中再来的时候，乘的是吉普车；"文化大革命"结束后离开芙蓉镇的时候，乘的是轿车。单个地看，李国香在芙蓉镇不同时期所用的交通工具是符合历史真实的；道具的真实是细节真实的一个重要内容，因此，这些几乎只是出于技术层面的考虑。其实将这几个体现社会变化的不同道具与李国香其人其事联系起来考虑，就会觉得导演似乎在其中蕴含了一点忧患意识：社会至少不该褒扬的人照样在步步升迁、日益荣耀，并具有更强的行为能力；伴随着社会发展，总有问题在延续。人们说北斗星像把勺子，无形中用线把七颗星（点）连接了起来。观众说李国香这个人物有个性，无形中把影片中反映李国香个性的点点滴滴贯穿、融合了起来。由此可见，探幽发微与连点成线是"观通体风华"的一个重要方面。

　　在影视艺术创作中，很多细节的前后呼应，不少内容的血脉相连，都有"立意在

先"的基础和"意犹帅也"的贯穿。影视鉴赏的探幽发微、连点成线，指的是对相似如一脉相连的情节点，或是相近似一气呵成的内容点的综合感知。也就是说，这里的探幽是探相连之幽，发微是发相通之微。这种综合感知体现出归类思维的特征。归类作为人类特有的思维能力，一般习惯于把相似或相近的事物联系起来进行观照和思考，并从中找出相关性与共同点。电影《雷雨》中周繁漪的衣服都是紫色的，随着故事情节的推进、矛盾冲突的激化，她穿着的紫色衣服的颜色越来越深。想来这不可能是偶然的相同与无意的有序。在出自同一个导演之手的苏联电影《岸》与《德黑兰四三年》两部片子中，都有相同或相似的画面情景多次在片中重复出现。这看似纷杂错乱，其实别具匠心。前者强调美好、深刻的记忆难以忘怀，后者强调历史和现实有惊人的相似之处。与数学上讲点运动后便成线不同，艺术鉴赏中讲点的连接才形成线。前者点总是消失在线的形成后，后者的点始终凸显在线的连接中。

艺术鉴赏的探幽发微、连点成线，也可以表现在多集电视连续剧或系列剧的不同剧集中。16集韩国电视剧《秘密森林》中，随着对一桩扑朔迷离的杀人案件的调查，检察官黄时木和女警韩汝真披荆斩浪、一路同行，在不断的挫折、不断的挣扎中抽丝剥茧，最终案件水落石出。黄时木的形象也由最初因为脑部手术失去情感能力的冷漠者，一步步演变为维护社会公平和秩序的坚决捍卫者。黄时木和韩汝真之间逐渐形成了一种比恋情更为让人心动的死生契阔和与子偕老。

二、潜深回味、编织经纬

艺术的重要特征之一是含蓄。艺术鉴赏要领略其中的含蓄，一般都不可逾越"披文入情"的潜深与反复咀嚼的回味。潜深回味，犹言探幽发微，但是连点成线与编织经纬不同。前者注重的是线性的内容，后者注重的是网络式的构成。以苏联电影《莫斯科不相信眼泪》来看，以卡捷琳娜为主要角色的三位女性和以果沙为主要角色的四位男性之间的悲欢离合，不仅是一个十分具有戏剧性的故事，而且是一个非常耐人寻味的结构。三位女性的个性各不相同。卡捷琳娜真诚、自强、坚韧、执着，所以能在遭受不幸以后含辛茹苦、发奋进取，终于在事业和爱情上都获得了可贵的成功。莫斯科不相信眼泪，只相信自己的努力进取，这就是卡捷琳娜的故事所告诉人们的。托尼娅忠厚老实、本分知足，和憨厚的丈夫安居乐业，过着十分平淡清静与闲适自足的生活。老老实实做人、平平淡淡生活，这是托尼娅的故事所告诉人们的。柳德米拉热情豪爽、敢爱敢恨，婚姻悲剧的阴影并不使她丧失对生活的信心和改变情感表达的热烈大胆。即便生活对自己不公正，有那么一点遗憾，但她对生活依然充满热情，永远保持乐观进取的人生态度，这是柳德米拉的故事所告诉人们的。将这几位人物的故事组合起来观照，可以进一步认识到三位女性的个性差异与生活不同之间似乎具有某种对应关系。其中没有明显的褒贬，也无须有褒贬，然而有对人们认识生活、品味人生的启迪。再来看影片中与卡捷琳娜故

事关系密切的三位男子：第一位男子欺骗了她并给她带来了艰难的生活，卡捷琳娜从此流着眼泪去争取事业上的成功；第二位男子犹如是她平常生活中的一段插曲或一圈涟漪，聚也淡淡，散也淡淡，自可以相忘于江河湖海；第三位男子是卡捷琳娜"众里寻他千百度"的意中人，地位不高，品性很好，不卑不亢，心灵手巧，他唤起了卡捷琳娜感情生活的希望，也使卡捷琳娜体味了感情生活甜酸苦辣的特殊韵味。这样的人物关系的设置，与其说卡捷琳娜和三位男子构成了一个关于她的故事，不如说是卡捷琳娜和这三位男子的故事也在告诉人们应当怎样来面对生活和认识人生。作为一部情节剧，《莫斯科不相信眼泪》有一个很好的故事和几个生动的人物；作为一部生活片，《莫斯科不相信眼泪》有很真实的再现和很深刻的开掘。以全片几个主要人物属于他（她）自己的故事为经，以别人的故事为纬，相互交织，就得到一幅丰富生动而情味盎然的生活图景。

再以电影《大决战2：淮海战役》来看，决战前夕的军事谋划与战略指挥形成了一个鲜明的对比：以毛泽东为首的我方最高领导对前线将领具有巨大的信任并给予充分的授权，以蒋介石为首的敌方最高领导对前线将领极其缺乏信任并不给他们充分的指挥权。敌我双方在依靠人民方面的态度和获得人民的支持方面又有鲜明的对比：陈布雷是一个满腹经纶、不乏高见的人士，他可以出入蒋介石左右而几乎不能发挥什么作用，只得抱憾自尽；一个目不识丁、只能在车把上以刻画来记日子的老人，遭受敌人的狂轰滥炸而旁若无事，面对惨痛的牺牲意志更坚，只因为能对人民解放事业贡献一分力量而感到自慰。另外，在高层领导之间的相互关系、军队士气纪律等方面，双方也都存在鲜明的对比。将这些也许并非出于偶然的多种对比内容编织起来，观众可以从对比中看到敌我双方政治形势、军事形势、民心向背的不同，进而认知淮海战役及整个解放战争能在军事力量对比相当悬殊的情况下，很快取得决定性胜利的深刻原因。对历史故事的自然再现蕴含着深刻的理性思考，这是影片"载道"的所在，也是艺术家思想情感的特殊表达。影视艺术作品应当避免直接的政治说教，但要有有益的说教内容存在，这全看艺术家的功底与努力。

三、登高望远、统揽整体

站得高看得远，这是最简单的生活道理，这也是把握整体的重要方法之一。对影视作品的整体把握，不存在自然空间中的登高望远，但不可缺少审美意义上的登高望远。审美要有距离，这不仅有如朱光潜先生关于"在海上遇着大雾"实例所说的"心理的距离"，还往往有空间的距离和时间的距离。当站在黄帝陵千年古柏的旁边时，看不到它的苍劲挺拔；当站在天安门城墙脚下时，感受不到它的雄伟庄严，这都是因为缺少必要的空间距离。对于具有稍纵即逝的特点、难以在观看时随意驻足细品的影视艺术作品来说，观众的审美往往还需要有一定的时间来进行深入的体味和有机的综合。当观片后

的深入体味和有机综合比较有意识地指向对影视作品的整体把握这方面内容时，其实就是在进行艺术审美的登高望远与统揽整体。以吴天明的影片《老井》为例，有不少评论者说这部影片从整体上来说有歌颂一种冥顽不化守旧观念的不足：既然水资源如此缺乏，何不按照先民古公亶父"率西水浒"的选择？这种说法看似有理，其实大谬。作为影视艺术家，吴天明对祖国现实和民族文化都有极为深刻的了解。祖国的繁荣、民族的振兴，离不开自力更生、艰苦奋斗的精神和自强不息、不断进取的努力。《老井》通片赞颂的就是这样一批可敬可叹的人物和一种可歌可泣的精神。影片所赞颂的这种人物及其精神，对于正在决心改变贫穷落后、建设现代化强国的中国人民来说，显得尤其重要和富有激励意义。由此可见，对一个影视作品统揽整体的感知把握，对观众来说显得多么重要，对导演来说又充满着很多的希冀。再以吴天明的名作《人生》来说，一般人都认为影片讲的是一个发生在新社会里的"痴心女子负心汉"的故事。这作为一种整体把握其实与作品的深层含义相去甚远。毫无疑问，刘巧珍的人生悲剧是由高加林直接造成的，高加林在一定意义上来说，也确实是一位负心汉。然而，问题并非如此简单。在传统的戏剧故事里，负心汉大多能一时得志，最后会遭到代表正义道德力量的鞭笞与惩罚。在《人生》这部影片中，第一主角高加林是一位对新的人生充满向往之情和追求之情的朝气蓬勃的年轻人。从本质意义上来讲，高加林的这种向往与追求可以说是要从闭塞落后的乡土文明走向开放现代的城市文明。不管高加林在向往与追求的过程中有过怎样的过失与不足（至多只能这样说），他的这种向往和追求与文明的发展是同步合拍的，是符合文化进步趋势的。中国的改革开放，如果没有一大批抱有这种向往与追求的人的努力进取，也许就会缺少一份可观的辉煌。因此，高加林的悲剧，从一定意义上来说，其实是追求文化进步过程中的一种失败。追求文化进步并不是一件容易的事，有时还要付出惨重的代价。高加林既获得了负心汉的坏名声，又无可奈何地回到了一心想要摆脱的穷山村。吴天明在影片中主要以人物表现来极力渲染刘巧珍的哀怨悲情，也在影片中主要以饱含思情的画面情景来映现高加林的无言悲慨（如两个桦树林画面的重复及对比）。也许是艺术家对人生的理解过于复杂，也许是人生本来就并不简单，普通观众确实不那么容易整体把握影片《人生》的高度。

　　影视作品的整体把握可以侧重于情节结构，也可以侧重于风格特色等方面。希区柯克的成名作《蝴蝶梦》主要是一个涉及婚姻爱情家庭内容的故事，却拍得疑团重重，不时还惊人魂魄，别具风格。吴贻弓的《城南旧事》结构松散，叙事平缓，哀愁淡远，极其符合对孩提时代旧事的回忆与品味，又有一种人生如流、情味悠长的韵味，自成特色。

四、超以象外、探求真宰

　　如果把前面三部分内容分别看作影视艺术鉴赏中的线、面、体的话，那么这一部分

的内容则可以说是影视艺术鉴赏中的"象外之象"。线、面、体是客观实在的,"象外之象"则是空灵神韵的。与"入睹细处神韵"之中关于"领略象外之象"的所指不同,这里的"象外之象"主要不是就影视画面构图而言的,而是就影视作品的某些较大局部乃至整体而言的。借用马尔丹的话来说,构成影片的不是画面,而是画面的灵魂。构成影片的画面灵魂,就是超以象外的东西,或者说就是"象外之象",只是我们在这里将要展开的内容不主要是"画面的灵魂",而是如结构的象征、蒙太奇的立意等。以影片《生死时速》为例,该片的特别优秀之处,不仅在于并不依靠"拳头加枕头",更重要的是对解决现代社会发展中的不少问题进行了历史的反思和哲理性的思考,在娱乐性很强的故事情节中蕴含着意味深长的社会性内容。这部影片的故事结构所具有的象征性意义,就是这里所说的超以象外的"真宰"。作为影视艺术蒙太奇中的重要内容和艺术创造中最大的选择安排内容,情节结构最是艺术家精心经营、努力创意的所在,因此,也常常是蕴含"象外之象"的所在。以影片《末代皇帝》的时态、时序安排来说,它是颇见匠心的:影片现在时所映现的都是溥仪作为"阶下囚"或已改造成为平民百姓的内容,影片过去时内容的映现都是以"回忆起"或"联想到"的方式来引出的。在很多影片中,时序的颠倒、时态的交叉,是很平常自然的,其中未必都有什么特别的意蕴。但在《末代皇帝》中,情况就不同了,其中的"象外之象"是值得探究、值得深味的。导演贝托鲁奇在接受法国《首映》杂志记者采访时曾说:"要是我对溥仪没有同情,我就不会拍这部电影了。我甚至喜欢那些可憎的人物,我需要爱摄影机前的所有人物。即使他们是恶劣的,我也设法使他们具有某种悲剧性,从而产生一点高贵感。……这些人物虽是可憎的,但他们也是世界的一部分。我并不谅解他们,可他们也是命运之神的玩物。所以,任何人都不过是历史的牺牲品。"[①] 本着从人性的角度来审视末代皇帝溥仪的想法,导演充分地运用了电影手段的特殊表述。现在时中的他,从一个阶下囚逐步被改造成自食其力的老百姓,这是客观的实在、生活的现实。过去时中的他,始终是可以作威作福、万人之上的皇帝,这是心灵的眷恋、意念的闪回。影片极力表现溥仪身是平民不能改,心常回首不可追,含蓄地显现溥仪身心异处、其情如何的精神世界,不能不说是匠心独运的。导演巧妙地运用蒙太奇手法对情节时态、时序做了如此特别的安排,使得它很好地承载了导演对溥仪这位特殊人物的特殊认识,并获得了较为独特的象征意味。把所有这些分析与该片结尾设置的一个近乎荒诞的细节——一只蝈蝈在盒中历经几十年而依然活着,只是颜色变了而已——联系起来,可见导演一以贯之的创作思想。

① 孙献韬、李多钰:《中国电影百年·下编:1977—2005》,北京:中国广播电视出版社,2006年版,第194页。

我国唐代诗歌评论家司空图在《诗品》中说过："是有真宰，与之沉浮。"① 所谓"真宰"，就是最为本质、最为主要的内容。艺术作品在表述最为本质、最为主要内容的时候，要给人以"与之沉浮"的形式，这是艺术的一种本质要求，也就是通常说的"越隐蔽越好"。由此可见，对艺术作品"象外之象"的努力感知，就是对艺术作品"是有真宰"的有效探求，这几乎可以说是艺术鉴赏的题中之义。对此，不妨还是以苏联电影《个人问题采访记》为例来分析一下。影片女主人公索菲柯是一个热爱生活、热爱社会、热爱工作的女性，非常不幸的是，她陷入了一个无法自拔、没有他援的怪圈之中：她热情努力地关心别人，帮助别人，为他人排除了很多困难，为社会解决了不少问题，但在她自己陷入婚姻悲剧、遇上生活麻烦的时候，却没有人来关心她，也没有人能帮助她。工作和事业是重要的，关心别人和帮助别人更是应该的，这是不是肯定和自己的家庭生活是矛盾冲突、无法两全的？这也是不是肯定像片中那个关于驴子的故事那样没有能够彻底解决的办法？一般的影片都是表现恶有恶报，善有善报，不是不报，时辰未到。《个人问题采访记》却是给观众提供了如此近乎残酷的一个故事，其发人深省之处确实非常强烈而使人难以无动于衷。以笔者看来，这部影片的"真宰"，就在于引起人们对产生这个怪圈现象的思考和对索菲柯人生选择的品味。至于思考的结果和品味的所得，倒并非重要的了。

　　形象大于思想是艺术审美的一个重要特征。这里的形象指的是艺术作品本身或艺术作品中的某个艺术形象乃至艺术作品中的更小局部；这里的思想指的是艺术家创作艺术作品时自觉倾注其间的思想与感情。形象大于思想的意思是：进行艺术鉴赏当然要去深刻领会原创作者的真实立意与情怀，但也可以不局限于此。艺术形象对于创作它的艺术家来说，其能指意义可能是并不丰富、并不深刻的，因为艺术家在进行艺术创作的时候常常是凭情感冲动与潜意识活动的，而不是主要凭某种清晰的思想意识的。具有良好修养的艺术鉴赏者有时对某些艺术作品只能意会不能言传，这种情况有时也常常发生在原创作者对自己作品的评价过程中。造成这种情形发生的客观事实是，并非这些人故弄玄虚，而实在因为艺术创作往往是在某种特殊情感意识状态下的产物。这种特殊情感意识形态的特征之一，是创作者只觉得需要这样来刻画与塑造，而不完全清楚为什么一定要这样来刻画与塑造。另外，许多优秀作品在流传的过程中被不同时期的评论家和鉴赏者进行评析阐发，其中，有些评析阐发的内容在创作时代是作者不可能有的理性观念和思想认识。例如，现代人对《红楼梦》思想意义与艺术成就的许多分析，有不少是曹雪芹本人所没有考虑到的，也不可能考虑到的。然而这并不影响人们继续对《红楼梦》做出很多按照现代人理解的评论与鉴赏。只要评论与鉴赏以艺术作品及其艺术形象本身为基础，既是言之有理，又能自圆其说，这就应当允许争鸣。西方有句名言："有一千

① 文爱艺译注：《司空图·二十四诗品》，重庆：重庆大学出版社，2019年版，第146页。

个观众，就有一千个哈姆雷特。"这是否意味着莎士比亚在创造哈姆雷特这个艺术形象时至少赋予了他一千种性格内涵与形象意义，回答显然是否定的。"有一千个观众，就有一千个哈姆雷特"，其直接表达的意思是：在艺术鉴赏中，观众都会因自己的生活经历、学识修养、道德标准、人生观念等因素而在理解中产生不尽相同的感受与认知。这就是所谓"见仁见智"。对艺术作品或艺术形象可以见仁见智，主要由艺术作品或艺术形象自身及审美观照者来决定，这也就是在艺术鉴赏中形象可以大于思想的一个重要原因。

　　电影《廊桥遗梦》成功地讲述了一个精彩的爱情故事。在这个爱情故事中，既有对"一个人一生只可能遇到一次"的不朽爱情的淋漓尽致的展现与赞美——这婚外恋是如此自然、如此纯洁，没有色情淫欲，只有真情激荡，又有对"爱情是美好的，但是放弃了责任，爱情就不会美好了"这种价值取向的强调与肯定——即使面对的是一生难遇、刻骨铭心的美好爱情。应该说，这样的整体把握是比较全面且有一定深度的，也是与艺术创作者的立意基本认同、比较吻合的。张东在《电影艺术》1996年第4期上发表的题为《现代人的情爱启示录：〈廊桥遗梦〉赏析》一文中指出："自80年代以来，西方社会对爱情、婚姻、家庭问题的认识产生了很大的变化，这一变化在好莱坞电影中表现得极为清晰。从《克莱默夫妇》《母女情深》《普通人》直到《致命的诱惑》，这些影片都在阐述着一个主题：呼唤亲情、责任、道义，号召重归家庭……然而，充满亲情的家庭和满意的婚姻并不是每一个人都能得到的，特别是一些中年人，最初的生活激情已经过去，家庭经济有了基础，子女长大，有了自己的生活。留给他们的是一天一天平淡乏味的日子，当这种生活还要年年月月地过下去时，他们怎么办？能不能有一种既可以满足他们的冒险激情，又不损害家庭的办法呢？有，那就是电影……《廊桥遗梦》恰在这时出现了。"文章又说："我非常欣赏中文译名中的这个'梦'字，它把影片中的所有隐含意义全部表达出来了。这部影片实际上是罗伯特的寻梦轨迹，也是美国人的寻梦履历。美国从本质上讲是一个移民部落……西部牛仔一直是美国精神的象征，它代表着开拓、进取和永无止境的探索精神，但是随着时代的发展，牛仔的时代已经过去……罗伯特·金凯就是一个现代牛仔的形象。"[①] 想来一般的观众不可能这样去想，也许很难这样去想。《廊桥遗梦》的导演是否也曾这样想过，可能是，可能不是，或者可能部分是、部分不是。然而张东撰写的这样的赏析文章，无愧是一篇佳作，确实可备一说。

　　现代文艺批评理论中有一种叫作"阐发式批评"的文艺批评方式。阐发式批评，与传统的文艺批评只注重对文艺作品现象内容的分析评述不同，它注重对文艺作品本质内涵的发微与阐明。这里所说的文艺作品本质内涵，既可以指原创作者的本意，又可以

① 张东：《现代人的情爱启示录：〈廊桥遗梦〉赏析》，《电影艺术》，1996年第4期。

指批评者对艺术作品主旨的臆说与阐发。由此可见，阐发式批评以艺术作品及其艺术形象为对象内容，在努力进行逼近原创作者艺术立意的过程中，更多地体现着批评者积极能动的读解与自由随意的阐述。它之所以能够成为一种有影响力、有生命力的文艺批评方式，也就是因为它符合形象大于思想的审美规则。影视艺术作为具象性和假定性都比较强的艺术，其思想的隐蔽性更容易做到，从而阐发式批评对于它们来说也显得尤其重要。这在本书关于影视艺术鉴赏所举的众多实例分析中均可十分清晰地看出来。

第三节　影视艺术鉴赏能力的培养

影视艺术鉴赏能力的表现是多方面的，其培养也是多方面的。一般地说，旁通能力和贯通能力的培养是最为基础的。

一、旁通能力的培养

旁通，是指其他艺术门类方面的知识修养对影视艺术鉴赏具有帮助作用。影视艺术是综合性很强的艺术，在其他门类艺术方面缺乏知识修养，往往就意味着影视艺术鉴赏能力的欠缺。

一个不知道"宁为玉碎，不为瓦全"成语的人，对于电影《回民支队》中马本斋母亲去世时玉镯落地而碎的画面，只会加强去世的感受，很难获得导演借助画面要表达的钦佩颂扬之情。一个不知道李白"孤帆远影碧空尽，唯见长江天际流"诗句的人，就很难理解电影《林则徐》中送别邓廷桢那个著名画面对林则徐意绪万千内心情态的形象表述，更谈不上去体味那个画面所饱含的诗情与画意。这是文学艺术修养对影视艺术鉴赏能力具有重要作用的最简单的例子。文学作为母体艺术，其知识修养几乎对所有的艺术鉴赏都是有重要意义和很大影响的。相对而言，也许诗歌艺术方面的知识修养对影视艺术鉴赏能力的培养更为重要。

影视艺术最基本的显现载体是它们的画面。影视画面有它不同于摄影与绘画作品的方面，但在摄影与绘画艺术方面具有的知识修养，对于很好地通过感受画面来鉴赏影视作品无疑有很大的帮助。就纯技术层面上来说，影视画面构图的平衡、呼应、比照、映衬等关系，与摄影艺术作品和绘画艺术作品的构图技术要求是相似、相关，甚至基本一致的。至于画面构图体现艺术家的刻意安排与精心营造，更是不用说了。以俄国批判现实主义画家列维坦的名作《弗拉基米尔之路》和电影《斯巴达克斯》的结尾画面做一比照分析，可以加深这方面的认识。弗拉基米尔之路，是一条沙皇流放进步知识分子去西伯利亚服苦役的荒凉大道。在列维坦的画中，弗拉基米尔之路一直通向地平线上的视觉消失点，显得十分漫长，路面上条条车辙随路蜿蜒，朝着一个更为遥远、更为凄凉的

地方延伸。人们在感受弗拉基米尔之路的荒凉、漫长的同时，不仅感受到了苦役的遥遥无期和被流放者心情的无比凄凉，而且能领略到它象征俄国进步事业所蒙受的无休止的苦难的意蕴。《斯巴达克斯》结尾那条伸向地平线上视觉消失点的大路，同样显得漫长，而且充满血腥，但它朝着一个能够获得自由解放的地方延伸。这个画面同样刻意表现大路的漫长，使人可以获得奴隶争取自由解放之路具有历史的漫长性这样的强烈感受。这种以构图空间指代时间的艺术处理，同样为电影艺术所借鉴。

音乐是影视艺术不可缺少的重要艺术内容，正确且深切地感受并理解音乐在影视作品中的存在意义，对于更好地把握影视作品中的某些情景内涵或某些人物形象都具有极佳的旁通作用。《秋菊打官司》映现秋菊去打官司途中的画面时，总是伴以京剧"紧拉慢唱"式的音乐。这种京剧音乐的使用，不仅使得影片更加具有中国特色，而且也符合表现人物形体静止而内心炽烈的情态。这也就是通常说的音乐所具有的心理显现作用。在《黄土地》中，陕北民歌信天游的音乐旋律运用得很多，其在塑造人物形象方面也有较为成功的表现。翠巧爹是一个饱尝生活艰辛的男子，年岁不大而异常苍老，体瘦背弯，木然迟讷。影片表现他的偶然歌唱是沙哑枯涩，凝绝不畅，似吐一腔悲音，长歌当哭。翠巧作为一位聪颖年轻的姑娘，正处在思索未来、渴望新生活的阶段。内心的美好憧憬与客观生活现实激烈冲突，她既无法摆脱现实的束缚，又不愿放弃内心的追求，这形成了关于翠巧故事的悲剧性。影片在表现翠巧遇上顾青后一次去黄河打水时的内省性插曲，极尽信天游民歌表现凄美情怀之所能，这对观众体察翠巧即时情感和感受其形象所具有的艺术美，都是不可多得的。稍具音乐感受能力的观众，很少会在观看到那个情景时不被那段以信天游旋律写成的插曲的凄美悱恻深深地打动。

二、贯通能力的培养

影视艺术综合了很多其他艺术门类的表现手段，所以在其他艺术门类方面的知识修养对影视艺术的鉴赏确实是具有很好的旁通作用的。但影视艺术的综合性是一种有机的融合，光有旁通能力而缺乏贯通能力还是不能很好地、全面地鉴赏影视艺术的。贯通能力，简单地说，就是一种能对局部进行整体把握的认知能力。对于影视艺术画面的鉴赏来说，其对故事情节的记录、对人物表演的展示，还有构图的象征、声画关系、音乐介入等内容，纵然在事后赏析中能逐个说出基本正确的感受与理解，但如果不能即时对之进行整体性的感知与理解，那么鉴赏效果其实是不可能得到很好的实现的，鉴赏水平也不可能很高。一个影视画面内容在银幕（屏）上显现的时间总是有限的，稍纵即逝是它的一个客观表现；一个影视画面的各种构成元素的艺术作用是相互依存、密切关联的，没有整体把握的一定基础，很难有对局部作用的较好认知。因此，对于影视画面鉴赏的贯通能力，首先是一种即时的视听综合感受能力，其中，视觉形象的感受能力更为重要。我们在谈论艺术鉴赏的时候，可以分门别类、条分缕析，在实际感受的时候，必

须强调整体综合的有机联系，不然就难以获得真正的艺术兴会与审美享受。贯通能力的培养离不开旁通能力这个基础，但需要十分认真艰苦的努力，没有持之以恒地自我锻炼与培养，很难达到一定的水平。

第四节　影视评论与写作

影视评论作为一项以影视鉴赏为基础的艺术批评活动，与影视艺术作品自身一样具有雅俗共赏的特点。对影视作品的艺术鉴赏人人可为，对影视作品的艺术评论同样人人可为。

一、影视评论的意义、任务与方法

影视评论有广义和狭义之分。广义的影视评论，可以包括影视片的简介、广告词等，甚至可以包括人们在交谈对影视作品观感时的点滴认识与各抒己见。它可以是书面形式的，也可以是非书面形式的（除了口头之外，还有用漫画等）。狭义的影视评论，主要指有书面形式的那一部分，比较正式且有一定评论水平的专题座谈会（一般也都会形成书面的材料）也可以包括在内。

1. 意义

作为一种艺术批评活动，影视评论同样具有促进艺术发展的积极意义。它的这种积极意义，一般地说，也主要表现在有力提高普通观众的影视艺术鉴赏水平和积极影响影视艺术的创作进步这两个方面。也就是说，影视评论的内容是对准具体的影视作品本身的，但影视评论的真正接受者是广大的一般读者（其中肯定包括相当多的观众）和创作影视作品的艺术家。对于一般读者来说，关于一部具体作品较好的影视评论，不仅能帮助他们对某一部影视作品进行更好的观赏或者更多的回味，而且能帮助他们以后对其他影视作品进行更好的艺术鉴赏与审美回味。一般观众影视艺术鉴赏水平的提高，和人类许多能力水平的提高相似，先是在外界的启迪下学着做，接着是逐步自己做，进而是主体能创造性地做。一篇优秀的影视评论的教益，对影视艺术水平不同的读者来说都是有帮助的，对影视艺术家来说也是有意义的。影视评论的持续开展，能够不断地提高普通观众鉴赏影视艺术作品的能力和水平，使得影视艺术作品的审美教育能够发挥得更好。于是，广大影视观众对影视作品的审美需求不断提高，并且这在很大程度上直接导致对影视作品的创作要求也不断提高。例如，英雄人物牺牲后拍摄伟岸的青山、挺拔的苍松，曾经如第一个以鲜花来形容美女的比喻一样给人留下强烈的好感，但千篇一律地如法炮制就不行了。从一定意义上来说，这也是一种在普及的基础上所得到的提高。所有影视艺术家对此都不可能无动于衷。同时，即便是见仁见智的影视评论，对于影视艺

术家来说也总是"愚者千虑必有一得"的。许多有名的文学家都曾有过无名小卒作为他们的"一字之师",影视艺术家在艺术创作中精益求精,自然也不会忽视影视评论的一得之见。尤其是当有些影视评论或是对某些略见端倪的成功创作实践及时地发前人所未发的理论总结,或是对某些趋之若鹜的不良创作倾向尖锐地进行口诛笔伐的时候,其对影视艺术家进行艺术创作所具有的积极影响是不可低估的。陈凯歌是因电影《黄土地》而闻名于世的,也是因《黄土地》而不断走向成熟的。电影《黄土地》的问世,在国内、国际影视评论界和观众中都引起了强烈的反响,一部分叫好,一部分说差。叫好的说电影富有诗情画意、耐看;说差的讲故事情节过于淡化、没味。总的来说,叫好的声音占上风。于是,陈凯歌沿着《黄土地》的路子走下去,所拍影片的故事情节都不够丰富生动,他先后拍摄了票房较差的《大阅兵》(1986)、《孩子王》(1987)、《边走边唱》(1991)。尽管陈凯歌比较强调拍《霸王别姬》并不是大幅度改变拍摄风格,开始走一条通俗路线,而是面对不同题材为了表现人物需要一个故事,他亦不是为了讲故事去拍电影。然而,影视评论界和广大观众对他电影创作的潜在影响也许是客观存在的。《霸王别姬》的成功,显然有题材选择上的成功,想来也有创作选择上的成功。影视艺术创作与其他艺术创作有一个显著的不同:一本好书、一幅好画,可以不遇于当时,却可以辉煌于今后(如凡·高的画、简·奥斯汀的《傲慢与偏见》等);一部影视作品如果不能在面世的时候引起人们的足够重视,或者说是取得一定的成功,那么它在以后要成为重新盛放的鲜花一般是不可能的。再说,影视艺术创作需要很大的经济投入,不考虑必要的经济收入的创作是难以持久的。因此,在某种意义上来说,影视艺术创作是最受影视评论(包括观众评价)影响的,是最关注影视评论导向作用的。美国好莱坞电影制片人把很大的精力放在研究市场,即研究观众接受心态的选择上面,虽然更多的是出于商业利润的考虑,但对影视艺术水平的提高与发展也不无促进作用。

2. 任务与方法

一般地说,影视评论的主要任务有指导影视艺术鉴赏,促进影视艺术创作,探索影视艺术本质规律,丰富影视艺术美学理论。由于前面两点在上面的内容中已有叙述,在此侧重介绍后面两点。

探索影视艺术本质规律,这是一个很大的课题和一项永远的任务,一时一地的影视评论不可能完成这个课题任务,造诣再精深的影视评论家也不可能完成这个课题任务。正如关于电影本体论的大讨论,国际、国内都曾有过轰轰烈烈的热潮,收获不少,但没有画上句号。关于影视艺术本质规律的探索,也将是一个很难画上句号的漫长历程,并且它很可能与影视艺术的生命同庚共寿。影视艺术的发展历程,是一个不断认识、不断探索自身本质规律的历程。影视评论必须时刻关注影视艺术的本质特点,指出具体影视作品在体现这个本质特点方面的成功与否,这就是在履行对影视艺术本质规律进行探索的任务。因此,对探索影视艺术本质规律这样一个带有永恒性的任务内容来说,影视评

论也是永远不可推却的。

丰富影视艺术美学理论，确实也是影视评论的根本性任务之一。就影视艺术美学理论的发生学意义来说，它最初诞生于影视评论，也不断丰富于影视评论。一切理论都来自实践。影视艺术美学理论主要来自影视艺术创作实践和影视评论实践。以电影发展史来看，没有对意大利新现实主义电影实践的总结——其实也是系统的评论或者说是评论的总结，就很可能没有安德烈·巴赞和克拉考尔的电影美学理论。综观现代影视艺术美学理论，有众多的内容都直接来自影视艺术评论（例如，出现在苏联电影评论中的"理性电影""思想电影"等内容，就是电影哲理化美学的滥觞等）。对于影视艺术美学理论来说，影视艺术创作实践是它赖以产生的一个根本基础，影视评论则是它源源不断的材料仓库。因此，现代影视评论既要运用已有的影视艺术美学理论，又总以能丰富影视艺术美学理论为己任。

关于影视评论的方法，到处都可以看到各种各样的论述。其中，最为主要的恐怕是这样两点：其一，把握整体立意；其二，抓住个性特点。艺术立意存在于作品的整体并统摄作品的整体，把握作品整体立意是很好地认知作品整体的基础，更是正确地认知作品局部的前提。影视艺术鉴赏要尽可能完整地去感受作品的艺术构思立意，影视评论同样不能例外。只有把握住影视作品的整体立意，影视评论才有质量，才有高度，才能深入浅出，才能以小见大。但是，如果没有一定的艺术修养与美学基础，缺乏影视评论必备的理论知识和一定的实际锻炼，要很好地做到却不是那么容易的。关于抓住个性特点，这其实也是一个常识性的要求。只是需要说明的是，这里的"个性特点"，应该包含两层意思：一是指影视艺术的个性特点；二是指具体影视作品的个性特点。不从影视艺术特性的角度来进行电影电视评论，就体现不出是影视评论。不少影视评论几乎完全类似于文学评论或社会评论，就是没有抓住个性特点所导致的。不从具体影视作品出发的泛泛而谈，纵有高谈阔论，也是无关痛痒，乃至不知所云。不少影视评论只在开篇说明是针对什么作品后，就下笔千言，离"片"万里，最后再来个篇末点题，算是首尾呼应。只需换个片名，几乎对什么作品都能适用。这也是影视评论没有抓住个性特点所导致的。

二、影视评论的写作

写作是最难以教授的。影视评论的写作亦不例外。在此简要介绍影视评论的写作练习方式和写作基本要求这两个方面的内容。

（一）写作练习方式

影视评论的写作练习方式大概是众说纷纭、莫衷一是的，也许确实是很难加以集中概括的。笔者从临帖习字得到启发，建议读者先临帖后融化，或许有点帮助。

1. 特写式

在影视作品中，特写是对细小局部的特别展示。在影视评论中，特写式影视评论主要着眼于细小事物的不平凡，于细微之处见精神。能否昭示细小事物的不平凡，显现细微之处的可贵精神，是写好特写式影视评论的关键。一句关键性的话，犹如一个"全息元"，可以透视出整个作品主题思想的信息；一个简单的画面构图，犹如一幅精美的画，可以包含丰富的诗情与画意；一个稍纵即逝的蒙太奇手法，犹如一个情韵丰满的音程，可以孕育出华美绚丽的意象。只要有一双能够发现美的慧眼和一颗善于感通美的心灵，我们就会感到天涯处处有芳草，眼前耳畔皆文章。以小见大，滴水可以见太阳，是这种影评的特色所在。特写式影视评论，一般都短小精悍，虽很容易入手，但不容易写好。可对于初学者来说，这还是最为适宜练写的一种影视评论。

2. 中近景式

中近景式的影视评论文章侧重于对具体作品某个局部、某个意群、某条脉络的审美观照与艺术评析。这样的影视评论可以侧重写作品中的一个人物，写作品中音乐或色彩的运用，写作品风格特色的一个方面，写作品对艺术语言的探索，等等，并非一定要抓住重要的主干内容来写作。与所有的写作都要求突出主题、一气呵成一样，中近景式的影视评论文章也要求对某个局部内容的评析应抓住其重点、突出其特点。对于需要把不少细小的穴点连接成脉络来进行赏析评论的那种内容，尤其必须做到连而不断、集而不散。成功的影视作品的整体与局部，其实是一个有机的系统和子系统。这是练习写中近景式影视评论文章不可忽视的立足点与出发点。就技巧的意义来说，中近景式的评论文章，比较适合于对那些只在某些局部、某个方面比较值得评论的作品，也比较适合于相对而言只擅长于或只感兴趣于对影视作品某些方面进行赏析评论的人。总体而言，影视作品的中近景是最多的，中近景式的影视评论似乎也是见得最多的，并且它也可能拥有更多的读者。

3. 全景式

在影视作品中，全景画面的构图可以和中近景一样极其简洁疏朗，也可以像一幅描写细致、情景丰富的画卷。全景式的影视评论也可以分成疏朗式与丰满式两种。

练习写作疏朗式的要诀是：抓住作品重要的主干内容进行评论赏析，做到疏朗而不残缺。这种影评文章的构成，很像经常可以在旅游景点某处山坡上看到的一座石亭：一个简单的基座，四根简朴的石柱，再加一个简洁的亭盖就成了。远而望之，近而观之，都是一个简洁疏朗而完整无缺的建筑。写作这样的影评，必然是提纲挈领式的，是以粗线条来勾勒框架的。练习写作这样的影视评论，类似于小学生语文课学习在写出段落大意的基础上，归纳全文的中心思想，有助于初学者注意把握影视作品的整体立意，指出某个影视作品的主要特点、特征，并在此基础上进行评论赏析。这种全景式的影视评论的写作难点在于：必须抓住作品的真正主干，并对之进行言之有物的评析，使文章结构

疏朗而不失残缺，内容概括而不失空泛。相对而言，这也是初学者比较容易练习写作的一种影视评论。

丰满的全景式的影视评论的写作要求是比较高的。它必须如疏朗的全景式影视评论那样抓住重要的主干内容，也应该有中近景式对个别意群与局部经纬的解剖赏析，还要有特写式的探幽发微与以小见大。也就是说，丰满的全景式的影视评论，其实是对疏朗的全景式的影视评论、中近景式的影视评论、特写式的影视评论的有机融合。这种影视评论一般用于对作品进行比较全面、详尽的评判，大多出自专业影视评论家之手，经常见之于专业性、理论性较强的报纸、杂志。没有一定的影视评论实践，没有相当的影视艺术理论修养，丰富的全景式影视评论是难以写得起来的，更是不太可能取得成功的。

（二）写作基本要求

影视评论的写作要求与影视评论的任务、方法都有密切的联系。影视评论的任务从根本上决定着影视评论的写作要求，影视评论的写作要求往往也体现着影视评论的方法。

1. "是这一个"

根据黑格尔的美学观点，艺术的创造与审美都必须坚持突出"是这一个"。坚持"是这一个"对艺术作品来说，是坚持创造的独特性和个别性；对于艺术审美来说，是坚持把握具体审美对象的独特性和个别性。影视艺术在高度综合化的今天，依然是群芳竞妍、各具千秋的。影视评论写作的一个基本要求，就是要善于从高度综合化的影视作品中发现并抓住其个性化的特征与独特性的内容。用影视艺术理论之共性去评论一部影视作品的个性，这是保证影视评论言之有物的最为根本的基础。如果一部影视作品毫无艺术个性和独特性，它就丧失了作为影视评论正面对象的资格；如果一篇影视评论没有把握住所评作品的独特内容和个性特征，它就不能被称为真正的影视评论。

2. 写出影视艺术的独特性

对于任何一种艺术门类来说，其艺术形式就是再现生活与表现生活的独特载体。对于任何一个艺术作品来说，它不仅应该在内容上努力具有洞察生活与探索人性的独特性，而且必须在形式上体现所属艺术门类的独特性。在形式上体现所属艺术门类的独特性，就是指要写出具体作品艺术形式的个性特征。就一般意义而言，影视评论要不同于文学评论、戏剧评论，主要就在于应充分地体现出它的影视性。因此，写出影视艺术的独特性，从某种意义层面上来看，其实也符合黑格尔"是这一个"美学命题的精神实质，只是切实做到这一点也许要求更高些、难度更大些。在这方面，不妨来看一下《艺术评论》2017年第1期崔亚娟对电影《我不是潘金莲》赏析文章中关于形式美与内容美的对立和统一的论述的一些片段：

（一）用外在形象的疏离感遮蔽荒诞的现实主义内核

我们看到影片中由马头墙、小青瓦营造的徽派建筑，也看到了江水穿行于街道之间、深深浅浅的弄堂和小巷，一派江南的风俗画跃然眼底。虽然影片的故事本身跟环境无太大关联，但是由于故事中特意强调的视觉美感，让观众会不自觉地游离于故事的叙述，顺便欣赏一下江南的美景，去体验江南水乡的特有韵味，小桥流水，阴雨绵绵，绿柳成荫，有种淡淡的柔美。不禁想起汉乐府的名诗"水秀山清眉远长，归来闲倚小阁窗。春风不解江南雨，笑看雨巷寻客尝"。导演将故事的情境置于江南的山水之中，似乎也在用这样的镜头语言来体现江南地方人情的绵软和圆融。圆形的画幅配上江南的山水、雨雾，有种人在画中游的感觉，这也是冯小刚很希望在片中表达的美学意境。

由于圆形的遮蔽作用，给观者更强烈的偷窥感。人们习惯于在4∶3和16∶9或者更大宽幅的比例下观看电影，因为这会带来强大的视觉冲击力和视听感受，观众似乎处于上帝的视角，能够看到更多的信息。而在《我不是潘金莲》中，这种圆形的构图把很多信息遮蔽了，观众看不到了，仿佛是透过一个用纸卷成的圆筒或者一个望远镜去观看一个景物，四周都是黑的，观众的视野受到了局限，很容易产生一种偷窥之感。圆形画幅在一定程度上存在一种遮蔽性，让观者对影片中发生的现实产生一种心理错位和间离的效果。

我们可以在影片的一些场景的构筑和氛围的营造中看到导演和摄影对形式感塑造的"别有用心"。影片中为了突出江南的意象，多处用了"雨"这个符号，譬如在影片的开始段落，伴随着轰鸣的雷声，一阵急雨飘洒在江面，江中划过一只竹筏，女主角从竹筏上走下来，斗笠下青绿色的塑料雨披，透过圆形画幅的勾勒，营造出浓浓的江南风情。而女主角手提的腊肉和香油，又进一步提示了故事发生的地域特征。第二次下雨，是李雪莲半夜去堵法院院长，一行人酒足饭饱后走出来，碰到了一直在雨中守候的农妇李雪莲，这时的雨更加衬托出了李雪莲的不幸遭遇。第三次的"雨戏"，是法院庭长贾聪明到县长郑重那里请功，天空飘着细雨，而此时的郑县长已经顾不上被雨淋湿这件事，他更想知道关于李雪莲信息的所有蛛丝马迹，因为他已经被这个农村妇女折磨得夜不能寐，心力交瘁。"雨"一方面提示了环境和地域特征，另一方面又与人物的境遇有机地融为一体。

（二）自然之美与生活之美的融合统一

小说中刘震云写的故事发生地是在豫北，而从演员的方言和片后的拍摄地可以看到，影片很多风光都取自江西的婺源，这个近两年成为旅游热点的江南小镇，位于江西的东北部，与皖南接壤，为古徽州的一部分，被誉为中国最美的乡村。于是江南烟雨，斗笠竹筏，便有了古典诗词中的意境之美了。白墙、灰砖、黑瓦，自然古朴，依山傍水，房屋错落有致，形成了别有韵味的江南风光，加之圆形遮罩的装

饰，让江南风光更加突出了中国传统文化之美。这部影片也一改往日冯氏电影的北方情调和京派风格，带领观众体验了一把徽派文化。

薛富兴在《山水精神：中国美学史文集》中提到了自然之美和生活审美，"一花一叶，一鸟一虫，都是大自然的奇观，都值得人类发自内心地欣赏与赞叹"（薛富兴：《山水精神：中国美学史文集》，南开大学出版社2009年版，第12页）。中国美学是非常注重山水精神的，中国的艺术不论是国画还是诗歌，都寄情于山水，山水的意象被涂抹上了浓重的中国文化色彩。而中国美学中也不乏对生活审美的描述，薛富兴认为生活审美是以人们的自身现实生活为对象的审美形态，人们的乐生和群的传统，这种美强调的是人间温情。虽然影片讽刺了某些官员只对上负责，对下采取敷衍和压制的权力运作机制，但是每个官员在处理这件事情的时候还是讲"情"的，他们也在想方设法处理老百姓的问题和困难，但是任何人都没有一个完美的解决方案，因此，李雪莲不得不从地方法院一直告到北京，而且一告就是十年，这是影片在故事情节上的荒诞之处。因此说冯小刚的这部电影拍得很中国，他不仅寄情于山水，而且也将人间温情通过形式化的塑造加以强调，不论是从故事本身还是影像的构建都体现了浓厚的中国韵味。

（三）镜头语言的创新与构建

导演冯小刚和摄影师罗攀商量后认为，要达到中国风情画的古典意境，需要画面更具有透视效果和平面感，因此，只能用25mm和35mm的镜头，绝对不能用长焦，"长焦会有窥视感，这是要避免的"（徐伟：《电影该方，还是该圆》，《凤凰周刊》2016年第33期）。圆形画面比较适合拍得松一点，场景一半留给天空，不能有局部特写，如果镜头景别给得特别满，就夸张在这个圆的边界里头；还有群众演员如果横向出入太多，从左至右滑过画面，会增加圆形画面给人的不适感，所以所有群众演员的调度都是纵深的调度（徐伟：《电影该方，还是该圆》，《凤凰周刊》2016年第33期）。圆形画幅并不是把画面上套一个圆形的遮罩这么简单，电影的所有叙事逻辑、构图，以及镜头运动都要为这个圆形而重新设计，这是电影在镜头语言上创新的地方。

我们看到，片中人物以侧面镜头和外反打镜头居多，几乎没有特写镜头，全部以中全景为主，这种镜头配以圆形遮罩，更突出了影片的中国文人画的韵味。片中少有镜头让演员正面冲着观众，仅有的几次李雪莲对着镜头正面说话的镜头，一次是李雪莲半夜冒雨去堵法院院长荀正一的私宴，结果被院长和身边的工作人员推搡倒地，起来后李雪莲悲愤交加，冲着镜头说了一句："你们天天这么喝醉，能不把案子判错吗？"还有一次是李雪莲找到菜市场上卖肉的老胡，让老胡帮她杀人时，老胡胆怯而又惊讶地看着纸条上的名单，李雪莲则对着镜头念着这些官员还有前夫秦玉河的名字。这种人物的正面镜头配上圆形的画幅，对观众的冲击力更加强烈，

仿佛有一个人正对着你，用这样的质问和控诉来叩击你的心灵，这也是普通的方形画框所无法呈现的戏剧效果。

　　近年来越来越流行的奇观化综合运动长镜头，也被片中的静观取代，即使运动，也是相对舒缓的水平横移。这种与对象保持审美距离的凝视姿态，正是典型的中国古典美学的体现。导演在镜头的运动上多处运用了平移的手法，我们可以看到李雪莲在不同的时间和地点，侧面走路的场景，她有的时候是从画右到画左，有的时候是从画左到画右，画面里李雪莲都是低着头，急匆匆的脚步，而每一次行走都代表着她新的一段征程，似乎她一直在不停地奔波，一直行走在告状的路上。侧面的平移效果加强了镜头的运动感，也将观众带入了影片的急促情绪，观众移情到李雪莲身上，跟着她一同焦灼而又无奈。①

以上摘录的内容，不仅分析精当，阐述有理，最关键的是使人强烈地感受到这评论的是电影作品，而不是其他作品，有不少段落的文字内容，对即便根本没看过《我不是潘金莲》这部电影的人来说，都可以清晰地感知那一幅幅画面情景，并深切地认识到电影是怎样依靠自己的艺术表现能力来展现故事与显示导演的创作意图的。

　　3. 努力注意文笔优美和理论再建

　　爱美之心人皆有之，所以文章都应该尽可能写得美一些。作为艺术作品的评论赏析文章，影视评论理应写成脍炙人口的美文。

　　理论再建，是指写作影视评论离不开影视艺术的理论知识与美学基础，但优秀的影视评论总是不满足于只对已有理论知识与美学基础的运用，而总会自觉、不自觉地进行美学探索和理论切磋。存在于优秀影视评论文章中只言片语的美学探索和点滴零星的理论切磋，虽然大多一时构不成一个足备一说的美学概念和理论观点，但它们是形成影视艺术美学理论不少新内容、新概念的直接来源，是影视艺术美学理论不断生成丰富、不断再建发展的重要基础。有关这方面的内容，在影视评论的任务与方法中也有所涉及，可以互相参照，加深理解。

① 崔亚娟：《〈我不是潘金莲〉的影像叙事美学分析》，《艺术评论》，2017年第1期，有改动。

主要参考书目

程季华. 中国电影发展史[M]. 北京：中国电影出版社，1980.

齐·克拉考尔. 电影的本性：物质现实的复原[M]. 邵牧君，译. 北京：中国电影出版社，1981.

贝拉·巴拉兹. 电影美学[M]. 何力，译. 北京：中国电影出版社，1982.

罗慧生. 世界电影美学思潮史纲[M]. 太原：山西人民出版社，1985.

郦苏元. 电影常用词语诠释[M]. 北京：中国电影出版社，1985.

万籁鸣口述，万国魂执笔. 我与孙悟空[M]. 太原：北岳文艺出版社，1986.

郑雪来. 世界电影鉴赏辞典[Z]. 福州：福建教育出版社，1991.

埃里克·巴尔诺. 世界纪录电影史[M]. 张德魁，冷铁铮，译. 北京：中国电影出版社，1992.

杨光远. 电影摄影ABC[M]. 北京：中国电影出版社，1993.

乔治·萨杜尔. 世界电影史[M]. 徐昭，胡承伟，译. 北京：中国电影出版社，1995.

小川绅介. 小川绅介的世界[M]. 冯艳，译. 台北：台湾远流出版社，1995.

倪祥保. 影视艺术鉴赏基础[M]. 苏州：苏州大学出版社，1998.

李冉苒，马精武，刘诗兵，等. 电影表演艺术概论[M]. 北京：中国电影出版社，1998.

葛德. 电影摄影艺术概论[M]. 北京：中国电影出版社，1999.

张凤铸. 中国电视文艺学[M]. 北京：北京广播学院出版社，1999.

汪流. 电影编剧学[M]. 北京：北京广播学院出版社，2000.

杨远婴，潘桦，等. 90年代的"第五代"[M]. 北京：北京广播学院出版社，2000.

黄会林. 电视文本写作学[M]. 北京：北京广播学院出版社，2000.

林洪桐. 表演艺术教程[M]. 北京：北京广播学院出版社，2000.

约翰·费斯克. 理解大众文化[M]. 王晓珏，宋伟杰，译. 北京：中央编译出版社，2001.

吕新雨. 纪录中国：当代中国新纪录运动[M]. 上海：上海文艺出版社，2002.

李道新. 中国电影批评史[M]. 北京:中国电影出版社,2002.
邹红. 影视文学教程[M]. 北京:中国人民大学出版社,2004.
施振荣. 再造宏碁:开创、成长与挑战[M]. 北京:中信出版社,2005.
颜慧,索亚斌. 中国动画电影史[M]. 北京:中国电影出版社,2005.
张之路. 中国少年儿童电影史论[M]. 北京:中国电影出版社,2005.
马赛尔·马尔丹. 电影语言[M]. 何振淦,译. 北京:中国电影出版社,2006.
薛燕平. 世界动画电影大师[M]. 北京:中国传媒大学出版社,2006.
傅正义. 实用影视剪辑技巧[M]. 北京:中国电影出版社,2006.
罗森塔尔. 纪录片编导与制作[M]. 张文俊,译. 上海:复旦大学出版社,2006.
周鲒. 动画电影分析[M]. 北京:对外经济贸易大学出版社,2007.
薛燕平. 非主流动画[M]. 北京:中国传媒大学出版社,2007.
段佳. 世界动画史[M]. 武汉:湖北美术出版社,2008.
刁泽新. 摄像艺术10讲[M]. 贵阳:贵州民族出版社,2008.
安德烈·巴赞. 电影是什么?[M]. 崔君衍,译. 北京:文化艺术出版社,2008.
安立国. 电视摄像技艺[M]. 哈尔滨:东北林业大学出版社,2009.
倪祥保,邵雯艳. 纪录片专题片概论[M]. 苏州:苏州大学出版社,2009.
鲍济贵. 中国动画电影通史[M]. 北京:连环画出版社,2010.
安燕. 影视视听语言[M]. 重庆:重庆大学出版社,2011.
陈林侠. 从小说到电影:影视改编的综合研究[M]. 北京:中国社会科学出版社,2011.
王庆福,黎小锋. 电视纪录片创作[M]. 重庆:重庆大学出版社,2011.
王同杰,王锋,沈嘉达. 影视画面编辑[M]. 北京:中国青年出版社,2011.
史可杨. 影视传播学[M]. 广州:中山大学出版社,2011.
陈阳. 影视文学教程[M]. 北京:中国人民大学出版社,2013.
江腊生. 影视艺术欣赏[M]. 北京:北京大学出版社,2013.
梁振华. 中国当代影视文学导论[M]. 北京:北京师范大学出版社,2013.
倪祥保,邵雯艳. 纪录片:观念、手法与形态[M]. 北京:中国电影出版社,2014.
Alan Rosenthal. 纪录片编导与制作[M]. 上海:复旦大学出版社,2014.
大卫·波德维尔,克里斯汀·汤姆森. 电影艺术形式与风格[M]. 曾伟祯,译. 北京:北京联合出版社,2015.
约翰·M. 德斯蒙德,彼得·霍克斯著. 改编的艺术:从文学到电影[M]. 李升升,译. 北京:世界图书出版社,2016.
贾磊磊. 中国电影批评年鉴·2016[M]. 北京:中国广播影视出版社,2017.

贾磊磊.中国电影批评年鉴·2017[M].北京:中国电影出版社,2018.

孙立军,孙平,牛兴侦.中国动画产业发展报告(2017)[M].北京:社会科学文献出版社,2018.

许南明,富澜,崔君衍.电影艺术词典[M].北京:中国电影出版社,2018.

贾磊磊.中国电影批评年鉴·2018[M].北京:中国电影出版社,2019.

贾磊磊.中国电影批评年鉴·2019[M].北京:中国电影出版社,2020.